思想 REFLEXION 24

音樂與社會

編輯委員會

總 編 輯：錢永祥

編輯委員：王智明、沈松僑、汪宏倫、林載爵、
　　　　　周保松、陳宜中、陳冠中

網路編輯：李　琳

聯絡信箱：reflexion.linking@gmail.com

網址：www.linkingbooks.com.tw/reflexion/

新浪微博帳號：http://www.weibo.com/u/2795790414

目　次

死亡的意義：

論生死之間與幽明之際*

<div align="right">關子尹</div>

> 死亡是最能發人深省的精靈，是哲學的繆斯。　　——叔本華

> 死亡能摧毀的只是一些表面的東西，而非存在自身。在一些難以磨滅的痛苦之上，我們或可享有更深邃的安寧。　　——雅斯培

一、死亡作爲自然現象

　　人們一般理解的死亡，首先是一生物的過程。世人通常「生、老、病、死」合論，意指凡生命一旦開始，必將以死亡告終，這一意義的死亡是自然意義的死亡，因而可作醫學上的界定，乃有臨牀死亡、生物死亡、腦死亡等區別。作爲自然現象的死亡，可透過各種經驗準則去衡量，甚至量化地計算。例如吾人如要維持生命，可藉著各種生命指數(如心跳、血壓、膽固醇水平等)的量度，以估計人們在生命這一自然梯階上的「老」、「病」到了哪一程度，從而

* 這篇文章的初稿是作者在2012年11月30日在香港中文大學博群論壇演講的講稿，後來經修訂增補，在此發表。

估計吾人大約的壽命(life expectancy)。但無論如何養生，人之終將身死，是一自然的鐵律，此亦乃一常識，是世人心底都明白的。對世人而言，如果死亡只是一自然現象，則問題會簡單許多，因為這樣的話，則一切只需「順其自然」即可。即使要刻意延長生命，也只是純醫學的考慮罷了。死亡的問題之所以毫不簡單，正因為它不只是一自然現象，而更是一人文現象。

二、死亡作為人文現象

所謂死亡作為一人文現象，是因為死亡最能觸動人心，是人所最關注者。俗語常說「悅生惡死」乃屬「人之常情」，正道出了人之極關注死亡，一至於把生死之事常繫於腦際。最諷刺的是，世人一方面極關注死亡的問題，但正由於悅生惡死，故對死亡多採取忌諱的態度，這情況於中國人社會尤為顯著。例如，中國人新春都特別忌諱說不吉利的話；更有趣的，君不見香港一些新蓋樓宇往往把帶有 "4" 字的層數都一概取消，4, 14, 24, 34 等直接與「死」有關的數字固然，更極端的是5、7等間接與「死」有關的名數，竟然也在禁忌之列，據云有實際三十多層的大樓，其頂層竟然排到88樓。這看來極盡「反智」的鬧劇，正反映了死亡的忌諱是如何的根深柢固。

死亡如果是一自然現象，則人何以怕死？這是因為從認知上看，死亡雖然自然不過，但卻令人大惑不解。死亡意味著人的生命現象的消失，但消失之後人將何之？是如許多人說的「人死如燈滅」嗎？抑是死後別有境域？若然，死後的境域是甚麼一回事？凡此種種，都有如一道永恆地難解的謎語，一道淆惑人心的「密咒」。

當代西方哲學中，把死亡作為一個人文現象說得最淋漓盡致的莫過於海德格 (1889-1976)。海氏最膾炙人口的學說，是把人存活於

世上這一現象稱爲「朝向死亡的存在」(Sein zum Tode, Being-towards-death)。這個概念中的所謂「死亡」，當然不是生物意義的或自然意義的死，而指無人能身免的一個「可能性」，死亡的可能是最確定不過的，其一旦成爲事實，將是人生世上的一切其他可能性的終了。不過，海德格卻同時指出，儘管死亡對人是如此重要，人生最大的諷刺是在死亡面前人會力求「逃遁」(Flucht) 或「規避」(Ausweichen) (SZ 254)[1]。當然，此中所謂「逃避」並不單純地指於行動上逃避死亡，因爲人和所有動物一樣，亦難免有求生的本能。海德格指的「逃遁」，正是明知有死亡的威脅，但要自己佯作不知，甚至拒絕面對。上述所謂的死亡忌諱，其實就是最好的寫照。

三、死亡與生命息息相關，實一體之兩面。死亡之威脅，是人的生命能夠獲得意義的條件

前面說「悅生惡死」是人之常情，此言固然不虛，世人常祝願他人「長命百歲」，甚至「萬壽無疆」，即是一證。然而，長壽到了哪一限度才是福氣呢？要回答這問題，我認爲西蒙狄波娃的一本小說《凡人皆死》[2](可爲我們帶來極深刻的啓示。劇中的男主角 Fosca生於西元 1279年，卻因爲某些奇遇，成就了「不死之身」(劇中 Fosca曾示範刎頸後迅速癒合)。問題正在於免除了死亡威脅後的 Fosca 活到20世紀遇見女主角 Regina 時，基本上已飽受「活得不耐煩」的煎熬，出鏡時簡直是形容枯槁，兩目無神，對一切已無動於衷，生命

1 Heidegger, *Sein und Zeit* (Tübingen: Niemeyer, 1972), p. 254, 以下引作
 SZ, 頁碼附文內。

2 Simone de Beauvoir, *Tous les Hommes sont Mortels* (All Men are
 Mortal), 1946.

中再喚不起任何尋求意義或成就價值的衝動。換言之，對Fosca 而
言，由於不能死，生命竟然成了一項詛咒。回看世人通常都要「逃
避」死亡一點，狄波娃恰好宣示了，假如人真的能避過了死亡的威
脅，到頭來不見得是一件好事。

　　談到生死，人們大多會把二者兩極化地理解，即以為死是生的
反面。當然，如果把死亡當作一件事實來看，則死確是自然生命的
終了。但海德格把人之為人定性為「朝向死亡的存在」時，他指的
「死亡」其實不是死的事實，而是一切有限生命的一個無法規避的
「可能性」。這可能的死亡不能由他人替代，它必將來臨，但何時
到來卻最不確定，可以是下一瞬刻，也可以是不確定的將來。這樣
理解的死亡，嚴格而言，可以英語的 dying 或德語的 sterben 去表達。
這意義的死亡雖尚未成為事實，卻於我們一生的逆旅中都伴隨著我
們。海德格說：「一個人一旦生於世上，便已足夠年長去面對死亡。」
(SZ 245)。因此，死亡非但不是生命的反面，而且是生命的要素。
對海德格來說，死亡的預計 (anticipation of death) 參與了我們生命價
值的締造，是我們的生命於有限時間之內得以成就意義的必要條
件。因為只有在死亡的約束下，人生中的一切取捨、抉擇才變得珍
貴，只有這樣，生命才值得珍惜、才有價值。借用海德格的概念，
人生世上，貴乎「能整然存在」(Ganzseinkönnen, SZ 234)，而死亡
正是人生的歷程得以完成的條件，因死亡讓人的生命有始亦有終。
《尚書‧太甲中》記載伊尹放太甲於桐使深思己過後，復迎太甲返
亳，並於典禮上說：「皇天眷佑有商，俾嗣王克終厥德」，而太甲
帶悔意地說「弗克于厥初……圖惟厥終」。可見國人自古即視「終」
乃生命得以圓滿之明證。《禮記‧檀弓》亦有：「君子曰終，小人
曰死」一語，此中「終」是「終其成功」之解。回頭看狄波娃筆下
的Fosca，他取得了「永生」，但所付出的代價就是失去了死亡，

他失去的不單只是死亡的事實，最嚴重的，是失去了使生命成爲有意義的死亡(終)的可能，並因而活得如行屍走肉，一至於「生不如死」。

四、死亡作爲一社群現象－從「一己之死」到「他人之死」

圖一　　圖二

直到現在，我們談論的死亡，無論從哪一角度講，都指一己之死，即個人的死亡。但死亡的問題真正的難處還遠不止於此。查「死」字的甲骨文(圖一)及金文(圖二)都從歺(歹)從人，其中的「人」一般都呈跪坐，甚至垂首狀，而「歺」則是另一逝者的骨殖，羅振玉的解釋是：「生人拜于朽骨之旁」(此外參劉興隆、沈培)。此中「死」指跪坐的生人在爲逝去者哀慟，特別是上引的古文字簡直把這一情境表達得活形活現。由此得見，所謂「死」，除了涉及自身外，更涉及「他者」的問題。用海德格的用語，人之爲人，其實是一種必須與他者合觀的「與共存在」(Mitsein mit Anderen, Being with others, SZ 114)。有謂「兔死狐悲，物傷其類」，而在生者對死者的情感上的哀慟，從來都是「死」的一個核心問題。換句話說，死亡除了是一人文現象外，更是一社群現象。這即是說，一己之死對生命之重要，固如上述。但除此之外，他人之死其實同樣重要。所謂他人，雖可指一己之外的所有人，但由於人有遠近親疏，故對人影響最甚者，莫如至親之死，這一方面固由於至親與一己的生活環環相扣，但最重要的，是至親一般都是人生於世上情感之所繫。

他人之死、乃至至親之死雖然和一己之死並無直接因果關係，

但卻有一極重要的共通點，就是都是吾人能活得有意義的條件。一己之死促使吾人要珍惜自己的可能性固如上述，至於他人之死的可能性，何嘗不亦讓我們更懂得珍惜吾人此刻與他人的關係。因為人與人之間此時此刻之緣分，在世事難料之下，皆非必然，俗語謂要「珍惜眼前人」，便正是這道理的最通俗的表述。此道理對一般意義的他者之死固然生效，其適用於吾人與至親的關係更不待言。

五、至親之死的三種基本形態

　　至親之死有三種基本形態，即長輩之死(孤)、配偶之死(鰥寡)，和子女之死 (殤)，如果從機率上考慮的話，當然以前者最常見，而以後者最罕有。如以對在生者的打擊而言，則三者實各有苦處，其實是不可共量的。其中，父母之喪是世人大都終會面對的，其令人難堪之處，主要乃劬勞未報、反哺無由之憾，即所謂「樹欲靜而風不止，子欲養而親不待」(韓詩外傳)。但畢竟這是世事之常，特別如果父母得享天年，世人儘管不捨，總較易面對。如果是年少失親，則當然應作別論。至於喪偶，以正常的情況而論，人生有此遭遇者，機率是一半，對許多過來人來說，這是生命中的莫大的痛，例如《詩經·小雅·鴻鴈》中便有「哀此鰥寡」之句。但機率有半數之多，喪偶畢竟還屬意料中的事，而視乎彼此倚賴之多寡，視乎個人用情之深淺，喪偶所帶來的傷痛亦可有很大的差別。相比之下，兒女的殤亡，從機率上看，雖屬少見，但其對天下父母心的威脅，卻像鋪天蓋地，此所謂「養兒一百歲，長憂九十九」。換言之，兒女殤亡這回事不在吾人正常預計之內，卻又隨時可以發生，故其威脅仍是普遍的。其一旦不幸發生了，將把父母對子女的一切寄望全數奪去，讓父母舐犢之愛面對徹底的挫損，這對天下父母而言，都是椎心之

痛，都堪稱人生苦難之極。

然而，天下間無論如何大的苦難，人只要一息尚存，總要面對。其實，如稍為廣泛地考查，中外歷史中，幾許能人智者、英雄名士都曾經歷過兒女殤亡的考驗，舉凡孔子與子夏、梭倫(Solon) 與伯里克利 (Pericles)、安納薩哥拉斯與奧古斯丁、西塞羅與塞內加、鄭玄與孔融、董卓與曹操、張飛與曹植、潘岳與庾信、孟郊與韓愈、白居易與元稹、蘇東坡與辛稼軒、沈周與歸有光、佩特拉克與喀爾文、開普勒與達爾文、莎士比亞與本瓊森、笛卡兒與柏克萊、克倫威爾與埃德蒙‧伯克、密爾頓與華茲華斯、倫勃朗與白遼士、傅青主與彭玉麟、顧炎武與黃宗羲、巴哈與韓德爾、鄭板橋與曹雪芹、拜倫與雪萊、雨果與杜斯陀也夫斯基、李斯特與威爾第、萊辛與哥德、傑佛遜與林肯、W‧馮‧洪堡特與 C‧布倫坦諾、黑格爾與胡塞爾、馬克思與毛澤東、馬克吐溫與佛洛斯特、呂克特與馬勒、泰戈爾與西田幾多郎、王國維與黃季剛、張東蓀與張君勱、郭沫若與郁達夫、梅蘭芳與林語堂，例子之多，實在不勝枚舉……。他們如何面對這人生的莫大挑戰，都有跡可考，值得吾人細味。

六、幾位對至親之死曾作深思的西方哲學家

關於至親之死的問題，我認為可在三位哲學家的經歷和文字中找到不同的典範，三位哲學家分別是：

　　a. 馬賽爾 (1889-1973)

　　b. 雅斯培 (1883-1969)

　　c. 烏納穆諾 (1864-1936)

我把三位哲人並列，是因為他們不約而同都極重視至親之死的問題。其中，四歲喪母的馬賽爾，到了高齡逝世前半年還直言：「我

所關懷的是至親之死，而不是我自身之死，我自己的死我並不害怕，至親之死其實比一己之死可怕得多。」[3] 馬賽爾這句話的深刻是人所共見的，但更重要的，是這句話肯定是藏於馬氏心中足足有一輩子之久，而且肯定對他一生的處世行事有很關鍵的影響。

至於雅斯培，他在三大卷名著 *Philosophie* 中除了談論一己之死，還另闢一章談「至親之死」，而且是先談論了前者，才回頭顧及後者。雅斯培就問題最大的啟示是指出了，至親之死乃對「生命現象的最深刻的切入」；而且認為這一種經驗會令生者追求一種「真能跨越死亡的溝通方式」；雅氏所要跨越的死亡甚至指一己與至親兩者的死亡，他認為只有跨越死亡的溝通，才會讓人們「感到死亡再不是一道深淵〔…〕使得人們在死亡中亦不會感到被離棄，在這一種緊緻的溝通中，一己與至親就好像在分享著彼此的存在」。當然，這一意義的死亡觀不能從自然的觀點去理解，但或許可以納入人文科學所建構的意義世界之中。至於此中的「溝通」可以指甚麼一回事？這正是我們稍後要探求的。

最後，讓我特別談談烏納穆諾。和馬賽爾與雅斯培不同之處，是烏納穆諾觸及的是父母面對子女殤逝的問題。烏氏乃西班牙近世極負盛名的哲學家、詩人、小說家和劇作家。我對烏氏所以獨加青眼，是因為中年喪子的烏納穆諾和自己同病相憐。烏氏於《生命的悲劇情懷》一書中，共五次提到父母親(包括歷史人物如希臘的索倫)在垂死的兒女牀前呵護的情景，可見他整個思緒明顯地完全沉緬於這一份親情的挫損中。烏氏引經據典，點出各種哲學談死亡的「理」，並一一予以懷疑，而最後自己卻找不到出路。烏納穆諾所以沉溺於

3　參Claude Mauriac, "Gabriel Marcel et l'invisible," Le Figaro, 24 Juillet 1976. 引見陸達誠著，《馬賽爾》(台北：東大，1992)，p. 281.

情、理兩面難解的糾葛，依我的分析，和他作為哲學家的同時也是一教徒有關。兒子的殤亡，在烏的身上激發了基督教世界所謂「辯神論」(theodicy) 這最大的困惑。辯神論的問題涉及的是，如果神是全能、全知，而又是至善的話，如何能容許罪惡與苦難於世上存在？這個疑惑，神學家自古至今雖不斷嘗試克服，但始終不能把人類由此而引起的一些重大心結解開，其中最大的痛點，正是兒童受苦的問題[4]。

後來我寫了一篇文章，題為〈烏納穆諾作為一受苦的現象學家〉，總結了我對他的學問的評價[5]。我認為烏納穆諾在面對至親之死時，於情、理二者之間，終於無法取得平衡，這對他而言是很不幸的，而他的經驗，正堪讓處於同樣境地的人們引以為戒。不過，儘管我不盡同意烏納穆諾縱情於痛苦的方案，有一點我對他還是極為折服的，就是他清楚地指出，死者可以透過生者對他們的記憶而「活」於世上。

4　除了烏氏外，最能表達這問題的嚴重性的，有卡繆的《瘟疫》。書中Rieux醫生與Paneloux神父曾於一兒童的病榻旁邊談論兒童為何要受莫大的痛苦。Paneloux神父說：「這些問題實在令人懊惱，因為這已逾越了吾人理解的極限；或許我們應該愛我們不理解的事情。」Rieux醫生回答說：「神父，我不以為然。我對甚麼是愛有很不同的看法。直到我離世的一天，我都不能接受或愛一套容許兒童被折磨的道理。」Albert Camus, *The Plague*, Part 4, p. 218. 至於兒童的苦難與成人的罪惡結合而產生的更令人難堪的辯神論困惑，及其帶出的雙重震撼，依作者所見者，昔有哈代 (Thomas Hardy) 的 *Jude, The Obscured*, 今有William Styron的 *Sophie's Choice* 等例子，於此不贅。

5　參見Tze-wan Kwan, "Unamuno as Pathological Phenomenologist: Tragic Sense and Beyond," *Phenomenology and Existentialism in the Twentieth Century*, Analecta Husserliana, Vol. 103 (Heidelberg: Springer, 2009), pp. 229-250.

我們曾借狄波娃和海德格指出：死亡乃生命能活得有意義的條件。我們並指出：死亡的重要性，不只在於一己的死亡，還在乎他者之死，特別是至親之死。順著上述三位哲學家的思路，我漸漸達到了一種體驗：就是雖謂「死者已矣」，雖謂「逝者如斯」，我們和死者的關係其實並非從此終結。當死亡從可能性變為事實後，生者與死者雖謂「生死兩茫」，但其實仍可分享一意義的世界，只要我們善待死亡的問題，死亡的事實甚至可以讓存歿兩方的關係循另一種方式達到更純粹更刻骨銘心的境界。在生者對死者的思念和記憶中，甚至在生者因記念死者而作的紀念行為中，死者是雖死猶活。

七、人要妥善的面對死亡，必須情理共濟

正如《荀子》說「大哉死乎」，死亡無疑是一件大事，是很莊嚴的事。死亡所以莊嚴，首先因為其並不只關乎一己，而更是人際的事，因而也涉及人我之間的感情。《莊子·大宗師》談論死生，即指出：「人之所不得與，皆物之情也」。此外，死亡是有時間性的：死亡可以是預計中的(如衰老)，可以逼人而來(如危疾)，更可以霎時驟至，讓人措不及防(如意外)。但總的而言，正由於死亡同時涉及人我，故絕不只關乎那離世的瞬間，而是涉及了每一個人生前死後與之相關的(包括至親摯友)整個人際參與過程。在這些考慮下，我認為與死亡相關的最重要的事情是：如何讓自己和他人都覺得在死亡的威脅下、甚至在死亡的吞噬下，吾人仍無損於生存的意義與價值。要達致這一點，除了從「理」的角度去反思生命，以領悟面對死亡的智慧外，更必須從「情」的角度切入，藉著人際的關懷，讓人我在死亡的威懾下都覺得受到尊重和被珍惜。

對他者的關懷，從來都不是一理論的問題，而是身體力行的問

題。我常覺得，哪怕世界終將灰飛煙滅，人於世上仍當珍惜關懷他人的每一機緣，因為每一分關懷當下便有不可替代的價值。一般的關懷尚且如此，對瀕死者於面對死亡(所謂 dying) 的過程中的關懷，包括物質與精神的支持和不同程度的個人參與，其價值更甚！我認為這份關懷，這些參與，無論對瀕死者或對倖存者來說，都讓人生得以無憾。這一種關懷，從至親、至愛開始實踐，是理所當然，但亦有如德蘭修女之懿行，更能作為人間大愛與至情的典範。

　　我們說：「死亡乃人際問題」，上文因而肯定了對瀕死者關懷的重要，但到了「死者已矣」的階段又如何呢？我認為應要考慮的問題其實還未艾方興。在至親逝亡之初，對存活者而言，是情何以堪；而情之所至，悲傷是難免的，是不能按捺的，亦不應刻意按捺。我常認為，淚水是生人對死者的祭禮，本身也是存歿雙方不可缺少的連繫，既是死者所應配，也是生者所當需。但對死者的哀悼，雖然是發乎人情，但卻總應適時而止，而不宜耽溺其中，這是我最切身的體驗。《孝經・喪親章》亦說：「生事愛敬・死事哀慼・生民之本盡矣・死生之義備矣。」回想我於兒子去世後，足足有兩年光景完全沉吟於對兒子的思念中，後來還是有賴師友的扶持，才勉強找回自己的生活。古人所謂「三年之喪」，原意是要訂立哀悼的底線，但用諸今天或可反過來當作對至親哀悼的上限。至於哀悼實際的長短，其實並不能以物理意義的時間去量度，而應考慮心靈經歷的過程。對死者哀思與悼念，根本不會到了某一時刻便會像賽程到了終點般從此了結，而還會不斷於吾人生命最不經意的時刻浮現。我們說哀悼應「適時而止」，不是說從此把死者忘記，而是指哀傷過了一定階段之後，吾人應嘗試把感情轉化，讓自己以新的生命智慧去接受至親死亡的事實。

　　世人除了對至親的逝亡有哀悼的渴求外，對師友的逝亡、對當

世堪爲吾人生命典範者的逝亡，乃至對早已沒入歷史長河的賢人同
樣有緬懷之情，而人們對其行誼和其人格的記念，往往亦乃人文價
值之所繫。

八、宗教與死亡的問題

　　在人類社會中，宗教與死亡的關係，從來都是千絲萬縷。

　　就表層的文化生活而言，舉凡與死亡有關的禮儀，大都帶有宗
教的元素。從深層的文化內容上看，世人由於悅生惡死，而死亡又
從來都是一難明之秘，故許多與死亡有關的困惑，世人都有尋求宗
教寄託的傾向。這是人類存在於世上的一項「社會現實」，是不會
輕易改變的。當然，歷史上不少知名的哲學家或開明人士都曾對宗
教作爲一解惑的方式嗤之以鼻，例如叔本華便直言宗教基本上滿足
了世上大多數愚昧的人的「形而上需求」[6]。但我認爲這其實是讀哲
學的人不必要的驕矜。我倒認爲，面對宗教這一觸及「幽明之際」
的議題，吾人應該儘量採取包容的態度。我自己雖然沒有宗教信仰，
但我常認爲有宗教信仰的人自有他們的福氣，包括生活較能找到寄
託，面對死亡也較能坦然。不過，這情況並非絕對，因爲宗教雖謂
可對吾人提供心靈上的安慰，但有時反而可對人造成更大的困惑，
這一情境，即使在西方傳統中，亦所在多見。除了上面提到的烏納
穆諾外，英國／澳洲哲學家斯馬特 (J.J.C. Smart, 1920-2012) 便是另
一好例子，他生長於一虔信的基督教家庭，因而同樣地飽受理性與
信仰交煎的折磨。斯馬特晚年的一段自白中有很傳神的表述：「基

6　參見 Schopenhauer, *Die Welt als Wille und Vorstellung*, Band 2,
　　Ergänzungen, §17.

於感情的緣故，特別出於我對雙親的愛，我曾經是一個不很情願的無神論者。但是，藉著放棄信仰，我終於得到心靈的平靜，因為心智的矛盾終於得以解決。」[7]

總的而言，在多變的世界裡，世人如有需要，都應有藉宗教之安慰以面對死亡的權利，而且這種權利是理應受到尊重和必須予以捍衛的。不過，正如西諺有云：「一人的良藥是另一人的毒物」，宗教不一定對所有人都合適，而不同宗教對不同人合適與否，更不一而足。可恨的是，有信仰的人最常見的毛病，是都傾向於以一己的標準為絕對，要求強加諸他人身上。須知宗教既然是一撲朔迷離的議題，則世人自己有權利甘願信受是一回事，但誰也沒有權利憑其有限的識見把自己的信仰強加諸他人！因為信仰必須是出於人自由的選擇，和是心悅誠服的信受，才算得是福氣，任何越俎代庖的「被動信仰」都是人類自由的罔顧和人性的污衊，而且其效果更往往適得其反。與此最直接有關的是「傳教」的問題：歷史上一些挾以刀斧的傳教行為，固然是對他人生命的直接威嚇，但乘他人於生死跟前的惶恐時刻，動輒假神旨之名的傳教行為，又何嘗不是對他人生命既無理亦無情的侵犯？總的而言，有宗教信仰的人即使是出於善意而欲布教，也應適可而止，為當事者留下餘地、或只須聊備選擇，供有緣人按需要參考採納即可，最好能效姜太公故事，只讓「願者上鈎」。相反地，如果傳教的手段過於激進，甚至漠視他人的基本宗教立場和處境的難受，而施以精神上的威嚇，便很容易與人類應享有的自由原則和宗教本應具備的善意相違背[8]。在宗教這個

7 J.J.C. Smart, quoted in *The Atheist,* (ed.) Anthony Flew, The Atheist Centre, August 1998, p. 28.

8 宗教必須建立於自由與非強制性這一立場，天主教「梵二」大公會議(Vatican II)〈論人性尊嚴〉(Dignitatis Humanae)宣言有很扼要的

現實的界域中，人們最需要的是包容(tolerance)，所謂的包容，應包括不同宗教、不同教眾之間的包容，以及有宗教信仰者和無宗教信仰者之間的包容。只可惜理雖如此，世上各種假宗教之名而產生的敵意或築成的隔閡實在太根深柢固，儼然已成為人世之大患！

以上看似旁出的論述，無非要說明一點：儘管宗教對一些人來說，是其面對生死困惑的幫助，但這絕非必然，有時甚至適得其反。再退一步從一簡單的數字觀點看，儘管我同意宗教有助於某些人面對生死的疑惑，但觀乎世上沒有宗教信仰的人口絕非少數(其實是占大多數)，則吾人面對生死疑惑之不能只有宗教一途便更顯而易見。加上前文論及，宗教「他力」的救贖對某些信徒而言往往亦非靈丹妙藥。我們乃無奈地要回到問題的原初點，就是人生於天地之間，包括死亡在內的一些困惑，吾人最後必須自行面對，就如《紅樓夢》借《指月錄》偈語之所寄：「心病終須心藥治，解鈴還是繫鈴人」。

九、略論儒道釋三家如何面對死亡

就死亡的問題，儒、道、釋三家由於基本學說迥殊，當然有不同的取態，不過，儘管其主張不同，三者卻有一共通點，就是以不同方式超越死亡。

《論語‧先進》中，孔子回答門人「敢問死」時，其有名的回應是「未知生，焉知死！」這一記遮撥，奠定了儒家超越「死」的方法，就是要積極地去經營「生」。具體地說，儒家的態度是以「成仁」、「取義」等道德意識凌駕生死。如《論語‧衛靈公》：「志士仁人，無求生以害仁，有殺身以成仁。」又《孟子‧告子上》：

(續)————————————————————————
申述，其展示的寬大，我認為值得其他宗教參考。

「生，亦我所欲也；義，亦我所欲也，二者不可得兼，舍生而取義者也。」可見儒家把仁義看得比生死還要重要，因而某一意義下已超越了生死。太史公司馬遷身受腐刑，其所以能忍辱偷生，也因為他抱持著儒家的道德高位以超越生死的樊籬。司馬遷在〈報任少卿書〉這一千古奇文中，便道出了「人固有一死，或重於太(泰)山，或輕於鴻毛」此一千古名句。千年後的文天祥於繫獄中寫下絕筆詩〈衣帶贊〉(1282)：「孔曰成仁，孟曰取義；惟其義盡，所以仁至。讀聖賢書，所學何事？而今而後，庶幾無愧。」甚至清末的譚嗣同揭竿事敗、慷慨就義前說的「有心殺賊，無力回天；死得其所，快哉快哉」等，其秉持的，依然是這一種以道德超越死亡的精神。俗語常說的「生榮死哀」，實出自《論語‧子張》篇，其背後涵蘊的精神，恰恰是憑著積極地經營生去超越死，其為儒家之典型，又得一證。

　　至於道家，對死亡的處理比儒家直接得多，《莊子》一書把人的生死比喻作「日夜相代乎前」〔齊物論〕、和比喻作「夜旦之常」〔大宗師〕，其實是勸人重新認受死亡之為一自然現象，只不過這一種自然觀並不等同現代科學中的自然觀，而是一經過了人文反思後的，以自然為人的真正歸宿的自然觀。所以，其面對生死，憑藉的主要是一超越個人觀點，回歸大塊，以與天地參的胸懷。《莊子‧齊物論》有「天地與我並生，而萬物與我為一」之語，又有「方生方死，方死方生」之說，可謂道盡了道家的生死觀。莊子以超脫的眼光看生死，〈齊物論〉篇中乃又有「人謂之不死，奚益！」及「予惡乎知說生之非惑邪！予惡乎知惡死之非弱喪而不知歸者邪！」這兩句話，特別是後者，旨在諷刺世人怕死之可笑，猶如孩童浪遊於外(依戀世俗生命)而不知回家(返歸自然)才是正道。總言之，道家視死亡為歸於大化、同於大通。為了要勸化世人，莊子除了用各種寓

言，也充分使用概念對比，其中「且有大覺而後知此其大夢也，而愚者自以為覺」一語，便指人於世上形役半生，自以為運籌帷幄，殊不知其實仿如身處於一大夢之中而不自知，而真正的生命智慧，就是要達至真正的大覺，以看透俗世之為大夢。要參悟這番至理，世人正必須先放棄自我中心的觀點，把自我厠身於天地萬物的運化中去了解。道家認為，人如能以此一「觀賞」的態度「與天地遊」，乃能置個人之得失榮辱乃至生死壽夭於度外。對道家來說，悅生惡死全是一態度的偏執問題。吾人觀看世事，一旦懂得把視角從一己之私提昇至造化之公的境界，乃能「生而不說，死而不禍」〔秋水〕，甚至把死亡視為真正的安息，一如《莊子‧大宗師》的警語：「夫大塊載我以形，勞我以生，佚我以老，息我以死；故善吾生者，乃所以善吾死也。」

佛家有所謂八苦，其中「生」、「老」、「病」、「死」占其四，而死之為苦又與生、老、病之為苦糾纏難分。八苦中的「死」，主要指一己之死。而生、老、病、死以外的另四苦是「愛別離」、「求不得」、「怨憎會」、「五蘊熾盛」；其中的「愛別離」，則與他者之死特別是至親之死有關。對佛家來說，一己之死或至親之死之所以構成苦，都和吾人對生命的執著有關。所以要真能逃脫此「苦果」，便必須破去吾人對生的「執著」，這即所謂「集當斷」。從實踐上看，就是以佛門的「戒、定、慧」引導世人以修行的方式捨去執著，淡化生死所造成的業力，從而消弭生死之苦，以達涅槃的境界。但一言及「涅槃」這個佛家最教人嚮往的覺悟境界，我們必須稍提一下佛學修為最重視的「二諦」問題。所謂「二諦」，是指「真諦」與「俗諦」的不即不離。簡以言之：所謂「破執」，必須順著世俗的執著去破。佛家不少極富智慧的名句，如「生死即涅槃」、「煩惱即菩提」、「人間即淨土」、「眾生是佛」等，都與

二諦的義理有關。意思是說：涅槃並非甚麼超然妙境，而是在生死裡去看破生死；至於菩提的覺悟境界，須藉對治塵世的煩惱以求取；所謂淨土，何妨不可於車馬繁喧中自行建立；佛果終究而言，非真指西天如來，而實眾生可達之途。六祖惠能於《壇經》中一句絕偈，即把此中緣由說得淋漓盡致，偈曰：「佛法在世間；不離世間覺；離世求菩提，恰如覓兔角。」上述表詮二諦的諸名句中，「生死即涅槃」一語，除直透佛家二諦思想外，也是佛學的究竟義理直面死亡的最佳鐵證。

　　儒釋道三家對治死亡，雖各呈特色，但我認爲未嘗不可一爐共治。首先，吾人珍惜生命，要於有生之年儘量做好本份(哪管是立功立德或立言)，是最合理不過，但無論吾人活得如何燦爛，其終將有一死乃一自然鐵律。在這一點上，道家的智慧首先能引導吾人返璞歸真地用一「人文自然」的觀點看待死亡，把死亡視同歸於大塊。此外，世人之所以很難真的做到生而不悅，死而不禍，最大的難關是人對生有所依戀，無論是對一己生命之依戀或對至愛至親者之依戀。就這一方面，佛家的般若智，便倍見真章。誠如上述，佛家並不像常人理解一般地教人離世，而有「不離世間覺」的一面。在這一意義下，吾人實可嚴肅地看待生命，但求無慚於己，和無愧於人，但同時卻又不依戀生命，一若佛門僧侶可日以繼夜，摒息凝神和一絲不苟地製作曼荼羅 (mandala)，而又能於功行圓滿的一刻毫不留戀地一手抹掉一樣。這一種「於相而離相」(壇經‧定慧品)的態度，是有助吾人看破生死愛欲的極高境界的修爲。但如選擇這一道路，則吾人對至親、至愛、至敬的逝者的記憶和思念，其實亦應捨去。是否要撇脫到這個程度，我認爲根本已無常規定理可循，說到最後，這已是個人生命中最嚴肅的選擇問題了。

十、 王船山論「幽明之際」

　　中國傳統談論生死，常以「幽明」比況，例如《太平廣記·卷489》中即有「幽明路異，人鬼道殊」之語。但這只是幽明二字很表面的了解。「幽明」與「生死」合論，可追溯到《周易·繫辭上》：「《易》與天地準，故能彌綸天地之道；仰以觀於天文，俯以察於地理，是故知幽明之故，原始反終，故知死生之說。」但如果我們細看《易傳》這一番話，當知幽明並不直接解作死生，而實指讓我們能參透死生問題的一些與天地造化相關的大道理。單就字義而言，幽、明本指暗晦與明朗這一對比；《禮記·祭義》中：「祭日於壇，祭月於坎，以別幽明，以制上下」一語，用的就是這意思。故上引《易傳》的一段文字，其實在引導吾人從自然界明、晦現象的對立進一步設想種種和明晦有關的力量的交替，和從這交替的反思中領悟更深刻的義理，因此才可從「幽明」轉入世事的「終始」，甚至吾人最關懷的「死生」[9]。

　　2003年才出土的青銅器「逨盤」中，記載了「逨」對其先人的頌讚，其中赫然出現「克幽明氒心」一語，堪稱「幽明」二字現知最早的用例。就在這最早的使用中，「幽明」亦已循自然現象晦、明的二分，類比地用以描寫人心的稟賦。而「克幽明氒(厥)心」一語，即指人心對世事的深邃面〔幽〕與明晰面〔明〕的辯證的掌握，這種掌握卻被了解為對經世處事有正面的作用，而生死之事，當然

9　「幽明」這一對比的另一重要功能是用以比況才能的高下或為官的清濁，如《尚書·虞書·舜典》：「黜陟幽明」，而此亦「幽明」並不直接解「死生」之側證。

也是吾人可從「幽明」的理解得益的重要議題。

就筆者有限見識所及，對「幽明」的義理體會最深刻的，首推王船山。查世人但知「幽明」可比況爲「死生」，而船山最難得的，是不直接作此比況，而委婉地借「幽明」對詩、樂之作用的反思，說明世人藉祭祀之事以通鬼神之真正意義。王夫之在《詩廣傳·周頌·論昊天有成命》文中，一開始即道明天、祭、樂、詩的微妙關係：「禮莫大於天，天莫親於祭，祭莫效於樂，樂莫著於詩。詩以興樂，樂以徹幽。」此中的詩與樂，一方面固是吾人精神活動的成果，其之爲用，是讓人藉以把一己之幽思向上蒼或向死者寄託，因而成爲「人」與「天」之間，或「存」與「歿」之間的橋樑(際)，故曰「詩者，幽明之際者也！」祭祀或詩樂等行動看來虛無縹緲，但卻實有所指，只不過並非真的直接指向鬼神，而只指向於人心之意向，借王船山之語：「霏微蜿蜒，漠而靈，虛而實，天之命也，人之神也，命以心通，神以心棲，故詩者，象其心而已矣。」

所謂「徹幽」的「徹」，是「通達」的意思。王船山論列詩樂這「徹幽」或通「幽明之際」的作用，很容易被曲解爲一些帶神秘色彩的論斷。就這一問題，《詩廣傳》有一段極盡奧晦，但卻值得細味的文字，茲先引錄原文如下：「效之於幽明之際，入幽而不慚，出明而不叛，幽其明而明不倚器，明其幽而幽不棲鬼，此詩與樂之無盡藏者也，而孰能知之！」我認爲，要了解這段文字，不能把幽明真的當作兩個存在界域來理解〔如一般人所指的「人鬼殊途」〕，如果這樣理解，則「幽明之際」便真是神秘得無理可喻了。船山於此言「幽明」，正如上面已指出，全就詩樂作爲人心之寄託而言，所以問題根本不必在乎神鬼的有無，而只在乎人心如何去設想。此前文所謂「人之神也」，所謂「詩者象其心」。由此附帶可見，孔子雖說「未知生，焉知死」〔論語·先進〕，但亦說「祭神如神在」

〔論語·八佾〕，而其中最重要的是一「如」字[10]，因為神鬼之事，
與其牽強地以「有無」論列，不如說是一種人文訴求，一種讓生者
可以設想與死者溝通的方式。只有這樣，「幽明」才不至於淪為無
根的玄談。幽明實為人心之訴求，此理一旦明白，則吾人談論「幽
明之際」，一方面便不待於科學之驗證，甚至在科學跟前也不必閃
縮，故曰「入幽而不慚」；另一方面，「幽明」之說也不會導致經
驗秩序的混淆，此即船山所謂「出明而不叛」。船山先生上引「幽
其明而明不倚器，明其幽而幽不棲鬼」這妙絕的兩句話其實只是以
另一口吻加強了在「人心寄託」或「人文訴求」的理解下，幽、明
可兩行不悖的道理。此中，「幽其明」和「明其幽」固可按動賓格
式理解為幽明兩者辯證式的彼此關聯。但由於「幽」不必實指有其
事，而像詩樂或祭祀一般只存乎人心，故「幽其明而明不倚器」其
實也是說，即使把「幽」帶入「明」也不會造成經驗秩序的排斥或
傾軋；此中，「倚」指傾側，「器」則指人事或經驗秩序[11]。至於
「明其幽而幽不棲鬼」一句，是指在吾人的日常生活(明)裡談論幽，
由於只是人心之所寄，故所謂的「幽」只是「心棲」而不會真的「棲
鬼」。換言之，無視乎神鬼之有無，藉著「敬如在」或「祭如在」，
幽、明兩「界」於吾人之存想與思念中乃得以溝通。祭祀之作用固
已如此，而詩、樂便更是以這一方式貫徹「幽明之際」的高度純化
的結果，因此王船山才感慨地說：「此詩與樂之無盡藏也」！

　　王船山《詩廣傳》中談論，詩、樂，與祭之涉及「幽明之際」
這一問題，從現代的觀點看，實可概括吾人各種各樣對死者的紀念
行為，那怕只是一篇悼文、一束鮮花，甚至心中的默禱，或一念的

10　即德文的 "als ob" 或 "als wäre"。

11　《易傳》有「形而下者謂之器」之說。

存想……。雅斯培期待生者與死者之間能有一「真能跨越死亡的溝通方式」，這可以是甚麼一回事？今王船山通幽明之際的學問，或許可為我們多透露一點玄機。

十一、死亡的「由密而顯」

筆者講論「希臘悲劇與人生命限」一課題時，曾經提出，吾人今日談悲劇精神，再不必把命運之播弄當作神祕力量之命定去理解，而應把心念一轉，把「命運」視同「命限」，即只視之為人力所不能及的限制。儒、道兩家均有「天無私覆，地無私載」之說[12]，正好顯出了「命」最終而言不指「命運」，而指「命限」。今若吾人對生死之「命」也能達到這一層次的解悟，自然較能從種種對死的「忿恨」中得到釋放，也較能坦然地面對死亡。由命運到命限的理解是「命」的一種「由密而顯」的轉化[13]；而吾人對死亡由「諱莫如深」到「坦然面對」的轉化，同樣是一由密而顯的轉化。一方面，死亡固然涉及許多神秘的議題，可能是吾人永遠無法得到答案的，此所謂「密」；但死亡也同時有很簡單的另一面，就是無論從個體生命上看或從宇宙交替上看，歸根究柢都還是一「自然」現象，故在面對死亡時，與其愈是一味向無法理解處鑽營，以至於作繭自縛，何不從簡單處坦然地認可之，甚至以半帶戲謔的態度面對之，此所謂「顯」。死亡一旦由密而顯，人自較能從負面的情緒中解脫出來，騰出較多的心理空間，俾「理」得以發揮，讓各種各式的生

12 見《禮記・孔子閒居第三十》，另見《莊子・大宗師》。
13 顯密本來是佛學中獨特的區分，其意義別有所指，今借之以明死亡之不同面相。

命智慧得以顯出，讓吾人能以一較豁達的態度直視死亡，無論是一己之死、是他者之死、或甚至是至親之死。

　　所謂直視死亡，一方面可有狂飆式的對抗，如英國詩人德恩(John Donne, 1572-1631)〈死亡別狂傲〉(Death, be not proud) 詩中 "Why swell'st thou then?" 這一絕句。不過相對之下，我更欣賞死亡跟前從容不迫的態度，一如晉代陶淵明之預先寫好「自祭文」和「擬輓歌辭」，又或近人馬一浮之「自題墓辭」！至於比一己之死「更可怕」的至親之死，由於情之所繫，吾人要面對之，相信需要更高的智慧。相傳莊子喪妻，深思後鼓盤而歌(莊子‧至樂)，又據云希臘哲人安納薩哥拉斯(~510-428 BCE)得知兩個兒子不幸身死而能淡然說「其之生也，就是要步向死亡」[14]。作為「過來人」的我，自忖遠遠未能臻此化境，因為經過了十多個年頭，我始終無法按捺對兒子的思念，也無法排遣心坎裡的哀傷。但自兒子去後，我畢竟對死亡產生了一些不同的看法，首先是我對一己之死倒反再沒有一絲的恐懼了；其次，隨著歲月流逝，我甚至愈來愈期待死亡的到來，和愈來愈覺得死亡「可親」。這一體驗，其實非我所獨有，德國近世浪漫主義詩人諾瓦利斯 (1772-1801) 便因為愛侶辭世而有「對死亡的渴望」(Sehnsucht für den Tod) 的詩句傳世，可謂一證[15]。當然，有了這些想法後，我還是會好好的活著，為自己、為家人，為友儕，為責任，還有為了早殤的兒子。但活著的光景，我心底早已作好了老、病的準備，只要最終的日子一到，我會欣然奔向死亡，到時等待我的無論是永生或是永劫，我都甘之如飴，不過最好還是如張載《西銘》卷末說的：「存，吾順事；歿，吾寧也。」

14　Diogenes Laërtius, *Lives of Eminent Philosophers*, 2.13.
15　收於Novalis, "Hymnen an die Nacht."

後記：

　　本文是據2012年11月30日香港中文大學博群論壇上的講稿修訂、擴充而成的。該次論壇以「死亡的意義」為題。坦白的說，我是曾經與死亡苦苦糾纏過的人，其中許多刻骨銘心的個人經驗，仍是我生命中的痛點，所以，如非文道、保松二君先後來函誠邀，我是不會以這種方式公開談論「死亡」這議題的，如非《思想》主編永祥兄後來盛意的約稿，這編文字亦不會寫成，因為這議題談論起來，除需要從「理」的層面分析外，難免地還要接受「情」的嚴峻考驗。話說當晚的演講安排於黃昏後進行，地點是新亞書院的露天廣場。讓我把翌日於臉書上的留言轉載於此，權充本文的後記：「昨天天氣一直霪雨不止，黃昏時驅車上新亞赴會之前，因為雨勢已很大，我以為定有『應變措施』，甚至心底慶幸可能要取銷活動(一笑)！但甫到埗，已被撐着傘，或坐或立地塞滿了圓形廣場的一眾學生與同寅所感動。這個晚上，我有幸能深度參與，這份經驗，將成為我的教習生涯中不可磨滅的記憶。衷心感謝保松、文道，和在不同崗位上操作的朋友們，讓一個這麼荒謬卻浪漫的配搭成為了事實。死亡的問題是一永恆的奧秘，沒有人能三言兩語道盡其中真諦，相比之下，昨夜大家為這問題追索求解的精神，比任何『答案』都要珍貴。我最感榮幸的，是這一種精神將成為這一代許多中大人的共同記憶。」

　　　　　　　　　　　　　　　　　　2012年11月30日初稿
　　　　　　　　　　　　　　　　　　2013年8月29日七改於柏林

　　關子尹，香港中文大學哲學系教授。主要著作有《海德格的詮釋
現象學與同一性思維》(德文)、《從哲學的觀點看》、《系統視野
與宇宙人生》(與陳天機、許倬雲合編合著)、《教我心醉－教我心
碎》、《語默無常——尋找定向中的哲學反思》等；譯有《人文科
學的邏輯》、《論康德與黑格爾》；另發表學術論文百餘篇。

「釣魚島」背後的中國當代思想分野

張 寧

　　釣魚島(釣魚臺／尖閣列島)，這個被中國大陸、臺灣和日本分別命名、位於太平洋西岸的無人小島，隨著2012年9月份日本政府將其國有化，又一次進入中國民眾的視野，並成為國民神經的最大觸碰點。9月15日，這個離傳統的民族受難日「9.18」還有三天的普通日子裡，在至少五十二個、最多可能一百多個城市[1]裡發生了規模不同的遊行示威，在至少三個大都市裡出現了嚴重的「打砸搶燒」事件，令國民、輿論和政府大為震驚。

　　在日本政府將釣魚島國有化之前，8月15日，十四名香港保釣人士乘船進入釣魚島海域，其中七位攜帶PRC國旗和ROC國旗登上釣魚島。消息一經傳播，立即在互聯網上沸騰起來，人們普遍的興奮點，除了「登島」之外，更多集中在五星紅旗和青天白日旗赫然並列出現在一起的畫面，這喚起了人們的歷史記憶和美好遐想。這種記憶和遐想與日本無關，反而僅事關國共兩黨的歷史恩怨和兩岸對立又和平的現狀。如果不是接著傳來日本政府將要、已經將釣魚島國有化的消息，這種遐思可能還會在互聯網上蕩漾下去。

1　這些報導均來自香港或中國境外，因而說法不一。

　　9月10日，日本政府通過對釣魚島實施所謂「國有化」的方針，
中日關係陡然緊張起來；幾天之後，中國民眾走上了街頭。

一

　　其實，「走上街頭」對中國民眾並不是一件容易的事。儘管中
華人民共和國憲法中早有「公民有言論、出版、集會、結社、遊行、
示威的自由」的條款(第35條)，各地政府還有關於公民遊行的相關
條例，但很少有公民的申請遊行能獲得警方的批准。對此(以及對言
論、結社等的管制)，激進的人士會直接斥之為「專制」，溫和的人
士則會繞過根本性質的討論，認為這是政府的一種「保姆」心態，
害怕民眾的過多政治參與，會影響到經濟的發展和社會穩定。所以，
儘管中國每年發生數萬乃至數十萬的「群體性事件」(中國政府對包
括遊行在內的民眾示威的一種委婉說法)，卻很少有去做遊行申請
的，而是直接走上街頭。這一次針對日本的抗議遊行，和2005年春
天的那次同樣性質的遊行，都是在未申請或申請了未獲批准的情況
下進行的。但相比其他遊行，參加帶有「反帝」性質的遊行，人們
似乎更大膽一點，因為他們擁有毫無爭議的「愛國」這一政治正確
的擋箭牌。
　　2005年3月下旬到4月中旬蔓延中國各地的抗議遊行，最初是由
日本申請「入常」引發的，緊接著日本文部省核准扶桑出版社《新
歷史教科書》事件又火上澆油。抗議活動首先是從簽名活動開始，
前後蔓延重慶、廣州、綿陽、鄭州、寧波、哈爾濱、保定等十幾個
大中城市，其基本訴求是，在日本像德國那樣為戰爭和屠殺罪行徹
底道歉之前，沒有資格成為安理會常任理事國。但抗議活動很快由
街頭簽名發展為遊行示威，尤其是4月5日之後，出現了北京(9日)、

廣州(10日)、上海(16日)、杭州(16日)等規模較大的遊行,深圳民眾則在此之前,已直接上街遊行(3月27日、4月3日)。大部分的遊行是理性、克制的,出現過輕微的暴力行為,如投擲雜物,掀翻(一輛)、踩踏及腳踢(幾輛)日本車等等。各地警方對遊行都進行了嚴密的監控,有的地方事後還依據拍照和錄影抓捕了遊行中出現激進行為的人士。外交部發言人則稱「這些遊行沒有經過中國公安部門批准,都是非法行為」[2]。

　　2012年這次反日遊行,第一次以運動的形式,暴露了數十年潛藏在中國民間的仇日情緒。而在1949年後的整個毛澤東時代,雖然強調反帝(後來又有反修),但卻不宣傳仇日,甚至「生在新中國,長在紅旗下」(即1950-1960年代)的一代人,在那個封閉的年代裡,根本不知道有南京大屠殺的存在。這大概也是1980年代上半期,中國領導人宣導「中日友好」時能獲得普遍支持的原因之一。至於1970年代初在臺灣、香港和北美世界華人開始的「保釣」活動,直到1990年代才傳入中國大陸;互聯網出現之後,才為國內民眾所普遍了解。

　　2005年春天的反日抗議活動,雖然主題並不是保釣,但卻跟民間保釣組織和一批自由派人士有關。他們在一個叫「燕南網」的傾向於自由主義的著名網站上,率先推動民眾參與外交事務。據與其接觸過的人士透露,參與其間的民間保釣人士,不少兼具強烈的民族主義傾向和民主意識,傾向於民眾參與而不是政府包辦代替,其中的一些人為此而付出了失業、離婚及其他更大的犧牲[3]。而自由派

2　〈2005年中國反日示威活動〉,維基百科,http://zh. wikipedia. org/wiki/ 2005年反日遊行。

3　由於在這個網路推動活動中,相關人士大多使用網名,加之民間保釣活動一直以來受到限制,故對民間保釣組織的詳情和他們在這場活動中的作用及犧牲,無法充分掌握。但至少有一個全稱為「中華

人士的參與，則使得一場凸顯「民族」主題的民間活動，兼具了「民主」、「自由」的色彩。據有些當事人回憶，他們積極參與的目的，除了使民間參與外交事務權利管道化、論壇化外，還包括推進遊行示威合法化。其中有人直接申請遊行而受到刑拘[4]；有人此前就已發起了公民維權運動，在此次事件之後又有更多人轉向這一運動，也遭受了包括失業、入獄、判刑等苦難[5]。

　　事過七年，又一場規模更大的反日示威遊行出現在中國城市的街頭。事件過程已不必詳述，但事件中的幾個看點卻值得分析。其一，由於日本政府始終未像德國那樣對戰爭罪行進行徹底懺悔，隱藏在中國民間長達數十年的反日情緒，一直沒有得到真正釋放。儘管被稱為「義和團情結」的文化保守心理依然部分存在，某些政治勢力也會在某些時刻企圖將民族情緒導向對其他國家的敵視，但民族主義情緒的真正著力點卻始終針對日本。日本政要參拜靖國神社，右翼教科書，釣魚島糾紛等等，便成為中日關係的不定時炸彈。其中釣魚島糾紛，在許多中國民眾心目中，與其他領土糾紛並不等值，多了一層日本繼續擴張的象徵意義。因此，針對日本的民間抗議活動尤其容易動員，這從此次保釣抗議遊行的規模之大和地域之廣，便不難看出。

　　其二，與2005年參與遊行的多為白領和大學生不同，這次遊行的參與者來自更多的階層，包括退休工人和農民工，也包括各種年

(續)——————————————

　　　民間保釣聯合會」的民間組織，是借助互聯網發起簽名的。這個組
　　　織包含了中國大陸的第一批保釣者，其中還有於2004年成功登上釣
　　　魚島者。
　4　〈郭飛雄自述：因申請抗日遊行被捕入獄之經過〉，博訊網2005年
　　　5月17日。
　5　資料來源於網上零星的材料和偶然遇到的當事者回憶。

齡層次的人。在轟動全國的「西安砸車傷人事件」中，被媒體廣泛刊登其現場照片、也被警方事後逮捕的傷人者，便是一位來自河南南陽鄉村的粉刷工。他只是下班後偶然路過，被遊行的氛圍所感染，便加入到遊行和砸(日產)車的行列[6]。中國社會科學院農村發展研究所研究員於建嶸在新浪微博上稱，這種騷亂「是底層民眾對社會強烈不滿情緒的極端宣洩」，只是借釣魚島事件而「披上了愛國主義外衣」[7]。

　　其三，在以外交為主題的遊行中，「加塞」進內政的主題。這一點與2005年相仿，但不同的是，這次主要「加塞」者不是自由派，而是近年來崛起的毛左派以及「極左」的國家主義「憤青」，其「加塞」動機不僅表現在網路動員上[8]，更表現在遊行的標示性訴求中。這種訴求有些是隱晦的，如遊行橫幅上的「哪怕吃盡毒奶粉，也要殺光日本人！」「哪怕喝遍地溝油，也要揮刀斬倭寇！」「哪怕頓頓瘦肉精，也要揮刀滅東瀛！」「哪怕政府不養老，也要收復釣魚島！」這些口號雖然看起來是對日的，卻有著精心設計的針對性，即針對社會現狀的諷刺和批判焦點，如「沒醫保，沒社保，心中要有釣魚島；就算政府不養老，也要收復釣魚島；沒物權，沒人權，釣魚島上爭主權；買不起房，修不起墳，寸土不讓日本人！」。有些訴求則是鮮明的，如「釣魚島是中國的，薄熙來是人民的」、「小日本滾出去，薄書記快回來！」、「只有毛澤東思想才能救中國」、「毛爺爺，快回來吧」。而且在大多數遊行隊伍裡是一色的紅旗和

6　〈喜歡看抗日劇的西安砸車者蔡洋生存碎片〉，《南方週末》，2012/10/11。

7　于建嶸新浪微博：http://weibo.com/yujianrong#!。

8　如張宏良〈對保衛釣魚島及相關海域的聲明〉，張宏良博客，2012年9月16日。

毛主席像，讓人聯想到四十多年前的文革遊行場面。而文革和晚年
毛澤東，正是毛左派「烏有之鄉」等網站一再宣揚的主要思想資源。
沒有證據顯示，毛左派與這次遊行中嚴重的打砸搶燒有直接關聯，
但在遊行隊伍裡，毛左派領袖之一、北京航空大學的經濟學教授韓
德強，只因一位八旬老者對一個橫幅中的「毛主席，我們想念你！」
表示不滿而罵出粗口（「想念個屁！」），便甩手給了這位老者兩個
耳光，並在事後發微博聲稱自己打得有理，同時得到了兩千多毛左
派同仁的連署支持，使許多公眾加深了對毛左派「綁架」了這次反
日抗議遊行，並將文革的「打砸搶邏輯」帶入遊行的印象。甚至有
網友分析，隨後不久當局對薄熙來出乎預料的嚴厲處罰，也與此事
不無關係[9]。

　　但在若干城市的遊行隊伍裡，也出現了零星的其他訴求，如9
月18日，深圳幾位遊行者便舉起了「自由民主人權」的橫幅，但僅
僅十分鐘便被員警請出遊行隊伍；同日在廣州，有六位青年分別高
舉三個藍色橫幅，上書白色大字：「文明廣州，抵制打砸」、「化
愛國為智慧，要文明，要理性」和「化憤怒為力量，要政改，要自
強」。反腐敗的主題也會偶爾出現在遊行隊伍裡，如在衡陽「9.18」
遊行現場，便出現了「給我三千城管兵，一定收回釣魚島；給我五
百貪腐官，保證吃垮小日本」的橫幅。但相比於鋪天蓋地的紅旗、
毛像和血淋淋的口號，這些零星的自由派訴求猶如大海裡的泡沫。

　　其四，自由派雖然在這次聲勢浩大的街頭運動中整體上是缺席
的，但卻占據了輿論的制高點。這和中國民間的怨日情緒，總有一
部分因為未能昇華而帶點民粹主義有關。2005年的遊行，雖然主題

9　資料和評論均見新浪微博：http://weibo.com/，和凱迪網路：http://
　　www.kdnet.net/。

是敦促日本政府對二戰罪行徹底懺悔，但在遊行過程中仍然出現了針對全體日本人的激進口號或橫幅。而這次遊行在網上動員階段就訴諸極端民族主義情緒；「9.15」首次遊行中發生的打砸搶燒等暴力場面，通過網路的迅速傳遞，更是舉國震驚。這給自由派所擅長的批判，提供了英雄用武之地。極端民族主義，盲目排外的「義和團情結」，沒有法治也沒有法制、一度視打砸搶為正常的「文革」，「流氓愛國主義」，這些意象結合在一起，成為自由派批判的絕好靶的。先是在網路上較為自由的聲討，繼而走上官辦媒體的比較規範的批評，一時間，「和平」和「理性」成為官民輿論的主調，懲罰暴徒也幾乎成為輿論一致的呼聲。這一切似乎都符合自由派批判的初衷，但也有分析人士認為：自由派在此次反日抗議活動中，只是贏得了「面子」，輸掉了「裡子」。

二

　　所謂「自由派」只是一個統稱。追源溯流，它應該是中國告別文革，走向開放後的第一個思想派別。可以說，在1980年代，整個經過「啓蒙」過程的中國知識界都屬於這個思想派別，只是那時並無這樣一個稱謂，而被史家命名為「新啓蒙」[10]。其主要訴求是，政治上追求民主、自由、憲政、法治、人權等，經濟上追求私有化和市場經濟，文化上追求多元共存而骨子裡認同西方文明。1990年代崛起的「新左派」，就是從這個思想派別中分化而來的[11]。而正

10　許紀霖，〈啓蒙的命運──二十年來的中國思想界〉，香港《二十一世紀》雜誌98年12月號。

11　汪暉，〈當代中國的思想狀況與現代性問題〉，《天涯》，1997年第5期。

是在那時，有自由派人士將「新左派」的稱謂奉送給後者，並通過
「自由主義浮出水面」的論述，將自己所在的思想派別命名爲「自
由(主義)派」[12]。

　　但自由派並無「派」，它不過是一種思想傾向，或意識形態。
這種思想傾向或意識形態之產生，在中國大陸語境中毫無例外地是
一種反射性的產物——對內「反射」於令人震驚的歷史和現實，對
外「反射」於一個罪惡的世界(西方)竟然是一個比我們好得多的世
界。在個體身上，它幾乎是國家意識形態的反向產物，即一個人在
其童少年時代愈是深信國家意識形態，在其經過「啓蒙」的洗禮之
後，倘若沒有既得利益或不受既得利益的牽絆，便愈是走向其反面。
這樣的故事，已經反覆出現在1980年代以來的兩代人身上。這也使
許多人在成爲自由派之初，都或多或少地保留著某種反向的教條主
義思維方式，比如：專制(及其相關物)=敵人，西方(及其相關物)=
民主。在缺少政治參與的歷史條件下，許多自由派人士都養成從觀
念而不是從現實思考政治和社會問題的習慣。也由於「反專制」成
爲一切問題的核心，面對一些複雜、吊詭的現實問題，自由派也大
多缺少敏感。最典型的事例，莫過於1990年代末政府實施內部人「分
肥」而拋棄工人的私有化改革之際，正是哈耶克在中國自由派知識
界開始流行的時刻。自由派人士大多對橫亙眼前的「私有化的惡果」
迷惑不解，未能做出及時有效的反應。而在中國融入世界過程中所
面對的不公正的全球化經濟體系，自由派通常表現得「不在行、不
在乎」，更爲新左派所詬病。

　　儘管如此，自由派無疑是中國當代最具有批判力、矯正力，並

12　朱學勤，〈1998：自由主義學理的言說〉，《學說中國》(南昌：
　　江西教育出版社，1999年5月)。

推動公民社會建立和發展的思想派別，也是政府面對的最大的民間(準)壓力集團。其影響甚為廣泛，除了在期刊、報紙、電視媒體發言的專業和公共知識分子與在網路上發言的眾多網友，它還有一個由中間階層和青年學生構成的沉默的閱讀群。後者可能算不上標準的自由派，但卻分享自由派不同側面的觀念。其潛在的群眾基礎還包括廣大的農民，以及由允許人身流動卻不允許戶籍流動的政策而產生的農民工——後者是中國當代的「新工人」群體[13]。而絕大多數行動著也受難著的異議者，包括民運人士、維權人士(這兩個派別有交叉重合)等，絕大多數的環保者、公民社會推動者、獨立候選人等，也來自這個思想派別。而且，在經過三十多年的漫長發展，在不斷面對新問題的歷練之中，自由派也越來越呈現多光譜化，尤其是近年來，不少人也越來越把「平等」和「公正」問題與「自由」問題等量齊觀，一個新的詞彙「自由左翼」(而非甘陽曾自我認定而後又放棄的「自由左派」)已在悄然使用。與此同時，那些行動中的維權人士，在介入底層民眾的維權事務中，也越來越形成一種理論自覺——他們將之稱為「右派(自由派)在擔當左派的使命」。

　　然而，自由派在整體上，尤其是其精英層，仍未形成成熟的國家觀、國際觀和外交觀，更缺少這方面有力的論述。這和當代中國的政權形式與自由派整體的國內處境有關，也和他們對自我身分的普遍認定有關。自八九風波後的二十多年來，中國已經形成了一種剛性的維穩結構，除了經濟領域外，國家排斥知識分子和民眾的任何政治參與和大部分的社會參與，以一種變相的「以階級鬥爭為綱」的邏輯，將經濟之外的所有社會活力視之為「不穩定因素」，並納

13　沈原，〈社會轉型與工人階級的再形成〉，《社會學研究》2006年
　　第4期。

入「消滅於萌芽」的維穩自動機裡[14]，爲此不得不經常性地破壞和踐踏自己的立法機關所頒布的法律，從而使國民唯一的「合法性」生存狀態，只是變成經濟動物(這一點已效果昭然)和「黨的馴服工具」(這一點則僅存於統治願望而事實上已無任何可能)。這一國民生存狀態以及與此相關的嚴重社會腐敗，讓自由派(以及民眾)感到絕望。他們只有身處「批判」位置才能感到自己的價值存在，並且也逐漸習慣了這一位置。任何偏離這一位置的存在，都可能在其主觀上，而且多半在客觀上意味著某種背叛、妥協或犬儒，並由此而形成了一種普遍的政治正確。「人權高於主權」的觀念深入人心，並且在深刻的感同身受中常常不經意地逾越了其合理的界限，忘卻了名義上自己作爲國家主人所應該面對的國際和外交問題。比如在國與國的領土糾紛中，不少自由派人士所持的觀點便是從「沒有人權，哪有主權？」的邏輯中衍生出的。最有代表性的是最近一位著名作家在反思釣魚島問題時所說的：「一個國家，一個民族，當文化、文學被冷落、泯滅時，面積還有意義嗎？」[15]另外一種思考理路則是：「既然你放棄了一百多萬平方公里的俄占北方領土，爲何單單盯著釣魚島？要收回，就一起收回麼！」最極端者則乾脆認爲，釣魚島不如直接讓給日本，最起碼要讓美國管轄，因爲民主國家畢竟不會危害老百姓。但千萬不要以爲後者就是傳統意義上的「漢奸」，因爲他們的批判只不過是條件反射性地針對中國的內部問題，一旦歷史條件有變，他們便可瞬間轉身爲一個堅定的民族主義者。

　　然而，也因爲自由派大多持有「人權高於主權」以及其他不同

14　參見笑蜀，〈組織化維權：告別維穩時代的必由之路〉，共識網：
　　http://www.21ccom.net/，2012-9-19。

15　閻連科，〈讓理性成爲社會的脊樑〉，《國際先驅論壇導報》，2012
　　年10月6日；中文版刊登於紐約時報中文網。

的理念，便自然而然地被近年來崛起的「毛左派」視爲真正的敵人，也視爲「中國的奸細」——漢奸。

　　毛左派，一個以毛澤東晚年思想和文革爲主要思想資源的民間思想派別。相比鬆散的自由派而言，這個派別的人數可能並不多[16]，但其「組織化」[17]程度相當高，內部凝聚力和動員能力也很強。這次反日遊行，尤其是9.18遊行，以及韓德強教授毆打八旬老人受到輿論批評後迅速獲得二千二百餘人的連署支持，都說明瞭這一點。至今尚未看到有關這個思想派別的社會學研究，但依筆者有限的接觸和觀察，毛左派的老年骨幹一部分是文革造反派及其同情者，另一部分則是黨內擁護毛澤東路線的老幹部。前者在1976年10月後，曾被官方輿論稱爲「文革餘孽」而普遍遭到抹黑，但實際上他們大多是黨內路線鬥爭的犧牲品，在接下來的歲月裡則更像對改革開放路線持不同政見者。其中很多人都有著「76.10」[18]的挫折性經歷，有的曾長期坐牢，有的在當時被撤銷職務、開除黨籍，有的雖未有外部挫折但卻經受了精神上的折磨，長期過著一種有口不能說的被壓抑的生活，飽受了世間的歧視和屈辱，並見證著「歷史是由勝利者書寫」的鐵律。但隨著中國社會日益出現貧富懸殊和兩極分化，

16 據一位朋友考察，毛左派領袖張宏良微博僅有六萬粉絲，相比自由派知識分子動輒數十萬、上百萬粉絲，直觀上就不成比例；再從其微博轉發量考察，往往幾百個的轉發數字顯示，卻只能查到幾個轉發顯示(即博主有大量刪除)，且從留言看全部爲贊同者，故此證明，張的六萬粉絲中有相當部分是反對者(2012.10)。

17 此「組織化」並非指結社化，更非指黨派化(因爲這兩者在中國大陸仍然是非法的)，而是指通過互聯網、電話和地面走動而建立起的密切的聯絡關係。

18 指1976年10月官方所稱的「粉碎四人幫」以及隨後的抓捕和「揭批查」運動。

中國思想界出現左右分裂而新左派重新審視毛時代尤其是文革歷
史，以及互聯網普及所帶來的有限言論自由，這些被壓抑的人士，
最初和擁護毛澤東路線的老幹部、不滿於貧富懸殊和兩極分化而透
過毛時代視角來觀察當代中國的部分中青年一起，集合在「新左派」
名下，繼而又脫離新左派外殼而自成一支——他們自稱「毛派」，
或乾脆直接稱「左派」。

　　毛左派的「歷史觀」是全面肯定文革和毛時代的所有極左路線，
並將之視為社會主義的新探索；而毛澤東本人則被一如既往地視為
「大救星」[19]，並經常被賦予神格。這種歷史觀的一個突出特點，
就是為毛時代所有的人為性災難(如三年大饑餓、文革)進行辯護。
毛左派的「現實觀」則是否定1978年開始的改革開放，認為是這一
場由「黨內走資派」所主導的資本主義復辟，而私有化改革的結果
是國有資產落在官僚階級手裡，工人階級被徹底拋棄，從而無不證
明著毛澤東晚年預言的準確性。毛左派的「國際觀」是視「美帝國
主義」為中國最大的敵人，國際資本主義無時無刻不在通過經濟、
政治、文化、科技(如「轉基因」)等領域滲透中國。

　　但隨著中國政治近幾年的一些變化，包括薄熙來主政重慶，毛
左派逐漸分化。以著名的「烏有之鄉」網站為主陣地的一部分人，
開始介入他們所言的中共路線鬥爭，公開支持薄熙來，呼喚「真正
的共產黨人」，並教導追隨者們如何識別「真共假共」。他們系統
地提出自己的主張，這些主張被概括為八個字：「保國，救黨，反
帝(美)，鋤奸(自由派)」。他們還把所有呼籲政治改革的人，無論在
朝在野都視為「顏色革命」者，並在網上設置了虛擬絞架，將許多
自由派知識分子和著名網友汙名以「漢奸」而送上絞架。此派被毛

左派內部稱爲「救黨派」。另一部分散見於「旗幟網」、「解放區
的天」等網站的毛左派則自稱「革命派」。他們依舊以毛澤東思想
和文革爲主要思想資源，但區分「官僚資本」和「私人資本」，區
分「官僚資本主義和歐美式自由資本主義」，並不把自由派視爲主
要敵人，而是將矛頭直指「修正主義」這一「復辟資本主義的罪魁
禍首」[20]。他們中已有人提出了將(文革)「大民主」與(資產階級)「程
序民主」相結合的主張[21]，透露出聯合自由派、至少視自由派爲「同
路人」的意思。他們從不相信薄熙來是「真正的共產黨人」，在薄
熙來事件發生前就有批薄言論[22]，之後又有引導毛左派如何看待薄
熙來事件的文章[23]。毛左革命派看似是毛主義的原教旨主義者，但
由於毛澤東本人的論述和行爲的深刻分裂性，這個子派別更像是取
一種純化了的思想和抽象成觀念的歷史作爲參照，而少了文革作爲
一場動亂所具有的某種法西斯性。

　　當一些自由派人士驚訝於這次反日遊行被毛左派綁架的時候，
並沒多少人細查毛左派本身的分化和區別，基本上也不了解這兩派
之間勢若水火的現狀。即使「被綁架」之說成立，也無法判斷是整
個毛左派所爲，還是其中的一派在「加塞」或「綁架」。不過，從
一些跡象來看，毛左救黨派深深涉入這次反日遊行則是可以肯定
的。這些跡象包括，事先的網上動員，遊行中爲數不少的「挺薄」
訴求，將不同意見者視爲「漢奸」而施加暴力，並迅速得到數以千
計的同道聯名支持；也包括，在事後的一份由部分自由派所推動的

20　高居矛，〈無產階級需要馬克思主義政黨〉，「解放區的天」網站。
21　陳宜中，〈永遠的造反派〉，《思想》雜誌第18期(台北：聯經出
　　版公司，2011)。
22　高居矛，〈無產階級需要馬克思主義政黨〉，「解放區的天」網站。
23　袁庚華，〈對重慶事變的解讀〉，「天涯社區—關天茶社」網站。

關於中日關係應「回歸理性」的呼籲書中，竟赫然列著一位著名的
毛左革命派活動人士的名字，而在一則微博中又有著該人士「有保
留簽名」的說明，從而讓人們不禁猜測，一些毛左革命派並非不認
同「回歸理性」，只是呼籲書的部分內容(即肯定改革開放改善人民
生活)，讓他們無法簽名或只能「有保留簽名」[24]。

三

　　上面提到一份自由派推動的關於中日關係應「回歸理性」的呼
籲書，是指2012年10月4日發表在「共識網」的〈讓中日關係回歸理
性——我們的呼籲〉[25]。「9.15」、「9.18」反日遊行的暴力場面和
血淋淋的口號，以及獵獵紅旗和清一色的毛像，在讓自由派驚駭無
比的同時，也讓其中的一些人面對自由主義與民族主義的關係問
題。一位著名的自由派知識分子在自己的微博裡呼籲應當理解街頭
民眾的那種情緒：

> 即使是官方允許釋放的，即使出現了那麼醜陋的表現，但是也
> 不能抹殺所有人的愛國熱情。將一切歸結為官方背後操縱，認
> 為人民僅僅是被動的棋子，不存在任何自發的可能空間，不承
> 認除了自己之外的其他起點，無助於從實踐中培養和呼籲公民
> 的責任感及理性精神。[26]

24　新浪微博：http://weibo.com/zhangning3230/profile?topnav=1&wvr=
　　3.6。

25　http://www.21ccom.net/articles/zgyj/gongminhuati/article_2012100468
　　733.html。

26　崔衛平新浪微博：http://weibo.com/u/1422308692。

　　但這也隨即遭到了眾多自由派網友的迎頭痛擊：「不好意思，我只能說這是可恥！博主應該反省。」「崔的問題在於受集體主義的毒太深，不是第一次有這樣表現了，似乎和犬儒無關。」

　　而稍早一些時候，兩岸三地的一些知識分子「圈子」便通過郵件或信件組已在廣泛討論「保釣」的意義和「後國族主義」在中國的可能性和限度。其中包括：民族主義是否只是虛假宣傳和民粹操控，是否還包含著來自底層的「沒有機會與資源去經營」的正面的反抗意識？如何將狹隘的民族主義(illiberal nationalism)轉化為自由民族主義(liberal nationalism)，使之萌生正面的論述，而不只是拿「愛國主義是流氓的避難所」加以批判(針對狹隘民族主義)和搪塞(針對尖銳的時代課題)？中國自由主義者是僅僅滿足於「長滿青春痘」的叛逆者角色，還是在批判之際也以「國家主人」的身分出現？如何不繞過自1895年以來就一直積累著而未予釋放的民族屈辱心理？自由主義在中國是否因放棄正面處理民族主義而仍處於跛腳狀態，如何雙腳落土，堅實地站在中國大地上？中國語境下的自由主義的民族主義論述應該是什麼？自由派如何生發出成熟的國家觀、國際觀和外交觀，如何讓民間更多參與外交事務？

　　正在爭論不休之際，一份由日本一千位多市民簽署的〈終止「領土問題」的惡性循環〉的聲明，直接刺激了那些正在討論的中國知識分子也發表一份回應性聲明的想法。據《陽光時務》報導，在「日本民間聲明發表的兩天後即9月30日，一份題為〈讓中日關係回歸理性——我們的呼籲〉的聲明草稿在北京著名公共知識分子崔衛平的家中誕生了」[27]。據知情人透露，這份呼籲書是幾個不同的知識分

27　劉慷、雁南，〈一個聯署文本引發的思想實驗〉，香港《陽光時務》雜誌總第26期，2012年10月11日。

子圈子合力的結果，其間也充滿了爭議，甚至曾有過不同的版本，但參與者最後以妥協的態度確認了現在的文本。儘管如此，仍有最初參與討論者沒有簽名。

〈呼籲〉除首段呼應日本民間聲明外，共計十條。大意是：(1)釣魚島的領土爭議是歷史遺留問題，在沒有更好的對話、磋商可能的情況下，應回到中方1972年提出「擱置爭議」立場，「任何單方面的解決方案，都只會導致武力衝突乃至於東亞和平局面的崩潰」。(2)日本政府最近在釣魚島歸屬上的一系列論證，缺乏令人信服的證據。中國民間始終存在許多積怨。首先需要面對這些積怨，然後尋找化解的途徑。(3)中國大陸應珍惜近三十餘年經濟發展成就，珍視與鄰國穩定和諧的友好關係，爭取一切可能的途徑對話協商，繼續保持與日本及其他周邊國家和平穩定的關係。(4)肯定戰後日本在政治、經濟、文化各方面的成果，肯定許多日本人士在戰爭道歉和重建和平方面的可貴努力，及日本在中國和平發展道路上的有力援助。宣導對當今日本現實做出新的認知和判斷。(5)警惕和反對任何利益集團或政治派別，為了自己的目的和利益，挑起領土爭端，操弄和綁架民意，煽動狹隘民族主義情緒。一旦發生危機，政府也有責任引導民眾理性認識問題和採取行動。(6)譴責近期因釣魚島爭端激化而在中國一些城市引發的打砸燒行為。(7)批評近期出現的中日文化交流受到人為限制，認為領土或政治方面的爭議，不應無限制地擴展到其他領域。應儘快恢復雙方民間的經濟、文化、生活等各方面正常的合作交往，儘快撤銷所有缺乏長遠眼光的臨時措施。(8)在政府處理主權事務時，需要傾聽民眾的意見，而不是把民眾甩在身後。(9)在兩岸四地和日本的教科書裡，應寫入中日兩國全面而真實的近現代歷史。中國教科書也應增加不同民族相處與融合的教育。(10)領土、國家主權等國際事務不獨兩國政府責任，應更多發

展民間交流管道[28]。

　　據知情者透露，正如預料的那樣，〈呼籲〉在徵集簽名和發表之後，在自由派知識分子圈子裡引來了極大爭議。一種批評認為，日本民間聲明立足於批評本國政府，中國民間的回應性聲明竟也立場鮮明地批評日本政府，反而對本國政府的批評態度曖昧，甚至連「中國政府」的字眼都沒有出現，連最初版本中的「中國大陸有關部門」的表述也被含糊掉了；對打砸搶燒的暴力事件，僅定義為「極少數人的做法」，批評力度不及中國官方媒體。在最該批評本國政府的地方(如功利主義的「國家利益」論，操弄民族主義和民粹主義，以及理應承擔的對打砸搶燒的失控乃至有意安排之責任)卻放棄了批評。而本國知識分子和民間團體，首要任務應是監督和批評本國政府，而不是監督和批評別國政府。至少應該對等地批評中日雙方政府，著重檢討中國政府和其他團體的不當言行，方見公平，也更合禮儀。如果一味妥協，尋求「共識」的努力有可能陷入與虎謀皮的「共謀」陷阱。

　　另一種批評認為，釣魚島事件到今天這種局面，是中國兩任政權(國民政府和人民政府)決策的重大失誤。不僅釣魚島，在南海問題及與周邊國家的陸地邊界糾紛，「泱泱大國」何曾占到過一毛錢便宜？對領土問題的隨便處置，才導致了今天這種局面。知識分子理應把這一真相告訴人民，而不是屈就政府，抽象地呼籲回歸理性。還有批評認為，〈呼籲〉是一個完全正確卻又曖昧不清的文本，立場和觀點不清不楚，與官方沒有太大差別；向誰呼籲？政府？民眾？日本民間？也看不出來，似乎都「是」但似乎又都沒有必要。〈呼籲〉的訴求應首先指向政府，而不是民間。在這些問題沒解決之前，

28　此概述參考了《陽光時務》簡寫本，見上注。

在沒有能力處理關涉國際政治、國際關係、外交史、戰爭史等專業
領域，也涉及領土、制度、文化等複雜關係的釣魚島問題之前，在
國家利益的正當性被認定之前，這樣一份傳向民間的呼籲書，有可
能起到誤導作用，反而不如不發。

　　面對同道的批評，即使呼籲文本的參與者和簽名者也不會看不
到這些批評中的合理性。因為這些批評直接觸及了這次呼籲和連署
的內在矛盾，包括自由主義原則的直接性、至高性與連署推動者的
「低限度，包容性」初衷之間的矛盾。一種辯護意見認為，面對這
樣一個充滿了歷史屈辱記憶和受害者意識的「國族」、「國家」問
題，自由派最擅長的──通過解構非人民自主的「國家」概念而達
到批判專制目的──方向，一方面應該堅持，另一方面也顯得不夠，
必須尋求另外的方向。因為僅僅停留於知識分子最擅長而實際上也
在做的「批判」，就等於放棄了另外一個空間，即鼓勵政府在國族
問題及有關這一問題的內部角力中做出正確的選擇，阻止其做出錯
誤的和愚蠢的選擇；同時樹立一個正面的方向，幫助民眾走出極端
民族主義的綁架。以呼籲「回歸理性」這樣的行動方式來「做」[29]而
不是只「說」，不僅不受制於「做」的法則，並且這樣一種富有彈
性和流動性，尋求一切可能的做法，並不損失什麼，反而增加、擴
大了空間。「做」的法則和「說」的法則本來並不一樣，包括著眼
點也不一樣，因為前者是啟蒙、批判的眼光，後者則是現實的和政
治的眼光(不涉權力，只涉力學)。如果立足於「做」，並陳義太高，
以犧牲的姿態出現，則限制了人們普遍參與的可能[30]。而採取一切

29　此處的「做」似指「行動」，即把向公眾發出一份聯署聲明也視作
　　行動，這是在中國特有的現實條件下才有的現象，與純粹個人寫文
　　章的「說」(言論)，構成了區別。
30　此處指中國民間組織活動仍未依據憲法獲得正常存在，許多民間組

可能的方式，尋找一些中間地帶，吸引更多人參與，讓行動(參與)
釋放出來，這個意義恐怕更大。

　　關於文本的訴求對象曖昧不清及立場、觀點模糊的批評，辯護
者也承認是一個並非理想的文本，應該立場再鮮明一點，批判再強
一點，針對性也清楚一點，那就是統治集團中的「鷹派」及「鷹派」
的民眾基礎──極端民族主義和民粹主義。至於這樣的文本是否會
起到誤導作用，由「共識」走向「共謀」，從推動和連署者的背景
來看，可能性並不大。而對於是否應該把這樣一個文本提交社會，
以及不成熟「不如不發」的疑問，辯護者則認為儘管文本存在著這
樣那樣的不妥當，從而引起各方人士的批評與討論，但「有聲明」
還是比「沒聲明」好，也比等待「正確的聲明」重要，原因除了對
日本民間的聲明做出回應外，還因為與其我們自己關門思索，不如
交給公眾一起思索。

　　但交給公眾一起思索，就意味著這不是一個思想成品，而是一
種「思想實驗」，一種「思想應用於現實的實驗」。當事者在實踐
過程中，未必不會背離真理，或顯得笨拙(或愚蠢)，或喪失正確的
感覺，所以嚴格的批評就顯得極為重要──總有一種力量在拉扯
著、平衡著，不使其走向極端的錯誤；同時，批評者也未必完全正
確。如果在批評和反批評的不斷回返往復中，各自暴露出自己的局
限，形成一個「試錯／糾錯」的局面，並一起思考所面臨的問題，
包括政府的，民眾的，不同光譜的知識分子的，以及國際間的，那
麼，它就具有了實驗的性質。這種意識在爭論中開始成為批評者和
反批評者雙方的自覺。

　　而一邊呼籲和連署著(很溫和，很保守)，一邊注釋著批判著(很

(續)────────────
　　織活動受到政府干預或打壓。

深入，很犀利)，也被人認爲：這不正是一種獨特的參與方式嗎？太批判了，固然政治正確，但極有可能腹死胎中，或半途夭折；而「呼籲」的調子保守一些，但「批判」則因是散發式的、個人性的，激烈一些並無妨，也無法全部禁止。這是一個多麼好的「複調」或「同聲部」啊！如果再不斷修訂文本，把修訂過程一一展示(也準備接受修訂後有可能退出的簽名者)，不避諱「試錯」性質；而批判者也抱著同情的理解，深入探討下去，不獨暴露觀點分歧，也讓各種潛藏的邏輯都呈現出來，形成一種不斷的論述積累。這倒有可能成爲當代思想史上的一個事件。

　　「試錯」的功能很快發揮出來了。就在呼籲書發布不久，一位名爲「@idzhang3」的推友在推特上指出文本第二條引用事實不當。原文爲：「2012年9月27日，日本駐聯合國代表兒玉和夫先生在大會發言中，以『馬關條約』作爲釣魚島歸屬的依據，我們認爲這是一個罔顧事實、不負責任的表現，不能接受這樣一個重現不平等條約幽靈的起點。不能否認，日本始終存在領土擴張及軍國主義思潮，不時傳出極右翼言論，對於侵華歷史的認知也經常反覆，不利於發展友好的睦鄰關係。」@idzhang3推友則指出：「日本代表在聯大說的明明是尖閣諸島歸屬與馬關條約無關，馬關條約內容只包括臺灣，尖閣諸島此前就已屬日本。怎麼現在反成了日本代表以馬關條約作爲取得釣魚島的依據？」而文本的引用則來自新華社的錯報，雖然有國內新聞封閉的不便，但呼籲起草者在修改之後，還是在微博上鄭重向簽名者和讀者致歉。但這一修改僅僅把引用不當部分予以刪節，而刪節之後的文字則變成：「不能否認，日本始終存在領土擴張及軍國主義思潮，不時傳出極右翼言論，對於侵華歷史的認知也經常反覆，不利於發展友好的睦鄰關係。」雖然仍然是原來的文字，但某種生硬的口氣和不容置疑的判斷在刪去前面的文字之後

便顯得突兀起來,並讓一些簽署者感到失望,這才有了最後一版的修訂文字:「對於最近日本政府在釣魚島歸屬上的一系列論證,我們認為缺乏令人信服的證據。不能否認,戰後日本在承擔歷史責任方面,沒有做到讓周邊國家的人們心悅誠服,在中國民間,始終存在許多積怨。首先需要面對這些積怨,然後尋找化解的途徑。這一方面需要對於戰爭的過去有足夠的認識,體現以德服人,另一方面,不能再製造新的爭端,激發起本來就存在的怨氣。」這一不斷修訂的過程,雖然有客觀上的原因(資訊封鎖),但也暴露出自由派知識分子在國際關係方面缺少長期積累。

但〈呼籲〉在民間的反應卻出乎連署推動者的意料。他們原以為這樣一個走「中道路線」的聲明會受到批評者的左右夾擊,但事實上卻是,典型的自由派批評者網友幾乎缺席。筆者選擇的三個觀察點[31],其中兩個是以偏「右」即傾向自由民主的網友為主,但僅發現一則自由派網友的批評──質疑起草者「為啥對釣魚島這麼熱衷,怎麼看這麼做對推動中國進步都沒啥意義」(東籬小居),其餘的批評幾乎清一色來自民族主義立場。批評多集中於〈呼籲〉的第一、二條:「尤其是第二條,軟弱無力,沒有揭露日本政府,(及)法院系統對於戰爭責任的徹底迴避的曖昧立場。日本對於中國民間的戰爭賠償,一直採取抽象承認、具體否認的虛偽政策。非常遺憾。我認為上述中國學者的認知水準沒有超過他(人)。」(八大商人)「鄧小平有航母嗎?鄧小平有殲20嗎?他老人家是沒有辦法才擱置爭議。」(匿名)也有做整體判斷的:「說的一點不錯,但僅是一廂情願,事態的發展結果如何,關鍵看日本政府如何處置,還想回到原來的局面已經不可能,中國必須在這次日本政府挑釁中收回釣魚

31　即凱迪網路和起草者崔衛平博客,另一個則為連署專用的博客。

島，否則公布的領海基線有什麼意義？國家主權豈能當成兒戲？」
(危言危行言孫)「我們和日本講了很多年和平友好，得來的是既不
和平也不友好。……理性是對的，但是釣魚島是中國人民的，怎麼
和平解決？難道讓一半釣魚島給日本鬼子嗎！日本鬼子在侵略中國
時為何不手下留情呢！」(朱三土)「日本肯定有不贊成收購釣魚島
的人，但這些人有多少？事情是日本人挑起的，日本人堅決不退讓，
中國人怎麼辦？砸自己人的車只是個例，觸犯法律應該依法懲處。
你們認為政府處理主權事務時，需要傾聽民眾的意見，而不是把民
眾甩在身後，你們又認為解決領土爭議和取得和解問題方面，政府
擁有更大的責任，這不是互相矛盾嗎？」(散之人)更有大罵「漢奸」、
「白癡」的。這些批評乃至謾罵，與支持及簽名的跟帖混雜在一起(以
批評者居多)，構成一幅當代中國民意有價值的對比圖。

　　一位分析人士據此認為，自由派知識分子在國內問題上雖然對
民眾有著很大影響，在國家、國際、外交方面的習慣觀念則對民眾
影響甚微。這些習慣觀念包括「先內政，後外交」、「解構非人民
主權的『國家』優於即時處理國際和外交問題」，以及由此衍生的
諸如「若索要釣魚島，也索要北方俄占一百多萬領土」的怨恨情緒
等等。這些觀念和情緒對民眾而言，並未像民主、自由那樣深入人
心。另一位分析人士則認為，民眾似乎比知識分子更懂得，在面對
國內問題與外交問題時，應適用兩種邏輯而不是同一種。

　　筆者也看到了一份簽名者的留言記錄。很多留言來自大學生和
走出校園不久的年輕人，表達了讀到這份聲明的欣喜，「……如一
抹清風吹向這片焦躁的熱土」；有的則如在鬱悶的環境偶遇知音一
般：「每次我遇到朋友說起歷史的時候，他們不是質疑我，而是直
接漠視，有的嘲笑我。……我覺得從根本上來說這是中國的教育導
致的。」有分析打砸事件的：「我認為很丟臉，根本原因並非中日

關係，而是崛起中的中國內部失衡使然。」「愛國者，必先愛其同胞，否則就是我們所說的『愛國賊』。」也有在簽名後提出商榷意見的：「完全贊成擱置爭議，共同開發，但是有一個前提，那就是對釣魚島的實際控制權必須雙方共同享有，……單純的口號是無濟於事的。」也有一些是從文化交流著眼：「咱也就沖著日後還指望能看到川端、芥川、宮崎、北野的作品才來的。」「就中日文化交流，在我眼裡卻是非常有必要……。隔閡，是靠溝通的，以夷制夷，以罪伐罪，此非上策。」一位保安則把回歸理性視為「一個起碼的民主素質」問題；一位農民一方面表達了「準備保家上戰場」的意志，一方面也表達了理性的立場：「無畏不要表現為無味(可能意為「愚昧」)，此時需要我民間巨大的理性力量，擴散再擴散，辦法總比困難多。」至於「要和平，不要戰爭」，則是許多簽名者共同表達的願望。

但〈呼籲〉的簽名速度和數量，令連署推動者並不滿意。他們準備在徵集簽名達1000人時結束動員工作，但直到文本發表的第二十天，簽署者還不到800人，而簽名速度也明顯慢了下來。據他們分析，這有傳播方面的客觀原因，因為自〈呼籲〉在「共識網」發表後，沒有一家電視和平面媒體予以報導，在少數大網站貼出後，不是被鎖就是被封(雖然有的網站在觀察了一段時間之後又有限度地予以開放)，連連署的專用博客也在剛剛聚集人氣後被刪除，〈呼籲〉的主要傳播管道依賴起草者的私人博客和微博。另一方面，也有潛在簽署者主觀方面的原因，據一位年輕的簽署者調查，在他活動的一個同人BBS裡，很多網友認同〈呼籲〉的精神，但出於習慣的小心謹慎而放棄了參與。也有評論說，是文本缺少理想主義的高度而不具有吸引力。但在筆者看來，除了上述原因之外，國民普遍認為「釣魚島」問題事關民族尊嚴，以及這種尊嚴感所建基的民族情緒

和歷史記憶，恐怕也是〈呼籲〉不能普及的一個重要原因。

　　儘管如此，連署推動者將其視為一種開放的思想和行動積累的起點，連署本身作為觀察中國當代思想和民眾意識的分野及動向的視窗，都並非沒有積極意義。而如何在拒絕被國家主義綁架的同時，堅持以國家主人翁的意識，面對當下的國際問題和外交問題，處理一百多年來包含屈辱感的民族情緒和歷史記憶，通曉現代中國的悖論性格，則是中國當代自由主義者的嚴峻考驗。這也並非不關乎著未來中國的建設。

<div align="right">

2012年10月初稿

2013年8月修改

</div>

　　張寧，廣東外語外貿大學中國語言文化學院教授，從事魯迅與左翼文化研究及當代思想評論，著有《內部的時空》、《無數人們與無窮遠方——魯迅與左翼》等書。

思想訪談

我為什麼不是猶太人：
施羅默・桑德教授訪談

雲也退

引言

2012年8月，旅行訪問於以色列期間，我獲知施羅默・桑德的著作《虛構的猶太民族》的中譯本在大陸出版[1]。我素知特拉維夫大學的歷史學教授桑德之名。他是以色列國內的「新歷史學派」主將，這個學派主張重審巴勒斯坦歷史和本國史，尤其是最為敏感的民族關係史。他們的學術結論一般都對以色列官方的猶太復國主義敘事構成了衝擊，至少在官方看來，是動搖了猶太人在巴勒斯坦的土地上定居的合法性。

我找到了桑德的郵箱地址，給他發了郵件，很快獲得了面訪的機會。他住在特拉維夫的一座普通的公寓樓裡，樓下的十幾個信箱大多標著希伯來文姓氏，只有他的信箱上是用英文寫著「Sand」。他家的書架上放的一大排各類譯本，所有的主流語言幾乎都覆蓋了。我們見面時，他迎頭就問我：「你看過《終結者》嗎，施瓦辛格主演的電影？」

1　《虛構的猶太民族》，（以色列）施羅默・桑德著，王崝興、張蓉譯，上海三聯書店2012年8月版。英譯本 *The Invention of the Jewish People*，2010年6月由Verso出版社出版。

桑德有意地把自己的書比作《終結者》：這是一個「終結」以色列、「終結」猶太人的學術計畫，一個一眼看去極其兇險，幾乎要讓人大驚失色的計畫：它會被看作一場針對以色列的紙上行動，想要否定猶太人在巴勒斯坦地區的生存權。再者，反猶主義早就身敗名裂，一百多年前，歐洲的反猶分子認為猶太人是個劣等民族，世界的禍害，現在，桑德的著作雖然換了一個說法，指稱猶太民族是一個「發明」，仍不免要激起人們對反猶歷史的陰暗聯想。

其實不然。這部作品大有新意，絕非徒為巴勒斯坦人的領土要求尋找依據。為了說明猶太復國主義者當初的欺騙──既是對別國的、也是對猶太人自己的──他搜集、研究了不同語種的古代文獻和現代的考古資料，以歷史學的方式考證了猶太人究竟從哪裡來。從而，他把一個政治合法性問題完全變成了事實考據性問題，使得被他批評的對象無法迴避。《虛構》一書包含的「硬知識」量之大，引用的證據之全面，皆非其他同題材的論辯性著作可比，稍加細讀，即可知桑德為了推斷一個別人未必有心思去推斷的結論──一個似乎僅憑人道主義熱情就可以得出的結論──付出了怎樣的心血[2]。

2　最近牛津大學的一項研究表明，在大多數語種的互聯網站上，涉及以色列、希特勒、大屠殺、上帝的話題都會引發爭議，尤以涉以色列話題最多。猶太復國主義運動自19世紀晚期興起，在猶太復國主義組織的籌畫和猶太財團的資助下，從19世紀末開始，陸續有多批猶太人移民到當時還處於奧斯曼帝國統治下的巴勒斯坦，在那裡農耕定居。猶太復國主義者認為那是《舊約》記載的猶太人祖先的土地，移民是一種「回歸」，但移民到達時，那裡已有阿拉伯土著，即巴勒斯坦人居住。第一次世界大戰後奧斯曼帝國瓦解，國聯接管巴勒斯坦，任命英國為託管國。在英國的三十年託管期內，猶太人繼續移民，與巴勒斯坦人的衝突開始增多。第二次世界大戰後，經歷了大屠殺的猶太人贏得了相當程度的同情，其建國獲得了一些道義支持，終於在各種機緣的湊合下，於1948年5月14日宣布建國，

　　《虛構》為作者贏得了學術榮譽和讀者群，激動的歡呼，也有夾著子彈粉末的恐嚇信。桑德本人是以色列人，在以色列最好的大學裡占據一席教職，他深知以色列的猶太公民對那些「自我厭惡的猶太人」是什麼態度。據說，猶太人由於長期缺少家園，在歐洲、亞洲、非洲、美洲都漂泊不定，從19世紀末的德雷福斯事件到二戰期間的大屠殺，其命運之悲慘更呈登峰造極之勢，一部分猶太人因受虐太久而心理畸變，開始討厭並渴望擺脫自己被《舊約》添上榮光的身分。以色列建國之後，每談到那些對本民族施加惡言的猶太人，以色列的主流輿論裡都會出現大量嗤之以鼻的聲音[3]。可以說，桑德在寫書之時，就已做好了被人要求「滾出以色列去」的心理準備。

　　他當然是不會走的。他站在一個反對猶太復國主義的立場上。以色列於1948年在巴勒斯坦地區建國，猶太復國主義在其間起了關鍵作用，且在日後主宰了以色列偏於強硬的對外政策。1967年「六日戰爭」之後，以色列占領了約旦河西岸和加薩沙地帶(同時占領的還有埃及的西奈半島和敘利亞的戈蘭高地，前者後來歸還埃及)，把這些地方變成

（續）────────────

　　隨即與周圍的阿拉伯國家發生戰爭，之後亦齟齬不斷。1948年、1967年、1973年、1982年，四次中東戰爭均以以色列的勝利告終，但1987年第一次「因提法達」，即以色列境內的巴勒斯坦人騷亂爆發，終讓人意識到除了外敵之外，以色列在建國時還埋下了內患：它犧牲了巴勒斯坦人的領土利益，把巴勒斯坦人變成了受統治的、沉默的劣等公民，官方話語中故意忽略巴勒斯坦人，從不承認他們是一個民族。職是之故，在公共話語場中，以色列話題很容易引起激烈爭吵，很多人認為，僅僅出於人道主義，至多再加上一點最基本的歷史知識，就可以否定以色列存在的合法性，稱其當局為「猶太殖民者」，這是理所當然的，根本無需研究論證。

3　上至很少顯示出「猶太性」的馬克思，下至喬姆斯基，托尼・朱特等多次批評以色列的當代猶太裔左派學者，都常常被視為「自我憎惡的猶太人」（self-hating Jews）。

了「爭議領土」至今。桑德認為，這種策略最終將導致以色列的崩潰，為此必須反對猶太復國主義；進一步而言，就必須戳穿猶太復國主義賴以推廣自己的政策所製造的各個神話：如猶太人的迦南定居史、兩千年的大流散悲劇，等等。

蕞爾小國以色列，一個譽謗纏身的地方，製造了無數科技、經濟、軍事奇蹟，也從不缺少批評者。施羅默‧桑德不會是這些人中的最後一位。他說，自己使用的考古證據和史料證據並不新鮮，但是，他用新的方式組合了這些證據，讓非猶太、非以色列讀者感到，他借助放大分析「猶太人」概念，剝落了一個更具普遍意義的概念——民族主義——的層層偽裝。雖然他一再說「猶太人根本不是什麼上帝選民」，他作為猶太人的榮耀感分明還是顯現在這一事實之中：他將猶太人問題看作世界的患處。

《終結者》是三部曲，桑德的書也是三部曲，《虛構的猶太民族》是第一部。第二部，即《虛構世俗猶太人》(希伯來文原著名為《我為什麼不再是猶太人？》)，已經有了12個語言的譯本，英文書名叫《虛構世俗猶太人》。第三部在我訪問的當時還未寫完，名為《虛構以色列》。在兩個多小時的專訪中，桑德口若懸河，幾乎是完成了一堂講課。他出生於1946年，生得敦實強壯，說到激動時會臉色緋紅，聲音迅速高亢起來。他的夫人是位畫家，丈夫的每一本書的封面圖用的都是她的畫作。

我十分欽佩施羅默‧桑德教授的學術素養和獨立人格，既有憂患意識和現實關懷，又能在政治好惡之外作赤誠的探索，這在當代中國歷史學者的書中實在少見。我認為，就如何以學術的方式挑戰政治意識型態而言，他做出了一個理想的表率。

消解「猶太性」

雲也退（以下簡稱「雲」）：我最初看你的身分，是一位「反猶太復國主義者」，但你的打擊面似乎還不僅僅是這一政治立場。你對「猶太人」這個概念都提出了質疑。

桑德（以下簡稱「桑」）：我問你，我是以色列人，我又是猶太人，這意味著什麼？

雲：這意味著你與猶太民族及猶太文化傳統有聯繫，或者，你父母中有一個是猶太人。

桑：我父母都是猶太人。

雲：那你就是猶太人了。

桑：如果你在洛杉磯，遇到一個黃皮膚的人，他說他父母都是中國人，他生在美國，一句中文都不會，你覺得他是什麼人？

雲：我認爲是美國人，我們管這個叫ABC。

桑：我出生在林茨，我的父母是波蘭人，我現在是以色列公民。但是，猶太復國主義的意識型態不承認這一點，他們認定我的身分應該是「猶太人」。

雲：他們認爲——我好像也會認爲——猶太人的身分證明你有一些特質，一些獨特之處，你沒有辦法否認的東西。

桑：這就是問題所在。你這樣認爲，當年反猶主義者也是這樣認爲的——但是，我不是因爲這一點才作這個否認的。我旅行過很多地方，在日本，我發現人們像你一樣，對猶太人有一種印象，認爲一個猶太人必定有某些獨一無二的性質。而我的任務就是要消解猶太性，讓它散掉。

我偶然地出生在奧地利林茨的一個難民營裡，我父母都是波蘭

猶太人，當然了，很窮。不久我們家搬去了慕尼黑附近，我那時太
小，完全沒有記憶，在德國待了兩年後，全家移居到以色列，就住
在雅法，離這兒不遠。我父母都是共產黨人，他們不是因為支持猶
太復國主義而到以色列的，他們僅僅是認可以色列的存在。

雲：當時的以色列剛剛打完獨立戰爭吧？

桑：我從不把1948年的戰爭叫做「獨立戰爭」，「獨立」這個
詞在這裡被扭曲了。18世紀美國的戰爭才叫「獨立」，那是脫離英
國自立國家。可是在1948年戰爭裡，巴勒斯坦阿拉伯人才是原住民，
他們是在自衛。他們打敗了，但是，他們不能接受來自猶太人的殖
民，這一點是可以理解和接受的。

我出生在一種新的、以色列的文化裡。我在雅法長大，我家的
第一、第二棟住宅都是阿拉伯難民逃走後留下的房子。後來我服兵
役，參與了1967年和1973年兩場戰爭，1967年前我在前線，長期駐
紮在北方一個名叫「雅克哈納」的基布茲裡[4]。基布茲是全世界最平

4　基布茲(kibbutz)是以色列的集體農莊，基布茲主義(kibbutzim)則代
　　表一種實驗性的社會主義生活方式。第一個基布茲於1909年創建於
　　德戈尼亞，本質上是猶太移民的農業定居點，其中的猶太人實行集
　　體勞作、集體生活，財產歸集體擁有、統一支配，在猶太復國主義
　　組織的推動下，新建的基布茲越來越多，漸成基布茲主義。1948年
　　建國之前，遍及整個巴勒斯坦的基布茲形成了一支基礎性的經濟和
　　組織力量，一個事實上的猶太人社會，它們在建國後成為猶太民族
　　團結的寫照，光榮墾荒史的象徵，以及政府推崇的社會主義新生活
　　的基石。它同埃比尼澤・霍華德的「明日田園城市」計畫以及蘇聯
　　的新生活運動並稱20世紀三大「烏托邦社會計畫」，但前兩者早已
　　破產，基布茲則堅持到1970-80年代之交，終因過於強調平等、公
　　有導致的生產與管理低效、僵化而大面積瓦解。現在以色列全國200
　　多個基布茲中，四分之三都已變成私有制，但是，基布茲仍暫時大
　　體維繫著成員之間的感情，基布茲和煦的田園風貌也是以色列賴以
　　吸引遊客的一個亮點。

等的共同體之一，或許跟1960年代的中國公社有點相似？但是，不要忘了，即使它帶有社會主義乃至共產主義性質，基布茲首先也是殖民的工具。雅克哈納從未接納過阿拉伯人作為它的成員。

　　雲：但是基布茲的人會告訴你，他們在土地上做到了之前阿拉伯人一千多年來從未做到的事，創造出了巨大的農業成就。

　　桑：有一件事你要知道，即使在中國，在1950年代之前，耕種技術都是非常不發達的。1930-40年代，巴勒斯坦的原住民農民的勞動生產率和同期中國的農民沒有多少差異。新技術是從西方傳過來的，在這之前，農民都是用手、用牲畜來種地的。

　　強調猶太人改變土地這一事實能否為殖民化正名？你想一想，1930-40年代中國農民農業技術同樣落後，他們就可以被殖民了嗎？

　　就在現在，我們的這間房子所在的區，在特拉維夫出現之前，曾經是一個地中海東岸最富裕的村子，名叫「夏赫蒙」。我住在這塊地上的房子裡，我的大學也在這裡，這些建築都是為移民到這裡猶太人造的，資金來自美國猶太人、英國猶太人，二戰之後還有德國的賠款，等等；住進這些房子、用這些地的人都沒有付過錢。我不知道你的猶太朋友怎麼解釋這種行為。原住民原始的農業技術，不能證明我們就有權占用這些地。

　　當然，有一點非常重要：猶太復國主義完成了一種「思想革命」，就像共產黨人在中國那樣。你知道，在基督教歐洲，猶太人被禁止從事農耕，以免他們擁有土地。而到了巴勒斯坦後，猶太人都去種地了。

　　雲：在隱哈律[5]，那裡的歷史博物館、紀念館，那裡的人，都會

5　Ein Harod，以色列北方耶斯列河谷中的一個規模很大的基布茲，在1920-30年代，巴勒斯坦的英國託管者曾幫助猶太定居者購買阿拉

告訴你說他們的土地是從阿拉伯原住民手裡買來的，是合法所得。

　　桑：我們募集來的資金大大縮短了我們成為發達國家的時間，不需要像當年的蘇聯人和中國人那樣，以強制手段積累國家財富。但是我有資料，到1948年為止，這裡只有10%的土地是猶太復國主義者購買的，優質土地更少，只有7%。從1967年占領約旦河西岸開始到1970年代，以色列一直在沒收西岸的土地。只有最初那7%的土地是花錢買的。其他的地是怎麼來的，不言而喻。

　　而且，猶太復國主義者是和那些掌握土地權的人交易的，那些人在貝魯特，是「額芬迪」（注：奧斯曼帝國時代對地主或有一定權勢人物的稱謂），或者是富農，而那些阿拉伯佃農是一無所有的。他們沒有拿到錢就被踢出了自己的地，錢被有錢人拿走了。這是一個普遍的現象，過去在歐洲，土地被從封建主手裡奪走交給農民，而在我們這裡，土地從阿拉伯人轉入了猶太復國主義者手裡。這種轉移都產生了大量的社會和道德問題，但時間一長，關心那些問題的人就越來越少。我做個比喻，在被以色列占領的地方發生了什麼？1948年，阿拉伯人好比從高樓上跳下來，摔在所有人面前，到了1967年，摔下來的人躺在大街上，過路人只是看看而已[6]。

　　以色列人即便真的在二千年前住在這裡，現在這些人也真的是當年祖先的後代，有權回歸故土？即便我們承認這一點，那麼請問，

（續）—————————————————

　　伯人在河谷的土地，逐漸形成了這一農業共同體，如今那裡有紀念「英國友人」以及那段時期的歷史博物館。

　6　這裡，桑德是指1967年「六日戰爭」後，以色列進一步占領了約旦河西岸等地，這塊地區在1948-1967年間屬約旦領土，戰爭的結果是以色列人奪取了約旦人的土地，那裡的阿拉伯原住民（即巴勒斯坦人）的存在被進一步忽略，而桑德認為，這塊地方本來就該由巴勒斯坦人擁有的。

美國人是不是應該把土地還給印第安人？

　　雲：這也正是我想問你的：你怎麼看美國人對印地安人的態度，澳大利亞人對原住民的態度？

　　桑：這就是殖民，毫無疑問。

猶太民族是「發明」出來的

　　雲：所以你跟美國那位歷史學家霍華德‧津恩[7]持同樣觀點了。

　　桑：是的，我們有許多共識，還有霍布斯鮑姆，他年紀很大了[8]，也許就是因此才特別喜歡我的書。不管怎麼說，我不是馬克思主義者也不是共產黨人，自從1968年起我就不再相信共產主義了，我絕對不認為歷史是階級鬥爭的歷史，不過我仍然是一個歷史唯物論的信奉者。

　　很多年前我對一個問題發生了興趣：在我們生活的這塊土地上，二千年前究竟發生了什麼？猶太復國主義者說，因為二千年前我們祖先在這裡定居，所以現在我們有權收回土地。這是對的嗎？

　　我寫這本書，想解釋清一個問題：猶太人不是上帝選民——它根本就不是一個民族。為什麼我們管猶太人叫民族，管中國人叫民族，管法國人、義大利人都叫民族？我們說「中國人」的時候，這不是一個科學概念，但或多或少，這一個群體是有共同點的：語言，文化——但注意，是世俗的文化，如果一個人群只有一種共同的信仰文化的話，我們說這叫「宗教」。

7　Howard Zinn（1922-2010），美國左翼歷史學家、社會活動家，曾投身民權和反戰運動，著有《美國人民的歷史》等。

8　霍布斯鮑姆已於2012年10月逝世。

雲：所有介紹猶太教的作品都會提到這一特殊性：猶太人／教是宗教與民族一體的，你信了猶太教，就是猶太人。

桑：但是，猶太人真的可以因此而自成一個民族嗎？二千多年前，猶太人還沒有一種共同的語言，沒有世俗的日常文化，並不吃同樣的東西，並不欣賞同樣的音樂——一句話，他們僅僅同信一個上帝，卻不能互相理解，在這種情況下，為什麼我們稱他們為「民族」？

雲：這就與猶太復國主義者的說法相反，他們說：我們從亞伯拉罕時代起就是一個民族。

桑：這是他們的發明，也就是個謊言。在某種意義上，我可以說東歐是有過一個猶太民族的，他們生活在波蘭、烏克蘭、俄羅斯、立陶宛等國，都說意地緒語，可是，埃及的猶太人，摩洛哥的猶太人，葉門的猶太人，他們根本不懂意地緒的語言和文化——他們是屬於同一個民族的嗎？世界上本可能出現一個猶太民族的地方是在東歐，然而它剛剛開始形成就被希特勒摧毀了。

所以，說猶太人過去就已經存在，是個現代的發明。我們拿來了「民族」一詞，把古代的意義、聖經意義以及一些現代意義給注了進去。人們說，猶太人有「猶太性」，這是在宗教意義上，而不是民族意義上說的。猶太教是一種重要的宗教，是西方文明的基礎，基督教的基礎，伊斯蘭教的基礎，是一神教的第一個形式。但是，1990年代，我在特拉維夫大學的同事所做的考古發現，證明《聖經》不是一本歷史書[9]，不只是缺少歷史證據支持，而且它包含的整個故事都是虛構的。考古學家發現，迦南並不是被以色列眾部落占據的，沒有出埃及記這回事，大衛和所羅門的王國也並不存在。

9　這裡主要指《聖經·舊約》，猶太人一般不讀《聖經·新約》，下同。

是猶太復國主義者根據自己的需要，將一些現代意義注入到了「猶太」這個詞裡。其實，他們不止發明了一個民族，還發明了另一個，就是巴勒斯坦人——通過殖民，我們「正當地」發明了一個巴勒斯坦民族。

雲：關於自己民族過去的這些事，猶太人是深信不疑，他們也沒法不信，否則不是等於一輩子都活在一個假的前提下了嗎？

桑：以色列的小學生從七歲起就要學《聖經》，那是真當歷史書而非宗教書來學的，每個學生都會告訴你，從亞伯拉罕以來事情是怎樣一步步發展的。最後猶太人進入了「大流散」。可是，沒有任何史書記載過關於這一流亡的情況，也沒有人能做這方面的研究。我去學校問專家：為什麼一件不見於史載的事，所有人都說「是的，就是這麼回事」呢？我們都深信它是事實，但我們從不寫這一事實。

雲：猶太歷史學家約瑟夫斯[10]不是記載了猶太戰爭嗎？

桑：是的。約瑟夫斯記載了西元64-70年猶太人的反叛，但是，韋斯巴薌沒有放逐過猶太人，提圖斯沒有放逐過猶太人，羅馬人沒有這樣做，因為他們從不放逐任何民族，有時候他們把一些人趕了出去，搶走他們的土地賞給自己的士兵，僅此而已；被趕走的人仍然可以住在鄰近的地方，不必離開羅馬國境。儘管對反叛持敵對態度，約瑟夫還是忠實地記錄了羅馬人對猶太人村莊的屠殺，屠殺女

10　Titus Flavius Josephus（西元37-100年），猶太歷史學家，後投靠羅馬人，著有的《猶太戰爭》是關於西元1世紀猶太人大起義的重要的第一手資料，記述了從馬卡比家族到耶路撒冷陷落、「第二聖殿」被毀、猶太民族被羅馬人放逐、進入「大流散」的歷史。但一般認為約瑟夫斯此書可採信的史實有限，因其為羅馬人所御用，可能醜化了起義的猶太人。

人、孩子，搶走了所有的食物，但反叛過後並沒有驅逐與流亡。

如果是這樣，那麼歷史上究竟發生了什麼？我研究之後寫了平生第一本書。寫的時候並不知道我最後會得出什麼結論，但我開始明白，猶太人不是一個民族。就像在基督教裡發生的一樣，早期猶太教也是要傳的，從馬卡比家族開始，信猶太教的人很早就在中東迫使別人信教：要麼信教，實施割禮，要麼就離開自己的土地。大多數人接受了割禮，從而信了教。這是發生在耶穌誕生前兩個世紀的事。

猶太傳教士十分積極，使得猶太教在基督教誕生之前就流行開來。西元64年猶太人的反叛不是一個民族反叛，因為當時還沒有民族，而是一種宗教反叛，對抗的是羅馬異教徒。之前的西元前167-164年猶大‧馬卡比起義也是宗教性的。當猶太人被羅馬人壓制下去之後，羅馬人也要傳教，但是方法改變了，不是用刀劍，而是用愛，用基督教。我打個比方，猶太教就好比是 DOS 系統，比較原始，很難操作，基督教就像是 Windows 系統，改良過了，接受、使用起來要方便得多，不用割包皮就可以信。

當猶太復國主義者在19-20世紀之交到達迦南，也就是現在的巴勒斯坦時，他們知道，他們也認為本─古裡安[11]肯定知道一點，即在這裡的阿拉伯原住民，他們正是古代「猶太人」的後裔。這聽起來不可思議，但恰是這一點有史料為證：在西元7世紀伊斯蘭教興起，穆斯林席捲中東直到北非，迦南這塊地方的人大多改信了伊斯蘭教。

11 Ben-Gurion（1886-1973），以色列「國父」，猶太定居者的政治領袖，
 猶太人在巴勒斯坦定居行動的通盤組織者，內政外交軍事一手抓，
 於以色列建國後擔任第一任總理。

卡紮爾王國

雲：那麼既然如此，猶太教又是怎麼保存下來的呢？

桑：這正是我要解答的問題。在葉門，在沙烏地阿拉伯，在巴比倫，在北非，以及在中亞的卡紮爾——在巴勒斯坦地區之外曾經存在五六個猶太教王國。它們的存在是毫無疑義的。約瑟夫斯寫到過巴比倫地區的猶太人王國，在北非，有史料證明那裡有過一個猶太女王，當初她把柏柏爾人部落統一起來抵抗外敵入侵。此外，我在另一本書中還寫到在印度存在過「庫沁猶太人」(Cochin Jews)，也叫「馬拉巴猶太人」(Malabar Jews)，他們在南印度形成了一個王國，其歷史可以追溯到西元70年耶路撒冷陷落後的猶太移民。我的研究表明，這些王國中最重要的一個是卡紮爾王國，一個主要存在於西元8-10世紀時的王國。

雲：卡紮爾是一個猶太共同體嗎？

桑：當你在說「共同體」一詞時，你是指宗教的，還是民族的？西元10世紀，那時有現代意義上的民族嗎？想像一下，那時沒有學校，沒有公共設施，沒有網際網路。

雲：但他們可能有共同的宗教，或者相似的外表？

桑：不要把不同的概念混到一起。你沒法想像一個沒有教育而形成的世界：每隔50公里，部落裡的人就在用另一套詞彙，說另一些事，因為那裡沒有真正的交流，也沒有真正的共同體存在。交流在上層階級裡要多得多，但是，大多數人，90%的人，只能用不過500個以內的單詞。你能想像幾千年前的中國農民是一個共同體嗎？他們並不關心首都掌握在誰的手裡，那不是他們的事。想像一下，你從沒上過學，你從沒讀過一本書，沒有報紙可看，沒有什麼東西告訴你你屬於一個民族，你能說的唯一集體概念，是王國，也就是

我在書中寫到的卡紮爾人王國，可是這個王國從未發展出一套共同的文化。

唯一能選擇、決定意識型態的是神職人員。這個問題很重要。不是世俗的，而是宗教人群對部落發言，然後，我們說這叫宗教；但是，我們無法談論一種民族文化，我們也無法談論一種真正的大眾文化。以那個時代的交流水準，人們無法形成民族國家；只是上層階級有一些「文化」。

雲：但這種「文化」跟大多數人無關。

桑：對，毫無關係。我們今天看到的歷史，都是那一小部分精英寫的，是他們的歷史，而不是大眾的歷史；就像你了解的中國人的歷史，可能只是整個中國人歷史的5%都不到。農民是沒有民族意識的，而會書寫的精英則基本上不會提到他們。

這就是我的觀點：那時的猶太人不成為一個民族，一個國家，只是一群生活在亞洲的上層階級，就像孔教一樣，它與人民是沒有關係的，當然後來可能會有變化，對此你應該比我更清楚。

大約在西元8世紀，卡紮爾人的王國接受猶太教為其官方宗教。卡紮爾人來自東方，而且，它的「人民」並非猶太人，只有上層階級是猶太人。卡紮爾王國是從西元前2世紀興起的大眾化改宗運動以來所達到的一個頂峰。為什麼那些人要攻擊我？他們是想證明，整個猶太民族是來源於巴勒斯坦的、來自猶地亞的；而我不但指出猶太教是像卡紮爾人這樣的王國改宗所信奉的宗教，而且也只局限於上層階級。

我想說，甚至在基督教歐洲，其宗教在那個時代都是上層階級的宗教，就像在孔子的時代，我不相信所有的中國農民都是孔教徒。這一點多少都是承認的。可是沒有人討論卡紮爾人的猶太帝國，為什麼他們拒絕討論呢？因為猶太教正是在這個時候開始自上層向下

傳播。接下去，東歐的另一些小政權陸陸續續從卡紮爾人這裡接受猶太教，作為自己的官方宗教——這個過程很漫長，但你沒有任何疑問，西元8-12世紀之間，這個猶太教的帝制國家的的確確是存在過的，就在裡海（現在土耳其人還管裡海叫卡紮爾海）和黑海之間。

直到1967年，大多數歷史學家，不管他是不是猶太復國主義者，都沒有辦法解釋猶太人大量存在於東歐這一事實。沒有人能夠解釋，在20世紀初，為什麼世界上絕大多數猶太人居住在東歐的俄羅斯、立陶宛、拉脫維亞、匈牙利、羅馬尼亞，而不是在摩洛哥、德國、法國、伊拉克或巴勒斯坦的耶路撒冷。80%以上的猶太人住在東歐，這究竟是為什麼？

雲：所以您認為，這是因為卡紮爾人政權的存在？

桑：正是。有一種反猶主義的歷史解釋，說東歐猶太人之所以這麼多，是因為他們的性生活特別積極，所以愛生孩子。這是愚蠢的說法，因為在現代之前，所有地方的人口出生率相差都不會太多，即使在中國，在現代農業技術問世之前，人們的糧食有限，不可能生很多孩子。為什麼在18世紀中葉，在東歐，單單波蘭就有75萬猶太人，而在漢堡，在倫敦，在巴黎，總共只有三千多猶太人——如果你不知道有卡紮爾王國的存在，這種現象就是不可解釋的。

現在，很多媒體都發文攻擊我，說我寫了這麼多，可是只有以科學的手段，以 DNA 分析才能證明猶太人到底是不是一個血統上的民族。這多麼愚蠢！就連《紐約時報》上的文章也一方面承認我寫了本好書，一本絕不是出於惡意而撰寫的學術著作，一方面也暗示說科學的方法才是最可靠的。對那些猶太復國主義者來說，DNA驗證是他們反對我的最後一招。

雲：他們真的掌握了什麼科學證據，能證明所有猶太人在人種上都出於同源嗎？

桑：這不是主要問題。關鍵在於，這些人忘了被他們自己厭惡的歷史。19世紀末，20世紀初，有多少所謂的「科學人士」義正詞嚴地證明說，白種人是最優秀民族，黃種人是二等人，而黑人的人種最差？這就是所謂的「科學」，現在猶太復國主義者們也在做一模一樣的事情。我寫出這本書後，許多人出來說這是一本愚蠢的歷史書，是一個不懂科學的人寫的，但他們在害怕，害怕什麼？害怕我的論證：一百年前，某人說猶太人是一個民族，一個特殊的、獨一無二的民族，他就是反猶主義者；而在21世紀初，某人說猶太人不是一個獨特的民族，他反而要被打成反猶主義者。

認同危機將毀掉以色列

雲：這就有了一個反諷。

桑：我再說「猶太國」這個概念。以色列人現在說，我們不是一個共和國，而是一個猶太人的國家，或者照猶太復國主義者的說法：一個屬於猶太人的民主國家，那麼對我的學生，巴勒斯坦的以色列學生而言，這個國家是他們的嗎？想像一下，中國人可以說，我們的國家只屬於漢人，這是一個漢人的民主國家嗎？再想像一下，法國人可以說他們的國家不屬於法國人，而只屬於高盧天主教徒嗎？再想像一下，英國人可以說他們的國家沒有蘇格蘭人、威爾士人的份，只有出生於英格蘭的人才配稱為英國人嗎？美國人能說他們的國家只能給白人清教徒生活嗎？

雲：我明白你的意思，但是我想說，在1948年建國的時候，無論如何，以色列的締造者們都必須強調自己的民族或者說種族屬性。這是一個技術上的問題，不這樣就無法團結共同體裡的所有人，甚至無法團結海外猶太人。

　　桑：是的，我把你的觀點視為一個理性的觀點。在一開始，我們的國家需要一個「種族」上的條件，但問題是，到現在為止，究竟怎樣來判定一個人是不是猶太人？現在以色列實施的是宗教標準，根據這個標準，如果你要成為以色列人，立刻獲得以色列國籍，你必須滿足一個條件，即你的母親是猶太人，不然的話，你就得根據正統宗教的要求改宗。

　　但是，以色列不是一個宗教國家，它是一個「民族民主」（ethno-cratic）國家，或者照我的說法，一個「民族宗教」（ethno-religious）國家，它無法從世俗的角度上判定誰是猶太人，它需要借助宗教來做這件事。而我已經證明，沒有猶太種族這回事，沒有「猶太世俗文化」這回事。

　　1948年成立的國家是一個世俗國家，但是，人們借助宗教標準來宣稱這是一個「猶太國」。這是其一。其二，大多數民族國家在成為國家的時候，都會想盡辦法，用各種手段來實現自己的目的，比如美國成立的時候，美國人就把自稱為盎格魯—撒克遜白人的國家。現在我們來看這個定性，是不是很愚蠢？甘迺迪在1960年當選美國總統時，他是個天主教徒，這就是一個小小的革命，對於傳統「好的美國人」的概念是一個修正。從甘迺迪到奧巴馬，如今你根本不會再看到有什麼人再用宗教標準來判斷誰屬於、誰不屬於這個國家了。

　　可是我們沒有美國這麼多時間。現在，有25%的以色列人被認為是「非猶太人」，這對於一個國家的存續來說太危險了！1960年代，我國已經有了用「以色列」而非「猶太」來尋求認同的良性趨勢，但1967年六日戰爭之後，情況急轉直下。到現在，2012年，以色列比五十年前更加激烈地宣稱自己是個猶太人的國家，它屬於伍迪·艾倫（他出生在一個猶太人家庭），卻不屬於住在巴勒斯坦的以

色列公民——哪怕他們能說希伯來語。但是不！伍迪·艾倫要這個
國家幹嗎？我們為什麼不把自己身邊的那些被占領土地上的巴勒斯
坦人認同為以色列人？

這是一個迫在眉睫的任務。為什麼這麼說？看看科索沃的例
子。科索沃人屬於阿爾巴尼亞民族，但他們不願意去阿爾巴尼亞，
又一直不認同於塞爾維亞人，於是發生了近二十年的衝突乃至戰
爭，最後這些人自己搞了一個國家。在加利利地區，占人口多數的
是阿拉伯人，有55%：你注意到加利利有成為科索沃的危險嗎？這
個國家強調自己是民主的，但上下又都是猶太人的象徵，它給阿拉
伯公民以公民權，卻又不給他們國籍，不給他們真正的歸屬感：如
果明天阿拉伯人揭竿而起，你能說他們是不合法的、不正當的嗎？

所以，我說我是以色列人，不是猶太人；按猶太復國主義的標
準我是猶太人，我有一個民族之根，可是，如果我宣稱這一點，我
就將毀了這個國家。

猶太人從來就沒有家鄉

雲：但是，如果像你說的，將「以色列公民」的身分賦予生活
在這裡的阿拉伯人及每一個少數民族，又會發生什麼？認同就一定
能水到渠成，潛在的衝突就一定可以避免了嗎？

桑：我不確定，我不是先知。我只是認為，這個國家要希望繼
續存在，就不能像現在這樣做；改變，有助於為它自己贏得一個機
會。而現在，即使核武器也無法讓它安全。假設中國給境內所有少
數民族以公民權，卻又告訴他們，我們是天下漢人的國家，哪怕舊
金山的漢人也是我們的人，又會發生什麼？

這正是我們身處的現實。我那些以色列籍的巴勒斯坦學生每天

都在忍受這樣的困境！我愛這個國家，我生在這裡，所以我希望它能既繁榮又和平，這就需要讓所有住在耶路撒冷、特拉維夫、拿撒勒的阿拉伯人感到，他們住在以色列，就像美國猶太人住在美國那麼自然。

　　但是現在，以色列越來越狹隘，越來越依賴「猶太華盛頓」[12]。將來說不定北京也會有一支以色列的院外遊說集團，如果中國成為強國的話。當然，中國的外交政策一向是十分謹慎的。

　　我會繼續做一個自由派的社會主義者——不是社會民主主義者，而是自由派的社會主義者。我與托尼·朱特相去不遠，我的一本書還得到了他的幫助。

　　雲：有人把你，托尼·朱特，以及喬姆斯基等人都歸為一類，說你們是「自我憎恨的猶太人」。

　　桑：我妻子最了解我，她會告訴你我是不是一個自我憎恨的猶太人。我根本就不認為自己是猶太人，怎麼自我憎恨？我是個生於所謂「猶太之源」的以色列人，棕色頭髮，黑眼睛，不高不矮的中等身材，我不為我的中等身材、棕髮、黑眼睛感到驕傲，我也不覺得我的猶太教背景有什麼可驕傲的——這些都是事實。我不贊成猶太復國主義，反對現在的猶太復國主義政策，但是，我同樣憎恨——而不是支持——反猶主義。

　　猶太復國主義根本就不是猶太教，完全不是，我的第二本書要闡釋的就是這個問題。我的核心觀點是：猶太教沒有祖國，猶太人從來就沒有家鄉。

　　雲：難道猶太人就勢必要無家可歸嗎？大流散狀態是正常的嗎？

　12　指猶太人院外遊說集團，對美國政府決策影響甚巨。

桑：錯了，猶太人根本就沒有「流散」過，所謂大流散，其前
提就是默認猶太人有個家。實際上呢？難道猶太人一直在走來走去
嗎？他們一代代人在出生，出生，出生，出生，出生，出生在這裡，
出生在那裡，在出生之後程度不一地信了猶太教，從而繼續成為猶
太人，如此而已。你要知道，穆斯林到達北非的時候，猶太人就已
經在那裡了——他們難道在那裡流浪？

基督教只是給它的信徒增加一個宗教身分，而猶太教卻給它的
信徒增加了一個民族身分。

雲：那麼到了二戰結束時，經歷了大屠殺的猶太人的當務之急
就是要找一塊自己的土地定居，所以他們很需要巴勒斯坦，這是不
是事實？

桑：不是的。我來給你說說歷史：當18-19世紀俄羅斯爆發了反
猶騷亂時，猶太人開始被攆出他們的家鄉——但他們並沒有選擇巴
勒斯坦！沒有！你相信他們和巴勒斯坦有著不可分割的紐帶嗎？他
們不必非得等到彌賽亞降臨才到那裡去。當英國人在1918年占領了
巴勒斯坦時，多數猶太人也並沒有移民到這裡。他們去了美國，去
了阿根廷，只有少數人來了這裡，因為這裡是聖地！你知道住在聖
地對他們而言的意義是什麼？他們並不需要猶太復國主義說教，甚
至還反對他們。

那麼，是從什麼時候起，猶太人開始大批移民巴勒斯坦的？是
1924年。原因何在？美國關門了，從1924年一直到1948年，美國非
常非常之強硬，執行嚴格限制移民入境的政策。猶太人沒處去了，
可他們又必須趕緊跳出歐洲的火坑！於是一些年輕人接受了猶太復
國主義思想移民巴勒斯坦，人數非常少，只有歐洲總猶太人口的3%。

究竟是什麼造就了猶太人心向故土的幻象的呢？是猶太復國主
義。我想指出一個很重要的事實：1960-70年代，有很多蘇聯人都想

離開那個國家，但是機會渺茫，1980年代雷根上臺，出於堅決反蘇的動機，他聲稱只要是棄蘇投美的人，立刻就能得到美國國籍。這個時候，以色列政府對雷根施壓，要他對猶太移民關閉大門，好讓他們都到以色列來。就在兩年前，「納蒂夫」[13]的會長出版了一本書，還接受了採訪，他說，我們對俄國的猶太人撒謊了，我們騙他們說，你們沒有別處可去，我們是強行把他們從那裡帶來的，如果他們當時能自由選擇，那麼絕大多數都會跑去美國、德國等等。他還講了當初怎樣跟齊奧塞斯庫談，怎麼花了上億的美元去把猶太人從布加勒斯特、從華沙、從東歐的各個地方把猶太人買回來。他全都說了。你說，猶太人真的為了回巴勒斯坦而足足等了兩千年？

　　現在以色列大門對猶太人敞開，但是有多少人要回來，離開巴黎、紐約、北京？事實上，更多的猶太人是想出去——這叫「消極移民」。

　　雲：那麼現在，猶太復國主義的任務仍舊是繼續擴充以色列猶太人的人數？

　　桑：不，他們現在希望別國的猶太人多掏錢，多給當地政府施壓，要他們支持以色列的政策，幫助以色列擴張領地，並且繼續幻想著全體美國猶太人都想來這裡。這對以色列而言，究竟是好事還是壞事？

13　以色列與東歐猶太人社團的官方聯絡組織。

尋求一種新的團結

　　雲：你是個學者，但是揭露了許多東西。在冷戰思維下，揭露一方的黑暗、陰謀，就等同於支持另一方。你反對猶太復國主義，反對以色列狹隘的現行政策，我想人們很容易就把你貼上「親巴」的標籤。

　　桑：沒錯，我就是個親巴的人，就好比如果我生在六七十年前，我一定會是一個親猶的人一樣。

　　雲：在巴勒斯坦爭議領土的問題上，您一定也認為應該要建立兩個國家？

　　桑：從本質上來說巴勒斯坦人是被壓迫的人，我們拿走了他們的土地。我承認我們為這些土地付了錢，交易行為本身是正當的，但這不意味著支配交易行為的政策就是正義的。根本上講，我們拿了他們賴以生活的地，我們是錯的，他們是對的。

　　我覺得「一地兩國」的解決方案是可以理解的。但是，我絕不認為「一地兩國」是最好的結構。現在，巴勒斯坦人需要一種民族表達，即便這種可能性越來越小，我也不會說「一地一國」可以解決問題，因為，以色列的猶太人縱然樂意接受一國，也必然不會接受自己在國中成為少數民族，哪怕這個國打著「猶太國」的名義。

　　雲：現在，以巴兩方都說，我們不妥協的理由是擔心另一方會得寸進尺。

　　桑：我從來不認為哈馬斯是一個好的領導者，但是，「我的」政府，以色列政府更加拙劣，更加愚頑，它似乎認為可以靠著美國的支持、精良的軍備以及核武器延續現在的占領局面。不管它有多少理由拒絕把自治權交還給巴勒斯坦人，我都認為，以色列政府應

該承擔起比另一方更大的責任。除非他們能退回到1967年六日戰爭前的領土範圍內，否則我無法支持當權者。

雲：你的立場我明白了。我在以色列待著這麼多日子，很想說，基布茲給我的印象是相當美好的，我相信每個有過同樣經歷的中國人或者別國人也都會這麼說。您說基布茲也是殖民的工具，但是，您作為一個有左派信仰的學者，是否也認為至少在基布茲私有化之前，這一體制反映了一些值得保存的社會主義美德？

桑：你要注意一個問題：當猶太復國主義者不再需要基布茲來替他們執行殖民任務的時候，他們就開始卸磨殺驢了[14]。我是相信人可以以一種不一樣的方式生活的，但是，我們決不可能在資本主義的包圍中做一個孤島。我認為，我們應該開始改變我們的生活和思維方式，我們不能再把自己封閉起來，認為自己可以獨善。

是的，基布茲有一些重要的品質和美德，我依然看重它們。但注意，在21世紀，社會主要矛盾越來越遠離階級鬥爭了。馬克思關於資本主義的研究和寫作，絕大多數都是對的，他寫了《資本論》；他沒有企圖寫一本《無產階級論》，因為很不幸，他有關無產階級的論述幾乎全錯。無產階級沒有成為社會變革的主體，不過，它卻可以在社會民主主義體制下發揮作用。馬克思曾設想19世紀在西歐出現無產階級，結果落空了。

在今天，沒有一個主體能夠承擔起產出一個新的社會，一個更平等、有更多倫理和道義的社會的任務；無產階級如果缺少一個強有力的、獨立的聯盟，也是無法組織起來的。我當然希望左翼運動

14 指的是1977年，新上臺的右翼利庫德政府實行新自由主義政策，大幅削減對基布茲的經濟支持，此舉導致許多本就在艱難求生的基布茲無力維繼，宣告破產，裂土分田，轉型成私有化。這是基布茲發展史的轉捩點。

能有新的起色，但是，並不是左翼政黨上臺就能實現社會主義的，這太可笑；時至今日，共產主義的模式，以及多數社會主義的模式，都是政治的，太政治了。今天我不再寄希望於這樣一種左翼聯盟的產生，依靠它來實施變革。

　　我是個務實的人，我會投票給社會民主主義政黨，但是很不幸，我國沒有社會民主主義政黨，工黨完全不是那個性質的。你必須知道，以色列的社會主義不是來自勞資雙方的衝突，而是來自一種刻意的設計。我在尋求一種新的團結，能夠在此之上形成新的文明，在這種團結中，社會主義完全不同於法國大革命期間雅各賓派的那種模式，而是起到類似基督教的作用，能夠維持住局面，成為一種平衡的力量。

　　雲也退，本名章樂天，獨立記者，書評人，騰訊「大家專欄」簽約作家，旅行文學和隨筆作者，學術著作譯者。譯有愛德華·薩義德《開端：意圖與方法》、托尼·朱特《責任的重負》等。

音樂與
社會

「音樂與社會」這個專輯緣起於 Rob Wilson 教授2012年訪台時，以「鮑伯狄倫在中國」為題所舉辦的論壇。狄倫是美國流行音樂與抗議歌謠的看板人物，他以歌聲介入社會的努力以及他在流行音樂界的成功，突出了音樂與社會間錯綜複雜的關係，也令我們注意到音樂文化在華人社會運動中所扮演的獨特角色。和文學一樣，音樂──別是流行音樂──也乘載著時代的刻痕，唱著社會的心聲。從日治時期流行音樂(演歌)的引進與戰後本土流行音樂的發展，歷經1970年代「唱自己的歌」的民歌運動，直到1990年代以降台灣流行音樂產業的蓬勃以及獨立音樂運動的生成，音符的律動與歌詞的延轉無不與社會的脈絡緊密相連。1990年代香港的流行音樂盛極一時，並與台灣產生競爭與協作的關係；搖滾樂亦在改革開放的中國慢慢勃興，自成風景，成為中國大陸獨立精神與抗議運動的重要力量。近來台灣方興未艾的各種社會運動裡──從農村運動(林生祥)，反核運動(陳綺貞)，部落抗爭(巴奈)到香港反洗腦運動(五月天) ──也不乏獨立與流行樂手的身影與歌聲。音樂文化，乃至音樂展演空間的存在與發展，不僅僅是娛樂產業的一部分，而是認識華人社會、政治與思想不可或缺的課題。

　　以「音樂與社會」為題，不在於涵蓋所有的面向，而在於突出音樂與社會運動的結合，以及音樂(產業與文化)在社會結構(包括都市治理，殖民歷史，商業文化)中的位置。我們希望，這個專題不僅僅是透過音樂，對兩岸三地的社會狀態提出觀察與看法，也能對音樂政治性的生成進行歷史回顧，甚至成為各地社會互相參照的方法之一。

　　謹以為序。

<div align="right">──王智明</div>

聽歌識字創新文：
做爲識讀工具的台語歌謠[1]

陳培豐

一、前言──「敗者」與「非主流」的社會意義

　　台語流行歌工業發軔於日治時期的1930年代。約莫短短十年間便出現了如〈望春風〉、〈雨夜花〉、〈跳舞時代〉等膾炙人口的歌曲。這些歌曲不但是重要的台灣文化遺產，同時也見證了這個島嶼戰前的歷史；讓我們體會日本統治下台灣民眾的喜怒哀樂，甚至也呈現了社會歌舞昇平的摩登進步面向。

　　然而在殖民統治下，前述這些歌曲畢竟仍屬少數在商業競爭上獲得勝利的作品；因此以這些歌曲來定描台灣圖像，容易落入以偏概全之弊。爲求更精確、全面且有效地理解這島嶼的容貌，仍必須將日治時期在資本主義競爭下「陣亡」的作品，以及戰後許多知識分子不屑一顧的「低俗」、「媚日」、「叛逆」的歌謠，抽出整理並放在歷史、文學，甚至台語識讀(literacy)的座標上，來進行整體

1　本論文爲公益財團法人住友財團2011年度「アジア諸国における日本関連研究助成」研究計畫「『同文』がもたらした植民地の流行語現象──日本と台湾の間の進化、文明、大衆、モガ、モボ──」的研究成果之一，承蒙補助，在此謹致謝意。

性的審視分析。

　　事實上，近現代台語歌謠與台灣左翼知識分子、鄉土文學、「台灣國語」皆有著密切關係；其和台灣社會關係之緊密更是超過我們所想像的。以兼具「敗者」、「非主流」的角度——針對商業競爭上以及衛道者所設定的美學標準進行反思，透過台語歌謠重新看待這個島嶼的歷史、文學、社會形態，是本文的目的。

二、日治時期台灣近代文學之載體的建構

由「外部」移植過來的中國白話文

　　要談論台語歌謠必須以台灣近代文學做為切入點。文學是以語文為創作工具的藝術，近代文學在成立之際，必須先有一套足以承載近代化生活物象、觀念、心理情緒之近代語文系統做為基礎。而這套語文系統必須有全面性的識字教育做為支援，方能培養出大量的讀者、作者以及媒體。甲午戰爭後，台灣在日本統治下雖有古典漢文得以承載封建、儒教思想的世界，但實質並不存在著一個歷經近代化淬煉過的語文，來做為表記近代文學的工具。也因此和其他殖民地一樣，台灣近代文學在萌芽期，便遭遇到文學載體要如何創出的難題。

　　然而，遠比其他殖民地複雜的是，日本的台灣統治是東亞漢字文化圈內的政治支配，統治者的日本和被統治者的台灣共有著包括漢詩文、儒教、五聲音階等文化遺產；而這些文化上的「類似」卻又都源自台灣對岸「祖國」的中國。基於「書同文」的文化背景，當1920年代台灣開始萌發近代文學運動時，便是以援用這種文化「類似」，將在中國逐漸被標準化、規範化、近代化的中國白話文引入台灣，做為發展自我近代文學的書寫工具。

　　1917年以降，適逢對岸「祖國」的胡適、魯迅等人開始提倡中國白話文運動。這個以反封建主義、反貴族文學、反古典文學為核心的「文學革命」，主張文學應打破階級的獨占性，貼近民眾生活走向通俗的方向，實踐言文一致；而這些目標基本上都符合當時台灣社會的需求。因此進入1920年代，張我軍等一些具中國留學背景的台灣知識分子，便企圖將中國白話文引進台灣做為發展近代文學的手段。這便是所謂的新文學運動。

　　由於承襲中國白話文運動反封建，以及追求近代啟蒙的社會運動色彩，此際在台灣所發表的新文學作品，多具有打破舊時代因襲、社會差別、經濟榨取、追求自由解放的精神；換言之，即具備台灣社會的寫實主義精神等政治意涵。在日本統治下，這個由「祖國」移植過來的語文運動，對於當時積極展開「國語」(日本語)同化教育的統治者而言，明顯地具有取代或對抗的意圖，也因此富有濃厚的反殖民政治色彩。

　　雖言台灣和中國擁有「同文」的高度文化類似，但雙方所共有的卻只是「文」而不是「言」。中國白話文之所以能被引至台灣，主要原因在於中國白話文的表記基準──北京話，在聲音上和台灣的閩、客族群的語音有極大的差異，但一經白話文──漢字──這種表意文字書寫後，雙方卻又能在視覺上保持高度的類似性[2]。即台灣話和中國白話文的類似基礎是在文語體，而非口語體。這個基礎則讓不同政權治理下的台灣、中國兩地有了文化上連結的機會。

2　陳培豐，〈日治時期台灣漢文脈的漂游與想像：帝國漢文、殖民地漢文、中國白話文、台灣話文〉，《台灣史研究》15:4(2008.12)，頁31-86。

追求一個內部自生的合身裝束————台灣話文

　　縱使如此，由於是從「外部」移植而來的語文，中國白話文和
台灣社會之間仍存有一些難以彌合的生活文化或社會境遇的縫隙。
因此，使用中國白話文雖然擁有進步、啓蒙與反殖民之意涵，但對
台灣人而言卻又是言／文分離，欠缺淺白、口語或庶民、感性等要
素，而不夠寫實；加上中國白話文基本上在台灣的流行範圍是在都
市、且以知識分子社群爲主。故此文體被認爲不適合用來表現台灣
社會底層——農漁村勞動者的悲慘世界與庶民的喜怒哀樂。

　　特別是進入1930年代後，社會主義風潮滲入台灣，許多台灣知
識分子認爲文藝創作須以普羅階級爲對象，文學必須是屬於「大眾
之物」，而使用中國白話文所創作之作品並不具備這個條件。爲此，
郭秋生、黃石輝等所謂台灣話文派便開始主張，台灣文學在內容上
應該以台灣的底層階級爲主要書寫對象，即鄉土文學；形式上則不
採用中國白話文，而必須以台灣話文，也就是台灣傳統式漢文的口
語化創作文體爲書寫工具，以便符合言文一致的境界。於是1930年
至1934年間，台灣便發生了鄉土／話文運動與論戰[3]。

　　鄉土／話文運動與論戰牽涉的人數、媒體、議題至爲廣泛，爲
日治時期的論爭之最。這個論戰其實便是台灣人發現中國白話文這
件衣裝，對於自己的社會、文化並不合身時，重新開始追尋新的合
身裝束的運動。由於這個運動對於日語同化教育具有取代或對抗的
意圖，因此也和中國白話文運動一樣具有抵抗殖民的政治意涵和目
標，只是兩者在實踐方法上各有不同的主張。相對於前者把文學共

3　陳淑容，《一九三〇年代鄉土文學：台灣話文論爭及其餘波》(台
　　南：台南市立圖書館，2004)。

同體的邊界，也就是讀者限定於台灣，後者則擴及中國。

　　鄉土／話文運動雖然名正言順，但問題是台灣話文原本便沒有固定、正式的表記系統，且不像中國白話文經過了規範化、標準化、近代化的過程。在缺乏教育做為語文普及手段的困境下，鄉土／話文運動該如何實踐？換言之，台灣話文派試圖要對社會底層的民眾進行啓蒙，以普及鄉土文學的目標，雖然具正當性、必要性，甚至神聖性。但問題在於這些普羅民眾原本並未受過教育，所以不識字；而不識字的文盲如何進行閱讀[4]？

　　文學活動必須以「識字」做為前提，而「識字」必須有教育做為實踐基礎。鄉土／話文運動立意甚佳，但台灣話文到底存不存在？如果存在，那又必須如何讓民眾有「識字」的管道，繼而進一步去承擔做為鄉土文學載體的重任？針對反對派這些強烈的質疑，鄉土／話文運動贊成派的郭秋生等人卻有自己的構想和答案。更精確地說，郭秋生等人其實是找到一個實踐台灣話文的可行方案之後才發起這個運動的，而這個構想和答案與流行歌工業，也就是唱片在台灣的出現盛行息息相關。

做為識字管道的台語歌謠

　　1930年日本商人柏野正次郎創設「古倫美亞」(Columbia)唱片公司，台灣業者隨即跟進。自此，這些唱片公司除了大量錄製發行南北管曲、歌仔戲調、山歌等台灣傳統民間歌謠之外，更推出具大眾娛樂性質的新式流行歌。而流行歌謠的出現，對於鄉土／話文運

4　陳培豐，〈識字‧閱讀‧創作和認同──1930年代鄉土文學論戰的意義〉，《東亞現代中文文學國際學報──台灣文學與跨文化流動》3(2007.4)，頁83-110。

動而言無疑是一劑強心針。

1930年的古倫美亞發行了俗謠《雪梅思君》這張唱片。這張唱片發行後，在台灣各地廣為流傳，甚至連勞工朋友也會唱。以這首歌曲為例，郭秋生反駁中國白話文派說：《雪梅思君》的歌詞全篇共843字，不但都以台灣話文來書寫，並且能獲得一些「不識字」勞動階級的認同。若是以「聽歌識字」為方法，便能解決台灣話文「有音無字」，以及民眾欠乏「識字」管道的問題[5]。

具體地說，在缺乏教育資源但又試圖推行台灣話文的困境下，郭秋生提出的是一種以不倚仗教育行政或資源為前提的特殊識字法。這種識字法的特殊之處，在於其利用漢字的表意、象形之特性，透過「聽歌識字」的寓教於樂之功能來取代教育的功能。即利用民眾對於一些俗謠的聲音記憶，在耳熟能詳的前提下，借用唱片中流行歌之歌詞來讓聽眾以字音(聽覺)去尋找原本陌生的字形(視覺)；繼而達到綜合字音、字形和字義的效果——即識字之目的[6]。

其實以《雪梅思君》為例，來為鄉土文學實踐之可能性背書並非突發奇想。在清朝時期，台灣的念歌仔文化便被宣揚具有簡單的「識字」功用；郭秋生只不過利用台語流行歌唱片延續念歌仔的文化，並加以擴大普及。當時不少知識分子對於郭秋生的主張嗤之以鼻，不過1933年鄉土／話文論戰正如火如荼進行時，台灣已有古倫美亞、泰平、博友樂、奧稽、文聲等唱片公司在製作及生產台語流行歌唱片。唱片業的鼎盛對於這些台灣話文派而言，是一個激勵和保障，台灣的唱片公司越多，台語流行歌便越發達，而鄉土／話文

5　林良哲，《日治時期台語流行歌詞之研究》(台中：國立中興大學台灣文學研究所碩士論文，2009)，頁198。

6　前揭陳培豐，〈識字‧閱讀‧創作和認同——1930年代鄉土文學論戰的意義〉，頁83-110。

運動也就越有成功的希望，兩者間儼然存在著唇齒相依的關係。

三、鄉土文學和台語歌謠的疊影

從事人員的重疊和社會主義的創作精神

　　台語流行歌和鄉土文學之間，在萌發期便存有依存或互補關係。而這種關係顯示在兩者間從事人員的高度重疊性上。

　　日治時期台語歌謠的歌詞創作者大致可分爲「來自知識界者」以及「來自民間的創作者」兩類。這些知識菁英的創作者當中，有許多人都曾參與過鄉土／話文運動。1930年代這些知識菁英創立了「台灣文藝協會」，成爲台語流行歌曲創作的重要來源。當時號稱三大唱片公司之一的泰平公司，其廣告甚至還刊登在台灣人所創的左翼雜誌《先發部隊》當中。不僅如此，泰平唱片公司的文藝部主持人、歌手、作詞者，皆是鄉土文學論戰的文化界健將。

　　由台語歌謠和左翼文學界一脈相通的營運傾向，我們似乎可窺知這些歌謠中，除了具有啓蒙、教化或控訴的創作動機之外，同時也隱約帶有普羅文學的色彩。泰平唱片公司所製作的流行歌之中，除了標榜戀愛的歌曲外，也有像〈時局口說：肉彈三勇士〉之類有侮辱皇國勇士之嫌的內容，因而引發輿論撻伐遭到檢舉的作品。之後，更發行了如〈美麗島〉、〈街頭的流浪〉(即〈失業兄弟〉)等具有鄉土寫實或關懷社會弱勢，甚至反體制色彩的作品。特別是1934年12月間出版的歌曲〈街頭的流浪〉，這首歌曲因涉及描述當時台灣社會失業情況，歌詞灰暗、凸顯社會底層人民生活悲苦之故，最後便因總督府認定「歌詞不穩」而進入查禁歌單[7]。

7　前揭林良哲，《日治時期台語流行歌詞之研究》。

　　而自一些台語歌謠從事者當中，不乏中國白話文派的這個事實看來，他們投入台語歌謠工作不僅象徵著自我主張的修正和妥協；同時也提醒我們，當台灣知識分子針對近代文學究竟該如何實踐的這個課題僵持不下之際，台語歌謠所扮演的其實是一種傳遞心境思想，或投射台灣社會狀況填充物的角色。

台語歌謠「既樂亦文」的特性

　　日治時期，聲音和文學的距離非但不遙遠且常互通有無，歌詞和文學常得以融合為一體。

　　其實在1930年代許多詩作「既樂亦文」。一些流行歌曲的歌詞經常是以新詩，或直接以流行歌曲歌詞的形式發表在《南音》、《先發部隊》、《台灣文藝》、《三六九小報》、《風月報》等這些由台灣人經營的雜誌中。為此許多雜誌也特別設置一些專門刊登此類作品的欄位。陳君玉、廖毓文、蔡德音、黃得時、趙櫪馬、蔡培火、黃石輝、盧丙丁、林清月、楊雲萍、朱點人、李獻章等鄉土／話文運動的參與者或代表性文化人，便是這些雜誌中歌詞發表專欄的投稿常客。而刊登於文學雜誌中的詩作，也有許多作品被唱片公司採用而成為商品。〈街頭的流浪〉的作者守真，便經常有詩作發表在《台灣文藝》等雜誌上。對於台灣知識分子而言，這些歌詞都是他們文學創作的一部分。於此，詩作是一種「既樂亦文」的創作形態。

　　舉例來說，1939年古倫美亞發行的〈安平小調〉，這首以台南安平為舞台，由陳君玉作詞的歌曲是相當具有戲劇性的歌曲，其情節正與1925年日本知名作家佐藤春夫發表的〈女誡扇綺譚〉類似，都是藉安平的「荒廢美」發展出來的故事[8]。

8　佐藤春夫(1892-1964)，日本知名小說家、詩人。他曾在1920年來台

　　不過「既樂亦文」的創作形態,讓這些作品極具「可讀性」,
但也因此造成曲調上缺乏韻律感的缺點。許多歌曲中常見冗長的口
白,特別是歌單上的「說明」(傍白)、「印不吹送」(只印附在歌單
上的補助說明,而並沒有錄製成聲音放進唱片中)。這些口白等藉由
歌單之可視性的傳播,似乎彰顯出「聽歌識字」主張的可行性。特
別是歌單上所印刷的內容往往遠多於聲音,這或可說是日治時期台
灣唱片出版型態的特徵。

　　事實上,當時的知識分子對於這些歌詞經常有不同的看法。這
些不同意見的焦點不僅是在歌詞內容,更在於爭論台灣話文的表記
方式或用字是否適宜?而這種忽視歌曲的討論方式,暗示我們有關
台語歌謠爭論的議題性,其實也都是鄉土/話文論爭的一部分。

以身影清楚的台灣同日本對峙

　　由於身陷「同文」的殖民統治,日治時期的台灣文學常以漢文、
中國白話文、台灣話文、日本語等不同載體刊載在各大報章雜誌。
不過,相對於文字世界中的百家爭鳴,台灣歌謠的世界卻沒有太多
以中國白話文或日語演唱出版的空間。古倫美亞在台灣設立之初,
也嘗試以北京語錄製過唱片,但由於銷售狀況不佳而未繼續。以台

(續)

　　　周遊三個月,返日後發表以發生在台南安平的浪漫奇情故事為主題
　　的小說〈女誡扇綺譚〉。故事約略是主角進入安平舊港一座已荒廢
　　的大戶人家歷險,該富甲因船難而家破人亡,據說閨女是身著鳳冠
　　霞披死在房內,主角在破落的閨房拾獲一把扇子離開,而後扇子似
　　乎又與當地發生的不倫戀情以及隨後發生的殉情案件有關。〈女誡
　　扇綺譚〉可以說是一個層疊著時空與情節的浪漫奇情故事。這篇作
　　品對台灣風情的書寫,之於當時日本社會對台灣的浪漫印象,發揮
　　莫大的影響。原著中譯本可參考佐藤春夫著,邱若山譯,《殖民地
　　之旅》(台北:草根文化,2002.9)。

語發音演唱儼然爲時代主流。

　　不同於鄉土／話文論戰的爭論喧嘩，在流行歌謠的世界裡，中國白話文幾乎沒有太大的容身餘地。這個現象不但間接爲台灣話文在表達庶民感情時的適當性、有效性做了最佳的辯解；同時也爲鄉土文學的正當性做了重要見證。更替「什麼是台灣？」這個問題做出一個最自然的註腳。

　　1930年代台灣的流行唱片歌曲中以描寫台灣各地景象爲旨趣，或直接以台灣地名爲曲名的作品相當多，如〈大稻埕行進曲〉、〈台北行進曲〉、〈稻江行進曲〉、〈阿里山姑娘〉、〈安平小調〉等，而這些歌曲的作詞者蔡培火、黃得時、蔡德音、陳君玉莫不與文學運動有關。鄉土／話文論戰中台灣話文派描寫台灣庶民，把台灣設定爲書寫對象的一貫主張，幾乎都在歌謠的世界中獲得實踐。不僅如此，連鄉土文學的抵抗殖民精神其實也一定程度融入於這些歌謠之中。

　　其實1930年代在聲音開始以資本主義商品之方式出現在台灣社會之前，台灣知識分子已替歌謠做爲教化或抵抗殖民手段的可能性，進行了一些嘗試。如1920年代由蔡培火所進行的議會請願歌的創作、美台團的電影解說等，都可看到台灣人利用歌謠抵抗殖民的痕跡[9]。

　　進入1920年代後期，統治者開始推出「新民謠」徵曲運動，試圖利用聲音定義或詮釋到底什麼是台灣。台語流行歌的出現，在政

9　蔡培火在東京購得美國製放映機一部及十數卷具有啟發性的教育影片，如《丹麥之農耕情況》、《丹麥之合作事業》」、《紅的十字架》、《北極動物之生態》等等，開始文化協會的電影宣傳事業。他成立了稱為「美台團」的文化團體，巡迴台灣各地播放電影，而深受歡迎。

治上意味著一場台灣之印象或定義爭奪戰的開始。這場爭奪戰由「花鼓」系列歌謠來觀察時，便顯得特別清楚。

1930年代日本內地流行如「東京音頭」般，這種經常被使用在地方上祭典的音樂。這種具有傳統氣息，又有節奏感能做為舞蹈的音樂風潮也傳至台灣。不過台灣在面對「音頭」音樂時並沒有全盤照抄，而是在模仿形態後以自創方式的「花鼓」樂獨樹一幟。1930年代出現一系列所謂「花鼓」的歌曲唱片，包括〈蓬萊花鼓〉、〈摘茶花鼓〉、〈觀月花鼓〉等，我們可以稱之為「花鼓樂」。這種「花鼓樂」同樣也適合舞蹈搭配[10]。「花鼓」音樂有時甚至刻意在歌詞、曲調或編曲上強調地方特色，分別以福佬、客家與原住民音樂為主題，明顯有和日本「音頭」分別較勁的意味。

諷刺的是，當台灣知識分子在煩惱或爭論到底要以什麼表記方式，來書寫包括普羅大眾的文學、實踐「言文一致」，繼而與統治者對峙之際，古倫美亞這個日本商業集團卻以唱片，也就是透過歌聲加上歌詞的資本主義形式，為聲音和文學之間到底要如何磨合，以及如何有效與統治者對峙的這些難題，提出一個另外的可能性。

四、飄揚著「日本」聲音的戰後台灣

沉默空白的戰後初期

在此必須注意的是，1930年代雖然有許多左翼知識分子為了熱愛鄉土、提供識字管道或企圖改造社會、抵抗殖民者等原因，而投入台語歌謠創作；但這些作品在暢銷程度上卻不敵陳達儒、李臨秋、

10 黃信彰，《傳唱台灣心聲：日據時期的台語流行歌》(台北：台北市政府文化局，2009.5)，頁64。

周添旺等人基於娛樂之動機所寫的歌謠。不過，這些民間創作者的
作品在當時仍被批判為「具有封建毒素」、腐敗頹廢。但不管銷售
情況如何，台語流行歌曲在日本統治下雖然快速成長，爾後卻由於
皇民化運動等原因而於1940年代銷聲匿跡。

　　屈指一算這些聲音雖然僅在這個島上飄揚了近10年的時間，但
由於緊密勾連著台灣社會和文學，這些歌曲所投射出政治、文化、
歷史意涵，是遠超過我們想像的。第二次大戰後台灣由日本殖民統
治中獲得解放，台語流行歌曲的復甦指日可待。然而日本戰敗的結
果，並未讓台灣成為獨立的國家而是「回歸祖國」；這為台灣人的
命運又投下了新的變數。

　　代表祖國的國民黨政府來台後，在語文政策上以中文取代日
語，以新的「國語」(即中國白話文)做為同化台灣人的教育手段，
軍事上則將台灣定位為反共基地。不僅如此，在族群差別待遇的國
家政策與資源分配下，本省人和外省人之間快速出現了語言、階級、
居住空間、經濟利益、生活方式、文化認同、歷史記憶、社會境遇
上的差距。二二八事件、白色恐怖的發生，以及戒嚴令的實施，不
僅重創台灣社會，也讓本省籍菁英從此噤若寒蟬而從政治舞台退場。

　　特別是在經過基準化、規範化的「國語」的絕對權威下，使用
漂亮、精確、正統的中國白話文書寫文章，成為台灣文化界的主流。
本省人作家均因書寫工具的隔閡，而被迫屈居於文壇與知識界的陰
暗角落。在脫離日本支配後，原本應該屬於建構台灣文學旗手的本
省人菁英，或因自己的文章不登大雅之堂，或因日文遭到了禁用及
打壓，都成了「失語的一代」。而台語流行歌也同樣一蹶不振。

　　國民黨政府來台之初，台灣人創作出〈望你早歸〉、〈燒肉粽〉、
〈杯底不可飼金魚〉等一些深具時代精神的歌曲。然而無論是描寫
失戀怨婦的心情，或吐露戰後台灣社會百廢待興，人民期望復原的

心聲；或反映了戰後台灣經濟蕭條，民生困苦的景象；甚至是為了撫平「二二八事件」的歷史創痛，期望族群和平共存而寫的歌曲；這些反映時代的歌曲卻如曇花一現，並未讓戰前風靡台灣社會的台語流行歌謠徹底復甦。

由於本省人菁英失去了創作工具，1950、1960年代台灣的文學界幾乎由外省人全面掌控，所謂懷鄉文學、反共文學、戰鬥文學等這些以懷念大陸故鄉、反對共產黨為主旨，書寫台灣的居民應該如何與敵人作戰的作品，成為台灣文學界的主流。這些由軍方為主之外省人所主導的文學，無論是書寫對象、作者、內容議題、時空描寫、語言，甚至讀者都帶有明顯的歷史性、族群性與局限性。這些作品對於住在台灣且經歷過日本統治的本省人而言，是難以產生共鳴的。

戰後初期由於政權更迭、語文環境的劇變，在書寫創作、閱讀兩個管道均被斷然封殺的困境下，本省人被迫經歷了一段幾乎和文學及流行歌謠斷絕的日子。

透過聲音和影像反芻日治時期

不過進入1950年代，1930年代風行全台的俗謠、民歌、流行歌等，卻又再度復甦，並大量且頻繁地出現於這座島嶼上。許多電影如《雨夜花》、《雨中鳥》、《心酸酸》、《一個紅蛋》等，不僅直接以1930年代的台語流行歌為題，內容也如音樂劇一樣，穿插大量的台語歌謠。1956年至1969年之間，在台灣製作上映的電影便高達一千部左右之多，而這些電影多半都和日治時期的歌謠有關。值得注意的是，這些歌謠包括了戰前和台灣人有一線之隔的日本歌謠在內。

這些標榜情侶間悲情苦難的戲碼，大多投觀眾所好，也都有不

錯的票房。更重要的是，不論其片名是取自翻唱的日本歌曲或是台
灣人自創之流行歌，這些電影或歌曲都與日本有著濃淡不一的淵
源，而且許多台語電影與腳本都還是由戰後從文壇與知識界中淡出
的「失語的一代」所創作的。這些一反戰前立場態度的文化活動，
明確具有反芻或吟味日治時期的意味。

除了電影之外，在1930年代鄉土／話文論戰後風行於台灣社
會，而之後又沈寂將近二十年的一些台語流行歌；以時代的觀點來
看頂多僅能算是「老歌」的這些民眾娛樂文化，卻都搖身一變成為
了台灣民謠。例如，大王唱片公司在1960年代便一連灌製了五張「民
謠」專輯，也有唱片公司把這些台語「民謠」錄製為輕音樂或挾帶
在其他歌曲中發行。由於這些作品在戰後初期獲得廣大民眾的支
持，唱片業界亦開始重新錄製、發行這些台語流行歌。

所謂民謠，是在民眾勞動、儀式等集團場合中自然發生並被傳
承下來的歌謠，內容大多反映出民眾素樸的感情並具有深厚的地域
性、勞動性、被支配性。民謠的作者大多失散佚名，且時代久遠難
以考據[11]。然而，或許因為這些日治時期的台語流行歌一再被重複
翻唱，因此縱使這些作者依然健在，作品誕生的歷史也不甚久遠，
甚至也並非透過口耳相傳之自然傳播，而是以唱片、電影等資本主
義方式流傳。但台語歌壇還是普遍將〈雨夜花〉、〈望春風〉、〈心
酸酸〉等1930年代的台語老歌，與傳統社會自然流傳如〈思想起〉、
〈丟丟咚〉、〈天黑黑〉等民歌等同視之，皆稱為「台灣民謠」。
這些跨越時代脈絡的不同歌曲，儼然成為本省人社會共同創作的文
化成果。

11　胡萬川，〈從歌謠到流行歌——一個文化定位的正名〉，《民間文
　　學的理論與實際》(新竹：清華大學出版社，2004)，頁145-167。

把一些台語「老歌」當做台灣「民謠」對於共有日本經驗的本
省人而言,似乎具有相互確認或召喚過去,以凸顯被支配性的社會
文化意涵。而這些反芻日本時代的過去和表達被支配性、勞動性、
地域性的任務,隨著時代的變遷逐漸轉移到另一種新的台語「民謠」
身上[12]。

五、重新擔負識讀任務的戰後台語歌謠

表達怨念的「都市民謠演歌」

進入1960年代後,民謠及各種被冠上「台灣民謠」字樣的台語
老歌雖然流行,但其銷售卻明顯不及另一種新式台語歌謠,即「都
市民謠演歌」。

1960年代由於日本進入高度經濟成長期,農村人口大規模地向
都市外移,當時三橋美智也、春日八郎等日本歌手所演唱的「都市
民謠演歌」,便是因應這個社會變遷所誕生的流行音樂產物。所謂
「都市民謠演歌」是將打擊或管樂器音樂節奏及穿插的口白(「お
囃子詞」(ha-ya-shi-ko-to-ba))等日本民謠的要素,融合到演歌裡
的歌曲。其歌詞大多描述在高度經濟成長下,不得不離鄉背井到都
市工作之日本年輕人的「鄉愁」;或是這些年輕人在都市生活的處
境遭遇、希望、挫折,以及對故鄉父母、情人的思念,以及因離鄉
而被情人背叛的憂愁哀傷等主題。

由於1960年代,台灣也進入了高度經濟發展期,許多農漁村的
年輕人為了生活或換取微薄的收入,必須前往都市就業,忍耐離鄉

12 陳培豐,〈鄉土文學、歷史、歌謠與族群:重層殖民統治下台灣文
學詮釋共同體的建構〉,《台灣史研究》18:4(2011.12),頁109-164。

背井和被資本主義壓榨之痛。而由於這些歌曲的意境內容，與當時
台灣的社會處境非常「類似」；因此，只要經過語言的置換手續，
其歌詞便幾乎完全適用於台灣，符合台灣人的離鄉際遇。換言之，
其旋律雖然是日本的，但歌詞對於台灣人來說，依然有血有肉且是
一首感人肺腑的社會寫實歌曲。

　　在此必須說明的是，1930年代台語「民謠」、「都市民謠演歌」
等聲音文本的大流行，以及透過歌曲所獲得之共鳴、感動、相互認
識等體驗歷程，並非是全面性的，而是僅限於本省人之間。戰後台
灣的農漁民有85％為本省人，而與國民黨一同來台的外省人，絕大
多數(約80％)是生活相對較穩定的公務人員。為此，本省人為求溫
飽被迫離開家鄉被資方壓榨，在都市裡過著辛苦生活的社會境遇，
和外省人的台灣土地經驗有著相當大的落差。既然外省人並非「都
市民謠演歌」中被描寫的對象，也不具有這些社會境遇，在語言的
隔閡之下，便自然不會成為這類歌曲的演唱者和主要受眾。

　　一反戰前本省人在創作台語流行歌時，刻意和日本保持距離，
甚至凸顯對峙關係；戰後本省人開始以主動積極的心態，利用台日
歌謠文化以及社會變遷的類似性，以一種幾近共時性的方式和這個
前殖民者一起聽唱這些日本歌謠。而這種凸顯或反芻日本歌謠的活
動，在文化上除了具有一種自我形象的點描意義之外，同時也具有
區隔族群和對執政者表達怨念(resentiment)的社會政治意涵。於
是，這些原本描寫日本社會現象的「都市民謠演歌」，便一首首被
翻譯成〈黃昏的故鄉〉、〈媽媽請你也保重〉、〈田庄兄哥〉等流
行歌。這些歌曲不但風靡當時的台灣，並成為本省人苦悶心情的出
口。

　　由描寫社會底層農漁民等勞動階級的生活來看，「都市民謠演
歌」或可說帶有1930年代台灣人所期待的鄉土文學精神——崇尚寫

實主義及同情弱者的立場。[13]在戰後本省人作家成爲失語的一代，且接受新國語教育的世代尚未成人，無法進行文學創作之際，這些歌謠便以聲音文本的姿態，成爲表露本省人心聲和社會境遇的寫實工具。在此，台語歌謠「既樂亦文」的特性再度浮現。

把怨念託付在另一個日本替身

　　步入1970年代，日本的經濟發展開始穩定，社會呈現榮景之後，「都市民謠演歌」便告式微，流行歌界開始走向所謂「艷歌」這種以描寫男女愛情的頹廢氣氛路線。隨之，台灣版的「都市民謠演歌」也因源頭乾涸，而失去抄襲模仿的對象。然而，縱使做爲本尊或源頭的日本流行歌曲轉向，但在模仿對象消失、缺乏的困境下，台語歌謠並沒有因此停止或改變這種「附身日本」歌謠的生產製造方式。一些歌謠生產者開始把翻唱模仿的對象轉移到「都市民謠演歌」以外，也就是和一些「都市民謠演歌」間不存有「近親」關係——如股旅(任俠、賭徒)演歌或像一些以描述柔道、職人生涯或民間藝能爲主題——的歌曲身上。

　　由於這類型的歌曲和台灣社會不具明顯的文化或社會背景的類似性，加上日本傳統樂曲風味濃厚，這些原屬難以翻唱之歌曲，轉身一變卻在台灣被翻唱成〈流浪三兄妹〉、〈流浪到台北〉、〈舊皮箱的流浪兒〉、〈爲錢賭性命〉、〈口迌人的目屎〉的另類「都市民謠演歌」。這些另類「都市民謠演歌」繼承了鄉土文學或普羅文學的精神，有的描寫一些本省人如何因貧困而必須出賣自己兒女，或讓他們流浪街頭，淪落煙花界或走上江湖變成流氓來維生；

13　陳培豐，〈從三種演歌來看重層殖民下的台灣圖像——重組「類似」
　　凸顯「差異」再創自我〉，《台灣史研究》15：2(2008.6)，頁98-103。

有的則吐露出貧窮人如何在社會被歧視欺凌的悲慘處境。

　　1970年代本省人並未因為台、日社會發展步調有所不同，而停止或放棄以往附身日本歌謠以批判台灣社會表達集體怨念的欲望，反倒託付另一個日本替身，持續透過翻唱歌謠來表達自己所處的弱勢辛酸。這些不斷被推出的台語歌曲，承襲著鄉土文學一直以來的精神，在為社會底層階級、普羅大眾發聲。翻唱歌曲這種書寫方式雖然不如同時期黃春明、王禎和等人之鄉土小說的精緻複雜，但其內容精神、關懷對象卻有相當程度的類似。不同的是，當時這些被一些知識分子批判成低俗、媚日的台語流行歌曲，其閱聽對象和散播的地域範圍，卻遠比這些文字作品來得廣大甚至直接。

　　如果台灣文學的主要內涵定義是寫實主義文學的話，戰後這些具有濃厚寫實色彩的台語歌謠於縫合台灣歷史，特別是本省人的社會處境和集體記憶，讓這整部台灣文學史得以有更完整的銜接傳承，具有重要的貢獻。不僅如此，這些歌曲在戒嚴時期對於台語表記的確立，還發揮了不可磨滅的穩定作用。

再度發揮「聽歌識字」的作用

　　1930年代鄉土文學論戰之際，各種文體的支持者即使受到對手陣營的批判，也能夠在媒體上站在對等立場使用自己的文體，堂堂正正地針對自己的文體存在之正當性、適切性與神聖性等，加以主張、議論與反駁。不過，諷刺的是在戰後獨尊「國語」也就是北京話的語言政策下，這種容許多元聲音或文體的政治環境不復存在，在無法獲得教育支援的狀況下，台灣話文幾乎銷聲匿跡。

　　然而，就在這種險惡的環境下，這些大量散播在民間的台語歌曲卻伴隨歌詞，也就是唱片中的歌單之流傳，悄悄擔負起台灣話文表記的傳承工作。更具體的說，雖然沒有在主流媒體或輿論上被大

肆宣揚鼓吹，但藉著歌曲聲音的流行，亦即「聽歌識字」——也就是利用民眾對於歌曲的聲音記憶，借用唱片中流行歌之歌詞——反倒讓聽眾以字音(聽覺)去尋找原本陌生的字形(視覺)；繼而達到「識字」目的之功能，在此際默默地成為台灣人接觸台語文字的僅有管道。

　　1950、1960年代的唱片歌詞與電視的普及，以及1980年代之後卡拉 OK 的流行，皆成為台語表記以及台灣話文延續的命脈。特別是卡拉 OK 以及稍後 KTV 的流行，讓1930年代郭秋生提倡從字音開始「聽歌記字」之「逆向操作」識字方法的重要性再次浮現。雖然1930年代的小說、評論與時事報導所使用的台灣話文文體，與歌謠的歌詞文體間存在著相當的差異。但可以確定的是，透過唱片歌詞、卡拉 OK 以及電視等強力媒體的傳播，原本沒有正式的書寫表記規範的台灣話文，卻逐漸在受眾相互理解的默契之下，取得了某種程度的共識。這也讓幾乎處於奄奄一息的台灣話文，不但在黑暗中獲得一線光明，並對之後台語的書寫表記提供了一個重要的共識基礎。而這個基礎在1990年代後，不但逐漸被發揚光大，並開始有了新的印象轉折。

六、逆轉文化位階，進入「大雅」之堂

煽風點火的饒舌音樂

　　1992年流行樂團 L.A.Boyz 崛起後，台灣也出現了本土的饒舌音樂；除了 MC HOTDOG 之外，《豬頭皮的笑魁唸歌》專輯等，成功地將原本居於地下的這種音樂形態，引進台灣樂壇的主流市場。

　　嘻哈饒舌音樂具有突破既有體制規範、對現實不滿、抵抗反諷、我行我素、現代感等精神特色。其歌詞創作方式注重單刀直入、

標榜寫實叛逆，講究趣味性、強調親和力，甚至破壞秩序。因此，創寫歌詞時傾向遵照口語而不需要太多美化修飾的詞彙。這種視粗俗、罵人為「常態」的音樂之流行，讓1930年代原本被批判為不雅低俗，或因混成而被認為「不純」的台灣話文開始翻身，並獲得進入主流文化的契機。以豬頭皮為例，其歌曲雖多以台語唸唱為主，但卻巧妙混搭了台語、國語、客語、日語及英語，讓多種語言散布在歌曲中。同時也操作漢字這種表意文字的特質，以國、台語發音相近的文字進行創作，形成視覺效果。這種視覺效果和街頭塗鴉藝術中自由創作的精神正具有重疊性。

> 我去糊滑買一領西裝三萬八，我去萬黏買一雙 NEW BLANCE 二千八，我對公館坐到士林兩百八，我去勝馬粒買一咧阿胖八十八，我去買一支大哥大兩萬八，我去買一領 MEGADETH 的踢遜一千八，我去縮狗看到一包衛生紙九十八，〈你錢太多嗎〉NO 因為我是神經病……。[14]

　　本土嘻哈饒舌音樂透過傳播流行，讓戰後一直沈寂在主流文化角落的台灣話文，有了曝光的機會。為此，這些原本被主流文化貶為「不入流」的混搭語言也逆轉了文化位階，出現在「大雅」之堂[15]。

　　戰後台灣話文並未被葬送在歷史的洪流之中，很大原因是拜著

14 豬頭皮，〈我是神經病〉，《豬頭皮的笑魁唸歌──我是神經病》（台北：滾石，1994）。

15 洪雅萍，〈台灣饒舌音樂的在地異世界──以豬頭皮、MC HOTDOG 為例〉（台中：中興大學台灣文學與跨國文化研究所碩士論文，2013），頁30-49。

台語歌謠之賜[16]。

由鄉土到摩登的「台灣國語」

　　2000年之後，除了嘻哈饒舌音樂之外，混成文則另由民間作家「宅女小紅」擴大版圖，繼而在文壇上發揚光大。筆名「宅女小紅」的年輕作家，其一系列的作品是巧妙地操作各類漢文，讓這些經過重組後的漢字扮演表音／表意，以及台語／「國語」之功能。由於這些日常生活中的隨筆雜文，兼具幽默並帶有自我解嘲的色彩，和本土嘻哈饒舌音樂有些類似，也和台灣人的生活經驗相當貼近，因此受到歡迎。

　　實際上，第二次世界大戰後，中國白話文雖以「國語」之姿君臨台灣，與台灣人的生活密不可分，但同時也形成了「台灣國語」，亦即台灣腔或是文法變形的混成漢文。混合台灣人所使用的發音、文法、使用習慣，摻雜了台語及和製漢語的「小紅文」文體，正忠實再現了1920年代中國白話文之中的「台灣」式書寫。其中，例如以「縮」代「說」、以「偶」代「我」、以「花」代「發」的書寫方式，是作者在表示台灣人「不正確」的發音時，刻意以發音接近的文字加以取代。此外，如「走鐘」、「好野人」、「好康」、「槓龜」、「白目」、「系金ㄟ」、「嗆聲」、「落漆」、「踹共」等這種非正式，且往「聲音」靠攏的書寫態度，正與1930年代的台灣話文，在本質上有相似之處。在相隔近一世紀的2000年代，現代版的殖民地漢文終於登上台灣文學的舞台。

　　如上所述，「小紅文」獨特的文體，基本上是對當下並無統一

16　陳培豐，《日本統治と植民地漢文──台湾における漢文の境界と
　　想像》(東京：三元社，2012.8)。

格式與書寫方式的台語表記進行逆向操作，利用漢字表意的文字性，組合多樣的漢文文體，成功地將漢字音韻的趣味加以視覺化。由正統文體角度觀之，本土嘻哈饒舌音樂、「小紅文」也許會被認為只是標新立異或離經叛道之作，但其受歡迎的背後，卻凸顯出一些令人省思的嚴肅問題。仔細思考便會發現其雖為變體的文體，但這些文體卻能如實反映出台灣的歷史、文化、政治狀況、各族群的生活經驗、文化記憶或知性共鳴，是一種最貼近現在台灣人日常生活，屬於台灣人自己的文體。

事實上在當下的台灣，到處存在著性格或容貌不一的豬頭皮或「宅女小紅」們，許多文章都具有濃淡不一的混成漢文色彩。而對於台灣這個背負複雜歷史和充滿多元文化的土地來說，這種充滿在地式(vernacular)的識讀方式，或許才是一個最自然的、最具包容性、最能令民眾能迅速識讀的表記方式。這種表記方式也反而具說服力地向我們證明，台灣人文化自主性的存在。

七、結論

近代台語歌謠的發軔與1930年代的鄉土文學運動之間，存在著唇齒相依的關係。為此，它具有啟蒙、反殖民以及社會主義關懷弱者，為庶民發聲的色彩。1950、1960年代台灣版的「都市民謠演歌」，以及1970年代另類「都市民謠演歌」的流行，代表著1930年代鄉土／話文運動之精神與遺產並未斷絕，而是不斷透過歌謠的反芻與借用，留存於台灣社會之中。

其實，1930年代鄉土文學運動的主要目的，便是為未經過規範化與標準化的台語文樹立一個書寫的準據，以便讓這個具有複雜混成要素、充滿恣意性的本土語文在表記上有一個軌道。雖然這個「聽

聽歌識字創新文 99

歌識字」的社會任務和功能，自1930年代起便一直被承襲著，但是台語文在社會上或文化上的地位依然逃脫不了低俗、不純的負面印象。然而這種負面印象在解嚴後的1990年代有了改變。利用無統一格式與書寫方式的台語表記，歌謠或文壇上的一些創作者開始以逆向操作的方式，利用漢字表意的文字性，組合多樣的漢文文體，成功地將漢字音韻的趣味加以視覺化、摩登化；在提昇台灣話文承載能力之餘，也讓這些混成成分濃厚的「非正式」文體獲得進入主流文化的契機。

　　台語流行歌的發展軌跡，便是一部台語文和社會密切互動的歷史。

　　陳培豐，中央研究院台灣史研究所副研究員。著有：《想像和界線——台灣語言文體的混生》(2013)及《同化の同床異夢：日治時期台灣的語言政策、近代性與認同》(2006)。

台灣獨立音樂的生產政治*

簡妙如

「我的身邊都是一些很有才華的朋友，以前得罪一些朋友現在我被詛咒，二十歲之後我沒有開心過，現在我到哪裡都跪著走……」。把手指頭放上鍵盤打進：「傷心欲絕(WANE'S SO SAD)」，你會看到像這首〈喔！我沒有靈魂〉、〈第三個酒鬼〉或〈我愛您〉……等等快速、流暢又唱盡絕望世代各種鳥事，像一事無成、女友嫁別人、醉到回不了家……的龐克短歌。在他們的現場表演中，分不清舞台的界限，也看不出歌手、樂手與聽眾間的差別，只是一大夥年輕人一起嘶吼：「喔～，跪著走！！！」。大部分團員過著沒有錢、也不一定有正職工作的生活，三不五時跟家裡拿零用錢、再找下個打工……。在台灣獨立音樂圈中，「傷心欲絕」只是眾多已有一定追隨者的樂團們之一，但這些樂團大多不是新團或生手，許多樂團靈魂人物從2000年後就開始玩音樂，在不同時期參與過不同的團。這些資歷或經歷，像是養成一個獨立樂團必經的歷程，挾雜著汗水、口水、淚水與酒水，在現今台灣眾多獨立樂團中並不稀奇。

2000年中期之後，台灣獨立音樂場景裡愈來愈多令人注目的獨立樂團，像雨後春筍般地到了某種豐收期。比如另一個代表樂團「透

* 作者感謝張世倫、王智明對於本文初稿提供的寶貴意見。

立樂團，像雨後春筍般地到了某種豐收期。比如另一個代表樂團「透明雜誌（TOUMING MAGAZINE）」，首張專輯《我們的靈魂樂》自2010年發行以來，在台灣、日本、香港……銷售超過6000張，一場場自己辦的便宜音樂活動（「獵奇時間」、「社會演說」、"You &Me"[1]等），帶動樂團們與樂迷沒有距離的互動，以及台灣與日本獨立音樂場景、文藝創作者之間的連繫。或是，歷經樂團雀斑、 BOYZ &GIRL，到現在自組個人音樂計畫"Skip Skip Ben Ben"，擔任主唱／吉他手的才女音樂人斑斑，她在前一張臥室錄音作品後，2012年底與北京著名的前衛獨立廠牌兵馬司（Maybe Mars）合作，推出個人第二張專輯 Sacrifice Mountain Hills，在台灣、中國兩地發行，並立即受到美國獨立音樂媒體的注意與盛讚；英國傳奇樂團 My Bloody Valentine 在2013年來台演出時，她也獲邀作為開場樂團，表現不俗。

可以說，近十年來台灣流行音樂最大的成就，就是出現了成績斐然的新興獨立音樂場景，他們以另類的思維與實踐，挑戰了台灣過往自傲了快40年的主流流行音樂產業。這樣的獨立音樂場景，指的是有一群在台灣特定城市角落裡玩音樂的人，他們的音樂生產、創造力、商業機制與文化生活，都是在傳統唱片產業之外的組織與空間裡創造的。換言之，獨立音樂對主流唱片公司所偏好的文化生產及商業模式，已帶來了重要挑戰。這裡，我把它稱為獨立音樂的「生產政治」。

以《思想》本期專題而言，流行音樂與社會的關係，經常被直

1 「獵奇時間」（2006, 2008兩場）、「社會演說」（2009年起，迄今三場）與「You & Me」（2011年起，迄今兩場）分別是由透明雜誌及其成員唐世杰、洪申豪個人主辦的單日小型演出。包括主題構思、樂團邀請、器材、場地與宣傳等相關工作，均以DIY方式完成，並以票價便宜、好玩著稱。

覺地聯想爲音樂人的創作對社會現實、政治的反映及批判，或是各
式音樂活動對於社會文化及政治的介入、與社會運動的結合……等
等實踐。本文則試圖論證：音樂與社會的政治關係或許不在彼處，
而就內在於流行音樂自身的生產體制、消費活動及美學實踐之中。
現今被稱爲台灣獨立音樂的場景，在三十多年來的孕育及發展下，
創造了台灣流行音樂在美學、消費及音樂產製上的可觀變革。這包
括：一再挑戰及擴展流行樂迷們的音樂視野及喜好；在傳統唱片業
之外，刺激、發展而出散佈各地的小型現場展演空間與相關的產業、
市場及文化場域，甚至爭取到政府政策的正視與支援。同時，獨立
音樂挑戰既有流行音樂體制的可能性與政治性，也展現在新世代因
主動或被動所開展而出的另類生活選擇，也就是以次文化爲志業的
生活政治。

獨立音樂的生產政治

　　獨立音樂（independent music）一詞，在全世界被暱稱爲英文縮
寫的"indie"。它根源於1980年代英美的龐克及後龐克運動。主要由
獨立廠牌及相關樂團進行 DIY 式的產製及銷售，挑戰了主流流行音
樂唱片公司，不僅在1990年代曾帶來全球性的另類搖滾新浪潮，至
今影響力也仍存在。Indie所具有的意義，並不只是外於國際唱片大
廠（環球、華納、EMI、SONY）的小型、獨立唱片廠牌而已。一方
面，「indie」的意涵，就像研究美國獨立音樂場景的作家阿澤拉德[2]
所言，1980年代末這些獨立樂團所帶動的 indie 音樂場景，並不在於

2　Azerrad, M.（2001）. *Our Band Could Be Your Life: Scenes from the
American Indie Underground, 1981-1991*（NY: Back Bay Books）.

樂、不用妥協，也能發現並培養他們的聽眾。在他們的方法之內生活，不需對別人而只需對他們自己負責」。Indie 在歐美1980年代壯大以來的意義，就是發展出一群小眾音樂人，他們能自主生產出多元的音樂美學主張，並且發展出另類的商業行為。例如擁有類似音樂品味及理念的另類音樂愛好者，為未成名樂團成立廠牌，進而生產、發行及銷售自己喜愛的唱片，過他們想要的音樂生活。

然而，indie 的音樂實踐，在今日已更形複雜。以英國在1990年代中期創造英式流行搖滾(britpop)的獨立廠牌為例，歷經1980年代的興起與跌宕，這些在1990年代後存活下來的獨立廠牌，已漸漸褪去那種「理想型的、反抗式的無政府主義」獨立廠牌形貌。各式獨立廠牌開始以一種更為務實的「創業家精神」，讓自己的廠牌走向專業化的經營、並且透過開放式地引進資金而存活下來。有的廠牌以保持「一臂之遙」(keep at arm's length)的方式，與主流唱片公司展開合作，創造緊密的共生關係，成功拓展國際級的發行網絡。有的獨立廠牌則更有企圖，運作更為靈巧：它們同樣引進一定的資本主義操作手法，卻將另類或獨立搖滾以及青年次文化的反叛形象及音樂，打造成具有市場潛力的新興音樂類型。比如1990年代在美國創造 Nirvana 神話的 Sub Pop 廠牌，或是在英國創造 Oasis 英式搖滾代表地位的 Creation 唱片。更多的獨立廠牌則以所在的地理區位為根據地，開發及出版各自喜歡或擅長的音樂類型。同時許多國際大廠牌仍不斷以自家的小廠牌投資另類音樂，讓樂迷分不出來這些新廠牌名稱背後的資源，誤以為它們都是眾多小唱片廠牌中的一支。

換言之，在今日純粹由廠牌屬性來區分誰屬於獨立音樂，並沒有什麼意義。由音樂風格來區分的效用更是模糊，有些獨立音樂做得相當流行，而流行音樂場景裡，偶爾也會有前衛之作大受歡迎。在英美、歐洲等地有些很暢銷的獨立廠牌，規模也不小，甚至已有

集團化的運作。所以，這篇文章並非要定義什麼是獨立音樂，反而
是想探問，那麼被稱為「獨立音樂」的音樂類型及實踐，在台灣又
是怎麼發展出來的？有何意義？

生產政治一：不用砸錢作唱片

　　造成近年來台灣獨立音樂場景及樂團愈來愈具能見度的原因之
一，除了愈來愈多獨立廠牌的出現與經營外，還有頗為特別的外力：
政府。台灣政府從2007年開始，透過樂團出版補助政策，大大地協
助了非主流的音樂錄製出版[3]。根據調查顯示，2007年台灣發行的華
語唱片專輯是890張，2008年是785張[4]。然而，從2007年開始的樂團
補助政策，每年都有約200個樂團提出申請，創作力可謂驚人。若說
每團都有出版專輯的能力，那麼台灣獨立音樂的產量幾乎已可達到
主流唱片公司的四分之一。更不用說，台灣著名的搖滾音樂節，「春
天吶喊」及「野台開唱」，自2000年中期以後，每年報名上台演出
的樂團可達700團。根據筆者訪談得知，近年來已成為台灣 Live
House 第一品牌的 The Wall 就曾估計，台灣有原創作品、並可演出
的樂團數目，已從2009年的500-600團，快速成長至現今1500團左右。
　　另外，在製作成本上，我們也可以看到獨立音樂爆發而出的競
爭力。在台灣，主流唱片公司一張唱片的製作成本，自1990年代以

3　新聞局於96年首次推行「補助樂團錄製有聲出版品」，每年開放樂
　　團申請補助，至今仍實施中。相關政策探討，可見本人與鄭凱同合
　　著之文章：〈音樂是公民文化權的實踐：流行音樂政策的回顧與批
　　判〉，收錄於劉昌德、馮建三編，《豐盛中的匱乏：傳播政策的反
　　思與重構》(台北：巨流出版社，2012)。
4　新聞局98年度台灣流行音樂產業調查，頁36。

爭力。在台灣，主流唱片公司一張唱片的製作成本，自1990年代以來，大約是在200-500萬元。但獨立音樂一張專輯的製作成本，拜科技發展之賜，大概只要10-20萬元便可完成，甚至低於10萬元以下也大有人在。同時，由於台灣流行音樂在1990年代便開始迷信遠高於製作費數倍的媒體宣傳費用，使得唱片公司只想以重金創造明星級歌手，快速地回收成本，而非普遍地以音樂作品的原創性作爲第一考量。於是當2012年政府將每年補助樂團的數量由20團增加到40團後，這項政策可以說創造出台灣獨立音樂近五年來最旺盛的出版浪潮。更不用說許多未受政府補助的樂團，在錄音及出版技術門檻大爲降低後，也紛紛發行自己的作品，使得獨立音樂的發展更爲蓬勃。換言之，光由生產成本及出版數量的比較（見下表一），我們可以看到近年來新興的台灣獨立音樂對主流唱片公司生產模式的挑戰。

表一：台灣大型唱片公司及獨立音樂生產方式比較表[5]

	大型唱片公司	獨立音樂	
		廠牌支援	**DIY**
專輯製作成本	200-500萬元	25-50萬元	10-20萬元
宣傳費	300-3000萬元	50萬元左右或更少	數千、不到萬元
一年平均出版專輯數	700-800張	100-150張	

5 表格數據乃根據筆者2002年博士論文調查結果，以及近年田野訪調推估。其中宣傳費部分，以主流唱片公司而言，多是購買媒體廣告的宣傳費用。最爲DIY的獨立音樂則沒有媒體宣傳費，他們大多使用網路自我宣傳，或是有自製活動海報、貼紙、徽章、T恤等DIY宣傳的基本成本。少數由獨立廠牌支援的作品，則會由廠牌投資一定的製作費及宣傳費，但這部分的資金投入規模因廠牌及專輯而異。

　　由歷史發展來看，現今台灣獨立樂團的大量出現，也見證了本地唱片產業的興盛衰微。在1980年代校園民歌之後所創設的滾石、飛碟等唱片公司，將台灣流行音樂產業打造成專業化及國際化的音樂市場，為台灣的唱片產業創造了長達二十年的黃金年代。在1997年的全盛顛峰期，台灣曾是亞洲除日本之外的第二大音樂市場，也是全世界第十三大市場。然而，在1990年代後期，受到盜版及數位分享的影響，唱片界榮景不再，2000年中期之後更呈現迅速下滑的趨勢。台灣唱片產業根基之脆弱，遠超乎我們的想像。

　　時至今日，台灣大型唱片公司最暢銷的專輯已由過去輕鬆賣破一百萬張的時代，跌至平均只有三十萬張以下的狀態。在眾多的流行音樂作品中，能銷售超過一萬張者絕對是少數，許多新人要破千張都非常困難，成績甚至比不上幾個受歡迎的獨立大團。主流唱片廠牌與獨立音樂此消彼長最明顯的交叉線，即是2006年的張懸及蘇打綠熱潮。蘇打綠由當時剛成立的獨立廠牌「林暐哲音樂社」發行，張懸則是在獨立音樂場景耕耘多年、已有一定知名度後，簽約Sony發行第一張專輯。二者雙雙透過模糊「獨立／流行」界線的風格，以成本低卻紮根網路歌迷社群的方式經營，加上不排斥上媒體的宣傳手法，創下都賣出超過3萬張的成績，並在可容納三百人的Live House中場場爆滿。換言之，獨立音樂不將製作成本浪擲於傳統媒體宣傳費的作法，在培養人才、尋求跨界生存之道、累積音樂作品的市場接受度上，已創造足以跟主流唱片產製模式相抗衡的音樂勢力。

生產政治二：由搖滾合唱團、地下音樂到獨立音樂

　　此外，台灣獨立音樂的生產政治，也在於其創作形式，挑戰了

關的音樂美學。回顧台灣半個多世紀的流行音樂發展史，我們可以把現今台灣流行音樂場景中的獨立樂團，視爲是繼1970年代校園民歌「創作歌手」(singer-song writer)之後，一種新興的、以搖滾樂及其眾多次類型爲主的「樂團創作及演出形式」(rock band)。這些樂團，最早是源於1950及1960年代模仿西方搖滾樂的熱門音樂樂團，比如1960年代眾多在美軍俱樂部及後來的 pub、餐廳中演出翻唱西洋歌曲的樂團。但當某些樂團開始創作自己的、融合台灣流行音樂品味的在地搖滾時，他們就成爲台灣本土搖滾樂團的濫觴，也就是1980年代後所出現，以台灣原創音樂作品爲主的搖滾樂團：比如丘丘合唱團、伍佰與 China Blue、五月天……等。

　　這樣的台灣搖滾樂團發展史，大致可分爲三個階段：「熱門音樂」時期、「地下樂團」時期、以及從「樂團時代」過渡爲「獨立音樂」的時期。這三大階段，分別指出了台灣對於本土搖滾樂團的指稱：從1980年代「熱門音樂」名稱下的合唱團及樂隊，蛻變出1990年代的「地下音樂」，以及相關的地下樂團、另類搖滾、非主流音樂等稱謂；而在2000年後，則出現所謂「樂團時代已來臨」的浪潮，也逐漸帶出獨立音樂、獨立樂團的風氣。可以說，從1980年代末1990年代初的非主流音樂開始，就展露出現今我們所認知的台灣獨立音樂的主要雛形：**發展不同於主流商業模式的另類流行音樂美學，以及生產、展演形式**，並在歷經二十多年後，奠定了台灣現今獨立音樂場景的發展根基。這三大階段的音樂稱謂、生產方式、代表廠牌以及代表樂團，可以下表二說明。

表二：台灣搖滾樂團的歷史發展階段及生產方式

年代	階段性／音樂稱謂	生產方式	代表廠牌	代表樂團
1980s	1.熱門音樂	唱片公司	滾石、麗歌、拍譜、可登	丘丘合唱團、印象合唱團、幻眼合唱團、紅螞蟻、青年合唱團、紅十字合唱團……
		地下音樂俱樂部	Wax Club、水晶	「台北新音樂節」演出者；Double X、吳俊霖
1990s	2.地下音樂；非主流、獨立、另類搖滾	唱片公司	友善的狗、真言社、魔岩	刺客、濁水溪公社、骨肉皮、吳俊霖、Baboo；伍佰與China Blue
		非主流廠牌	水晶、大大樹、角頭	Double X、拆除大隊、黑名單工作室；瓢蟲、甜梅號、1976；交工樂隊、林生祥
2000-	3.樂團時代；獨立音樂、獨立樂團	大型唱片公司	滾石、上華、Sony、相信音樂、亞神娛樂	五月天、董事長、張懸、1976、宇宙人、八三夭、女孩與機器人；絲襪小姐、Suming
		資深獨立廠牌	角頭、大大樹、小白兔、野火樂集、默契音樂、風和	四分衛；林生祥；草莓救星、甜梅號、吳志寧；Tizzy Bac、旺福、圖騰；陳綺貞、盧廣仲；蘇打

			日麗、彎的音樂、添翼創越、林暐哲音樂社……	綠；熊寶貝
2007-		新進獨立廠牌	有料音樂、大吉祥、有凰音樂……	滅火器、閃靈、董事長、MATZKA……
		DIY獨立廠牌	長腦筋、22 Records、耳光音樂……	長腦筋、22 Records、耳光音樂……
		合作發行商	喜瑪拉雅（禾廣）、映象唱片、前衛花園、迦鎷文化、馬雅音樂、有料音樂	八十八顆芭樂籽、拷秋勤、馬克白；先知瑪莉、閃閃閃閃、不熟的朋友派對；白目、假文藝青年俱樂部；農村武裝青年；血肉果汁機；銀巴士、大象體操……

1. 熱門音樂時期：原創搖滾

　　台灣樂團創作形式的發展，首先是1980年代的樂團先鋒。1980年代搖滾樂團最重要的貢獻就在於，將搖滾音樂帶入當時正處於「後民歌時代」的台灣流行音樂市場。這包括在市場上一炮而紅的丘丘合唱團，同時期出現的印象合唱團，以及雖然不很暢銷，但仍是許多搖滾青年的樂團啓蒙，比如紅螞蟻、青年合唱團等。由於當時唱片的錄音、製作及發行管道，還是得仰賴唱片公司的製作及企宣、

發行，因此市場上較爲暢銷的熱門樂團，都是將主唱加以突出、有搖滾曲風但也夠流行的「合唱團」。比如有女主唱娃娃的丘丘合唱團，有薛岳的幻眼合唱團，有趙傳的紅十字合唱團……等等。此外，由這些搖滾樂團，都被稱爲「合唱團」的怪異名稱也可得知，當時的唱片公司還不知怎麼向大眾介紹"rock band"，於是只能用人數上的合唱想像，來加以指稱。

在這時期的樂團中，其實也有少數取經於1970年代西方前衛搖滾，更強調樂團整體形式、以及搖滾概念專輯的創作，比如紅螞蟻及青年合唱團，但市場上的接受度有限，並未成爲引領風潮的新興創作形式。而且這些非流行的樂團壽命都不長，樂團成員大多都轉向幕後音樂製作，比如創辦友善的狗的沈光遠、羅紘武（紅螞蟻），還有爲滾石工作的賈敏恕（青年）。

但在1980年代後期，有一批外於主流唱片公司的人開創了不同作法。當時正值台灣解嚴、社會人心變革騷動之際，不少有想法的非主流音樂人用同好會及俱樂部的方式，引介異於主流唱片公司的中外新音樂、辦刊物與辦活動，並由此創造台灣第一批地下搖滾音樂人。比如最著名的就是水晶唱片的前身，由何穎怡、任將達、王明輝所組成的 Wax Club，以及其所舉辦的「台北新音樂節」(1987)；還有在這些活動中發掘的地下樂團及音樂人，如 Double X、吳俊霖（伍佰）、陳明章等人。「非主流」的指稱，意味著這些人很難被主流唱片公司看上而簽約。這股在1980年代末迸發的初期地下音樂能量，促成了台灣第一個實驗性樂團組合「黑名單工作室」的出現(1989)，並蘊育出從1980代末到1990年代初，鮮明地被標籤爲非主流廠牌的水晶唱片，以及由其所帶動的、深具本土及原創意識的台

灣流行音樂新美學[6]。

2.地下音樂時期：另類音樂

進入1990年代，這些非主流音樂所帶動的音樂美學革命，終於
將樂團、另類音樂以及深具感染力的樂團現場演出，帶入台灣流行
音樂市場。這股動力包括來自主流唱片公司的產品類型擴展，尤其
在水晶唱片成功地引介新音樂、並在文化圈及大學生樂迷中得到高
度評價後，由滾石唱片出身的幾個新唱片廠牌，如友善的狗、真言
社，以及後來的魔岩，都開始經營這類非主流原創音樂，以及重新
包裝這些樂團。比如友善的狗在1994及1995年發行了一系列「台灣
地下樂團」的合輯與專輯，收錄了當時出現的重金屬及龐克樂團，
如刺客、骨肉皮、濁水溪公社等，合輯的名稱就叫作《台灣地下音
樂檔案》。而真言社則推出曾參與黑名單工作室的林暐哲所組的
Baboo樂團，以及原來並不成功的吳俊霖(伍佰)的首張個人專輯。雖
然「伍佰及China Blue」早在1992年即已成立，並在 pub 演出，要到
1995年魔岩才成功地將伍佰的音樂與樂團形式推進主流市場，這才
首度使強力的現場搖滾、以及融合1990年代初地下音樂氣息的原創
台式搖滾，獲得大眾的歡迎，產生了從非主流跨界到主流的效果。

同時，許多1990年代中期的非主流搖滾樂團，都被稱為「地下
樂團」。這起因於1980年代仍有出版審查制度時，曾發生 Double X
被禁、黑名單工作室的《抓狂歌》專輯也有歌曲被禁的紀錄，因而
有了某些音樂只在「地下流傳」的現象。「地下」，在那個時代很

6　這樣的新美學，成功地蔓延到主流市場，在當時被稱為「新台語歌
　　運動」；如林強、伍佰、陳明章...等人的台語搖滾歌曲、新式的台
　　語流行民謠，都在商業市場上大獲成功。一般大眾及媒體便將這些
　　不同於過去主流市場的音樂風格，統稱為「非主流音樂」。

自然地擁有反文化、不合法等反叛的想像連結。但是當1990年代歌曲審查制度不復存在時，唱片公司還推出「地下樂團」的作品，這時的「地下」，就是較簡單地被理解為「業餘的、不流行的、另類的、粗糙的、非主流的」音樂。於此同時，伍佰的成功也激勵了許多年輕學生(甚至是國中生、高中生)，造就了1990年代中期「組樂團」的熱潮。「樂團」於是超越了過往自彈自唱的「創作歌手」形象，成為更酷、更熱血的台灣搖滾青年音樂夢想。而此時，的確有許多「業餘的」、但能夠創作自己原創音樂的樂團出現，並開始在一些台北的小型場地演出，例如Wooden top、人狗螞蟻、Scum、b-side、女巫店、地下社會、vibe、聖界等地方。

　　除了主流唱片公司的投注，在水晶之後，也有新的獨立廠牌紛紛在1990年代後期加入。最具代表性的就是角頭唱片。它在1998年發行了一張名為《哀國歌曲》的樂團合輯，並發掘一批新的樂團，包括董事長、五月天、四分衛、夾子等。其中的五月天、董事長樂團，分別與主流唱片公司簽約、出版專輯。同時，水晶仍持續其原創、不媚俗的音樂美學主張，發掘出版如台灣第一個女子龐克樂團瓢蟲、後搖滾樂團甜梅號、以及開創台灣文藝搖滾風格的1976等樂團的作品[7]。

　　1998年的金曲獎，不少新樂團入圍，最後由「亂彈」獲得最佳演唱團體獎，並在台上高喊：「樂團的時代來臨了！」隔年五月天在滾石發行的首張專輯也大獲市場上的成功。這連串的鼓舞，似乎總結了1980年代末慘淡發展以來，台灣搖滾樂團的第一次大豐收：

7　龐克(Punk)是以簡單的幾個合弦，加上反叛、無政府式的歌詞與演出形式，對主流搖滾樂及社會予以嘲諷、解構及批判的一種音樂風格與反文化運動。後搖滾(postrock)則泛指打破搖滾既有形式，不一定有主唱、也經常使用非搖滾樂器演出的一種搖滾音樂次類型。

樂團不只可被市場接受、而且似乎可以有不少團！？然而，事後許
多主流大廠簽下的樂團紛紛從市場敗退，樂團像只是一時的意氣風
發。但這批1990年代中期以後由地下樂團衝撞出主流市場一席之地
的樂團，也常被稱為台灣獨立音樂的第一代樂團。時至2011年底，
台北的 Legacy 舉辦一系列《台灣搖滾紀事》演唱會，除了已在主流
市場站穩地位的五月天，這批1990年代出現的樂團們，幾乎就是這
段快速地被標為神話的本地搖滾史最主要組成：包括賽璐璐、花生
隊長、糯米團、瓢蟲、海豚、夾子、四分衛、脫拉庫、董事長，以
及旺福、1976、甜梅號、草莓救星……等等樂團。

3.樂團時代：獨立音樂

　　在2000年前後，「樂團時代」曾是台灣唱片產業的一大熱潮，
不只唱片公司，不少樂團也這麼想。開始有樂團被簽約，獲得發片
及上媒體宣傳的待遇，但除了滾石的五月天，以及初期的董事長有
較好的知名度及發展外，其餘大多默默收場。如 Sony 簽下的廢五
金、脫拉庫，環球簽下的拾參樂團，都在大筆投資及企宣改造下，
卻沒有相應的市場回報，甚至慘賠。這些失敗，讓許多唱片公司打
退堂鼓，不少樂團也認識到唱片公司的操作手法根本不適合自己，
決定要自立自強。這個唱片公司操作樂團潮的挫敗，除了減少樂團
被主流唱片公司招手的機會外，也使得當時已愈來愈多的樂團又回
歸業餘的地下場景，並另思倡議「獨立音樂」的精神。「獨立」，
此時被突顯為追求創作自主、不受商業擺佈，同時也在科技助益下，
以 DIY 的方式錄製作品、自己發行的音樂實踐。這些想法，早先是
由樂團界的意見領袖，或是部分現場音樂表演空間所推動提出。比
如閃靈樂團的主唱 Freddy，由經營「聖界」到"The Wall"，以及主
辦「野台開唱」音樂節，都不斷鼓吹樂團要有 DIY 的獨立精神。如

野台便規定，樂團報名表演，必須要有自己錄製的原創作品 CD 才能參加。而2000年後另一個大型音樂節「海洋音樂祭」也開始舉辦「獨立音樂大賞」的比賽，強調只讓不曾在唱片公司發片的業餘樂團報名。這些推動，都使得1990年代的「地下樂團」稱謂，在2000年後很快地被「獨立音樂」及「獨立樂團」所取代。

　　同時，在2000年後這段台灣獨立樂團潛心經營的期間，透過台北的野台開唱、海洋音樂祭、屏東的春天吶喊音樂節、還有陸續出現的新一批 Live House，開始由下而上地培養出台灣聽獨立音樂的樂迷人口。此外，新的獨立廠牌也陸續出現，比如1999年在聖界一個1.5坪廢棄廁所裡經營的獨立唱片行「小白兔橘子」，在進口歐美獨立音樂打下口碑後，也開始發行自己廠牌的本地音樂作品。此外，也有不少從主流唱片出走的音樂工作者，著手經營小眾的獨立音樂市場，並成立自己的廠牌。比如先前提及的林暐哲音樂社，以及彎的音樂、野火樂集、風和日麗等等。連在主流市場出片的音樂人，也有人轉而經營自己的廠牌，如陳綺貞；甚至五月天也離開滾石，自創「相信音樂」。這些曾有主流唱片經驗的廠牌，頗能挑選可在流行及獨立形象之間遊走的音樂人及樂團，除了林暐哲音樂社成功推出的蘇打綠外，最具代表性的廠牌就是「彎的音樂」。它成功打造多個獨立樂團中的熱門大團，如旺福、Tizzy Bac、圖騰等。而主流大廠Sony也在張懸成功的激勵下，簽下1976和回聲等已在獨立音樂場景中很受歡迎的大團。

　　2006年，獨立音樂場景曾發動 Live House 合法化運動，第一次為 Live House 的文化地位作出界定，也就是：「藝文展演空間」。此舉也得到政府及社會的關注。雖然這個合法化運動並未真的實現其訴求，因為直到2012及2013年都還發生「地下社會歇業事件」，但2006年卻是台灣獨立音樂崛起的轉捩點。除了張懸、蘇打綠打入

主流市場外，Live House 合法化運動正當化了獨立音樂的文化地位，Live House 及獨立音樂場景也在不同的媒體報導中更具體地被帶入大眾眼前：包括基層的、自外於流行音樂產業的音樂文化網絡，比如上百個奇形怪狀的樂團，幾個主要城市裡風格各異的 Live House，以及愈來愈多消費獨立音樂的樂迷們。去 Live House 聽音樂成為城市的文化標誌，是文藝青年們喜愛的時髦又有個性的文化活動，獨立音樂及相關的音樂節，也發揮其文化商品的魅力，引領一部分的文化創意產業消費潮流。

如果不是過於簡化，從上述三十年的發展歷史來看，台灣「獨立音樂」得以出現的生產政治意涵，既是美學上的(流行音樂美學)，也是政治上的(音樂產業政治)。一方面，樂團形式的創作及演出，讓搖滾樂團由「熱門音樂合唱團」、另類又有距離的「地下音樂」，扭轉為現今潮流又有個性的獨立音樂形象；台灣流行音樂得以不受限於情歌／舞曲／偶像的單調類型，擴大本地能欣賞原創、多元流行音樂風格的聽眾基礎。另一方面，獨立音樂由 DIY 精神的自覺與實踐崛起，促成了台灣流行音樂生產模式及產業的民主化，或至少是去神秘化及去壟斷化；眾多獨立樂團及展演活動，根本不再由傳統唱片產業所主導。「唱片公司模式」的音樂產銷手法，已完全可被挑戰、甚至是被取代。然而，故事還未停歇。

DIY龐克運動的新挑戰

當2007年台灣獨立音樂場景的力量，已足以說服政府投入政策資源後，卻仍然有不少樂團只顧玩自己地，置身事外。這便是本文一開始所引介的，近十年來，雖然仍屬於小眾音樂場域、卻愈來愈精采的眾多獨立樂團、廠牌及 DIY 音樂文化，可說是台灣本土最新

一波的龐克運動。這是指，這些新興 DIY 廠牌及樂團的出現，並不只是相對於主流唱片公司而有批判性的不同作法，同時也是相對於2000年後期獨立音樂場景所出現的「產業化」趨勢，提出異於趨勢的挑戰與省思。

　　一開始，獨立音樂的產業化來自於 Live House。原本在1990年代末還屬於地下經濟、賺不了什麼錢的小型 pub，在2006年獨立音樂成為熱潮後，Live House 在台灣本地的商業模式便走向更為公司化、甚至集團化的營運。比如最具代表性的三個集團就是 The Wall、河岸留言，以及2009年新開設、可容納1500人的大型 Live House 新進業者 Legacy。這三大集團各自經營包含展演空間、音樂節、廠牌、網路音樂平台及音樂教室、錄音室等規模愈為龐大的相關事業。此外，台灣獨立音樂的產業化及新資金，還來自於政府。末代新聞局在2010年起開始推動流行音樂產業旗艦計畫，五年要投入21.5億元，提昇台灣流行音樂的產能及市場。實行三年下來，不少獨立廠牌或展演事業，因承接政府眾多展演招標案，或申請音樂創意產品的補助，因而獲得大筆資金，也愈加擴張，成為人事及營運規模都愈來愈大的「公司」。最具代表性的就包括：角頭唱片、The Wall、河岸留言、中子音樂公司等。

　　因此，就在台灣獨立音樂場景愈為走向產業化的發展同時，那些仍自外於產業的 DIY 音樂實踐，就更值得注意。這些更邊緣自主的 DIY 文化或龐克運動，拜成長於網路時代及科技門檻降低所賜，已在台灣孕育了超過十年。這些樂團成員，大多經過台灣第一代龐克場景的洗禮。這是指1990年代末至2000年初期，曾在台中出現的龐克社群——廢人幫，如無政府、複製人、神經樂隊、售貨員等等樂團，以及當時由他們所號召的倉庫搖滾、廢趴等音樂活動。這些樂團用粗糙激越的龐克音樂，瓦解了搖滾明星複雜音樂技巧的神

話；著名的 Mosh Pit 衝撞遊戲，打破樂團及歌迷的距離、形成互助共享的音樂社群；還有 DIY 廠牌的自主實作、龐克族群無政府式的生活方式、反文化的精神與實踐等，對曾參與的年輕樂迷而言都非常具有啟發性。除了台中廢人幫龐克場景，2000年時，源起於嘉義民雄的網路迷你郵購廠牌──「（oo）本主義」（豬本主義），專門引介「龐克、硬蕊、咿默、暴女、噪音...」[8]等另類風格的英美後龐克音樂，以及相關的龐克文化，同樣影響了許多本地**搖滾青年**。但其實他們會說：「不，我們是聽龐克音樂長大的」[9]。這是台灣當代外型像文青、卻不斷實踐龐克自主文化運動的本地龐克世代。

本文一開始所描述幾個樂團，便是這波當代台灣龐克文化場景的縮影之一。這樣的龐克 DIY 運動，其音樂風格早已不侷限於龐克音樂，而是更多元地雜食包括硬蕊、EMO、噪音、電子、實驗、爵士⋯⋯等各式音樂養分，甚至更多無法歸類的音樂風格。包括像透明雜誌、傷心欲絕、盪在空中、包子虎、湯湯水水、Human Being⋯⋯等新一代樂團，以及仍不斷增生的新團體與音樂風格，他們各式各樣的 DIY 實踐，都將現今台灣獨立音樂更推離傳統唱片產業主導的產製軌道。許多樂團自己出版專輯後，只需透過發行商──喜馬拉雅（禾廣）公司──便能鋪貨到各地的唱片行。在2000年中期以後，這樣的例子愈來愈多（見表二2007年後的DIY廠牌及自主發行樂團名單）。

這樣的獨立音樂文化圈，不只有音樂人與唱片廠牌參與而已。許多獨立音樂活動的主辦人，以音樂喜好而不一定是票房及成本回

8　punk、hardcore、emo、riot grrrl、noise rock等⋯⋯這些都是各種搖滾的次類型，尤其屬於後龐克的搖滾樂風。

9　因為龐克正是對已成名於主流市場的「搖滾」音樂商業體制及神話的反抗。

收的方式策劃各式音樂活動，如「回到未來」主辦人小搖，被戲稱為「用上班賺的辛苦錢全部拿來辦活動」；或是巨獸搖滾主辦人音地大帝，每辦一次活動後，就要傷腦筋如何打工還債……。此外，音樂活動中相關的美術、服裝設計、影像紀錄、圖文創作……，還有各式小型展演空間、藝文咖啡店、樂器行、練團室的經營者，獨立音樂策展人等等，都在這個社群中彼此合作，連結出現今台灣獨立音樂圈綿密的次文化網絡。

結語：獨立音樂作為一種次文化志業

　　對新興的獨立音樂勢力而言，晚近的 DIY 實踐並不只是在產製音樂唱片，反而更是在追求及創造一種他們可以自立自為的自主音樂文化、生活方式以及生活態度。這裡，或可稱為次文化志業（subculture career）。將獨立音樂作為一種次文化志業，便是在商業化及產業化的唱片公司模式之外，尋找另一種創造音樂文化及生活的可能。音樂在此，並不只是商品、成名的管道，更是一種自我選擇的生活方式。「我們一點也不排斥流行文化，但我們只是想做自己的音樂」[10]。這群次文化青年們雖然一路辛苦，但許多人仍願意忍受貧窮，用另外的工作及打工，只為了做自己想做的音樂，在自己的方法之內生活。

　　總結而言，獨立音樂在台灣的歷史發展脈絡本身，可說就是不同階段、不同人所進行的一再與主流產生對照、或予以翻攪的音樂生產政治。由1980年代的熱門音樂樂團開始，一批又一批的另類、地下、非主流音樂文化愛好者、音樂人、策展人、展演場地及樂迷，

10　語出自透明雜誌、長腦筋唱片唐世杰與筆者的談話。

逐步將搖滾樂、樂團形式、另類音樂美學、獨立音樂精神帶入台灣
的音樂文化中。在這些音樂生產政治的次文化開展過程中,也有如
下的成果:非主流音樂可以在流行市場受歡迎,擴展了台灣流行樂
迷們多元化的音樂喜好;現場展演空間可以逐步地擴大而產業化,
在傳統唱片產業之外擴大了台灣新興的音樂藝文市場;晚近眾多
DIY樂團及DIY廠牌的出現,則更將流行音樂擴展出另類次文化生活
的可能空間。

　　而上述音樂生產政治到生活政治的開展,當然也密切地與台灣
整體社會政治經濟脈絡及文化條件的轉變息息相關。比如本土化搖
滾樂及非主流音樂的出現,呼應了1980年代後期至1990年代初的政
治民主化運動,現身為去除威權管制後的批判性文化及社會自主文
藝能量的爆發場景之一;以及,在1990年代晚期數位科技崛起及網
路時代所加速的文化全球化影響下,帶來了壓倒性的英美搖滾音樂
美學,以及仿效而出的「獨立音樂」或龐克次文化的意識及風格。
而次文化志業／另類生活選擇的在地現實基礎,則正是近年來20至
30歲年輕人淪為「22K」世代黯淡前景的縮影[11];在教育程度、多
元價值視野及自主意識都愈為提高的同時,但就業環境及工作條件
卻愈加惡劣的打擊下,次文化志業正是他們或被動或主動的回應及
反彈。

　　如果說,流行音樂及音樂人總有某些參與社會實踐、企圖改變

11　2008年勞委會推動補助雇主聘用大學畢業生工資22,000元計畫,導
　　致許多雇主順勢不加碼,多數大學畢業生起薪下滑到22K。根據調
　　查,青年打工族已成為台灣目前部分工時勞動力的最大族群(近五
　　成);2000年之後,薪資成長停滯、文憑貶值及青年工作貧窮的問
　　題,也愈為嚴重。見林宗弘、洪敬舒等著(2011),《崩世代:財團
　　化、貧窮化與少子女化的危機》(台北:台灣勞工陣線)。

社會的英雄式身影及個別的秀異作品，那麼這篇文章想突顯的反而是一些不同時空、不同意圖(或無意圖)下，非特定個人的某種集體對反形式所創造而出的台灣流行音樂及文化實踐。這樣的音樂與社會的關係，或許是更深層(也蠻酷的)、更有改變社會意義的音樂與政治實踐。

「……我看見好多顏色，也許是我的妄想，我有太多話想說，胸口快要爆炸……深夜是我們的時間，跳上這班 Soul Train，就是現在，出發！！！」透明雜誌的〈我們的靈魂樂〉，爆裂而出地這樣，悠悠地唱。

簡妙如，中正大學傳播學系副教授。研究志趣為流行音樂、閱聽人、媒體文化批判等研究，以及參與媒體改革運動。

獨立音樂認同的所在：
「地下社會」的生與死

何東洪

前言一

　　這篇短文的成形，猶如我的獨立音樂、學術與行動介入交織的側寫。從1996年賀伯颱風夜開幕到2012年7月受到師大三里居民自救會(以下簡稱自救會)點名「追殺」，「地下社會」(文中以「地社」稱之)是我自1994年離開水晶唱片公司後，進入漫長學術領域中非常重要的生命養分。從聽英美搖滾樂到參與台灣的獨立音樂場景，我對獨立音樂文化的想法與體驗，不管是從音樂的內在美學或是對於音樂產業體制的感知與反抗，最終不可迴避地要面對獨立音樂圈外的「社會」。

　　這篇文章改寫自一篇2004年被退稿的學術文章。當時的題目是「音樂消費的地方性意義——以地下社會 pub 為例」。自此我沒打算動它。這次我以新細明體標示大幅修正的原文，以標楷體作爲2012年地社面對自救會追殺的反抗與反思之後的補充。兩者並列，兩樣時空與心境，希望可以更立體地描寫一個在變動中的獨立音樂的文化實作。

前言二

　　把音樂實作(music practices)視爲象徵性創造，是流行音樂研究在文化研究典範介入後的重要焦點之一。它將我們的關注轉到音樂的意義與日常生活的關連性，而不再只是音樂商品化過程。因爲對於絕大多數的人而言，流行音樂的意義在於它情感結盟的作用。這類結盟，不是「歃血爲盟」或是肝膽相照的理直氣壯與誓言，它是感知主體之間的交流，使得人們把聽覺感知扣連上日常生活裡的好惡喜厭、價值取捨、甚至是從音樂的認同產生政治態度的謀合或是差異[1]。因此情感的結盟意味著我們暫時地去除了「音樂做爲一種商品」的「魔咒」(這個魔咒總是在你快樂或是憂傷地述說音樂，試圖與他人分享時，從腦袋中蹦跳出來，敲著你的頭，說，嗨！等一下，不要忘記它是如何地被商品化過程打造的！)，朝向一個去商品化的意義建構過程。

　　此轉變正是音樂認同形成情感聯盟作用之所在。本文以地社作爲田野，探討特定空間下情感結盟的實作中——亦即，在樂團表演與播放搖滾樂的pub中——集體性音樂聆聽如何產生具有強烈的地方感。

　　自救會若看到pub這個字，一定會見獵心喜地說，你看！什麼音樂展演空間，什麼文化活動，就是喝酒的地方嘛，地社掛羊頭賣狗肉，它跟飲酒店有什麼兩樣，pub 就是 pub，什麼叫 live house？當初我用 pub 一詞，是想區分剛從日本引進不久的名詞 live house，因

1　Grossberg, Laurence. 1992, *We Gotta Get Out of This Place: Popular Conservatism and Postmodern Culture* (London: Routledge) , p. 397.

為此詞涵蓋極廣，從幾千人不賣餐飲的純表演空間，到容納十多人加餐飲的複合式表演場地都包括。因此我保留當時下筆時以"pub"來表述像是歐美國家有樂團表演的小酒吧，強調它身體貼近的交流意義。我們保守的政府官員，雖然花了大筆錢到國外考察，也隨社會大眾起舞說：對呀！地社賣酒，跟飲酒店有何不同？我只能回他們說：智者以手指月，愚者觀其指！從2005年地社、the Wall 等空間遭北市府開罰，要求停止音樂表演後，獨立音樂人展開了一波 live house 合法化行動，也直接促成2010年經濟部商業司在營業項目增訂「音樂產演空間類」，政府的誠意與效率除了給名目的定義外，其餘相關內容則付之闕如。時至今日，我們要求 live house(有樂團現場表演的複和式空間)正名為「音樂展演空間」，希冀讓地社的事件成為推動各種法令修改的契機及讓音樂展演空間與其獨立文化成為文化政策的核心之一。

音樂認同與音樂場景

(一)音樂的認同建構

> 你在想這真可怕性慾與血氣
> 竟然伴我起舞，老到這年紀；
> 少年時那些對我不算致命問題，
> 如今須放歌沒它靠什麼刺激？
> 〈刺激〉，《葉慈詩選》，楊牧譯

雖然情感與情緒通常是私密的，但我們仍可從人們的音樂聆聽與消費方式中區分不同的社會認同，扣連到文化想像。我們從音樂認同與結構扣連(structural articulation)的關係上可以區分三種音樂

的認同；它們分別是慣習的、幻想的與活躍－變革的(active-transformative)音樂認同[2]。

1. 慣習的認同：音樂品味的養成讓聆聽者建構新的認同，也可能只反映他們既有的認同。即便我們是私自聽音樂而沒有與他人分享，音樂品味仍然會被我們所在的特定社會條件所影響。(例如一些rockers，一旦他們的音樂品味定下來，對於 rock 的忠誠，硬如石頭，難以動搖)

2. 幻想的認同：這種情況經常出現於與外國音樂或是新奇音樂類型的接觸中，使得人們對於音樂的接受產生了「純然的想像認同」。但這種投射並不對個人或是集體自我真正的文化轉變起作用，雖然它可能在超越個人的集體層次產生認同，成為我們通常稱之的「精神旅遊」。當我們說把某種音樂異國情調化，指的就是這樣的認同作用。例如西方國家對於第三世界音樂的挪用(例如自1960年代以來西方神秘化印度音樂)，可以不管被挪用的音樂的在地社會－文化脈絡。當然異國情調化也包括一種反射回來的作用，如從英美接受亞洲音樂的方式而「自我亞洲化」某種特定風格化的表演與創作。

3. 活躍－變革的認同：此過程中，經由質疑、協調、甚至重新定義自我與他人的界地，想像力形成了可以結晶化或是具有對於興起的、真正的社會文化認同或結盟的潛能。經由這些過程，音樂的消費或是吸收可以導向能動的文化政治，反思與突圍主導性音樂產製環境，或者將音樂的文化拓展到其他社會領域。

以上三種音樂認同，僅是理想型分類，現實中它們並非彼此相

2 Born, Georgina and Hesmondhalgh, David 2000, "introduction," in Born, Georgina and Hesmondhalgh, David eds. *Western Music and Its Others: Difference, Representation, and Approriation in music* (California: California University Press), pp. 31-36.

斥，交織或混合的作用經常讓模糊了三者的差別。

　　把音樂認同作區分，看似朝向特定方向，有一種賦予搖滾樂音樂認同(一種與階級的政治共感)的進步性。當我們集結，反抗，為了保住獨立音樂文化賴以存活的 live house 而行動時，我聽到很多人說他們是第一次進入立法院、到北市府，在文化部前舉布條、喊口號。從他們的身上，我回觀把音樂認同作區分的行文，踟躕不前。我所期待的文化政治，是自己的想像？說規範性的分類在現實上是交織或混和，又如何？起身反抗，讓自圓其說的認同面對外在壓力，為自己的價值與生活方式辯護，即便結果可能是失敗。

(二)認同的所在：音樂場景與空間

　　大約十年前，人們談論台灣的獨立音樂，常以「掛」作區別，如 metal 掛、英倫掛等等。但這種以音樂類型作為社群的區分，在 live house 取代 pub 成為大家的慣用語後，人們也把音樂類型的差異轉以「地社掛」、「The Wall掛」等以表演空間作標示。熟悉樂團互動的人們會發現，兩者標示不一定是取代關係，以音樂類型或是空間的認同區分他們／我們，看狀況，有時是強烈排他的自我認同、有時是協商策略。獨立或是搖滾樂，特別是具有辨識認同作用的類型──相對於流行曲(pop)在聲響上缺乏明顯可辨識的特質──與特定空間的氛圍、運作扣連，讓音樂認同標記了一個地方性維度。只要問任何一位台北獨立音樂人，他／她都可以指出 The wall、Legacy、女巫店、河岸留言、地下社會等展演空間的不同，即便每個人用以判斷的基礎可能不盡相同。我們之所以可以言說這些空間差異，有一個不能忽略的原因是這些展演空間在垂直與平行向度上有著依存的關係，差異產生於關係裡。地下社會在台北獨立音樂文化的生態關係圖裡，是基底之一，與女巫店、河岸留言一齊成為樂

團的才能池(talent pool)。100人以下的空間容量——各國皆如此——
讓新的樂團磨練、學習、成長，培養觀眾，以便可以進入 The Wall 這
樣的300-500人容量的空間表演，隨之才有可能進入 Legacy 這樣
800-1000人容量的空間。獨立音樂文化之所以能不同於主流音樂文
化，便在於它這種產生聽眾方式的堅持。主流音樂產業界都知道一
句話：「作音樂，成功是偶然，失敗才是常態。」每個特定風格的
藝人或是樂團的大賣，總是伴隨著多如過江之鯽的同類型失敗作
品。箇中原因，起於作音樂與賣音樂之間在商業機制內的美學與商
品矛盾。簡言之，音樂在聲響組成的非物質獨特性讓業者無法摸透，
因此必須以建立廣大的目錄，以及最大化銷售兩個看似矛盾的行銷
方式共同執行著資本的積累。建構或是挪用青年文化的特徵，遂成
為重要的製造聽眾的手段。因此，獨立音樂可以是「前」主流音樂，
也可以是異於主流化機制的另類文化發電機。

　　事實上，從地社到 Legacy 構成了一個空間化的台北獨立音樂場
景。考察英美搖滾樂類型發展與地理變化的關係時，有研究者指出：

> 一個場景可以定義為一個多重生產性的、符號意義化的社群；
> 也就是說，符號資訊的產生將溢出理性對之的建構化。如此，
> 場景能夠推著在地化的文化意義與音樂類型發展出精采的搖滾
> 樂文化，並在超越風格式的繼承與變動之際，朝向一個質疑宰
> 制的認同結構與創造文化轉變的潛力。[3]

　　為了避免陷入浪漫化搖滾文化，我們必須把上述的宣稱參照音

3　Barry Shanks, 1994, *Dissonant Identities: The Rock'n'Roll Scene in Austin. Texas* (London: Wesleyan University Press), p. 122.

樂認同的類型化。雖然搖滾樂的感染力量,從身體的驅動到音樂認同所給予特定社群的集體力量非常容易跨越階級或是其他社會身分與界線,但跨越界線的音樂實作不會永久流動化。而三種(或是更細分更多種)音樂認同之間的關係,也不必然朝向第三種;音樂認同是可能強加了既有社會認同,或是提供了一個幻想,還是指向一個進步的變革方向,這些問題在現實裡更像一張拓染的三色圖。

　　台灣從1990年代初,在台北市逐漸成形的樂團社群,從模仿(copy)到創作,同時吸收了英美二三十年的音樂類型發展,在為數不多的空間裡表演、看著他人表演,形成某種相互滋養的朋友關係。很多人帶著不同想像力與多樣看待音樂之於他們生命的方式,來到像地社這樣的小空間裡。有人夢想終有一天要踏入 Legacy,甚至小巨蛋;有人只想在單調的都市生活裡有音樂的彩色聲響,讓她有理由第二天去上班;有人不想過朝九晚五的生活,不想馴化於工作與休閒的規訓分野;也有人從未想過要靠音樂吃飯,只想與五、六十人的同好用音樂分享思想與生活態度。

　　師大三里自救會的耳朵容不下如此揉合的聲響,因為他們「靠勢」的,是這個國家在文化治理上依據的聲響:一個在政治辭令上宣稱推展多元聲音,價值底蘊裡卻是依循著禮教的單一聲響,要嘛文化聲響成為政令宣導的吆喝啦啦隊,要嘛來個齊心同唱(unison),頂多嘛給予政治泛音(political overtone)的通行證。但更多時候,他們的聲響想像只有旋律,沒有節奏,更不用說多重節奏了!因此當地社被追殺時,我們被要求作敦親睦鄰!「難道要樂團在公園不插電演出,端正服裝儀容,藏起香菸、啤酒,然後告訴居民說玩音樂的小孩不壞?還是帶社區小孩學電吉他,鼓,把他們從補習班、才藝班、古典音樂教室中引誘出來?」

地方感：認同地社的力量

接著我從參與觀察的身分[4]，描述地社對於獨立音樂人認同的意義。以下是1998-9年期間，論文寫作其間參與地社經營所寫下的一段田野雜文：

混地社是一種不自覺的依賴。位於師大路上「阿信土虱店」(現在叫阿光鱔魚麵)旁地下室的地社是以前「學運」朋友口中的「會社」，兩年前在賀伯颱風中開張。直到今年農曆過年重新裝潢前，它一直不太像個 Pub，比較像 cafe bar。一排文學小說的書架和塗鴉牆壁(塗鴉的K君，為追瓢蟲樂團的小寶一路從美國追到台灣，從此成為地社的一員，放音樂、玩樂團，也寫台灣獨立音樂評論！)，加上昏暗的燈光，它倒是適合知性的聚會。老闆之一的 ONLY，開業時的理想本是想提供一個多用途的場所給各種獨立藝文表演使用。另一個老闆宗明(ONLY 的大學社團同學)，則是當完兵，做完助理和雜誌工作後，想找一個自己喜歡的興趣。但改裝後，一群人開讀書會的景象不復出現，同儕聚會也越來越少，取而代之的是更多生面孔以及台北地下樂圈的新朋友們。

「以前的音樂比較是背景的，雖然不錯，但沒有 rock pub 的功能；現在則是以 DJ放音樂為主，比較像西方的 music pub， 比較開

4　Bourdieu提醒說，注意，不要糊塗把研究者與研究對象者的關係誤以為是研究對象的世界。看著這段文，有些好笑。當時正值我開始教書，那種想要遵從「大師」教誨的態度，正是我跟地社後來逐漸疏遠的原因吧！還好，最近兩年，由於參與2011年地社15週年的活動和2012年的抗爭事件，對於「學術主義理性」與「常人的實踐理性」的區分比較清楚，也自覺地往後者移動。

放，」ONLY說道。 因為1980年代末受到凌威開的ROXY影響，自己也很想開個 Pub，索性趁在英國唸書之際，答應提供地社 CD、黑膠唱片，隨後入股，現在則當起 DJ 來。現在 DJ 有阿 C(前水晶同事)、子傑(在 EMI 唱片公司工作)和宗明。「這裡的音樂收集雖比不上 ROXY 多，但顧客與音樂的互動好像比較近一點，」店長菲菲如是說。「這裡像磁鐵般的吸引不同的人群。」實際上，這裡什麼音樂類型都放，從 indie 、rock、 soul、 funk、 hip-hop、 drums'n' bass，到高凌風、 葛蘭，就是堅持不放「鐵達尼號」主題曲之類。(陳珊妮第一次在地社演出時，有聽眾遞紙條給她點唱鐵達尼號主題曲，當場激怒她，那次是她在地社唯一的一場演出！)

　　Pub (public house)作為一種公共場域，有多種面貌：像 Vibe 是兼顧 live house 和 dance club 兩者。優點是兩掛人可以混在一起，愛聽團的人也有機會解放一下肢體，而 clubbers 也能在此接受搖滾樂的衝擊；Roxy Plus則是類似我在英國最常見的 pub 模樣，喝酒聊天；Roxy 和地社則是 rock music pub 的類型，在這裡不僅可以聽到電台不可能放的音樂，也是交換音樂資訊的地方。在 DJ 的手下，好的音樂編排流程不但使人進入聲響所編織的色彩多樣的體驗中，也能助長交談的氛圍。在地社你能和朋友談論某一首歌的樂器或是編曲，也能與朋友聊某一首熟悉歌曲的過往故事。這些都是分享共同聆聽音樂的樂趣，而讓 pub 成為意義的所在。Pub 在台灣還有一個特殊的功能，由於英美獨立音樂或是搖滾樂的市場相對地小，唱片公司有時會送代理台壓片 CD 給特定 pub 作為宣傳。如果說提供樂團表演的 live house 是音樂工業不可忽略的「才能池」(talent pool)，培養與發現新團的地方，那麼台灣的 pub 則兼顧了人們生活中不可或缺的社交空間與音樂傳播雙重功能。先前魔岩唱片為了 Nick Cave and the Bad Seeds 的新專輯發行，在地社舉辦座談及音樂

欣賞會。當天的人數雖比不上主流國外藝人來台宣傳動輒上千人的
規模，六、七十人也把地社擠滿，熱鬧滾滾。這是一次搖滾樂愛好
者的聚會，從文化評論與音樂經歷談 Nick Cave 的影響，現場播放
他們的 MTV(當時大家都叫它 MTV，現在專業了，叫 MV)，之後
「骨肉皮」樂團和朋友們臨時組的樂團和「救火隊」樂團當天表演
Nick Cave 的歌曲，現場氣氛氛令在場所有人瘋狂。這種場景在台灣
很少見，遙想七、八零年代老一輩 rockers 們在稻草人餐廳，或是租
場地舉辦搖滾欣賞會，或是十幾年前水晶唱片開始的方式，大約就
是這種現場感覺。

　　接著是2003年完成博士論文後，我夾雜著疏離感寫下的雜文(地
社從1999-2000開始有每週固定樂團表演及舞趴，以前水晶唱片同事
Randy 成為地社重要一員)：

　　地社一如往昔，實如《破報》英文夾報上說的：它是一個「台
北獨立搖滾場景中充滿煙霧、令人喘息、讓人澎湃的心臟。」。每
週三天的樂團演出，讓這裡成爲獨立音樂人聚集之地。22坪的小空
間裡，震耳欲聾的音樂，它不會是邂逅、聊天的最佳場所。週末夜
晚端看樂團表演完後留下的人數，大抵可猜測樂團與樂迷的親近度
和他們對於地社的認同程度(這幾年下來，明顯地分成聽團的與喝酒
的兩掛。年輕的團漸漸很少表演完後留下來，DJ放的音樂也鮮少吸
引他們成為交談的主題)。「瓢蟲」、「骨肉皮」、「濁水溪」、「甜
梅號」、「董事長」與前瓢蟲吉他手婉婷所組的「錫鼓街」，總是
可以讓多數人駐留喝酒的。這些樂團的共通點是他們「老樂團」的
身分(除了「錫鼓街」以外)。"Drinking music" 是我幾年前爲地社想
出的宣傳語，也唯有留到凌晨兩三點你才能體會那種「掛」的親和
力，尤其是週末夜。「地社的文化是什麼？」我隨意問了 Randy，
「唉喲！當然是酒啦，哈哈！」典型的 Randy 話不多說，言簡義明。

　　「骨肉皮」表演完之後，我跟宗明對於他們今晚表演品頭論足，意見相左，小小爭執了一會兒，而在旁的主唱阿峰則一臉困惑。另一個晚上，我與「瓢蟲」的好朋友暨忠實樂迷小G相互交流現在的「瓢蟲」。她說，「他們要創新，擺脫以往的創作關係，可是有些怪。」我回說：「想法有了，可是編曲上還有些問題；我覺得怪，可能是腦袋中還帶著以前的瓢蟲吧！」(我老是感覺與朋友的對話不親近，是太武斷？還是太習慣用學術思考？)

　　DJ台前的桌子，讓人們與DJ可以聊天，或是更精確地說，讓DJ與他們交換身體語言、眼神、酒杯，或僅是純然的一種在場的音樂共享。只有非常熟悉的人才會坐在哪裡，他們不用點歌，也不是為了聽自己熟悉的音樂來這裡；有時，當然會吸引一些新客人，或是想要一探牆上CD究竟的音樂愛好者，或是純粹好奇者前來坐，或是點歌(大部分的點歌DJ不會馬上放，或是根本不放)。但這些人總會自行走開，不管滿意或是受挫，總像是完成一段短程的音樂溝通之旅。

　　週末的地社，越晚聚集越多熟悉的面孔。幾年去英國寫論文，離開久，完全無法跟上DJ放的歌曲。聽覺上地社放的音樂更加自由，更廣。過去四、五年放的音樂類型(一般稱之的搖滾樂)漸少了，多的是各式各樣的電子音樂。我無法隨著電子音樂舞動身體。宗明不下一次說，我之所以不再隨之舞動身體，不再enjoy，因為我miss掉了電子音樂瑞舞文化繼承與轉變搖滾樂的重要性。但我非常果斷地拒絕這種說法。

　　當時我拒絕多於接受新的音樂，或許正是因為太把搖滾樂視為當然，以為它對於社群的身分認同在聲響上有著不證自明的社會意涵。因此跟地社的朋友漸行漸遠，以為認同力量的分散終究讓音樂場景中的社群無法有具體的力量。這幾年從學生身上的聆聽經驗與

再次親近地社，我反思著概念化與現實的關係。活躍—變革的音樂
認同容易說，也可以輕便地把它拉到規範性意義的最高位階。但認
同的力量無法自己說話，除非面對外在力量的挑戰。2012年7月地社
事件在立法院聚集的記者會行動上，來了比我們預期多十倍的三百
多人。有人說地社像家一樣，人們不經常回家，但一旦它有危機時，
保衛它的力量有時可以大到使人驚訝。情感結盟的力量若隱若現，
它的政治意義也經常難以定調。現實上，音樂認同的建構比前面說
的三個類型複雜的多，且它們的關係也不應該是取代關係。

地社Tone

「地社有一種 tone，以前喜歡去 SCUM 的人比較會被地社吸
引；無緣無故闖進來的人，要花一段時間，或是一些勇氣才能感受
這種 tone。」受訪者 A 君告訴我。如果地社的物理空間讓我以為可
以輕易地馬上融入那種「氣氛」，那麼我的無法融入它感知空間使
得我的在場與不在場形成一種拉扯。在場性，不僅是身體的物理存
在而已，而是一種感情基礎的集體性所賴以存在的必要條件；它也
是音樂認同運作的前提。因此幻想的認同——對於英美音樂的熱愛
而延伸對英美流行文化的羨慕(據我的經驗與觀察)，可能被轉移或
是沖淡(很少人在乎認同的英美音樂文化的社會脈絡)。認同的意識
被身體所取代而有了物質性：身體既是媒介，又是認同的容器。「你
在那裡，卻不在那裡，我見不到你的身體被感動」，受訪問者 C 君
回答了我的困惑與不自在。理解一個音樂場景的調性不必然就可以
感受它。曾經浸泡其內也不必然可以一勞永逸地取得認同的入場卷。
研究英國桑德蘭城的街道文化時，柯瑞甘把青少年無所事事的
作為當作是一種工人階級小孩「打發時間」的活動。閒聊、無所不

談，正是這個街頭次文化的特色，但閒聊「不是溝通想法，而是閒聊經驗的溝通。」[5]從對生活的無聊感，或是完全不報以期待，使得他們得以聊天說地，點子亂竄、胡鬧，形成主流社會所難以掌握的社群感。doing nothing is doing something！

城市的規律生活把工作與休閒明顯切割，且馴化人們的身體。無聊是對它的一種反動。「在外頭走來走去，最後總會來這晃晃，喝喝酒，碰見朋友聊聊天。」(訪談者E君)「混」地社的人幾乎都過了青少年血氣方剛、幹架、胡搞階段，大家聊音樂，聊樂團，或是玩樂，就是不太聊工作，除非工作跟音樂有關。因此地社的音樂成為不可或缺的城市生活中青年建構他們社會網絡的要素，即便它有時只是背景。因此地社的 tone 成為一個「此時此刻」的親身體驗，無法隨身帶走，也很難在其他地方複製。

回看多年寫的這一段，對照去年地社抗爭時，不斷地對媒體以及政府娓娓道來地社的「特殊意義」。有時真是雞同鴨講。然而大部分的媒體記者們對於地社的興趣，總只在「跑新聞」的考量，很少會晚上十一二點親臨地社去感受那種無法言說的現場氛圍。

結論　認同所在的挑戰

但情感社群的力量，無法自我證明，除非它能夠在面對外在物質力量的挑戰中活下來、或是藉此重生。2012年師大生活圈裡的自救會，挑戰著地社的社群力量。面對日益封閉、保守的都市生活意

5　Paul Corrigan, 1975, "Doing nothing." in Stuart Hall and Tony Jefferson, eds., *Resistance Through Rituals: Youth Subcultures in Post-war Britain* (London: Routledge), pp. 103-105.

識，帶有不羈、挑戰主流的聲響與身體的獨立音樂(源自搖滾樂美學與姿態之一)社群在台灣經常沒有發聲的機會。抗爭，對許多獨立音樂社群的成員而言，是新的體驗。或許從2005年到現在，live house在法律位置的模糊與政府的不作為、保守思維，讓它的正當性只能靠著社群內的情感歸屬來維持。但，最終我們必須把感知、象徵的意義轉為行動，否則情感歸屬的力量將只得漂浮。當人們的空間感與身體移動隨著文化商品越來越可隨身攜帶，生活風格成為消費主義打造的新樣貌時，把看樂團表演、混獨立文化當作是生活風格的人而言，表演空間日益增加之際，多一個或是少一個地社似乎不是問題；但對於將獨立音樂當作社群過活的人而言，地社這類小的、邊緣的情感認同的空間的存活是一個嚴峻的挑戰。

　　當「文化創意產業」的政策措辭大行其道，文化類型越來越意指風格化時，文化的意義成為可計算的投資與報酬遊戲。堅持不願進入文創產業邏輯的小而獨立文化工作者，該如何呢？地社及一些獨立音樂人的堅持所要的音樂文化不是「他們製造的生活風格」，而是「過我們的生活」，因為這是生命意義選擇的政治問題。

　　十七年的地社，變化不大，因為一開始只是一個小心願，直到有樂團表演後，大抵地社的 Tone 已經定調──從「後學運知青」氛圍的 café 轉到獨立音樂 live house。做為研究者，我念念在茲的音樂認同的政治，其實是從不認同──也不希望地社是提供──音樂文化成為一種都會時尚、風格開始。我保留了2004年書寫時的那種會被誤以為先射箭再畫靶的分類。這些年，尤其過去兩年，我經驗的是更細緻、賦予多樣可能的音樂與空間扣連著的認同過程。現在我更珍惜圍繞著不同音樂類型的聆聽、聊天，甚至是爭論的記憶；我也真實面對自己二十多年來對於英美搖滾樂的喜愛，很多時候是某種「精神旅遊」所驅使的。但它不必然牽引著你朝向幻想的認同──

浪漫化他者的同時矮化自身的音樂文化。這兩類音樂認同，都是拉扯的過程，而在地社的抗爭裡，我體會了認同所在的意涵。堅守著我們自認的生活方式，為之抵抗。堅守與抵抗，就是朝向變革。有無成果，我不敢說。但當我們以地社名義揪人參與聲援其他社會議題的遊行時，我的確從大夥的神情與狀態中，感受到變革正在發生，而我更自在，也不那麼自以為是了。

　　當我再次修改此文時，地社決定在2013年6月15日關門。原因不複雜，房東從去年的支持，轉變到不願意續約。當一個政府的文化部長在面對抗議壓力下，一方面對媒體宣稱「獨立音樂文化是城市的魅力，我們不會讓它消失」的同時，一方面不願意有所擔當，讓法規修改時；當台北市政府文化局進行台北 live house 空間修繕計畫，卻被建管處等單位在背後捅幾刀，開了地社三張罰單共13萬時；當2012年阿拉事件後，地社花了十多萬修繕達到市政府要求的防火門的作為變成笑話時，作為一個沒有政府誠信背書的房東，在自救會不斷施壓下，他又能如何？而我們幾次的抗議，三四百個音樂人的急呼僅成為昨日新聞簡報時，是令人沮喪的。我們失敗了，但……

　　作為讀者的你，看到這一篇文章時，地社已經消失。或許它自始自終只存在你的聽聞中，或許你曾走入那個小卻溫暖的地方，或許你的記憶裡留著對它的味道、聲響。請體諒我用這樣半自我敘說、半論說的方式書寫地社對我及一群一、二十年交情以及從抗爭中開始交往的朋友的生命意義。

　　僅以此文紀念地社：1996-2013。

　　何東洪，現任輔仁大學心理系副教授。搖滾樂迷，研究興趣包括青年文化與行動、批判社會理論、文化政策。

「唱自己的歌」：
台灣的社會轉型、青年文化與流行音樂

張鐵志

　　如果音樂是時代的聲音，尤其是青年文化的歌聲，那麼台灣過去四十年來的音樂如何反映了不同世代的青年文化？回望歷史，台灣流行音樂的幾個重大轉型，幾乎都是伴隨著政治與歷史的轉變。本文試圖將台灣流行音樂與青年文化的變遷分為三個階段：第一是1970年代出現了政治與文化改革運動，民歌運動成為戰後首次青年文化的發聲，第二是1987年解嚴前後解放出來的青年力量，造就了從新音樂到新台語歌以及後來的獨立音樂，並改變了1980年代以來的台灣流行音樂。第三是2000年以後，在經過前二十年巨大的社會轉型，台灣社會開始追求「小日子」和「簡單生活」的生活方式，在這背景下，獨立音樂時代的崛起，尤其是以「小清新」作為其中的主要類型。然而，就在過去幾年，社會矛盾的增加和社交媒體時代的出現，讓社會運動風潮再起，小清新也開始憤怒起來了。

一

　　台灣現代流行音樂的重要起點可以說是1970年代的民歌，而民歌運動代表的正是戰後台灣第一次的青年文化運動。

　　戰後的台灣政治是一片森嚴的黑暗，高壓的白色恐怖。年輕人

被迫沉默，成為失落而鬱悶的一代。

1970年代初，民間社會從長久的政治禁錮之中日益騷動。保釣運動和中華民國退出聯合國衝擊著國民黨政權脆弱的正當性，也讓民族主義的困惑開始糾纏著這座島嶼。另方面，1970年代初開放增額立委選舉，黨外人士日益組織化，辦雜誌，推進反對運動。政治氣氛的改變也影響到文化界，更多的新文化力量出現。新一代的青年開始思考自我認同、回歸現實、凝視腳下的這塊土地——以前島上的人們被迫將眼光投向彼岸的大江大海。

這個對現實與「本土」的情感是結合在「中國民族主義」情緒下。因為他們認識到官方的「中國」概念的虛妄，而想去尋找真實的中國文化，而由於他們生活的土地在台灣，所以是要從台灣民間來重建中國文化。例如雲門舞集在1973年的初創宣言，是「中國人作曲，中國人編舞，中國人跳給中國人看」；同一年創刊的《漢聲》雜誌是要透過整理台灣民間傳統來尋找中國傳統文化；1970年代最有影響力的中國時報人間副刊，主編高信疆也強調中國的作家該有中國的特色，應該寫自己土地上的東西，而這個土地指的是台灣。

同時，在白色恐怖下被噤聲了二十多年後，年輕人終於可以發出自己的聲音，「唱自己的歌」。一群深受美國1960年代民謠運動影響的年輕人開始摸索新的文化想像。很快地，這股民歌風潮席捲台灣，年輕人紛紛拿起吉他創作，而電台和唱片公司也迅速介入，舉辦比賽，鼓勵創作[1]。

只是，那仍是冰冷的威權時期，所以民歌只能是「校園民歌」，只能是關於年輕人的夢想與憂愁，而不能如美國民歌般，是關於青

1　詳細分析見張釗維，《誰在那邊唱自己的歌：台灣現代民歌運動史》
　　(台北：滾石文化，2003)。

年對社會與時代的思考與介入。

唯有少數和當時左翼文化人士較密切的歌手，試圖超越這個框架，如李雙澤、楊祖珺、胡德夫。他們試圖實踐民歌的原始意義——走向民間和人民。於是，李雙澤在1976年修改了詩人陳秀喜的作品，寫下了〈美麗島〉。這首歌完全符合當時的時代精神：對台灣，以及對鄉土的素樸禮讚——所以歌詞最後是「水牛、稻米、香蕉、玉蘭花」。但這幾人都命運悲舛：李雙澤在1977年不幸過世，想做台灣Joan Baez的楊祖珺被體制壓制，胡德夫則遠離民歌轉向原住民權益運動。因此，他們的聲音並沒有能影響那個越來越商業化、也越來越遠離現實社會的校園民歌。

這是被閹割的民歌運動與青年文化，它形構了1980年代後台灣流行音樂的質地。

二

第二波新的音樂與青年文化的同時出現，要到解嚴初期。

從1980年代初，各種社會力開始劇烈湧現，挑戰各種舊有的秩序、政策與思維模式。羅大佑在此時出現了，在1982年發行第一張專輯《之乎者也》。他使用了搖滾樂的語言，關注了時代的變遷，撼動當時的台灣社會，尤其是年輕世代。只是他很難說是一個如當時媒體所宣稱的「抗議歌手」：但《之乎者也》的確是帶著曖昧的時代宣言，呼籲人們要直面社會現實，但他更多的作品是對剛剛進入都市現代性的的反思，以及對逝去的傳統的莫名鄉愁，如最著名的〈鹿港小鎮〉、〈未來的主人翁〉。這些意識也反映在當時其他音樂人的部分作品，如蘇芮演唱，羅大佑和吳念真作詞的〈一樣的

月光〉[2]。

可以說，1980年前期和中期的主流音樂都與正在爆炸的社會無關。一直要到1987年，台灣解除將近四十年的戒嚴體制，跨越民主化的門檻後，才在音樂中出現時代的噪音。

到了1980年代中期，主流音樂工業不乏有搖滾樂形式的創作，但是真正反映出正在爆發的社會力的音樂想像，是水晶唱片所舉辦的「台北新音樂節」所推動的新音樂運動——第一屆是1987年8月，正好是解嚴後一個月，多麼具有時代的象徵意義[3]！

在音樂的語言上，他們是更實驗而前衛的；在態度上他們代表了一種新的獨立創作精神——這也反映了西方搖滾樂的典範轉移對台灣的影響：在1970年代後期英美出現龐克音樂革命，而龐克哲學最重要的精神之一就是DIY，影響了台灣新一代聽西洋音樂的青年。

這個新音樂運動逐漸轉化為「新台語歌」運動。標誌性的作品是1989年黑名單工作室的專輯《抓狂歌》，這張專輯成為後解嚴躁動時代的原聲帶。在歌曲〈民主阿草〉中，他們批判萬年國會，並且首次在台灣音樂中高喊著：「我要抗議，我要抗議」。在專輯的長長文案中，他們如此說：

你問過自己嗎？
當你熟背中外史地，你對台灣的歷史了解多少？

2　如歌詞唱到：「什麼時候蛙鳴蟬聲都成了記憶／什麼時候家鄉變得如此的擁擠／高樓大廈　到處聳立／七彩霓虹把夜空染得如此的俗氣」。

3　第一屆參與者包括陳世興、黃韻玲、紀宏仁、達明一派、紅十字(主唱是趙傳)、薛岳、張洪量、Bones & Teeth(主唱林暐哲)。第二屆有Double X、Bones & Teeth等。

當你對國語、西洋歌曲如數家珍時，可曾對母語歌謠多一些關
注？
當台灣現階段處於極度動盪中，你想過自己在這個時代所扮演
的角色嗎？
……台灣歌謠何去何從？
如何創造與時俱進的台灣歌謠？
如何讓台灣的新生代正確地對待母語與自身情感之間的關係？[4]
……

　　這段話既是大聲呼籲樂迷應該關注社會與現實，也宣示一個新
時代的來臨：本土化。在這一年和接下來兩三年內，林強的〈向前
走〉捲起了旋風，陳明章的〈下午的一齣戲〉創造了典雅的新台語
民謠，學運歌手朱約信出版了一張抗議民謠專輯，清楚標舉「一個
青年抗議歌手的誕生」；嘉義北上、出身自水晶新音樂的吳俊霖(即
後來的「伍佰」)則出版了極受好評的草根藍調搖滾專輯，一半以上
歌詞是台語。
　　從新音樂到新台語歌，這些音樂人用另類的音樂元素，社會寫
實的歌詞，用台語演唱——在那個政治禁忌剛解放的年代，使用被
體制壓抑的台語，就是一種對主流文化霸權的挑戰。

4　這段文案頗長，在下面這段也可以看出他們的企圖心：
　　【使用說明】本產品採用西洋 Rap 搖滾曲風、本地特有氣質提煉研
　　磨而成，有活血散瘀消炎去毒之功。
　　【應用範圍】：
　　1.懷舊。對台灣舊日情調無限依戀，不能忘情者。
　　2.執著。對本土文化、音樂遠景心存關懷，視為使命者。
　　3.冷感。對周遭事物、社會現狀無動於衷，反應冷漠者。
　　4.鬱卒。對現實生活不能暢所欲言，鬱悶不開者。

　　新台語歌運動也和1980年代後期日益勃興的學運風潮關係密切
——學運的本質不只是指學生搞運動，還包括實踐各種另類文化。
台北新音樂節曾在台大舉行，陳明章、朱約信則經常在校園演唱等，
黑名單工作室更在三月學運的廣場上演出[5]。 一些真正涉入學運的
青年也唱起抗議歌曲或者實驗性的噪音音樂，如濁水溪公社、後來
組成黑手那卡西的陳柏偉，如零與聲音解放組織，或者同樣在1990
年代初期，雖未參與學運，但接受社運氛圍洗禮的觀子音樂坑(後來
改組爲交工樂隊)。

　　另一方面，在台語歌發光發亮的同時，在台北的地下音樂場景
也逐漸崛起。1991-1993年台北出現兩三個以創作音樂爲主的 live
house，逐漸演變爲後來人們熟悉的獨立音樂文化。

　　簡言之，「解嚴」解放了青年的想像力與實踐空間，讓主流音
樂之外的新音樂文化開始出現。這些青年帶進更多不同的音樂元
素，使用母語演唱，並且開始無懼地介入政治現實與社會運動。新
台語歌運動的若干主要人物在1990年代中成爲台灣音樂的主要力
量，地下音樂則在1990年代逐漸開展與成熟：他們一起改變了台灣
的流行音樂文化。

三

　　進入新的世紀，風景又完全不同。

　　在1980到1990年代劇烈變遷的「大時代」之後，台灣彷彿確實
進入了一個追求個人幸福的「小時代」。

　　一位知名企業家說，台灣年輕人只想開咖啡店，不想好好努力

5　楊雅喆的電影《女朋友男朋友》甚至重現那個場面。

往上爬，是沒出息──這確實是不同世代的價值之爭。青年越來越拒絕傳統「成功學」式的主流價值，更在乎去追求他們的「小日子」──這是2012年一份新創刊雜誌的刊名。另一個從2008年開始舉辦的知名音樂節叫做「簡單生活節」──這不只是個音樂節，也有許多創意市集、手作產品，其訴求與活動內容徹底掌握了年輕人的新價值。

「生活方式」(life style)成為這個時代書籍與企業行銷的關鍵字，「生活美學」成為新的時尚態度，咖啡館、民宿旅遊、在地與慢食成為文青雜誌的重點。這是躁動之後的新世代青年文化。

放在台灣的歷史脈絡中，這是很可以理解的。整個1980年代和1990年代，台灣經歷一場巨大的歷史轉型。1980年代起出現各種政治和社會運動，挑戰過去威權統治加上經濟成長至上的發展模式與意識型態，因此進入新世紀，當「大轉型」暫時走向尾聲，當政治熱情逐漸退燒，人們開始把過去二十年所提出的新價值落實在對生活的經營，也因此使得台灣生活逐漸成為中國和香港年輕人羨慕與熱愛的對象。

民主化後提出的新世代價值之一是個體自由的大解放，是「做自己喜歡的事」，讓自身從過去威權的、集體的或者家父長主義的桎梏中解放出來，在音樂上，這十年正好是台灣獨立音樂爆發的年代(當然，科技進步和網路徹底同時改變了獨立製作和傳播的基礎建築)。再一次，年輕人開始「唱自己的歌」。而相比於1990年代，在這個十年中，主流音樂迅速地衰落，原來的「地下音樂」更進一步滲透並撼動主流音樂，如陳綺貞、蘇打綠、五月天、張懸，都是原來所謂地下音樂場景出來的創作音樂人。更多年輕人開始聆聽與創作獨立音樂，使得獨立音樂真正進入青年文化。

在這個獨立音樂的風潮中，所謂的「小清新」或者「都市民謠」

(urban folk)成為重要的類型[6]，年輕人唱著沒有什麼太大憂慮的青春，可人的小情歌，或者旅行的意義，十分符合前述的新時代氣氛。當1970年代校園民歌開始流行時，是劇烈社會轉型爆發前夕的平靜，而後1980、1990年代是巨大的政治與社會轉型，所以我們聽到激越的新台語歌和地下音樂。而新世紀的台灣似乎復歸平靜，出現的是都市民謠這種校園民歌的變種。

但平靜與小清新只是時代的一面。在另一面，過去數年台灣街頭又更為熱鬧，年輕人的公共參與又開始湧現。從早先的保衛樂生療養院運動，到過去幾年的各種環境、土地、農村、反拆遷等議題，八零後與九零後青年成為社會運動的重要先鋒，進行組織串連、政策研究、文化行動，或者靜坐遊行。

年輕人蔓延的憤怒其實是一個全球現象，包括中國與香港。一方面是青年的失業率增加與青年貧窮化所造成的憤怒；另一方面是網路時代的出現，尤其是社交媒體如臉書、推特、微博，提供新世代更多的資訊來源，也讓在主流媒體被壓抑的社會運動議題有了新的傳播管道，獨立媒體的報導與評論也被更廣泛的分享，使得既有政治與經濟體制的無能被更充分地暴露。

這也影響了新世代獨立音樂人乃至主流音樂人。相比於之前的世代，過去數年有更多年輕音樂人寫下抗議歌曲、參與社會抗爭。例如嘻哈樂隊「拷秋勤」擅長結合街頭潮流文化，但他們的歌曲內容幾乎都是關於環境或人權的抗議(他們最著名的歌曲叫做〈官逼民反〉)。成立於2008年的農村武裝青年，第一張專輯就叫做《幹！政

6　注意此處強調的是這種音樂風格是主要類型，而不是說大部分獨立音樂都是此類型。事實上，當前獨立音樂風格是過去數十年來最多元的。

府》，每首歌曲都是關於台灣當下的社會矛盾，不論是原住民生存權、東海岸的環境、農村問題、樂生療養院。929樂隊主唱吳志寧所屬的公司「風和日麗」是台灣最具小清新氣質的獨立廠牌，他的歌曲也主要是關於年輕人的生活，但是他寫下一首知名的反對核電廠之歌〈貢寮你好嗎？〉、一首關於土地之愛的動人歌曲〈全心全意愛你〉(歌詞來自他父親、詩人吳晟的作品)，並經常現身於街頭抗爭場合。在主流音樂人中最積極參與社會的創作兼偶像歌手張懸，也不斷爲社會議題發聲，從三鶯部落生存權，到大陸烏坎抗爭，到反美麗灣、反中科搶水和反旺中等議題，無役不與。

　　這幾年各種和社運有關的演唱會也不斷出現，而且規模越來越大，參與者也越來越多。2012年8月的「核電歸零」演唱會，小清新代表陳綺貞首次參與。 2013年3月在凱達格蘭大道上的反核音樂會，幾乎台灣獨立樂隊的一線樂隊(Tizzy Bac、1976、旺福)都到場演出，一個月後在同樣地點的反對美麗灣晚會，更有二三十組音樂人唱到凌晨兩點，包括張震嶽、張懸等知名音樂人。

　　音樂人之外， 這兩年也有更多的藝文界，不論是作家還是導演，介入公共議題與社會抗議。

　　顯然，整個台灣社會公民力量的崛起，新青年反抗文化的出現，正在改變台灣流行音樂的基因。三十多年前的民歌運動，因爲戒嚴的森冷，大部分音樂人只能被迫對社會現實閉起眼睛，那麼這個時代的小清新們，正在正視社會的不義，無懼於參與與介入，以追求三十多年前民歌世代未能大聲唱出的歌曲：美麗島。

　　張鐵志，知名政治，文化與音樂評論家，現任香港《號外》雜誌主編，著有《聲音與憤怒》與《時代的噪音》等書。

出發？從哪裡，去哪裡：
大陸新民謠的前世今生

喬煥江

　　大陸資深樂評人李皖這樣描述晚近樂壇的新變：「2007到2009年，民謠場景突然在兩岸三地大爆發，成了這兩年流行音樂領域最受矚目的事件。此時，曾經的民謠歌手紛紛推出新作，新的民謠歌手如雨後春筍，民謠從暗流洶湧到了地表。」[1]的確，在近年中國大陸原創流行音樂的圖譜中，從1990年代末校園民謠熱潮消隱後的鮮為人知，到彷彿一夜之間重又冒出地面，民謠再度成為熱點。也許是因為與此前民謠存有諸多型態上的差異，這一波民謠的復興被稱為「新民謠」。新民謠創作隊伍群賢畢集，傳奇老將紛紛重入江湖，

1　李皖〈民謠，民謠(1994-2009)──六十年之三地歌之十(下)〉，載《讀書》2012年5期，頁157-167。李皖是大陸樂評界的重量級人物，他的身分是職業報人、歷任報社的副總編、總編，業餘寫作音樂評論，尤以對搖滾、民謠、流行音樂的長期持續觀察和思考而知名，曾任華語音樂傳媒大獎第二、三、四屆評審團主席。有《回到歌唱》、《聽者有心》、《民謠流域》、《傾聽就是歌唱》、《我聽到了幸福》、《五年順流而下》等樂評著作。在《讀書》雜誌開闢專欄發表的有關大陸民間和流行音樂的系列文章，對這些現象有比較全面的文化解析，其中對新民謠的描述既大致代表了當下媒體對民謠的想像與刻畫，也在一定程度上填補了學界對這一新文化現象的想像空白。

各色新人層出不窮，民謠的表現內容及其風格更是雜色紛陳、各領
風騷；而借助新的表演平台(酒吧、live house 等)和新的傳播平台(互
聯網站如豆瓣社區盛行的、爲數眾多的興趣小組或網站等)，新民謠
又迅速聚集起爲數不少的忠實聽眾，大有遍地開花、風生水起的勢
頭。在一些觀察者看來，新民謠已經成爲「一個讓不少城市知識青
年、文藝愛好者、學者們所討論和期待的事物」[2]。亦有論者認爲，
(新民謠)「甚至隱約呈現出某種文化『運動』的氣象」[3]。顯然，他
們已發現這一波民謠風潮所(可能)孕育的文化力量──與仍然占據
大眾主流視野的流行音樂相區別，新民謠自然並不主要承擔商業化
的娛樂和消遣功能，而是更多地體現出創作者自我表述，乃至介入
社會現實的意圖；而與此前十餘年間的民謠前行者相比，新民謠顯
得生逢其時，似乎輕描淡寫地就改寫了當代音樂乃至文化的格局。
不過，論者也敏銳地意識到這一音樂或文化事件承載了過多的幻
想，有成爲神話的危險，而「圍繞著這個神話的自我敘述之網在串
聯起色彩斑斕的民謠藝術脈絡的同時，又反襯出其歷史意識的碎片
化和社會關懷的參差與斑駁。」[4]

　　儘管對新民謠的判斷不乏矛盾糾結，但它的確在當代樂壇甚至
社會文化空間中構造出一個頗爲引人注目的場景[5]，在諸多的媒體刻

2　魏小石〈新民謠在中國：誰的幻想？〉，載《書城》，2010年4期。
3　劉斐〈日久他鄉是故鄉──「新民謠」的歷史記憶〉，載《藝術評
　　論》2011年第2期，頁48。
4　同上。
5　「場景」(scene)這一概念取自傑夫·斯塔爾(Geoff Stahl)，他在〈「這
　　就像加拿大的縮影」：蒙特利爾的場景音樂〉一文中使用「場景」
　　作爲分析框架，力圖超越亞文化研究的風格概念。他認爲：「場景
　　帶有各種不同的社會──空間含義，它可以暗指那些暫時的、即興的
　　和策略性的聯想所具有的靈活性和短暫性，可以暗指一個因其有限

畫和城市白領的想像中，它已經成為一次全新的出發。本文希望透過對這些場景的觀察和反思，而不是局限於對新民謠音樂文本的分析，對其前世今生的面向有更為深入的探討。

一

　　對於時下新民謠的大多數擁躉(多是能活躍在網路、酒吧的青年人群體)而言，新民謠之新，自然直接體現在風格上的區別性特徵。這一區別性，首在與商業化流行音樂和官方化「偽民歌」的區別。從曲調、節奏、唱法、音色到歌詞內容、表演場所、演出方式與歌手的自我定位⋯⋯這一區別是近乎全方位的，公式化的音樂形式棄之若敝屨，簡單又不乏新鮮感的配器和編曲，不經意修飾的原色人聲與隨心所欲般的唱法，地方曲種、民族歌謠等被邊緣化資源的大量使用，這些幾乎在每一個歌手那裡都各具情態；而民間立場，城市小人物的定位，更使新民謠歌手自覺遠離主流媒體、商業唱片公司和巨型舞台，浪跡在城市街頭、酒吧和小型聚會；其次，與此前已成頹勢的大陸搖滾音樂不同，新民謠式的反叛看起來並不那麼激烈和狂野，它們雖被認為「接過了搖滾音樂的某些精神」[6]，但卻是

(續)──────────────

　　而廣泛滲透的社交性而引人注意的文化空間，並且蘊涵著變遷和流動、移動和易變性。這些含義說明，最好將音樂生活的意義看做是在空間關係和社會實踐的結合點上出現的。」「『場景』這一術語的範圍越寬，它就能越有效地合併各種文化生產模式、美學策略、各種程度的社會流動性、各種情感狀態和各種已主張空間效果的意識型態。」該文為安迪・本尼特和基斯・哈裡斯編〈亞文化之後：對於當代青年文化的批判研究〉(中國青年政治學院青年文化譯介小組譯，孟登迎校，北京：中國青年出版社，2012年版)第三章。

　6　王小山語，見〈新民謠絕地反擊〉，2010年8月21日《今日早報》

以更為生活化、日常化的方式表露出充其量是不合作的態度。確切地說,搖滾樂更多高蹈式的決絕與反抗,在新民謠這裡蛻變為以民間智慧名義得以彰顯的反諷,甚至演變為與日常的某種奇特的和解[7]。再次,新民謠之所以被冠以「新」的首碼,意在顯示與1990年代中期風雲一時的大陸校園民謠以及偶露崢嶸的城市民謠(艾靜、李春波等人)的區別。與校園民謠的青春感傷不同,新民謠總體上似乎已經走出了個體的情緒迷思,而時常以不同方式介入諸多社會現實問題,民生、鄉土、民族/身分認同、社會公正、環保等等話題不再是偶或為之,而往往成為聚合聽眾的平台。

較為專業的觀察者,自然會發現區別性之外的某些隱在的歷史連續性,比如作為想像或事實寫入其歷史記憶的 Bob Dylan、1990年代「不插電」音樂以及開放後從台灣舶來的民謠景觀[8],以及更切近一些的是1980、1990年代以崔健為代表的大陸搖滾、1990年代張廣天發起的新民歌運動以及零星堅持到新世紀的民謠老將。沿著這一進路回溯,顯然會逐漸確立起新民謠的文化政治身分。但可惜的是,這一切基本發生在大眾視野之外,新民謠的前歷史既未能在大陸當代原創音樂史上留下頗具聲勢的美學政治傳統,也極少留下更為具體的紮根民間的政治實踐經驗和較為固定的受眾群體。因此,

(續)—————————————————————

　　A16版。

7　在新民謠代表性人物之一萬曉利的專輯《這一切沒有想像的那麼糟》的簡介文案裡就有這樣的表述:「他們跟藝術潮流之古典、前衛沒什麼關係,跟官方、地下沒什麼關係,跟包裝、商業也沒什麼關係。他們自得其樂,自食其苦。他們不想改變這世界,他們更不想為世界所改變。」

8　大陸對台灣民謠的接受開始並非目的明確的或整體性的,在最初階段,基本上是來者不拒,且只是從文本角度的接受,缺少對其相關文化脈絡的了解。

新世紀的新民謠基本上是重敲鑼鼓另開灶，與其說是一種音樂傳統
的賡續，不如說是新社會語境下的刺激反應以及兩者間的相互纏
繞。正是在世紀之交市場化進程中社會結構性問題漸次突顯的刺激
下，一些人逐步在日益明確的社會結構中確立獨立民謠唱作人的身
分，並因應著各異的文化想像和不同的社會問題而選擇了某種(些)
音樂資源，其「歷史意識的碎片化和社會關懷的參差斑駁」也就是
自然而然的事。我們可以從校園民謠和新民歌運動在新民謠歷史記
憶中的尷尬位置，窺見其中某些堂奧。

　　作為曾經校園中的自吟自唱，校園民謠的青春感傷被認為是清
澈／天真的；作為被商業成功收編的典型，校園民謠則通常會成為
新民謠確立自我身分的他者。被稱為新民謠領軍人物的周雲蓬在海
南的一個記者見面會上這樣說起校園民謠，「在談及校園民謠漸漸
衰落的現狀時，周雲蓬對現在承擔重壓的大學生們表示遺憾。……
他認為，校園民謠的衰落源自於社會結構的變化，『當年之所以有
老狼、高曉松他們的民謠存在，是源自於當時輕鬆的校園環境，而
現在大家普遍都生活浮躁,已經很難有那份純粹的心境去創作了。』」
[9]表面上看，這說法的確指出了校園民謠興衰轉換的事實，但認為彼
時校園民謠的存在是因為環境的輕鬆，而其當下的衰落則歸咎浮躁
的生活，又潛藏著在1990年代與新世紀之間的斷裂式觀感。由此，
校園民謠的感傷自然也就被指認為天真的、輕飄的(儘管也可能是自
發的、真誠的)，沒有什麼文化政治的意味。這樣的認知在開篇提到
的樂評人李皖那裡表達得更為直接。他乾脆把校園民謠從民謠的脈
絡中排除出去，認為校園民謠和民謠根本不是一個東西，前者只是
「歷史突變期」的一個玩笑，「作為一個舊頁碼，校園民謠早已經

9　http://www.hkwb.net/news/content/2011-05/20/content_317472_2.htm

翻過」，他說：「對不起大家，這不是歷史，是誤會」。與此相對，
他梳理出同一時期真正的民謠脈絡：「十多年來，這一舞台上的最
大的人物、事件或者成就，都並不發生在校園裡；回顧這類音樂要
談論的重點，決不是校園歌手、老狼、葉蓓或水木年華，而是張楚、
何勇、張廣天、黃金剛、艾靜、牧羊、李春波、字母唱片、麥田唱
片、CZ唱片、王磊、金得哲、鄭鈞、尹吾、蔚華、胡嗎個、豈珩、
杭天、沙子、晚間新聞、雪村等等這一系列名字。」[10]

　　然而，這一過於作者論式的態度投射到歷史中，顯然會疏離甚
至排斥某些至少是同樣重要的歷史面向。與李皖確立的正宗相比，
校園民謠所表現的內容的確顯得輕飄和天真，但作為在每一座校園
和幾乎每一個學生心底迴蕩不已的聲音，它喚起的莫名憂傷卻並非
無可尋處。實際上，在「八九」之後理想主義破滅的沉悶氣氛中，
正是校園民謠再一次在青年群體中引起範圍如此廣大的共鳴。而這
一共鳴，如果說還算不上對特定時代的歷史共識，至少也傳遞出一
種肇因於社會結構性變動的前知識性普遍感受。這種感受表面上看
是對青春無謂流逝、愛情曇花一現、友情顛沛流離的哀婉，容易被
認為是某一年齡階段的人性化(自然的)情感，但它們也許更是特定
歷史時期社會化情感的表徵，具體說來，是「後八九」時代，特別
是1990年代初期計劃經濟加快市場化腳步之後，個體失落自身位置
感和社會方向感的表徵。

　　1994年1月大地唱片發行《校園民謠》，此前一年，也就是八九
事件後第一屆大學生的畢業年。而根據國家教委1989年發布的《關
於改革高等學校畢業生分配制度的報告》，從這一屆大學生開始，
國家不再負責包分配，而是實行畢業生和用人單位之間所謂「雙向

10　李皖《五年順流而下》(南京：南京大學出版社，2007)，頁204-206。

選擇」的就業機制[11]。這意味著，此前被譽為「天之驕子」的大學生們，一下子被推到他們並不熟悉的就業市場待價而沽。從小一直接受的集體主義精神和社會主體想像彷彿一下子落空，而他們將要進入的，更是一個「經濟搞活」之後財富和特權開始掌控話語權的他者空間，茫然若失而又無可奈何的情緒在每一個畢業季的校園裡迅速氾濫並綿延開來。在校園民謠裡，我們會不斷聽到關於命運的歎息、青春的告別，聽到短命的純美愛情和相忘於江湖的友情，這些情感似乎缺少明確的社會指向，也沒有什麼清楚的政治訴求和牢固的陣地。它們更多的時候只能返身上一個時代的氛圍尋找慰藉，儘管他們意識到那個氛圍已經漸行漸遠。但正是這最初前理性的懵懂感受，卻保持著對「個體與其實在生存條件之關係」比較直接而客觀的感知。校園民謠是感傷的，是不自覺的，它們那尚未被其後逐步完成的新意識型態所吸納和改寫的傷感是可貴的。如果說它們流露出一種被稱為樸素和真誠的力量，也正是因為這一對自我與現實之間關係的表徵並沒有太多的想像性質[12]。當然，這種並未走向自覺並獲得持續發展的力量顯然也是脆弱的，相對於洶湧而來的市場意識型態，校園民謠的始作俑者們幾乎沒有採取什麼有力的抵

11　《關於改革高等學校畢業生分配制度的報告》於1989年1月制定，同年3月，由國務院批准實行。報告規定：「國家教委直屬院校，1989年招生時全部實行新方案。其他部委所屬院校和地方所屬院校，凡條件成熟的，經主管部門和地方人民政府批准，也要求在1989年起步。其餘普通高等學校要積極創造條件，爭取於1990年全面實行。」

12　阿爾都塞有關「意識型態是個人與其實在生存條件的想像關係的表述」的表述，見阿爾都塞〈意識型態與意識型態國家機器〉，載《哲學與政治——阿爾都塞讀本》，陳越編(長春：吉林人民出版社，2003)，頁352-356。

抗，很快就被唱片業資本收編，導致校園民謠迅速演變爲一個懷舊的消費文化景觀。不過，需要注意的是，那些曾經的樸素、直接，那些最初的感知並沒有就此消失，它們只是被驅趕進無意識領域，在混沌中奔突衝撞，尋找著可能的裂隙，等待著每一個重被賦形的歷史時刻[13]。

　　因此，校園民謠並非與民謠無關的可切割物件，哪怕我們多麼希望塑造出一個更具文化政治色彩的新民謠前史的形象。相反，我們反倒應該警惕這一塑形過程中的想像性因素。

二

　　前述李皖提供的名單頗值得玩味。在這裡面，作爲「中國現代民歌運動」發起人的張廣天、黃金剛，有著比較明確的左翼立場；胡嗎個、杭天、雪村可以被視爲底層某些群體的代言人；艾靜、李春波對日常的講述多屬個人或某一特定群體(知青)的懷舊；其他大多數歌手／樂隊的作品多致力於對個體獨立身分的建構，這些個體大都散發著存在主義的氣質，生活的講述成爲個體得以確立的背景，批判現實的同時卻又與現實中更具體的問題相疏離。我相信李皖之所以把這些人集合在一起，是因爲他們與主流意識型態之間都能形成張力，因而，總體上傾向於把這些民謠人想像成作爲權威體制背離者和意識型態批判者的個人主義另類文化英雄。由此，這裡對於張廣天等人的處理就顯得比較曖昧。一方面，張廣天本人雖堅

13　綿延至今的校園情結是這種感知並未消失的證明，當然，在新的結構性力量甚至滲透到校園中的當下，這種情結也開始釋放爲逐漸明晰的政治訴求，這一點也可以用於解釋爲什麼那些敢於回敬現實的新民謠格外激起70、80後青年群體的共鳴。

持明確的無產階級立場，但他的知識分子氣質使其總體性理想主義
情結與一般的普世主義情懷之間很難界分，其人民想像的確也並不
怎麼具體；另一方面，李皖對於張的左翼政治立場頗不以爲然，始
終力圖把張廣天、黃金剛以及張的學生洪啓等人編入「去政治化」
的音樂美學路徑。比如他說：

　　早先新民歌運動是一個左翼群體，叱吒一時的領袖人物是如今
已成爲先鋒戲劇導演的張廣天，但由它的第二代洪啓組織和領銜
後，新民歌鼓吹的政治野心已讓位於對真善美的追求。新民歌運動
對形式創新毫無企圖，看重的是近乎普世性和永恆性的美，力圖在
每一首歌曲全面貫徹和錘煉美的琴音、美的旋律、美的歌聲、美的
詞句和美的品德[14]。

　　應該承認，李皖對新民歌運動後續變化的描述是準確的。問題
在於，這種「去政治化」已經真的成爲晚近勃發的新民謠場景之無
法忽視的面向，只是由於新民謠中大量日常情景、社會問題和鄉土、
地域、民族等文化因素的進入，使得這一面向的意味頗爲吊詭。大
致說來，這主要表現爲如下幾個問題：

　　一是新民謠創作中主導性的反諷意趣和詩化傾向。應該承認，
新民謠對當下怵目驚心的苦難、損害、侮辱、毀滅等等進行了大規
模的再講述，表現出對底層的同情和對世道的憤慨，但在其音樂文
本中，對現實的批判卻往往以一種個體化的反諷姿態呈現出來。抒
情主體／敘述人與被講述的人或事件之間始終有一種距離感，音樂
形式也更多個體化和隨意性，詩化的歌詞或對先鋒詩歌的直接徵
用，散漫的曲調結構，孤獨漫長的 solo，荒涼寂寞的音色，模糊多

14　李皖〈洪啟和新民歌運動群體〉，http://music.yule.sohu.com/
　　20081030/n260347743.shtml。

變而難以把捉的節奏，這些特徵大量表現于包括左小祖咒、周雲蓬、
鐘立風、李志等等人文色彩較重的唱作人的民謠作品中。當然，「反
諷似乎先天地就是私人的事」，但反諷主義的辯護者理查‧羅蒂也
承認：「在我們當代越來越反諷主義的文化中，哲學對私人完美的
追求益形重要，而對社會任務則大不如前」[15]。在我看來，反諷在
大陸當下語境中成為一種流行的態度，緣於社會結構的轉換，也是
轉換進一步完成和實現穩定所需要的意識型態效果。當作為反諷者
的個體在一個人的旅途上兀自前行而安心於自己投向現實苦難的遙
遠目光，當他們的擁躉沉醉於城市酒吧狹小空間的曖昧氣氛，當他
們在豆瓣上、在校園裡逐漸成為小眾「文藝範兒」的標籤，很難說
他們還處在「個體與其實在生存條件之關係」的想像性空間之外。
在這一點上，這類新民謠作品與「小清新」民謠不過是一個硬幣的
兩面。因而可以確定，儘管透過對底層苦難現實的再描，反諷式的
新民謠毫不留情地揭示出市場神話的虛假本質，但它們卻因為採取
了一種政治退卻的姿態而產生了「去政治化」的效果。

　　同樣，另一個值得注意的問題則暗藏於新民謠另一引人注目的
風景——方言、地方、民間小調以及少數民族歌謠的集結。楊一對
晉、陝民歌的演繹，從「野孩子」張佺、「布衣」、蘇陽到張瑋瑋
和郭龍等等對陝甘寧青民歌的衷情，馬條的新疆骨血，山人組合的
雲南幽默，胡嗎個的鄂西腔，五條人的海豐方言，郝雲等人的京味
兒調侃，哈薩克族的馬木爾、彝族的瓦其依合、蒙古族的杭蓋樂
隊……到目前，這個色彩紛呈的名單仍在不斷豐富中。一方面，我
們可以看到，地方和少數民族的文化基因如此大規模注入當代樂

15 (美)理查德‧羅蒂，《偶然、反諷與團結》，徐文瑞譯(北京：商務
　　印書館，2005)，頁124、134。

壇,的確極大豐富了民謠乃至當代音樂的表現內容和表現形式,也在一定程度上呈現了這些邊緣地域／民族的感覺結構;但另一方面,我們則必須注意到,這些民間音樂又不約而同地從邊緣彙聚到以北京為代表的大城市,它們作為奇異的景觀填充了城市白領(或作為準白領的青年學生)對異域的想像,進而成為消費時代休閒產業和旅遊工業不可多得的最有說服力的廣告,全球化時代「地方」的弔詭命運在這裡並沒發生例外,它們到底也還是擁擠的城市空間裡別樣的鄉愁。我們也可以在這類民謠與台灣的交工樂隊之間做一個比較,與後者直接與美濃客家人的生活空間和社會訴求對接相比,前者基本上是不在場的,缺少具體實在的實踐主題,城鄉之間、邊緣與中心之間的張力恐怕只能固定在文本之內。當這些不可謂不精彩的文本被媒體塑造為一個個速食的文化標籤和符號,「去政治化」也就真的成為它們難以擺脫的尷尬命運[16]。

作為一個新民謠的喜好者,我當然為其中湧動的力量和多樣的可能而歡欣,也不吝將自己的更多期待投射到它們身上。無論如何,這是一次不錯的出發。但也正因如此,我也才覺得有苛求的必要。當諸多民謠歌手匆匆行走在一個城市到另一個城市的路上[17],當新

16 當然,新民謠群體中也出現了一些自發的社會實踐,比如周雲蓬等人發起資助貧困盲童的「紅色推土機」計畫,但這類活動幾乎是NGO模式的翻版,而洪啟在新疆發起的新民歌運動,也限於音樂風格的改變,難以產生更大的社會效應。比較不同的是新工人藝術團,該民謠團隊有較明確的代表性意圖,他們自願成為進城務工人員的代言人,所從事的民謠實踐及相關的社會實踐也都緊緊圍繞農民工主題,但目前也多限於捐贈、助讀之類。

17 2010年,由文學網站榕樹下十三月唱片共同發起「民謠在路上」全國巡演,其路線為北京—青島—南京—武漢—杭州—上海—廣州—深圳。這一巡演集合了萬曉利、周雲蓬、李志、鐘立風、冬子、山

民謠被媒體塑造爲「新長征路上的民謠」[18]，我們更要適時地問一句：如果這是一次新的出發，那麼，它從哪裡起步，它又要去向哪裡？

喬煥江，山東萊陽人，哈爾濱師範大學中文系教授，系主任，主要研究領域爲文學理論、當代中國文學與文化研究。

（續）

人、馬條等代表性的民謠唱作人，把民謠搬進了音樂廳和小劇場，而其票價也大幅上漲，在深圳的演出最高票價爲680元人民幣。有必要提及，作爲當代網路原創文學的代表性網站，榕樹下已於2009年被盛大公司的子公司盛大文學控股，而盛大堪稱大陸文化產業界的民間資本大鱷。

18 洪鵠〈新長征路上的民謠〉，《南都週刊》，2010年21期。

香港抗議之聲：
嬉笑怒罵，溫柔反叛

雷　旋

　　2012年9月1日，約四萬香港民眾聚集在香港政府總部外的添馬公園，反對香港政府推行國民教育。當天天氣陰晴不定，時有陣雨，但他們風雨無阻。這是一次特別的開學典禮，前 Beyond 成員黃家強，以及達明一派紛紛登上舞臺演出，爲現場的孩子、家長、教師打氣。黃家強演唱了他的個人作品〈驚恐症〉，表達他對推行國民教育的恐懼感。達明一派演唱了創作於1989年的〈天問〉，呼籲人們勿做順民。之後主唱黃耀明又唱了他的個人作品〈愛的教育〉，拋出「我們需要怎樣的愛，我們需要怎樣的教育」的問題。

　　Beyond 與達明一派是香港歷史上影響力最大的兩支樂隊，前者已經突破粵語的語言局限，紅遍華人地區；後者則受到兩岸三地知識分子青睞，無論歌詞、音樂還是演唱會上搭配的服裝、視覺效果都富有藝術氣息。在香港，音樂介入社會議題，已成爲大眾流行文化的一部分。

　　那麼香港音樂是如何開始介入社會議題的？用自己的語言唱自己的歌無疑是關鍵一步。

　　在1950、1960年代，對大部分香港人來說，香港不過是座移民城市，他們因爲躲避戰火等原因來到香港，只把自己看作這裡的過客。1964年 The Beatles 訪問香港演出，在香港掀起披頭狂熱

(Beatlemania)之餘，也掀起一波年輕人組樂隊的狂潮。這些樂隊全部唱英文，模仿當年的英美搖滾。其中風頭最勁的包括許冠傑的Sam Hui & The Lotus 及泰迪羅賓的 Teddy Robin & The Playboys。

隨著戰後嬰兒潮一代的成長，土生土長的香港年輕人拓展出與父輩們不同的「香港口味」，香港價值開始萌芽。1968年至1971年香港大學生發起中文合法化運動，最終讓英國殖民政府同意中文與英文在香港擁有同等地位，並在官方場合中英兩語並存。

1974年，仙杜拉與許冠傑分別發表〈啼笑姻緣〉與〈鐵塔凌雲〉。這兩首歌曲伴隨著香港電視劇與電影的黃金時代，大獲成功，開啓了香港人唱粵語歌的風潮。在此之前，香港流行國語歌和英文歌，唱粵語歌被視爲粗鄙。自〈鐵塔凌雲〉後，許冠傑在歌中使用大量粵語俚語，貼近香港底層百姓的心聲，語言「鬼馬」。其代表作如1975年的〈半斤八兩〉，講出打工仔被壓榨、入不敷出的生活，至今仍被不斷翻唱。

許冠傑類似的作品還有1978年的〈賣身契〉和1979年的〈加價熱潮〉。兩者都是以幽默的歌詞「樂觀」地寫出小市民在金錢社會的無奈。有不少香港文化評論人批評許冠傑的作品只是一味迎合低下階層(打工仔)的心理，並未提出解決社會問題的方法，甚至有時抱著一種麻醉自我的心態。但即使進入21世紀，物價飆升時，香港人仍然會引用〈加價熱潮〉來嘲諷世態，可見許冠傑的作品有經久不衰的魅力，即使只是自我宣洩，但仍是一種對社會不公的反叛，況且通過廣爲傳唱，許冠傑的這類作品也在社會發生議題時起到了凝聚人心的作用。

隨著1970年代香港經濟起飛，香港已經成爲一座發達的國際化大都市，關於自我身分定位的問題不斷發酵，自中文合法化運動後，1970年代的保釣運動也在香港掀起一陣陣波瀾。

然而香港音樂更深入、全面地介入社會議題，還是要歸功於1980年代興起的一輪樂隊風潮。

1980年代初期展開決定香港前途的中英談判，引發了香港人對身分認同及前途的思考。對於1997年回歸社會主義中國的前途不確定感，加上千禧年將至引發的末世情懷，都成為這批樂隊的創作素材，而1989年的北京天安門六四事件無疑為創作者的情緒雪上加霜。

香港音樂人龔志成曾說，他認為香港文化最有趣的一個年代就是從1980年代到1997年香港回歸這十餘年的時期。因為回歸大限所帶來的身分認同問題，給香港藝術家們提供了很好的創作素材。

1984年，兩支樂隊的兩盒自費出版的卡帶，開了香港樂隊抗議之聲的先河：蟬的《大路上》和黑鳥的《東方紅／給九七代》，都表達了香港人對1997年即將回歸中國的焦慮感。蟬由香港樂評人、時任《號外》雜誌執行編輯的馮禮慈等人組成，他們在成立一年後就走進錄音室自資灌錄專輯，獨立姿態明顯。他們受到西方樂隊的影響，在專輯中談論社會議題。可惜專輯發行後不久他們即解散，只是曇花一現，如今網路上幾乎找不到任何關於他們的資料。

黑鳥於1979年成立，直到1999年解散，一共發行了六張專輯。黑鳥和蟬一樣，雖然音樂小眾，傳唱不廣，但他們在歌詞中大膽介入社會，對香港音樂人產生了一定影響。比如黑鳥將大陸革命歌曲〈東方紅〉改編為〈東方黑〉，並在反核歌曲〈核塵灰〉等歌中加入粗口，都是一種顛覆。他們的〈給九七代〉唱著：「瑪姬啊，瑪姬，你要將我如何處置？小平啊，小平，你要將我如何處置？」寫出了香港人夾在英國(首相瑪姬柴契爾夫人)和中國(領導人鄧小平)之間的命運無力感。

隨後香港樂壇湧現大批搖滾樂隊，如 Beyond、達明一派、太極、Raidas 等。他們不少都進入主流樂壇，並在歌詞方面保持多元化，

適當介入社會議題，獲得巨大反響。這些樂隊由於有一些「御用」填詞人幫忙填詞，歌曲中增加了思想深度。

Beyond作為香港最成功的樂隊，歌曲上口、豪邁，傳唱度廣。填詞人劉卓輝為Beyond填寫了一系列具有家國情懷的作品，比如〈長城〉中那句「圍著老去的國度，圍著事實的真相」勾勒出那個還不夠開放的中國，也暗喻六四事件。由主唱黃家駒填詞的〈海闊天空〉，本意是書寫Beyond對音樂理想的堅持，但如今在香港各種抗議集會上傳唱，其中歌詞如「多少次，迎著冷眼與嘲笑，從沒有放棄過心中的理想」，表達出抗議民眾不惜被誤解，也要追求理想的心情。

達明一派的歌詞更值得考究。他們有唱出香港回歸前移民潮心情的〈今天應該很高興〉(潘源良填詞)，以愛情描寫反核的〈大亞灣之戀〉(潘源良填詞)，涉及同性戀題材的〈禁色〉(陳少琪填詞)，以羅列風雲人物名字的方式反映時代的〈排名不分先後左右忠奸〉(周耀輝填詞)——後者出自達明一派1990年出版的專輯《神經》。《神經》整張專輯都受六四事件影響而創作，其中另一首作品〈天問〉那句「天不容問」，實際可形容任何一個高高在上的政府。達明一派把中文歌詞的意境發揮到了極致。

香港這輪樂隊風潮隨著1991年達明一派解散，及1993年Beyond主唱黃家駒的去世，而告一段落。雖然進入1990年代，香港樂壇乃至整個華語樂壇都進入「四大天王時期」(張學友、劉德華、黎明、郭富城)，但與此同時，香港仍有不少有趣的聲音，出現在主流或另類樂壇。

1990年，羅大佑聯手梅豔芳、夏韶聲等人，在香港推出專輯《皇后大道東》。林夕作詞，借「人民」、「偉大同志」等名詞，用幽默的手法寫出了香港人面對回歸的複雜心態。

　　黃耀明自達明一派單飛後，推出數張個人專輯，受歡迎程度不減。他在1995年推出專輯《愈夜愈美麗》，雖然沒有直白點出社會議題，但專輯中數首曲目如〈下世紀再嬉戲〉、〈天國近了〉、〈萬福瑪麗亞〉，都表達了「大限將至」的末世情懷，與達明一派時期的〈今夜星光燦爛〉裡那句「恐怕這個璀璨都市，輝煌到此」遙相呼應。

　　香港演員黃秋生在1995年與1996年出版了兩張搖滾專輯，那時他剛憑電影《八仙飯店之人肉叉燒包》拿下香港金像獎影帝。他受到黑鳥的啓發(也視許冠傑爲偶像)，歌詞中夾雜大量粗口，並批判社會。由於不滿香港時任特首董建華，黃秋生用兩個晚上寫出〈男人四十無得撈〉(2002年發表)，「最怕你個貓樣死樣，每次見佢講野無到(粵語指『每次見他說話和沒說一樣』)，令我嘔吐」，唱出中年男人在金融危機下面對無能政府的憤怒。

　　而樂隊方面，1990年代有重金屬風格的 Anodize 和獨立精神的 AMK。Anodize 的音樂充滿對社會的控訴，他們的第二張專輯《大車店》赴北京錄製，其中〈俯身〉唱出了對北京的感覺：「俯身觀看你，被制度封鎖。」另外兩首，〈快樂藥〉和〈速〉則反思了毒品與飆車文化。

　　AMK 全名 Adam Met Karl，即資本主義之父亞當・斯密遇上共產主義之父卡爾・馬克思的意思。他們早期作品〈節慶〉直指六四事件；也曾踏入主流音樂圈半步、爲王菲創作〈一人分飾兩角〉。但他們被傳唱至今的作品，卻是發表於1995年的〈請讓我回家〉。AMK 創作〈請讓我回家〉是因爲他們粗糙的技術在演出中經常遭到金屬樂迷的不屑，於是主唱關勁松寫下這首歌，想表達「相煎何太急」的心情。沒想到，樂隊解散十年後，在2006年的香港天星碼頭保衛戰中，AMK 貝司手 Anson 在現場唱出〈請讓我回家〉，歌

詞中那句「多謝妳，禮貌地，侮辱我，全沒顧忌」，唱出了抗議者
深感香港文化被羞辱的心情。

1997年回歸中國後，香港樂壇仍然不乏言之有物的聲音。從殖
民政府到特區政府，從不中不英的身分認同議題到本土價值、文化
保育議題，香港音樂人仍然有話要說。

Anodize 和 AMK 解散後，他們的薪火得以相傳。Anodize 的大
部分成員在1999年組建說唱樂隊 LMF，在作品中大量使用粗口。
LMF 或許難以被歸類為「主流樂隊」，但他們首張專輯《大懶堂》
在2000年賣出五萬張，遠超過很多流行歌手，創造奇蹟。LMF 玩的
是說唱音樂配上重搖滾，他們的走紅與他們的音樂夠「潮」有很大
關係。LMF 的成員不少在香港貧窮的屋村長大，有些人甚至還參加
過黑社會，他們的作品也為底層發聲。成名作〈大懶堂〉與許冠傑
的〈半斤八兩〉遙相呼應。在粗口滿天飛的"WTF"中，LMF 已經清
楚表明自己的態度：他們手中的話筒，就是用來講社會問題。

而 AMK 的獨立精神在21世紀啓發了如今已成為兩岸三地文藝
青年摯愛的 My Little Airport。My Little Airport 於2009年出版的專輯
《介乎法國與旺角的詩意》，是他們最直白地介入社會議題的一次。
〈瓜分林瑞麟三十萬薪金〉直接點名質問為何不做實事的高官可以
拿著每月三十萬港幣的高薪俸祿，而普通小市民拼死拼活只能月賺
一萬港幣。"Donald Tsang, Please Die" 因為不滿香港時任特首曾蔭權
的六四言論而作。一個趣聞是香港財政司司長曾俊華2010年參觀臺
北誠品書店時戴起耳機試聽音樂，不料剛巧聽的就是《介乎法國與
旺角的詩意》這張專輯，當赫然發現最後一首歌是 "Donald Tsang,
Please Die" 後，曾俊華立刻丟下耳機，尷尬不已。My Little Airport
的詞作中往往帶著幽默，他們有首未收錄在專輯中的歌曲叫〈我愛
郊野，但不愛派對〉，實際是取了英文中「郊野」與「國家」同為

"Country"，「派對」與「黨」同爲 "Party" 的雙關語。

　　香港還有迷你噪音樂隊，他們那股與社會運動密切結合、扎根群眾、抗拒商業的姿態，讓他們繼承了黑鳥樂隊的衣缽。迷你噪音在街頭唱歌、在社運場合，他們的音樂混合了吉他、Ukulele、手風琴等樂器。從他們的曲名如〈土地歸人民〉、〈勞動者靈歌〉，已可以窺探出他們的音樂貼近草根，唱給草根。

　　2000年後的香港主流歌壇，以明確姿態關注社會議題的歌手有謝安琪。謝安琪曾表示出對Beyond、AMK的喜愛。她出道時將近28歲，「大齡女青年」殺入主流歌壇必定要另闢蹊徑。她與製作人周博賢合作，打造出一系列關注香港本土文化的作品，被封爲「香港草根天后」。她最成功的一首歌曲當屬〈囍帖街〉，是2008年當之無愧的香港年度歌曲。有感於香港專印囍帖的利東街因城市規劃而消失，「裱起婚紗照那道牆及一切美麗舊年華，明日同步拆下」，黃偉文的歌詞巧妙地用消逝的愛情比喻了消失的利東街。

　　回到反國民教育集會的廣場上，黃耀明數天後再次來到這裡，翻唱了陳奕迅的 "Shall We Talk"，借此諷刺香港政府忽視市民訴求，不願與市民對話的態度。林夕原本在 "Shall We Talk" 中寫的是親情，是現代社會疏離的人情，但在特定的情景下，卻切中了廣場上市民的心聲。這首熱門歌曲，在現場毫不費力就獲得了大合唱級的反響。在這一刻，一首主流歌曲被賦予了抗議歌曲的內涵。

　　從〈請讓我回家〉到〈海闊天空〉，再到 "Shall We Talk"，可以看出，有時一首歌介入社會議題，可能是「美麗的誤會」，也可能是因爲它們反映了普世價值觀。這要歸功於那些創作者：作曲者絕妙的旋律與節奏爲這些歌曲的傳唱奠定了基礎，而填詞人的「弦外之音」，讓香港音樂介入社會的方式變得巧妙、自然，並賦予了這些歌曲更長久的生命力。不論嬉笑怒罵，還是溫柔反叛，香港抗

議之聲代代相傳，且從未遠離大眾文化，我想這就是香港音樂介入
社會的成功之處。

　　雷旋，目前在鳳凰衛視任職新聞主編，並在鳳凰U-Radio擔任評
論員。他目前還為*ELLE*《世界時裝之苑》，*Q*中文版等媒體供稿，
並曾為*Rolling Stone*中文版撰寫報導。

島人之寶：

沖繩音樂與沖繩社會運動

謝竹雯

　　第一次與沖繩音樂相遇，是在2009年到沖繩進行初步的田野調查時，在那霸市國際通巧遇的「萬人祭祖跳舞隊」[1]。身著傳統服飾，手持太鼓與扁鼓的青年或孩童們組成隊伍，伴隨著明亮歡樂的樂音放送，以充滿魄力的舞蹈動作，征服現場，約莫兩線道的路面上擠滿觀光客，勉強讓隊伍得以通行。當時朦朧地想著，這樣的節奏、這樣的旋律、這樣的熱鬧，大概就是沖繩吧。在台灣，除了與觀光旅遊相關的描述之外，對沖繩的認識，尚有散見在國際新聞版上的「美軍」、「沖繩民眾抗議」等關鍵字所帶出的浮光掠影。但是，對沖繩音樂，除了少數的概略介紹外（如來自沖繩的安室奈美惠或台北永康公園 Spoon de Chop 樂團的表演），我們所有的資訊不多，也就更無從去理解音樂於沖繩社會運動中所扮演的角色。事實上，音

1　「萬人祭祖跳舞隊」（一万人のエイサー踊り隊）：「祭祖舞」（エイサー），是舊曆年七月（舊盆）於沖繩縣內各地所跳的傳統「念佛舞蹈」，表演形式為配合著歌曲、三線，一邊敲打大太鼓、小太鼓與扁鼓等，並一邊隨著節奏跳舞。原為各聚落的宗教活動，逐漸變成青年會活動的一環。自1995年開始，以活化沖繩那霸市的國際通與推廣這項傳統技藝為目的，於每年8月第一個星期日所舉辦的遊行大會，並且是觀眾可以一同參與的同樂式遊行。

樂不僅是沖繩悠久歷史文化的一種展現，更是進入當地社會運動的
重要窗口。這篇文章試圖從筆者對沖繩音樂會的觀察出發，去思考
音樂在沖繩社運裡所扮演的角色，及其所面對的挑戰。

沖繩抗爭簡史

　　在進入現代以前，沖繩以琉球王國（1429-1879）為名擁有悠久的
歷史。但是，自1879年所謂的「沖繩處分」後即被納入日本國境，
在二戰中成為日本國土中唯一經歷過地面戰的地方。「沖繩戰」所
造成的歷史創傷至今仍深植沖繩人的內心。1945年日本戰敗，沖繩
被交由美國託管，即使在1972年回歸「母國」日本後，沖繩仍被迫
擁有全國73.83%的美軍基地。今日「沖繩抗爭」的主題，即始自於
美國治理的27年間，沖繩人聲音與利益被邊緣化的歷史，他們抗議
美軍基地存在對沖繩社會造成直接的危險、不便與潛在不安。沖繩
的政治命運，及強大的大眾抗爭傳統，常被視為日本的特殊地區。
甚至有這麼一說，「沖繩居民是日本社群當中，唯一持續地為了其
所享有的民主而戰的」[2]。

　　沖繩抗爭、反軍事社會運動的歷史，根據新崎盛暉的說法，可
以大致區分為三波[3]：

　　第一波起自1952至1957年反對美國軍隊徵收土地的群眾抗爭，
在1956年達到巔峰，並被記憶為「舉島上下的抗爭」（島ぐるみ鬪争）。
雖然在美軍行政管理下政治自由受限，地主與農民組成政治組織、

2　Johnson, Chalmers, *Blowback: the Costs and Consequences of
American Empire*（New York: Henry Holt, 2004[2000]），p. 52.

3　新崎盛暉，〈沖繩の鬪争──その歷史と展望〉，收錄於《沖繩を
讀む》，情況出版編集部編（東京：情況出版，1999[1996]），頁39。

再加上工會與教師組織，聯手反對美國嚴苛的土地政策。

　　第二波爲1960年代，沖繩的抗爭者們要求美國早日將沖繩歸還日本，而被稱爲「復歸抗爭」（復帰闘争）。抗爭議題包括反對美軍以沖繩爲基地部署轟炸越南的B52戰機、以及在嘉手納基地附近開設服務美國大兵的軍妓院等等。當時主要的政黨、聯盟和公民組織皆加入祖國復歸協議會，推動訴求回歸日本的集體行動。

　　第三波運動因1995年12歲少女被三個美國士兵強暴而爆發。日本政府自戰後遲遲未兌現美軍基地重新部署、減輕沖繩負擔的承諾，沖繩人積壓已久的怨氣透過1995年的事件爆發出來，要求政府修正日美地位協定、縮小整頓美軍基地。第三波運動因此又被稱爲「守護人權與生命的抗爭」（人権／生命を守る戦い）的運動，在原先抗爭的地方脈絡中，加入了對於人權、自然資源與性別關係的普世關注。透過這些議題，沖繩的社會運動得以和全球的人權、女性與環保社會運動相連結。

　　目前正在進行的沖繩反軍事基地社會運動，特別強調以「和平非暴力」的手段發聲，例如，「人之鎖鍊」[4]、「和平蠟燭」[5]、「一英呎膠捲運動」[6]等等抗議活動。爲何使用和平手段、堅持非暴力的

4　「人之鎖鍊」（人間の鎖）：在沖繩，是指軍事基地包圍活動，針對普天間基地和嘉手納基地，號召群眾手牽著手圍繞基地一圈。以2010年5月16日的行動爲例，當時將包括普天間基地的鐵網籬笆、外圍國道、縣道等約13公里圍起，約有17000位居民參與。

5　「和平蠟燭」（ピース　キャンドル）：每年的耶誕夜，於基地門口點燃蠟燭唱歌並祈求和平，當天也可進入參觀美軍基地，與美軍同樂。亦有於耶誕節之外的時間舉行類似的燃蠟燭祈求和平的活動。

6　「一英呎膠捲運動」（1フィート運動）：正式名稱爲「NPO法人沖繩戰記錄片一英呎運動會」（NPO法人沖縄戦記録フィルム1フィート運動の会）。透過一份一英呎（約100日圓）募款運動，將保存於美國的國立公文書館等處、由美軍一方在沖繩戰當時拍攝的膠片一英

理念？這樣的理念一方面可以追溯至沖繩歷史上琉球王國自承爲文
化禮儀之邦的非戰思維，並且從第二次世界大戰的沖繩戰中記取戰
爭的可怖與痛苦、暴力無法保護人民的教訓；另一方面，和平手段
的應用亦有其策略性考量之處，讓運動更容易爲人所接受，無論男
女老少、生手老鳥皆易進入社會運動的場域。

Peace Music Festa 與滿月祭

　　而除了上述幾種和平抗議活動之外，音符跳動、樂音流轉，以
音樂形式呈現渴望和平的「音樂會」更是運動的重要現場。其中，
行之有年的 "Peace Music Festa" 和「滿月祭」值得注視。

　　"Peace Music Festa"（「PMF」）於2006開辦以來，至2010年
時，業已舉辦五屆[7]。以音樂家、愛好音樂的年輕人聚集而成的志願
者群體爲中心，開展出自沖繩發聲，珍愛自然、和平與文化的運動。
這原來只是那霸市幾位雷鬼音樂愛好者的閒談，不過他們將閒談化

（續）――――――――――――――――――――――――――――――
　　　呎一英呎地全部買下，為不知曉戰爭的下一個世代，傳達沖繩戰的
　　　真相。自1983年12月8日結成（太平洋戰爭開戰紀念日）以來，至今
　　　已買下11萬英呎的紀錄片，以這些材料為基礎，製作了「美軍所攝
　　　影的愛樂園的樣子」（米軍が撮影した愛楽園の様子）（1945年7月
　　　2-8日；未重新編輯）、「沖繩戰―給未來的證言」（沖繩戰―未来へ
　　　の証言）（1989）、「沖繩戰―給未來的證言」（沖繩戰―未来への証
　　　言（普及版）（1990年製作）、「記錄沖繩戰」（ドキュメント沖繩
　　　戰）（1995）、「沖繩戰的證言」（沖繩戰の証言）（2005）、「軍隊所
　　　在的島～慶良間的證言～」（軍隊がいた島～慶良間の証言
　　　～）（2009）等片，並於12月8日創立之日的和平集會、4月1日、6月
　　　23日、10月10日等沖繩人不能忘記的日子，舉行公開放映會；販售
　　　上述等片的 DVD；以及沖繩戰體驗者的講師派遣活動、和平專題
　　　討論會、戰跡調查與保存活動。
　7　2011年因為311日本海嘯而停辦一年。2012年亦未舉辦。

為行動，於2006年2月在名護市邊野古、臨近 Camp Schwab 美軍基地一旁的沙灘上，開辦首次的「Peace Music Festa! in 邊野古」音樂會。之後，Soul・Flower・Union樂團的伊丹英子和 DUTY FREE SHOPP 樂團的知花竜海加入執行委員會，隔年再在邊野古，舉辦了為期兩天的活動，且規模較上一屆更為擴大。2008年為了讓日本首都圈的人們更了解沖繩的現狀，他們在東京的上野公園召開了第三次的音樂盛宴。2009年，在有「世界第一危險的基地」之稱的普天間基地所座落的宜野灣市舉辦，以傳達「在世界的每個角落都不要有基地」的信息。這個音樂會的政治性不言可喻。

　　另一個音樂會「滿月祭」，則始自日本政府決議要將普天間飛行場替代設施設置於邊野古沿岸地區的1999年開始。組織者以「儒民之海不要有基地、圓的地球、圓的月、圓的心」為標語，策辦了從沖繩發出訊息的國際串連和平賞月會(国際連帯平和月見会)，提倡在同一個滿月的照耀下，一同共享和平的理念，並呼籲包含沖繩、日本及世界其他地方志同道合的朋友，在各地分別召開滿月祭。例如2008年時，海外有18處、日本國內有80處同時共襄盛舉[8]。

沖繩音樂與沖繩認同

　　首先要釐清的是，在音樂會中占多數的、稱之為「沖繩(流行)音樂」的是什麼？其與一般流行音樂、日本流行音樂有何差異，它們又何以構成一類別？

　　沖繩(流行)音樂通常是指稱傳統(民俗)沖繩音樂元素(音階、樂

8　浦島悦子，《名護の選択　海にも陸にも基地はいらない》(東京：インパクト出版社，2010)，頁21-22。

曲、語言╱方言)、樂器(三線、太鼓、三板、扁鼓、琉琴、琉球胡
弓),與西方流行音樂樂器(電吉他、電子琴、合成器)、元素(搖滾、
雷鬼、爵士的節拍和音階)結合下的產物[9]。美國託管時期,美軍基
地的進駐,使得包含西方流行音樂等美國文化融入成爲沖繩文化的
一部分,而使得沖繩音樂有了不同於日本其他地區的發展[10]。

　　演唱沖繩(流行)音樂的歌手,若以年代粗略劃分,1970年代作
爲沖繩流行音樂先驅的喜納昌吉,以一曲「花」傳唱亞洲各地,而
りんけんバンド(RINKEN BAND)[11]的登場更是讓沖繩流行音樂攫取
了全日本的人氣。1990年代,ネーネーズ(NE-NE-ZU)、BEGIN、ディ
アマンテス(DIAMANTES)、パーシャクラブ(PARSHA CLUB)等戰後第
三世代陸續登場,活動範圍擴及日本及海外。1990年代後半登場的
安室奈美惠,其與沖繩音樂元素無關的流行音樂受到日本年輕人壓
倒性的支持,甚至造成アムラー(amura)的社會現象。而以此爲契機,
MAX、SPEED、DA PUMP、石嶺聰子、Kiroro、Cocco等沖繩年輕歌手
正式出道,近年還有MONGOL 800和オレンジレンジ(ORANGE
RANGE)等新世代受到注目[12]。

9　Roberson, James E., "Uchinā Pop: Place and Identity in Contemporary
　　Okinawan Popular Music," in *Islands of Discontent: Okinawan
　　Responses to Japanese and American Power*, edited by Laura Hein and
　　Mark Selden(Lanham: Rowman & Littlefield Publishers, 2003), p. 201.
10　Ogura, Toshimaru, "Military Base Culture and Okinawan Rock 'n'
　　Roll," *Inter-Asia Cultural Studies* 4(3): 466-470, 2003.
11　「りんけんバンド」(RINKEN BAND):1977年組成,領導者爲照
　　屋林賢,巧妙融合三線、太鼓等傳統樂器與爵士鼓、電子琴、貝斯
　　等現代樂器,是追求「沖繩pop」音樂風格的樂團。http://www.rinken.
　　gr.jp/entertainment/rinkenband/profile.html,於2013年6月9日查閱。
12　新城俊昭,《ジュニア版琉球・沖繩史──沖繩をよく知るための
　　歷史教科書》(沖繩:編輯工房東陽企畫,2008),頁348。

　　20世紀前半開始邁入現代的沖繩新音樂，在傳統與革新的狹縫之間產生出許許多多的樣貌；20世紀後半起，相對於將傳統音樂視為「島人之寶」加以保存的動向，以 BEGIN 的〈島人之寶〉一曲為例，其所表現出來的，是現代沖繩年輕人與傳統藝能之間抱有的距離感、又同時含有許多傳統要素，所出現的新音樂[13]。在1990年代後，沖繩流行音樂在日本本土和海外爆紅的現象，是傳統沖繩民俗音樂與西方音樂風格或樂器邂逅而成，創新與愉悅交織成為沖繩流行音樂的吸引力。不過，在其「民俗」的外表下，沖繩的流行音樂之中還蘊含有其他的文化、政治面向。例如本文中提到的當代反軍事基地社會運動中的沖繩音樂。

　　在以時代區分、簡介沖繩音樂系譜之後，於是就導向第二層問題，「沖繩音樂」能反映多少的沖繩認同、沖繩文化與政治？音樂透過地方感（sense of place）將認同聯結到一地，但當一種音樂形式要和一個地名、一群人畫上等號是令人略感躊躇的：正如羅伯森所意識到的爭論，在這場或可名為「音樂與認同到底有沒有關係／有多少關係」的論戰中，一方認為「音樂具有社會性意義，就算無法全面代表、但至少代表了大部分，因為音樂使人們得以認知到地方與認同，並同時是區分彼此邊界的手段」，另一方認為「當社會認同的穩定性與一致性被質疑時，那麼社會團體與特定音樂之間有固定的連結此一想法，也該被拿來好好爭論一番」。在這兩個端點之間，羅伯森的論點是「音樂是一種象徵資源，且音樂產品和消費是一種對音樂進行式的創意運用，是一種建構認同的重要實踐」、「音

13　マット・ギラン（Matthew A. Gillan），〈沖縄の宝――沖縄音楽における伝統と革新――〉，《沖縄学の入門―空腹の作法》，勝方＝稲福惠子與前嵩西一馬編（京都：昭和堂，2010），頁106。

樂不只是簡單地去『反映』一個地方、空間感或地方認同，而是它
也『創造』出了這些」屬於這個地方的種種特質[14]。Inoue 也論及，
自二戰後歷經託管與復歸的過程中，沖繩音樂家們的音樂類型轉變
與混合的複雜系譜，是「挪用不斷變化的權力組合來對沖繩認同進
行更新與再聯結」[15]。因此沖繩(流行)音樂，不等於沖繩傳統民俗
音樂，也不等於流行音樂。沖繩音樂是聯結了過往歷史，定錨在社
會群體，扎根在文化之中，承繼與融合傳統、民俗的沖繩音樂，並
加入沖繩日常生活、地景、時事與流行音樂元素的產物；而沖繩音
樂不僅是反映沖繩認同為何，在不同的音樂之產生者與閱聽者的挑
選、組合與挪用元素的過程中，現在進行式地展現出沖繩チャンプル
(chanpuru)[16]文化的特性，創造並構成了眾人對沖繩的了解。沖繩
音樂的重要性也就是在於它對緊接在此論點之後，筆者將以參與
2010年 "Peace Music Festa!" 的經驗，討論廣義的沖繩音樂在社會運
動中所扮演的角色。

反軍事基地社會運動中的音樂會

　　2010年10月30、31日，筆者趁著在沖繩名護市邊野古進行田野
調查工作之際，就近參與了為期兩天的 Peace Music Festa!。從筆

14　見註9 Roberson, 2003, pp.195-196.
15　Inoue, Masamichi S. "Cocco's musical intervention in the US base problems: traversing a realm of everyday cultural sensibilities in Okinawa," *Inter-Asia Cultural Studies* 12(3): 326, 2011.
16　「チャンプル」(chanpuru)：原指以炒青菜豆腐為主，不限制加入何種其他配料的沖繩料理，延伸為指沖繩受到中國、日本、東南亞與美國等影響而發展出的沖繩文化。

者當時天天參與靜坐的帳蓬村，約走百步的距離就能抵達會場——
與美軍基地 Camp Schwab 只有一片繫滿了和平緞帶的鐵刺圍籬之
隔的沙灘。表演活動從中午12點開始至晚上8點結束，參加者需於入
口處執行委員會的帳篷，購買紙手環型的門票後進入。入口的帳篷
中亦有販售與音樂會、社會運動相關的 T 恤、毛巾、貼紙等週邊商
品。鄰近的各區公民館架設帳篷、當地居民的小攤販餐車圍繞著沙
灘擺放，販售吃食與飲料。眼前即舞台、轉身便可看海，人群悠閒
地或坐或躺或者隨音樂搖擺，享受表演者所帶來的形式各異，卻又
都共同呼籲人們重視沖繩軍事基地問題的表演。包含沖繩民謠、當
地瀨嵩青年會的祭祖舞，還有融合沖繩元素的搖滾樂、rap、嘻哈、
pops、混音等，樂手與歌手們大致上是透過沖繩（流行）音樂，但也
不僅限於沖繩（流行）音樂，展現出希望美軍基地不要存在、希冀和
平的訴求。2010年這次 PMF音樂會的主題「從邊野古的海洋看見世
界！」（辺野古の海から世界が見える！）適逢鳩山政府首次承認無
法兌現將普天間基地遷出沖繩的選舉承諾，組織者從而希望在身為
普天間基地移設候補地的邊野古，透過音樂會的形式，讓參與的人
們能去思考：「真的要填埋有著儒艮、珊瑚礁的美麗海灣，建造軍
事基地嗎？」

　　對平常關注基地議題的人來說，舉辦並參與音樂會，是透過一
種不同於日常的聚集形式，來參與社會運動，在此間的音樂渲染與
想法傳遞中可以感受到「還有許多人關心這個議題」，從而再度確
認彼此與群體及議題之間的相關性與連帶感。報導人篠原女士提到
「在活動中可以感受到沖繩、感受到對和平的期望，進而對我們有
所了解」；報導人坂井女士也說「拉攏更多年輕人囉，這樣運動才
會長久」。由於幫忙籌辦活動的工作人員以及參與演唱的樂手都是
志願者，加上可能對運動不熟悉卻有意願前來成為聽眾的人們，他

們使得音樂會成爲凝聚共識和延續運動的有力載點。手環型的門票
也讓聽眾能夠自由進出，得以在音樂會進行之中，到一旁的帳篷村
與靜坐的人群聊天、分享彼此的看法與意見。

　　音樂會的表演內容，以沖繩(流行)音樂爲主，佐以其他類型的
音樂，也有舞蹈、太鼓和球技表演等不同形式，以不同的手法，表
達從邊野古的海洋看見世界的理念，以呼喚和平爲經、守護邊野古
爲緯，交織、展現與塑造地方認同的方式。「即便不理解歌詞，也
是有著無意識地聽著歌曲的機會，在這樣的共有空間下孕育、認識
鄉土意識和認同」[17]。表演的內容可能是日常生活的描述、可能是
心情抒發、可能是令人無法完全參透的詞意，然而在場的聽眾，透
過盈滿沖繩元素的場地、反對暴力的串場口白，身處緊臨美軍基地
Camp Schwab 的和平音樂會這樣具有高度張力的時空中，於是了解
了沖繩、邊野古、帳篷村所面對的問題與訴求。包含沖繩人、日本
本島人、在沖美軍以及筆者(台灣人)的聽眾群體，因爲聽眾的出身
地或對語言的理解程度等變項，可謂是懷有各式各樣文化背景的聚
合體，聽眾其自身接收方法的差異，成就對音樂會的多重解釋，這
使得同一表演的理解必定成爲複數，音樂會等於是提供超出言語之
外另一種溝通的手段，以及回饋、實踐地方認同的可能性。

　　音樂會／音樂涵納多元群體的特質，也正是沖繩反軍事社會運
動具體而微的縮影。以筆者的田野地，沖繩名護市邊野古的帳篷村
爲例，它容納有關反戰、宗教、醫療、教育、環境、性別等多方議
題，是包含多個團體串連以及支持者自由加入的運動，其所關注的
議題自然也是多元的。這當中並非沒有矛盾。熊本博之點出運動從
原本地方性的反對活動擴展至目前加入許多外來支持者(よそ者)的

17　マット・ギラン(Matthew A. Gillan)，2010，頁85。

社會運動形式，已對當地人產生衝擊[18]，野村浩也則更為直接地批評，前來參加社會運動的日本人像是參加了一齣自導自演的「鬧劇」、用「無意識的殖民主義」榨取沖繩人的認同[19]。當社會運動以「和平」命題吸引越多志同道合者的加入後，運動本身也將有所演變，外來者—本地人、日本人（ヤマトンチュ）—沖繩人（ウチナーンチュ）的對立圖像也就越容易被突顯出來。

　　若是如此，那麼帳篷村的活動為何能夠進行的如此長久？承繼其前身「生命守護會」（命を守る会）[20]的2639天，並從2004年4月19日起算，邊野古的帳篷村抗爭已長達三千多個日子並持續至今。田中佑弥以「絕對不要在邊野古建造基地之大阪行動」為例，引述新川明與大江健三郎之間的通信，來強調「透過堅守各自的獨自性，一種伴隨緊張關係的串連，在基底上不要喪失彼此的信賴關係」的想法與作法[21]。於是，能夠承載各方意見——本地人、沖繩其他區域的人、來自日本本島的人、世界上其他地區的人——可以共存於一個平台的方法與手段，而音樂會，便成為必要。

　　音樂會甚至也保留了支持基地者被涵納進來的可能性。自戰後以來，沖繩社會持續並存著兩種聲音：期望基地消失以帶來真正和

18　熊本博之，〈「よそ者」としての環境運動名護市長選挙を事例に〉，早稲田大学文学研究紀要48(1)：97-105，2003。
19　野村浩也，《無意識の植民地主義：日本人の米軍基地と沖縄人》（東京：御茶の水書房，2005）。
20　「生命守護會」（命を守る会）：1996年美軍擬於邊野古建造「全長1500公尺可撤走的海上直升機坪」，當地居民於1997年1月27日組成生命守護會，反對並阻止作為普天間代替設施的直升機基地在邊野古被建造。
21　田中佑弥，《辺野古の海をまもる人たち——大阪の米軍基地反対行動》（大阪：東方出版社，2009），頁155。

平的基地反對方,與希望透過基地來爭取更好的生活的基地支持
方。原因在於背後所蘊含的矛盾:一方面,伴隨基地而來的補助金
與建設可以帶來富饒的、「和本土並駕齊驅」的生活,但另一方面,
基地的存在等同於不斷地提醒有關被日本國族主義邊陲化、沖繩戰
與婦女被強暴的記憶,以及自然生態環境遭受破壞、日常生活潛在
危險等問題。如果將這樣的對立放在1996年開始的普天間基地搬遷
的脈絡中來看,身爲新基地遷址主要選項的邊野古地區,即便拒絕
基地進入當地,基地也勢必轉往沖繩其他區域、日本其他縣、或是
太平洋其他國家。「和平」並非能輕易達成的目標,支持基地與反
對基地的兩種立場無法化約成簡單的對錯問題。而音樂/音樂會所
具有的容納、呈現、創造與實踐的特性,帶來將議題重組的可能。
例如Inoue的研究,描寫支持歌手Cocco歌曲與行動計劃的群眾,透
過發達的網際網路,形成了散布世界各地的「不可說的共同體」
(unavowable community),透過 Cocco 的行動與不可說的共同體群
眾,爲沖繩居民因受到美軍基地在金錢、記憶和全球化影響而形成
的對立情勢,開闢了另一條路徑,「即便最終無法在實際的政治層
面給予具體的解決方法,但藉由音樂一窺日常暴力的運作形式,得
以重新聯結『美軍基地問題』,音樂可以成爲這個時代的可能性」[22]。

　　透過沖繩音樂的發展系譜,得以了解沖繩認同的發展系譜,而
這樣的發展系譜,並不只是純然被動的反映,也是沖繩當地音樂家
和沖繩人參與實踐的過程。在沖繩的社會運動中,以沖繩音樂展演
爲主的音樂會,包覆並舒緩運動中所產生的矛盾與緊張關係,而音

22　Inoue, Masamichi S. "Cocco's musical intervention in the US base
　　problems: traversing a realm of everyday cultural sensibilities in
　　Okinawa," *Inter-Asia Cultural Studies* 12(3): 335, 2011.

樂會作爲訴求「和平反戰」的活動，雖然沒有與同樣以「愛與和平」反戰爲號召的1969年 Woodstock Festival 那樣具有強大的號召力與崇高的歷史地位，卻也因爲承載著沖繩元素使沖繩的社會運動得以在全球化中標幟出不同於世界其他地方、不同日本其他地方的地方特色，並又透過其渲染力將地方社會運動所希求的和平反戰理念散布出去。

謝竹雯，研究興趣在沖繩文化，戰爭與戰爭遺緒，（日本）國族主義，東亞區域研究。

鮑伯狄倫在中國：
社會至福的遠景*

威雷伯(Rob Sean Wilson)

吳姿萱譯

「你知道的，這些是雅痞的用字，快樂跟不快樂。這不是快樂
或不快樂，而是受眷顧的以及未被眷顧的。」

——鮑伯狄倫，〈五十歲的鮑伯狄倫〉(《滾石》1991年5月30
日)。[1]

「鮑伯狄倫沒有這個可以歌頌，你知道活著的感覺很美好。」

——威茲瓊斯，〈此時此刻〉(1991)[2]

* 本文乃是整合幾場演講內容而成，包含：2011年5月31日於香港大
 學現代語言及文化學院舉辦的演講、2012年6月8日於北京清華大學
 參與「跨國美國研究國際研討會」，以及2012年6月15日在台北書
 林書店舉辦的「鮑伯狄倫在亞洲」座談會。在此要感謝研討會的同
 仁、座談會籌辦者，以及觀眾給予的熱烈反饋。

1 引述威伯雷著作《垮掉一代的姿態》(*Beat Attitudes: On the Roads to
 Beatitude for Post-Beat Writers, Dharma Bums, and Cultural Political
 Activists*)(Santa Cruz, CA: New Pacific Press, 2010), p. 100. 關於狄倫
 作為「後痞」(post-Beat)一代的作家的分析，亦可參考pp. 9, 18。

2 在《1989：鮑伯狄倫沒有這個可以歌頌》(*1989: Bob Dylan Didn't
 Have This to Sing About*)(Berkeley: University of California Press,
 2009)一書之pp. 120-121，作者約書亞‧克洛佛(Joshua Clover)精采
 地分析「全球的，但是美式的」大眾音樂的力量作為歷史的「意象、

一、難以捉摸與意料之外

這篇文章討論兩個世界的碰撞，這是在範圍、意涵、成就、奧秘以及危險等面向，皆相當巨大的兩股力量的碰撞，甚至可以說是兩種難以捉摸的力量的碰撞。

鮑伯狄倫所代表的就是詩人用來對抗帝國邪惡宰制的即興演出。若不是在他的愛情與政治裡，至少在他的詩學裡，他確實是一個偽裝、諷刺、象徵以及矛盾的魔術師。瓊拜雅對狄倫式的難以捉摸便提出如下的評語，而狄倫當之無愧：「你這個善於咬文嚼字，讓事情變得曖昧難懂的人。」她溫柔卻語帶尖刻地描繪出這位詩人對她──作為愛人、社會運動者，以及謬思之愛，一如瓊拜雅在〈鑽石與鐵鏽〉(1975)中唱道：

> 你對我說
> 你並不懷念這段情
> 那麼請告訴我你來電的用意
> 你這個善於咬文嚼字
> 讓事情變得曖昧難懂的人

這是嚴峻的時代，是全球危機與社會解體的時代，危機隱伏在國家跨界連結與全球化的新自由主義希望之中。或者我們應以「植根在地的世界主義」為策略，試圖緩和跨國流動的衝擊，並化解社

(續)────────────────
　　情感，與事件」。該書之pp. 3-4及p. 133亦有相關資訊。

會的緊張關係[3]。如阿帕度萊(在911之前的文本)所描述地那樣,我們被跨疆界的力量連結在一起,溶入相異的全球在地互動地景裡[4]。然而,我們仍然可以參照大眾文化(例如電影、影集,或者音樂)來追溯被隱蔽的社會對立:在1989年到來、柏林圍牆倒塌,以及中國轉向後社會主義市場化後的大眾文化中追尋。約書亞‧克洛佛稱之為「消失/隱身的辯證法」(vanishing dialectic),在「當市場忽然是一切卻又什麼都不是,不再需要分析或評論」的時代背景底下搜尋隱身的社會對立。克洛佛認為鮑伯狄倫的作品依然能夠縈繞糾纏當代音樂以及全球媒體圖景,即便在1989年「歷史的終結」事件之後,他的作品依舊能夠作為鬼魅般的先驅存在著,因為他採用更直接也更有影響力的抗議形式,並緊扣大眾夢想的遠景,來表達冷戰結構之下的敵對狀態,「作為背景與情感、作為鬼魅與不在場」的一種存在狀態[5]。

　　2011年5月13日,狄倫在他的網站(BobDylan.com)發表文章試著澄清「所謂的中國爭議」的言論,好似他在北京與上海舉辦演唱會時的宣言還不夠,《南華早報》卻在狄倫的過度聲明中發覺了其間的幽默。在題為〈鮑伯狄倫談中國藍調〉的社論裡,《南華早報》語帶諷刺地指出:「假如有人比鮑伯狄倫更難以捉摸,不肯給予坦

3　潘卡‧葛馬瓦(Pankaj Ghemawat)將此新自由主義版的全球化明確地視為跨國的形式「World 3.0」,而World3.0與「世界公民的」(cosmopolitical)理論有更重要關係。請見潘卡‧葛馬瓦的〈無國界公司〉("The Cosmopolitan Corporation"),收錄於《哈佛商業評論》(*Harvard Business Review*)(2011年5月號)。

4　引自 Arjun Appadurai, "Disjuncture and Difference in the Global Cultural System," *Public Culture* 2 (1990): 1-24.

5　Joshua Clover, *1989: Bob Dylan Didn't Have This to Sing About* (Berkeley: University of California Press, 2009), p. 121, 138.

率的答案，那就是中國政府。」⁶

　　然而，當英美流行文化以及美國的全球霸權，在亞洲與其它地區逐漸瓦解之際，此種美國／中國相遇時的政治、教育以及詩學，對地球的穩定、福祉、轉變及存活是再重要不過了。如同來自美國的先知詩人狄倫透過〈瞭望台〉(All along the Watchtower)所發出的警訊：「所以現在我們不要彼此欺瞞、妄加猜測，時間所剩不多了。」(狄倫4月6日在北京工人體育館演唱這首曲子。)

　　在這首來自1968年天啓時刻的不祥民歌中，狄倫以比喻的方式諷刺地描繪一個戰後市場化社會擁有「過多的困惑」，並在交易的討價還價中失去了世界福祉的價值──「商人喝我的酒、農夫耕我的田，可是沒有一個人知道它真正的價值。」就當時的社會背景而言，狄倫指涉的是1960年代美國供過於求的富裕與享樂主義(美國在亞洲發動多場戰事)，也以卡夫卡的城堡比喻不道德而愚鈍的歐洲。儘管在跨國擴張下，那些曾經穩固、神聖、珍貴稀有、在地的一切，每日不斷消失的當前，很難分辨誰是「小丑」(悲觀憤世的力量)，誰是「小偷」(全球的、跨國的獲利者)，但是以中國與南韓爲例，狄倫更可以如此描述：這是有毒液體與酸雨流動下的「World 3.0」。

　　狄倫對日本歌壇也有長遠的影響，他的影響力可以追溯至1978年在東京武道館舉辦的演唱會。直至今日，在真心兄弟(Magokoro Brothers，真心ブラザーズ)等嘻哈團體的創作也可以查覺狄倫的影響(真心兄弟所演唱的〈以前的我〉，即 My Back Pages 的日文版，被收入2003年描述狄倫生平的電影《假面與匿名》(Masked and Anonoymous) 原聲帶裡)。此外，至少從1994年開始，狄倫也在香港

6　引自2011年5月17日《南華早報》A2版，〈我們的看法〉("How We See It")。

這個混雜的文化空間裡舉辦過個人演唱會。不過,這次卻是他首度
嘗試突襲防火牆圍繞的廣大中國市場,巡迴演唱的行程也從環太平
洋國家進入逐漸資本主義化的胡志明市(2011年4月10日)。在那裡,
狄倫也演唱了〈瞭望台〉這首不祥的新自由主義寓言。當時,臉書
網站興起一個名為〈鮑伯狄倫在越南〉的粉絲團,追蹤這令人興奮
的時刻。在民主化的台灣,狄倫的影響力貫穿1970至1980年代,他
的創作乃是音樂作為社會抗議的形式與模範;儘管2012年6月我在台
北書林書店參與「鮑伯狄倫在亞洲」座談會時,得知現今台灣的音
樂圈確實將狄倫的作品視為過時的、不對題的、懷舊的,或者是新
商品化的術語與迎合大眾品味的庸俗之作。

　　儘管如此,我認為狄倫這趟遲來的環太平洋旅程,代表著他對
社會至福想像的持續開展,這開展雖被耽擱了,卻仍然必要。狄倫
這趟的亞洲之旅意味著,他在「後痞」時代(post-Beat)將1960年代的
「社會至福遠景」挺進後冷戰的跨國以及亞際互動當中,下文將深
入探討。我們必須嚴謹地看待美國與中國在文化與政治上的世界性
相遇,以及在此之中的平民潛力(populist potential),因為那會使得
社會遠景、抗議、諷刺、對立以及批判精神得以流通傳播;我堅持
這樣的看法,儘管我們確實必須像「垮掉的一代」所說的,採取「緩
和」(cool down)語氣。

　　我們生活在稍縱即逝的平凡時間、空間以及世界互動之中,因
此無須誇大找尋一個革命性的此時此刻的詩意期待,以及此間將遭
遇的難題與驚恐,因為此時此刻「風〔總是已經〕開始呼嘯。」阿
帕度萊預見即便在冷戰僵局中,多重中心的全球文化體制依然浮
現,「美國不再是意象世界體制的操作者,相反地,它只是一個跨
國構築想像地景的複雜運作裡的一環。」諸如像日系風格、韓流、
以大洋洲作為架構、亞洲作為方法等等,這些現象促成、也使人意

識到跨亞太的地區性多重中心模式變得更為明顯[7]。

鮑伯狄倫確實到了中國，並以迂迴的方式涉入中國的政治與詩學，但中國依然是中國。更保守地說，鮑伯狄倫依然是鮑伯狄倫：面具偽裝、冷嘲熱諷、鈴鼓、賭徒鬍鬚、凱迪拉克廣告、聖誕歌曲以及其他的狄倫風格。然而，在這兩世界與遠景相遇的關鍵一刻裡，某件事情正在發生，以下我將就此進一步說明。

我想強調講題的副標題，即狄倫的「社會至福的遠景」(visions of social beatitude)。我要提出一個相當激進的社會至福想像，因為長久以來，這種想像與狄倫的詩學及政治結合在一起。例如，在這張充滿著「垮掉一代」調性的專輯《鮑伯狄倫的另一面》(*Another Side of Bob Dylan*，1964)裡，〈自由的鐘聲〉(*Chimes of Freedom*)可以說是狄倫版的《登山寶訓》，敘述著平凡人與受壓迫者如何獲得解放，高位者又如何從帝國頂端跌落；《全數歸還》(*Bringing It All Back Home*，1965)中的〈瑪姬的農場〉(Maggie's Farm)則表達農人抗議的心聲；以及收錄在《摩登時代》(*Modern Times*, 2006)裡的〈水中精靈〉(Spirit on the Water)與〈山中之雷〉(Thunder on the Mountain)兩首歌，則隱含著當代預言的社會主義—猶太—基督教思想。

最後兩首歌是我稱之為「狄倫在中國」情結的一部分：狄倫在北京、上海與香港的演唱會演唱這兩首歌，可是在台北的演唱會卻沒唱。其實這兩首近期創作中聖靈降臨的特點與轉化的動能，或許在台北會更有共鳴，一如在2010年的南韓巡演時一樣。當時狄倫想把「永不止息」演唱會帶到亞洲，但據說中國當局不准他去中國演

7　關於此逐漸浮現的跨太平洋地區性的跨學科範例，見王智明主編的「亞美研究在亞洲」專題(Inter-Asia Cultural Studies 13.2 (2012))。本專題透露許多抗拒將亞太作為「跨國共榮圈」的跡象，也顯示了以「太平洋作為方法」的延遲回歸。

唱[8]。

　　或許讀者已經察覺，「狄倫在中國」的搖滾演唱會已開始造成
迴響。無論我們如何解讀這些曲目安排，狄倫的演唱會確實回應著
複雜世界的各種環扣，並且演繹著各種隱約、不祥、令人警惕並在
眾多地點發生的社會關聯。在我的著作《總是在改變，總是被改變：
一種美國詩學》裡〈先知耶洛米對抗帝國〉這一章裡，我仔細而廣
泛地分析狄倫歌曲裡的「神—詩韻」(theo-poetic)主題，煞費苦心地
說明何以渴望轉變與抗拒轉變的狄倫式魄力乃是詩學生產的一種模
式，這展現了與他的嘲諷和搗蛋鬼風格相關的地理—精神能動性
(geo-spiritual mobility)，以及他致力將耶洛米精神作為反美帝批判的
基準，往昔如是，現今依舊[9]。

　　在《鮑伯狄倫在美國》一書中，史恩·威勒茲對狄倫作品的社
會與歷史面向做了詳盡的分析，從1930年代的人民陣線左派、1960
年代嬉鬧式的超現實主義以及遊蕩奔走的變動論、至1970年代的轟
雷巡迴演唱會(Rolling Thunder Review)，皆能瞥見狄倫的企圖。威
勒茲如是說道：「垮掉一代的美學家激發他的想像力與嗓音，狄倫
更進一步將他自己重新詮釋的民歌推入如傳統音樂般神秘的奧
境……」[10]。儘管他創作的形式包含民歌、藍調、愛情歌曲以及福

8　2010年3月，狄倫在韓國的演唱會受到熱烈歡迎，在韓國當代語境
　　下亦有狄倫的影響以及聖靈降臨歌曲的討論，請參考John Eperjesi,
　　"Bob Dylan: Always Converting," *The Korea Herald*, March 29, 2010.
9　如同我在討論狄倫的作品與專輯時已經說明的，這些「後—轉變」
　　(post-conversion)專輯的重點乃是狄倫對美國帝國意式的批判。見*Be*
　　Always Converting, Be Always Converted (Harvard University Press,
　　2009)第五章。
10　Sean Wilentz, *Bob Dylan in America* (New York: Doubleday, 2010), p.
　　334.

音歌，但他歌曲裡的社會憧憬有時候就如惠特曼的〈自我之歌〉(Song of Myself)或金斯堡的〈嚎叫〉(Howl)那般充滿詩意。

狄倫的中國之旅將此迴響景象具體地表現出來；他並未虛言矯飾，也未簡化牽扯出的意涵。長期居住北京的部落客，章志劢 (Jeremiah Jenne)，在他爲《哈芬登郵報》寫給傑森‧林肯的評論文章裡，是如此描述狄倫初次登陸中國的演唱會：狄倫在北京演唱曲目裡有「〈瞭望台〉的一個帶刺版本，〔那〕不只是泡泡糖式的流行歌曲，而具有史詩規模的〈弱者歌謠〉(Ballad of a Thin Man)(狄倫就站在舞台正中央的黃色聚光燈下，像地獄大門前的嘉年華招攬者那樣俯視群眾，根本就是嘶吼著唱出歌詞『但是有事情正在這裡發生，可是你不知道那是什麼，對吧，瓊斯先生？』)」。章志劢在北京、在中國內部親身經歷這場演唱會，他感覺，有些歌詞是針對具體的政府官員反創意的條條框框而來的，「真的很難批評鮑伯太過委婉。」[11]

「狄倫在中國」的爭議首先由茉琳‧陶德(Maureen Dowd)2011年4月9日在《紐約時報》的評論挑起。陶德指責狄倫開創了「出賣創意的新土壤」。她的責難遙呼1964年厄文‧席爾柏(Irwin Silber)在《大聲說出來》雜誌(Sing Out)上對狄倫的斥責，那時狄倫剛從明確的民權主義及反戰抗爭歌曲轉型爲如〈鈴鼓先生〉(Mr. Tambourine Man)的奧秘曲風，或如〈地下鄉愁藍調〉(Subterranean Homesick Blues)的非主流走向。陶德憶及1970年代晚期，舊金山高唱反福音歌曲的憤怒群眾。她對狄倫背叛的測定，主要立基於如下的假定：

11 引用自Jason Linkins的文章，"Everyone Is Understandably Mad At Maureen Dowd For Calling Bob Dylan A Sell-Out" *Huffington Post* (April 11, 2011).

「在1960年代吟唱自由聖歌的喧鬧詩人，竟會走向獨裁〔意指進入中國，她的聲調聽起來就像新冷戰的戰士〕，而非單純地歌頌自由。」

懷著自由主義的自大自負，以及部落客兇狠的人身攻擊毒招，陶德譴責狄倫拒絕公開為後現代藝術家艾未未發聲，指控他未能更直接地反對侵犯人權的事件。她甚至從狄倫的歌單裡挑毛病，批評他選擇的歌曲反映了他臣服於國家機器之自我監控、屈從進入大中國全球市場擴張的粗鄙自我利益。陶德如是說道：「狄倫未對艾未未遭到居家監禁發表任何看法，並未透過〈颶風卡特〉(Hurricane)發表譴責。這首歌是關於『這個人被當局指控做了從未做過的事情』〔非裔美國拳擊手魯本‧卡特(Reuben Carter)〕」。無可否認，這首歌確實能夠影射艾未未被軟禁，它富有狄倫式風格的言外抗議。

陶德的結論是：「他演唱通過檢查的歌單，帶著大把的共產黨鈔票離開。」這篇刻薄的詆毀文章標題為〈飄盪在白癡風裡〉(Blowin' in the Idiot Wind)，似乎是對狄倫幾首愛情歌曲裡含有厭惡女人語句的遲來報復，例如〈白癡風〉(Idiot Wind)或〈妻子的故鄉〉(My Wife's Home Town)。更重要的是，此位記者暗指狄倫已經成為資本消費驅動之帝國裡的愚蠢嬰孩，無論在美國或海外，他的左派意識以及對未來遠景的解放動力早已隨風而逝：他政治冷感、反動噤聲、自戀得無關痛癢。

罩著時代錯誤的餘暉——彷彿狄倫在1980、1990年代，或者新千禧年初從未創作過政治藍圖歌曲——陶德提出她喜歡的歌曲組合，事實上，她認為狄倫應該演唱備受肯定的「自由聖歌」——也就是那兩首經典的革命歌曲：〈時代正在改變〉(The Times They Are a Changin)以及〈隨風飄揚〉(Blowin in the Wind)。有超過450首的歌可以選擇，無論在哪裡演出，狄倫很少將這兩首歌列入演唱會的曲目，儘管他在台北場次的安可加演時唱了〈隨風飄揚〉。為了使她

的指控更有力道，陶德還引用一位因為狄倫沒有正面回應中國人權
爭議而怒不可遏的人權組織發言者的話[12]。

2002年瓊拜雅接受《今日民主》(Democracy Now)電視訪談時提
到，早在她與狄倫至新港及華盛頓特區演出時，觀眾已對狄倫造成
壓力；該次訪談在2011年重播。瓊拜雅表示狄倫「並未積極涉入政
治事務」，並在這些歌曲裡採取比較間接以及獨特的態度與立場。
歌手兼運動者瓊拜雅坦承：「一旦他寫出〔這些歌詞〕並且含有政
治味道，它們就成為〔運動的〕工具……它們是反戰的，它們是支
持民運的，無論他願意與否。」作為在自給自足的不順從者，詩人
狄倫經常感受到這種來自要求穩定、意識型態、刻意營造之信念的
束縛。

陶德所作的便是重新彈奏這些掉牙的老調與索求，只不過她是
在更全球化的人權以及國際的語境裡舊瓶新裝。作為跨國的翻譯
者，狄倫更趨向於柔軟化任何天賦使命(Manifest Destiny)自由主義
的普世假說，也不會輕易重申他的彌賽亞解放主張，因為某些美國
的左派(例如《新探查》期刊的洪甯)稱呼這種看法為「新」或「擬—
保守」，他們批判天賦使命者偏執地區分我們—他們，並且認為美
國國家狀態閃爍著全球救贖者的光芒[13]。

12 陶德也以兩位頂尖的狄倫歷史與文學學者的研究說明狄倫的策
 略：「威勒茲以及海杜(David Hajdu)都認為沒有人能夠審查狄倫，
 因為他的歌曲充滿對所有當權者的各種反抗，除了上帝之外。他對
 由於金錢與權勢而腐敗的任何人皆是嚴厲的，包括老闆／領袖、法
 官／法庭，以及政客等。」
13 逆著崇拜詩人的自由主義思維，洪甯(Rob Horning)如此說道：「〈慢
 車來了〉(Slow Train Coming)捕捉到行進中的〔美國以及全球狂熱
 偏執的〕過程：〔它展現〕〔狄倫〕新發現的虔敬如何可能氾濫成
 為本土主義並且惡化不容異見的情況〔在救贖計畫裡的我們／他

同時具備謙遜、謹慎、嘲諷與惡作劇的風格，在中國的狄倫只能將這些政治訴求以及社會意涵，以比喻及諷刺加以包裝，而最好的形式就是警惕的寓言。我個人極力主張狄倫的作品乃是橫跨在寓言的矛盾語境、多樣的形構顯現裡；但願這麼做就能在想像藍圖的沿線策動情感與結盟，以及狄倫稱為「水中精靈」的運動。狄倫拒絕將自己的意圖、立場或者策略逐字翻譯——他將這個難題留給中國煩惱[14]。

美國歷史學家以及研究克魯亞克(Jack Kerouac)的學者道格拉斯·賓克利(Douglas Brinkley)說明狄倫詩意迂迴的技巧。在福斯電台脫口秀節目裡，賓克利告訴艾莫斯(Imus)：「透過一句一句的歌詞，狄倫把中國摸清了。」賓克利從狄倫的藍領階級、多元曲風與國產的背景辯護。他表示「這些解釋裡缺乏的是〔狄倫乃是〕一個工匠兼生意人。他在很年輕的時候，就開始磨練歌曲創作技巧，就像一個企圖偉大的琉璃工匠或古典音樂作曲家那樣，他不斷地練習以使他的技藝更臻完美。他是一本活的歌本，他知道美國音樂史裡所有的種類。……因此他是承載不同歷史的人，有時候他的歌聲聽起來像是來自南北戰爭時期。所以，矛盾又難以說明的，他是來自

（續）————————————

們、朋友與敵人之間〕，美化盲從以及妖魔化細微差別；對末日到來的懼怕迅速地變得跟期待末世雷以區分。對毀滅的渴望賦予整張專輯生命……狄倫在〈慢車來了〉描繪一幅美國景像，在那幅畫裡每種公民行動必須被看作反戰的一部分，因為選項裡沒有中立。」見 *The New Inquiry* (April 4, 2011): "No Man Righteous: Dylan and Pseudoconservatism."

14 狄倫的歌詞有哪些部分已經從粗鄙的英語方言譯成中文或廣東話，依然是需要探討的重要議題。此外，他的十足美式的比喻與形式所表達的、或者試圖要傳達的訊息，在美國、北京、上海、到香港、台灣是否有雷同或差異也是「鮑伯狄倫在中國」的關鍵課題。

阿帕拉契山脈的老古董,是一個超現實主義者,也是達達派的藝術家。」

　　將狄倫連接上「垮掉的一代」及其遠見轉變與深層歷史的政治與詩學,就如賓克利所作的那樣,我們逐漸明白,陶德完全搞錯了,尤其是當她這麼說的時候:「〔狄倫〕不可能全然背叛六十年代的精神,因為他從未擁有過這個精神。」相較之下,威勒茲與他的同道人賓克利,就比較精確地分析狄倫及其作品。威勒茲詳盡闡述狄倫的政治遠見與詩意,並認為無論在中國或其它地點,狄倫的政治與詩意乃是視情境而定的,並且是表演性的,因而容易產生各種詮釋與譯轉。威勒茲則從狄倫在北京演出的歌單裡的歌詞細節與變動,從其社會背景去探究各種可能意涵。他指出:「在北京與上海的演出,狄倫從他的福音時代挑選了一首尖銳的歌曲作為開場曲目」,亦即〈改變我的思考模式〉(Gonna Change My Way of Thinking)。此曲選自最具有先知氣息的專輯《慢車來了》(*Slow Train Coming*, 1979)。在那張專輯中,狄倫斥責國家與自我走向懷舊的帝國路線:

　　我要改變我的思考模式
　　訂一套不同的尺度
　　展現最好的一面
　　不再被蠢蛋愚弄

狄倫在北京演唱的版本即是他於2003年與瑪維斯‧史黛波(Mavis Staples)合唱的那個版本,這首〈改變我的思考模式〉瀰漫著救世主的承諾與社會救贖的味道:

　　耶穌來了

祂回來摘取祂的珍寶
噯，我們存活的金科玉律
就是有黃金的人當皇帝

不過，在相關的脈絡下，1979年的原版歌詞也是相當譏諷的，威勒茲在他的《紐約客》部落格上標出以下歌詞：

這麼多的壓迫
再也無法清楚辨識
這麼多的壓迫
再也無法清楚辨識

　　雖然威勒茲只討論了狄倫的開場歌曲，事實上，他還可以引用北京歌單裡的其他幾首歌舉例說明，例如反軍事主義的〈暴雨將至〉(Hard Rain's a Gonna Fall)，當時中國與美國正因冷戰核武競賽吵得不可開交；或者分析帶有盲人歌手威利‧強森(Willie Johnson)福音藍調味道的〈水中精靈〉，抑或是含有聖靈降世回應譴責的〈山中之雷〉[15]。

　　在類似中國這樣從1970年代晚期起，由追求財富即增產報國之諭令所驅動的環太平洋社會裡，狄倫公開譴責社會福利與相互照護的「金科玉律」已經變成黃金的規則(「有錢的人當皇帝」)，並揭露了新自由主義全球化基本要旨的虛妄主張[16]。當然，前提是，觀

15　見Rob Wilson, *Be Always Converting, Be Always Converted*, pp. 204-205，以及第五章 "Becoming Jeremiah Inside the U.S. Empire: On the Born-Again Refigurations of Bob Dylan," pp. 166-207.

16　關於從1980年代至今中國市場化及全球化之後尚存的社會主義需

眾要夠專注地聆聽這幾首社會批判以及聖靈降世的曲目。這首歌披露了層層的「壓迫」，包括內在的與外在的，從不同的角度來看，即便跨越脈絡與疆界，歌詞的力道依然鏗鏘有勁。

在一個宗教信仰容易引來政治迫害，信仰被貶低爲反黨邪教的社會裡，無庸置疑的，公然地求助耶穌這位救贖眾生的「最高權威」乃是對於政府威權的明白挑戰。狄倫將他的宣言與希望賭注於一個尚未實現的至福社會，屆時信仰是自由的，「總是在改變」或許將成爲常態。

與狄倫的多層次比喻相對的，是陶德反詩意的字面主義以及新聞工作者的教誨主義，在他那裡，意義必須符合社論、教訓以及事實。如威勒茲寫道：「狄倫應該譴責中國政府鎮壓持不同意見的人嗎？對陶德而言，顯然只有明確的斥責聲明才有說服力，可是，狄倫早就知道他不擅長傳統政治發言人表達意見的作法。」威勒茲認爲「他的天賦在別的領域」，「他擅長作詞作曲，演唱情愛、遺憾，以及人類境遇的歌曲，這是遠在政治之上與之外的，雖然那裡頭總是有著政治含意。」

不像陶德對狄倫嗤之以鼻，尤里西斯‧史東(Ulysses Stone)在他的部落格上，談論在北京的演唱會上如何受到激勵。他認爲開場是**竭力表現而好鬥的**(agonistic)，是在中國境內充滿能量與批判的一次表現：「燈光再度亮起，他就在那裡。他以〈改變我的思考模式〉開場，這是他第二次在美國以外的地方演唱這首經典曲目。完全改寫的歌詞，這首歌無疑可以收入《愛與竊》(*Love & Theft*)這張專輯

(續)

　　求與殘餘，見 Arif Dirlik 精闢的分析："Back to the Future: Contemporary China in the Perspective of Its Past, circa 1980," *boundary* 2 38.1 (2011): 7-52.

裡。在中國演唱『我們存活的金科玉律就是有錢的人當皇帝』肯定
為他惹上麻煩，我完全無法將視線從他身上移開。」[17]

　　德福·福蘭德里奇如此描述在香港的多元演唱會：「在九龍國
際貿易中心，以〈改變我的思考模式〉驅離傷感的夜晚，如同他在
中國及越南所做的那樣，這位大膽自由的作詞家，從他畢生創作的
450首歌曲裡挑出曲目，款待三千六百名觀眾。這裡頭確實有政治意
味的歌曲，但是演唱會的要點絕非只是特技雜耍，逗觀眾開心。」
透過嘉年華的計策，狄倫釋放了香港，福蘭德里奇稱此為「詩意成
真」(poetry in motion)[18]。

　　在香港的演唱會，〈妻子的故鄉〉、〈喬琳〉(Jolene)、〈鬱抑
難解〉(Tangled up in Blue)幾首關於消逝的愛情歌曲，可能會使得焦
點落在歌手的私人情懷上，然而，〈先生(洋基力量的傳說)〉(Senor
(Tales of Yankee Power))以及〈瞎眼的威力麥克泰爾〉(Blind Willie
McTell)(上海場也有演唱)則是在環太平洋區域裡再次唱出對美國帝
國主義、國內與國外種族主義的不尋常批判。同時，狄倫也帶出藍
調的力量，藉由恆久的精神以及歌詞藝術，揭露並且改變殖民從屬
與種族的屈辱狀態。

　　在這次的中國爭議裡，狄倫在他的網站上相當直截了當、甚至
帶點嘲弄地為自己辯護。為了讓狄倫能夠自我抗辯，以下將詳細引
用網站上的聲明。關於大眾媒體的詮釋，狄倫其實鮮少發表聲明或
為作品辯護，這個舉動恰好說明中國爭議對狄倫帶來的影響猶在。

17　尤里西斯·司東(Ulysses Stone)，〈狄倫在中國〉("Dylan in China")
　　(2011年5月15日)，該篇文章亦轉錄至狄倫的官方網站BobDylan.
　　com：http://www.bobdylan.com/news/bob-dylans-china-tour。
18　《南華早報》，2011年5月19日，〈自由遨翔的鮑伯狄倫是完美詩
　　篇〉("Freewheelin' Bob Dylan is poetry in motion")。

狄倫如此說明他的中國之旅：

> 如果有任何人想要查證去聽演唱會的人的類型，他們將會發現
> 參加者大部分是中國的年輕人，很少有曾經移居或流放國外
> 者，有比較多旅外者的場次是在香港而非北京。在一萬三千個
> 座位裡，我們賣出將近一萬兩千個座位，其餘的票捐贈給孤兒
> 院。不過，中國的媒體確實將我視為六十年代的偶像，整個場
> 地貼滿我的照片，以及瓊拜雅、切‧格瓦拉、克魯亞克與金斯
> 堡的圖像，搞不好演唱會的觀眾還不曉得他們是誰。儘管如此，
> 對於我最新的四、五張專輯裡的歌，他們的反應還是很熱烈的。
> 去問問任何一個在場的人就知道。他們非常年輕，我個人的看
> 法是他們不可能知道我早期的歌曲。
> 就審查而言，中國政府要求我提出預計要演唱的歌曲名稱，但
> 這沒有必然的答案，所以我們交了前三個月演出的歌曲名單。
> 即便有任何一首歌、任何語句或歌詞受到審查，也沒有人告訴
> 我這件事，我們依舊演唱打算要演出的歌。

這是狄倫所能做到的最直接的回應了。狄倫在中國演出的承辦者很
恰當地將他連結至六十年代的世界，包括其他垮掉一代的左派人
物、文化與政治，以及切‧格瓦拉，以下將詳細討論這些關聯。

二、社會至福的遠景

> 我想我在〔明尼亞波里斯與紐約〕找尋的就是我在《在路上》
> 這本書裡讀到的——尋找偉大的城市、尋找它的速度與聲音、
> 尋找艾倫‧金斯堡稱為『氫氣點唱機世界』。或許我一輩子都

活在那裡面，我不曉得，可是沒有人真的如此稱呼它……就創
造力而言你無法對它再多做些什麼。無論如何，〔透過民謠詩
篇與藍調〕我已經降落在一個平行宇宙，那裡有著更古老的準
則與價值觀……全都在那裡，相當明顯──完美而敬畏上帝
的──可是你還是要動身去找到它〔藉由想像力、創造力，以
及信念〕。

　　　　　　　　　　　　　　　　──鮑伯狄倫，《搖滾記》

　　最終，我主張此一最高統治者／凡世人民的矛盾，固然促使狄
倫追尋垮掉一代的至福想像，在這動力的中心卻是革命的諭令：推
翻神聖與在高位者，以拉提窮苦及一無所有者，這樣的意象可以在
《登山寶訓》以及惠特曼與布雷克的身上看到。金斯堡概述了這一
社會至福的訓令，而這種說法也適用於其他作家，例如克魯亞克、
安娜・沃德曼(Anne Waldman)以及後來的狄倫。金斯堡如是說道：
「我們〔垮掉的一代〕擁有自下而上的社會圖景。我們站在街道窮
困潦倒者的立場上，來看待財富與權力，這就是垮掉的一代──即
令窮困潦倒，也要追求社會至福 。」[19]
　　像〈自由的鐘聲〉或〈孤寂的街道〉(Desolation Row)以及其它
選自狄倫轉變之前與之後專輯的歌曲，例如〈紅河岸〔的女孩〕〉
或〈水中精靈〉，皆可以看作垮掉一代的至上祝福(Beat beatific)，
以及「連靈魂都被擊倒」的神學─詩意的展演。就這點而言，至上
的祝福(beatitude)有兩層含意，一方面指涉遭到「衝擊」(beat)，接
踵而來，而被擊潰得體無完膚，這是悲觀的一面；另一面則是「受

19　金斯堡於1986年接受約拿・拉斯金(Jonah Raskin)訪問時提到這一
　　點，見《美式尖叫》一書(*American Scream*), pp. xiv-xvi.

到無上祝福的」(beatified)、昇華的、變得快樂／神聖的，這是樂觀的看法。這就是「至福」的核心概念，卑微的與一無所有的人將能進入神靈的屬地，如《登山寶訓》或者先知以賽亞或耶洛米所闡述的那樣，狄倫式的遠景即是奠基在融合了神聖、異教，與褻瀆的神學─詩意之中。

正如同艾默生乃是依靠自我轉變，而與內在謬思緊密聯繫，狄倫不只是忙著誕生，他總是忙碌於不斷地再生，以成為詩人與垮掉一代至福的追求者、創造性的形成以及生命力的搜尋者。回想狄倫的一首歌，歌名呼應了克魯亞克的那首〈孤寂的街道〉並模仿充滿佛教徒思想的小說《孤寂的天使》，狄倫藉此指控「唯一罪過是死氣沉沉的那些人。」對狄倫而言，那些沒有忙著再次重生的人——意即，在每日受到時間支配的前提下，沒有將自我轉變成更有能量之生命力與創造力的那些人——就是忙著垂死之人。

就此而言，轉變意味著不從眾的「轉向」，在通往至福的路上，被撕裂又重生的狀態。至福之路，黑暗與光明交錯，指向卓越的洞察力與社會譴責，並與受迫害的人民站在一塊。〈自由的鐘聲〉一類的歌曲，如他1964年在新港演唱那樣，即運用此種像是爵士樂一樣的自發詩意，向「寬廣宇宙裡每一個受阻礙、感到焦慮的人」致意。在〈地下鄉愁藍調〉裡，狄倫則揚棄了垮掉一代的聳動面具，扮演起了富有遠見的頹廢派(「衣衫襤褸的拿破崙」)，向傳佈街道至福[20]的基督先知與導師金斯堡致禮。

20 譯註：「街道至福」一語雙關，本意為基督教為貧苦百姓帶來福音，但在作者的脈絡裡，它同時意謂著垮掉一代詩人在路上，不屈服，不流俗的反抗精神，持續為社會帶來轉變的挑戰。對作者而言，狄倫所接續與發揚的正是金斯堡以降的街道至福傳統。同樣的，「至福」(beatitude)一詞也是一語雙關，它既表示基督教的至福想像，

　　在1978年轉而投入耶穌懷抱，以尋找「重生」泉源之後，狄倫依然飽受批評、備受攻擊，但他依然在找尋至福。透過一首又一首的歌找尋卑微的「衝擊」。在《被遺忘的時光》(Time Out of Mind)、《摩登時代》以及1989至2008年的綜合選集《徵兆》(Tell Tale Signs)或者是更虛無的嘻鬧專輯《生死與共》(Together Through Life，2009)裡，狄倫是連靈魂都受到衝擊的。狄倫體現了充滿歷史驅動的慾望：要像一顆滾石般不停地滾動(藍調的比喻)，遠離物質享受而非回到穩定舒適的家、國家與家庭。不過，而後重回家園的狄倫在以下這三張專輯裡，卻轉向穩定與安定的主題：《那什維爾的天際線》(Nashville Skyline)、《自畫像》(Self-Portrait)，與《行星波動》(Planet Waves) [21]。

　　狄倫的「至福遠景」與中國轉向快速的全球化模式，以及亞際與跨太平洋擴張模式，有任何關聯嗎？此種在旅途中尋找「至福」的努力跟狄倫橫跨多重跨國脈絡的吸引力大有關係，因爲這些跨國脈絡裡，商品形式即將支配一切、一致性將成爲預設模式的地方、自我感到陷入缺乏創意的困境、未來看不見社會改革的火花。

　　中國媒體與北京及上海演唱會的推銷者，相當正確的採用垮掉一代的人物來宣傳，狄倫挖苦道：「中國媒體確實將我標榜爲六十年代的偶像，整個場地貼滿我的照片，以及瓊拜雅、切·格瓦拉、克魯亞克與金斯堡的圖像」。狄倫與垮掉的一代扣連上「狄倫在中國」是貼切、時機恰當，更充滿著地底伏流的潛能：垮掉一代的人

(續)———————————
　　也暗示著垮掉一代詩人所標舉的人生態度(beat attitude)。
21　1967年的摩托車意外標示了狄倫「回到」穩定性，也標明他與靈魂
　　的黑暗道路創傷性的分離，具體地說，在伍斯塔克附近的路上，他
　　從那輛與詹姆士·狄恩(James Dean)同款的凱旋機車上飛拋落地。
　　對陶德而言，這有損狄倫對1960年代的拒斥。

物在中國以新千禧年的力量，而非古老風行或落伍格調，重新登上
檯面，強而有力地劃過相異的脈絡、世界與年代。

　　雖然可以將崔健於1986年在北京演唱的〈一無所有〉視爲中國
本土搖滾樂對狄倫式創意自由與抒情自我之衝擊的遲來覺醒，但是
就如強納森・坎伯爾在《紅色搖滾》一書所分析的那樣，許多繼重
量級的黑豹與唐朝樂隊竄起的樂團，其實「與槍與玫瑰而非鮑伯狄
倫有更多的共通點」[22]。在崔健之後，狄倫式的覺醒仍然具有可能
性，儘管「搖滾乃是一個發展不到三十年的外國概念」(p. 214)。

　　換句話說，由於中國的大中國中心所導致的論述束縛與政治限
制，狄倫式的搖滾生產裝置，作爲一種詩意抵抗與社會遠景，在中
國仍然有發揮影響力的空間。然而，假如中國的搖滾樂依然被貶斥
爲——正如通俗歌曲創作者李陸夫〔Li Lufu，音譯〕所批評的——
「反傳統、反倫理、與反邏輯」，那麼無怪乎這種音樂類型無法被
視爲具有轉變國家精神的能力(《紅色搖滾》，241)，無法發揮像狄
倫在美國那樣社會批判力。崔健有一次直白地感嘆道，即使在台灣、
香港與亞洲地區，狄倫式的隱晦批判、隨境而定的涵義獲得廣大的
迴響，但是「中國人並不欣賞搖滾之美。在中國美學裡，批判從來
就不是一種美德」(《紅色搖滾》，242)。

　　就文學—社會影響的層面而言，試著將以下情況當作重要的社
會脈絡：正在發生的，是垮掉的一代遲來的、不同步的中文轉譯。
「但是爲何要譯介克魯亞克與金斯堡(至中文世界)？」《嚎叫》與
《在路上》的中文譯者文楚安於2005年時如此問道。「由於這些垮

22　強納森・坎伯爾(Jonathan Campbell)，《紅色搖滾：中國搖滾樂的
　　長途奇異跋涉》*Red Rock: The Long, Strange March of Chinese Rock &
　　Roll* (Hong Kong: Earnshaw Books, 2011), p. 13, 192；之後的出處將
　　以括號表示。

掉一代的作品對讀者的影響很大」，這位中文譯者確認克魯亞克與
金斯堡在中國具有詭異(uncanny)而重要的影響力。「中國的青年能
夠藉由垮掉一代的生活方式受到啟發與鼓勵：行動與話語有著對自
由的熱切嚮往、堅決反對任何不人道之事、優先考慮精神生活〔至
福〕，以及拒絕賺錢就是一切的態度」[23]。這意味著狄倫，如同這
些垮掉一代的人物，正在活化啟動「地下鄉愁藍調」的作品，並因
此對全球化的中國有著遲來但是重大的「後痞」影響。

　　美國有線電視新聞網網站上有一篇文章，〈受到鮑伯狄倫啟發
的中國開拓者依然在搖滾〉，作者傑米・弗洛克魯茲概述崔健對中
國抗議搖滾樂持久的影響，他引述了一部3D電影的片段，即紀錄崔
健與北京交響樂團合作演唱會——《超越那一天》(2012)——那部
70分鐘的影片。影片的製作人白強回憶道：「那時候我們一無所有。
我們沒有冰箱、沒有照相機、沒有手機，一無所有。可是我們充滿
生氣。現在，我們富裕了可是卻失去某樣東西。某樣東西不見了。」
弗洛克魯茲形容崔健的搖滾類型是「寓言式的提醒」，這聽起來確
實很有狄倫的味道：「時而歡樂時而哀傷，往往帶著明顯的政治色
彩，崔健的音樂挑戰中國傳統的想法與心態。有些評論家認為他的
歌曲，透過寓言的方式提醒人們獨裁宰制。感傷的『一無所有』捕
捉了八十年代世代的挫敗與理想。當時鄧小平的經濟與文化解放政
策使得一些外國文化得以滲入中國。」[24]

　　現在，讓我們回到2011年狄倫在中國上海舉辦的演唱會。我在

23　麥克・梅爾(Mike Meyer)在《紐約時報》談論今日中國的出版市場
　　時引用了這段話(2005年3月12日)。見Beat Attitudes, p. 102 and ff。
24　見CNN網站《傑米的中國》(Jaime's China)2012年5月11日的文章：
　　〈 http://edition.cnn.com/2012/05/11/world/asia/china-cui-jian-florcruz/
　　?hpt=hp_mid 〉。

加州大學聖塔克魯茲分校的跨文化研究同事克里斯多福‧康納力，
當時在復旦大學擔任加州大學國外進修學程的主任，因此有機會親
身參與狄倫在中國的演唱會。狄倫的歌聲、曲目安排與致力向觀眾
傳達政治化景象的演出，深深觸動他的內心。掌握到後痞一代的敏
銳與多元特質，康納力如此評價「狄倫在中國」的上海演唱會：「重
點是〔上海的〕觀眾，五分之一或許是外國僑民——年長者、銀行
業者、產業界人士之類的，還有後痞青年——只有後者回鄉時會去
聽狄倫的演唱會。〔上海〕當地民眾多數或許沒有特別感動——他
們期待救贖，但是不明瞭大部分的歌曲含意，可能沒有掌握要旨。
在大廳外面我巧遇長期在上海浦西嘻哈圈打滾的艾格妮絲，但她看
起來意興闌珊。我告訴她，在裡頭演唱的是鮑伯狄倫，正確的反應
應該是崇拜而不是惡意的批評。有個街頭藝人在附近演唱崔健的歌
曲——崔健是中國八十年代搖滾界的狄倫——圍在他身旁的一百多
位聽眾沉浸其中，跟著感覺哼唱，或許他們希望那是他們在大廳裡
能做的事。對那些能這麼做，或者希望能這麼做的人而言，那真的
是一個非常棒的夜晚。」[25]

三、追蹤「狄倫在亞洲」的後續影響？

　　狄倫在後天安門的中國是否能為地下的、平民的，以及多重世
代的力量、道德觀與形式，帶來更深層的，儘管是遲來的影響？最
後，我企圖指出的是：「狄倫在中國」的影響才開始發酵，在受控
管的全球化脈絡下，「狄倫在中國」開始展現跨越世界的後痞能量，
四處流通。同時，由於在環太平洋的場域內，經不同世界碰撞與互

25　2011年5月12日寄給筆者的信，經同意後引用。

動而生的想像的複雜性，我認為「中國對狄倫」產生的影響將是持久，且具有改造力道的，即使此種影響可能以嘲諷的方式出現在他的作品裡。

文化評論家兼學者強‧薛法(John C. Schafer)——於加州州立漢柏德大學教授比較文學，目前的居住及工作地為越南——對狄倫的跨文化影響力亦提出正確的看法。他近期發表了一篇長達260頁，名為〈鄭公山是越南的鮑伯狄倫嗎？〉(Is Trinh Cong Son the Bob Dylan of Viet Nam?)的論文，分析狄倫在越南的社會與一般語境裡產生的跨文化影響。該文由他的妻子高氏如瓊(Cao Thi Nhu Quynh)譯成越南文出版，名為《鄭公山與鮑伯狄倫：像是月亮與月亮嗎》(Trịnh Công Sơn & Bod Dylan – Như trăng và nguyệt?)。詩人阮維(Nguyen Duy)是鄭公山生前好友，他認為這本書強調了這兩位創作者的差異：「公山和狄倫皆創作呼求和平的歌曲，但是公山為了越南寫了許多反戰歌曲，狄倫卻只寫了幾首抗議歌曲而且沒有指明抗議對象。此外，狄倫對瓊拜雅(她常演唱狄倫創作的歌曲)鼓勵他加入的運動也不感興趣。」薛法的研究比較鄭公山與狄倫的差異，他指出鄭公山受到佛教的熱切啟發而創作，然而狄倫的抗議作品(如同本文說明的)卻還是根植於猶太—基督教的宗教性，我稱呼這種宗教性為西式競賽的好鬥性[26]。薛法的研究以詩人阮維的話作結：「我熱愛鄭公山。這本書讓我自己對愛戴他感到更有信心。〔……〕我希望所有人不只熱愛鄭公山〔於2001年逝世〕，更希望大家都能以有位享譽國際的越南才子為榮。」

26　見越南新聞網(VietnamNet Bridge)2012年6月6日的訪談〈歌曲創作者互相較量〉("Songwriters Go Head to Head")：〈http://english. vietnamnet.vn/en/environment/23667/hcm-city-to-open-250-harmful-w aste-collection-stations.html.〉。

　　狄倫引起的社會迴響確實對環大平洋社會具有意義，但卻是以
言外之意來表述的。這些奇詭而機敏的言外之意就像是要狄倫與亞
洲不同的場域，去面對自身的左翼社會根源。在一場可能是杜撰的
電話訪談中，《印度時報》的記者瑞傑‧達斯谷塔提到狄倫談及在
中國的演唱會時語調變得高亢；不過，除了社會主義者的夢想之外，
訪談的其他內容可能並不屬實。狄倫說：「這是終生難求的演唱會。」
他直白地表明自己的左派立場，向《印度時報》的詢問者確認：「我
欽佩紅色／共產革命，中國是值得敬仰的國家。」在達斯谷塔的第
三世界詮釋裡，狄倫將〈我不要在瑪姬的農場工作〉("I Ain't Gonna
Work on Maggie's Farm")的意境與勞動大眾及世界農民串連起來，
他表示這首歌是他最喜歡的：「透過〔瑪姬的農場〕我呈現美國鄉
間那些被剝削、貧困農民的困境，好萊塢跟這個世界都遺忘他們。
我認為這首歌是讚美全球農夫與農民的聖歌。」[27]只有在左翼的社
會主義想像，而這是狄倫所可以代言的，對抗帝國的群眾便再度覺
得他們具有遠見的代言人，一如在世界脈絡與地緣政治的場域裡所
期待的國際團結一樣。

　　2011年12月16日，「待甘霖」(Expecting Rain)網站發表一篇文
章詳細說明國際特赦組織發行《巨星獻唱鮑伯狄倫之歌》(*Chimes of
Freedom: the Songs of Bob Dylan*)、四片CD裝的募款用專輯，這篇文

27　2011年5月28日刊載於《印度時報》(*The Hindu*)上的訪談，名為〈我
　　的抗議藉由歌聲傳達〉("My protests are conveyed through my
　　music")，記者蘭傑‧達斯谷塔(Ranjan Dasgupta)在印度的馬德拉斯
　　透過越洋電話採訪在加州的狄倫後編寫而成。(假如報導屬實——
　　即使那是印度的社會主義者想像出來的跨國聯合——這便是狄倫
　　最直接的政治表態，或許某部分是回應陶德的新自由主義誤讀與曲
　　解。)

章強調幾十年來狄倫富含詩意的圖景以及變動的脈絡之社會關聯
性：「爲《巨星獻唱鮑伯狄倫之歌》書寫說明文字的史恩‧威勒茲
解釋這張專輯出版的過程：『乍看之下，國際特赦組織的任務與鮑
伯狄倫的音樂之連結是不證自明、渾然天成而無須加以說明的』。
半個世紀以來，國際特赦組織在全球致力爲受迫害與被監禁者爭取
基本人權，象徵著超越專制政權的神聖個人良知。在同樣的五十年
裡，狄倫的創作探索且表達現代人類生存的苦痛與希望。抱著對權
威毫不信任的態度，在〈自由的鐘聲〉裡，狄倫向『難以估計的感
到困惑、受指控、被剝削虐待、嗑藥的以及更悲慘的人』寄予同情
之聲。在這張紀念性專輯裡，這首由狄倫演唱的歌正好可以作爲國
際特赦組織的讚美歌。不過其它歌曲也相當適合，包括〈隨風飄揚〉、
〈時代正在改變〉，或者最貼切的〈我將被釋放〉(I Shall Be
Released)。」[28]

　　我們可以再次回到狄倫身上以緩和中美世界相遇而產生的對
立，甚至，我們可以追溯至年輕的狄倫，那時面具、比喻與神話正
逐漸把羅博特‧齊默曼(Robert Zimmerman)轉變爲「鮑伯狄倫」。
1966年3月，當狄倫的魅力橫掃全美的名人圈、自我行動者、精神靈
修者與商品界之時，他對傳記作者羅伯特‧薛爾頓(Robert Shelton)
說了一番誠懇的自我表白：「我比任何人都還要不嚴謹地看待它〔我
的作品〕。」「我知道那不會幫助我更靠近天堂，不會帶我逃出炙
燒的火爐。它當然不會延長我的壽命也不會讓我感到快樂。你無法

28　感謝長期研究鮑伯狄倫的樂迷戴爾‧古德溫(Dale Goodwin)在臉書
　　網站分享訊息，使我得以連結至「待甘霖」網站上那篇關於發行《巨
　　星獻唱鮑伯狄倫之歌》的文章，這張專輯的重要性在於它收錄許多
　　巨星翻唱狄倫的社會至福與人類自由的歌曲。又，前文以提到史
　　恩‧威勒茲探討狄倫的社會正義的途徑與我的方法類似。

藉著做一點令人愉快的事就感到喜悅。」

　　寫作與表演或許無法讓狄論感到快樂，不過也沒有任何政府或強權可以辦得到。然而，這或許能夠讓狄倫受到社會至福的庇祐，因為這業已成為永不止息的狄倫式探求，無論是在美國或是在中國、越南、南韓以及正在進入世界的其它地區一樣。就如他結束與《印度時報》記者訪談前所說：「我是作家、歌手與音樂人，我的抗議經由我的音樂傳達。」

　　威雷伯Rob Wilson，加州大學聖塔克魯茲校區文學系教授，研究專長為美國1960年代的文學與搖滾樂，著有*Beat Attitudes* (2010)與*Be Always Converting, Be Always Converted* (2009)等書。

　　吳姿萱(譯者)，清華大學外語系碩士。

思想
評論

王元化與莎劇研究* ：

李有成

> 莎士比亞不屬於一個國家、一個民族、一個時代。……莎士比
> 亞的戲劇不僅包括了浩瀚的人生，而且還蘊含了淵博的知識和發掘
> 不完的深邃思想。莎士比亞的光輝並不隨着時間的消逝而褪色。
>
> ——王元化

一

　　《王元化集》十卷，第三卷爲《莎劇解讀》，主要收王元化先
生與其夫人張可所譯英、德、法各家莎劇評論與〈譯者附識〉，卷
首並輯有王元化所撰有關莎劇的文字三篇。卷三終卷則是美國劇作
家尤金‧奧尼爾的《早點前》，出於張可的譯筆；因這一部分與莎
士比亞無涉，故不在本文討論之範圍內。除卷三所輯與莎劇相關的
譯文與評論外，《王元化集》第五卷《思辨錄》卒輯另收有王元化
的莎劇評論二十篇，有些直指莎劇，有些則論他人有關莎劇的批評；

*　本文初稿受邀發表於國立台灣師範大學所主辦的「紀念梁實秋先生
　國際學術研討會」(2011年10月22日-23日)，謹此向梁孫傑教授表示
　謝意。

這些評論多半篇幅不長，大抵為遷就《思辨錄》的形式體例。不過，這些莎劇評論部分其實為《莎劇解讀》各章的〈譯者附識〉，部分則錄自王元化的專文〈讀莎劇時期的回顧〉，因此並非新作。

　　王元化初讀莎士比亞，其實與梁實秋有直接的關係。在〈讀莎劇時期的回顧〉這篇憶往的省思長文中，王元化提到：「抗戰初期，商務印書館已出版了梁實秋翻譯的幾個莎劇。我讀了梁譯的《丹麥王子哈姆雷特之悲劇》。書前有譯者寫的一篇長序，序中談到哈姆雷特的性格和他在復仇上所顯示的遲疑」(王元化，2007，三：3。以下引《王元化集》時將只註明卷數及頁碼)。這裡所說的「抗戰初期」當在1930年代末期，王元化透過梁實秋初窺莎劇的堂奧，而他最早讀到的莎劇就是我們後來所熟知的梁譯《哈姆雷特》。王元化對梁譯序中談到的哈姆雷特的性格深感興趣，不過要到國共內戰結束之後的1950年代初，他才以此為題，「寫了一篇探討哈姆雷特性格的文章」。他說：「哈姆雷特的猶豫遲疑曾引起我思考，從最初讀梁譯，到寫成那篇文章，將近十年」(三：14)。可惜的是，今天我們已經無法看到這篇文章了。在〈讀莎劇時期的回顧〉中王元化這樣說明原委：

> 這篇文章沒有發表，一直保存到六十年代初。我將它和那時寫的論奧瑟羅、李爾王、麥克佩斯編在一起，作為《論莎士比亞四大悲劇》中的第一篇。張可將這部近十萬字的稿子，用娟秀的毛筆小楷謄抄在朵雲軒稿箋上，再用磁青紙作封面，線裝成一冊。「文革」初，我害怕了，在慌亂中將它連同十力老人幾年來寄給我的一大摞論學信件，一併燒毀了。(三：3)

這段文字中提到的張可為王元化夫人，曾經是位演員，本身也

從事戲劇研究與翻譯；十力老人當指熊十力。王元化初識熊十力於1962年初，此後時有往來問學。在〈記熊十力〉一文中，王元化說：「那時，他還用通信方式和和我討論佛學問題，幾年下來，他寄我的信積有一大疊」(七：13)。在文化大革命之初，這些信件也被燒毀了。這是學術上無可彌補的損失。另一個重大損失當然是同時被焚燬的《論莎士比亞四大悲劇》約十萬字的書稿。

　　王元化之所以害怕事出有因。他曾被捲入1950年代的胡風反革命集團冤案[1]，經歷隔離審查，雖然最後證明他沒有歷史問題與政治問題，但是由於他堅拒指控胡風為反革命，因此被視為對抗審查，繼續被關在隔離室內至1957年2月22日止。按胡曉明所著《王元化畫傳》的說法，「1959年底，長期審查的結論下達了，王元化被定為

1　「胡風反革命集團」案是中華人民共和國成立後第一個株連甚廣的冤案。胡風於1954年7月22日將其費時數月寫成的三十萬言《關於解放以來的文藝實踐情況的報告》託習仲勛(即習近平的父親)轉送中共中央。自1954年底開始，大陸文藝界即展開大規模的批判胡風運動。尤其在1955年5月13日《人民日報》發表了作家舒蕪的文章〈關於胡風反黨集團的一些材料〉之後，運動進入高潮，這篇文章的「編者按」措辭嚴厲，後來證實為毛澤東親筆所撰。《人民日報》後來又接連發表了第二和第三批材料。胡風於5月16日遭到抄家被捕，此後有11年之久，家人不知他的去向。胡風被判刑14年，被囚禁在秦城監獄11年，1966年獲准回家。翌年冬天，文化大革命爆發一年後，胡風被迫離京，流放成都，妻子梅志也被送往偏遠的農村勞改，五年後夫妻才再次見面。1969年，胡風服滿14年刑期，不料卻因在毛澤東畫像旁寫詩而被判無期徒刑。文革結束後，1979年，在成都監獄中度過十餘年的胡風終於獲釋。從1955年入獄至1979年獲釋，胡風因言賈禍，前後在獄中度過近25年。因胡風冤案而受牽連者有二千餘人。胡風案於1980年初步獲得平反。胡風則在1985年6月8日病逝於北京友誼醫院。過去二十年有關胡風案的研究甚多，本文主要參考李輝的《胡風集團冤案始末》(2003)與路莘的《三十萬言三十年》(2007)。

『胡風反革命集團分子』，開除黨籍，行政降六級。1960年初，王
元化被安置在上海作協文學研究所」(胡曉明 2007：99)。換句話說，
在政治上王元化曾經是驚弓之鳥；文化大革命初起，他急於將論莎
士比亞悲劇之書稿與熊十力之論學書信付諸一炬，顯然是出於自保。

　　胡風案對王元化造成巨大衝擊，他曾經以精神危機來概括這場
經歷。在批判胡風運動中，王元化也曾奉命發表了兩篇點名批判胡
風的文章。可想而知這種奉命文學多屬違心之論，大抵爲了自保。
後來在〈我和胡風二三事〉這篇寫於2003年的回憶文章中，他表示
「這是我一生中所寫的至今內心深以爲疚的文章」(七：309-13)[2]。
王元化自言其一生在思想上經歷三次較大的變化，而這三次變化都
來自他所說的反思。其中第二次反思即源於胡風案[3]。在〈讀莎劇時
期的回顧〉一文中，他回憶當時的徬徨、恐懼及理想的幻滅：

　　在隔離審查中，由於要交代問題，我不得不反覆思考，平時我
　　漫不經心以為無足輕重的一些事，在一再追究下都變成重大關
　　節，連我自己都覺得是說不清的問題了。無論在價值觀念或倫

2　在反胡風案中，王元化的文章也同樣遭到批判。他在〈寫在兩篇文
　　章的日譯之後〉一文中說：「這些文章蒙受着批判者投擲給它們的
　　污泥，伴隨着我經歷了二十多個寒暑，一直埋葬在塵封中。直到今
　　天這些勇敢的批判者並沒有為他們的行為感到愧疚，表示過任何歉
　　意，好像他們以帶着殺機的筆鋒把這幾篇稚氣文字上綱到反革命的
　　高度，只是逢場作戲」(二：210)。關於王元化與胡風的交往，另見
　　羅銀勝(2009：57-71)。
3　王元化的三次反思歷程分別發生在：一、對日抗戰時期的1940年代
　　前後；二、1950年代末因牽連胡風案被隔離時期；及三、1989年六
　　四天安門事件(他所說的「一次大的政治風波」)之後，而且「跨越
　　了整個九十年代」。見《王元化集》〈總序〉或〈記我的三次反思
　　歷程〉一文。

理觀念方面，我都需要重新去認識，有一些更需要完全翻轉過
來，才能經受住這場逼我而來的考驗。我內心充滿各種矛盾的
思慮，孰是孰非？何去何從？……在這場靈魂的拷問中，我發
生了大震盪。過去長期養成被我信奉為美好神聖的東西，轉瞬
之間轟毀，變得空蕩蕩了。我感到恐懼，整個心靈為之震顫不
已。我好像被拋棄在茫茫的荒野中，感到惶惶無主。這是我一
生所遇到的最可怕的時候。(三：15)

精神上的創傷致使他在生理上產生異樣：「在發生精神危機之
後，我的神經系統出現了一些異常徵兆，嘴角歪斜了，舌頭僵硬了，
說話變得含混不清」(三：16)[4]。不過卻也是由於經歷了這次危機時
刻，王元化發現過去的「顧忌皆去」，思想「獲得一場大的解放」。
他說：「萬萬沒有想到在我喪失身體自由的環境中，卻享受了思想
自由的大歡樂」(一：5)。

就在涉入胡風案的隔離審查期間，王元化才真正對莎劇發生興
趣。在隔離審查初期，除了寫報告交代問題外，他完全處於孤立狀
態。一年後，他獲准閱讀。最初他大量閱讀《毛澤東選集》，另外
加上馬克思、恩格斯及列寧的若干著作，後來他把全部時間和心力
集中在馬克思的《資本論》(第一卷)、黑格爾的《小邏輯》及《莎
士比亞戲劇集》這些著作上。他回憶說：「我以極其刻板的方式，
規定每天的讀書進程。從早到晚，除了進餐、在准許時間內到戶外
散步以及短暫的休息占去極為有限的時間外，我沒有浪費分秒的光

4　十餘年後王元化在文化大革命中再度被隔離審查，類似的病兆又出
　　現：「在一次批鬥我的會上，我感到臉上身上有無數小蟲在爬，使
　　我疼癢難熬，禁不住全身抽動着」(三：16)。

陰。這樣全神貫注地讀書，一直到1957年2月22日正式宣布隔離結束
為止」(三：14)。

　　這一段較全面與深入閱讀莎劇的經驗對王元化影響至鉅。在這
之前，他對俄國劇作家契訶夫的喜好與評價遠高於莎士比亞。王元
化自承他「這一代人的文學思想是在五四新文化觀念的哺育下成長
起來的，自然不能脫離五四的影響」(三：7)。在他看來，五四時期
的一些代表性人物如胡適、魯迅等都對莎劇興趣缺缺，「主要原因
除了功利的藝術觀之外，也可能是由於已經習慣了近代的藝術表現
方式，而對於四百多年前的古老藝術覺得有些格格不入」(三：6)。
他認為五四一代受制於他所說的意圖倫理，過度強調文學藝術的政
治與社會功能[5]。胡適之所以大力推介易卜生的社會問題劇即出於這
樣的意圖倫理。不過對王元化而言，易卜生的社會問題劇顯然有其
局限，無法滿足他的美學需求，他較喜歡契訶夫所代表的「19世紀
俄羅斯文學所顯示的那種質樸無華的沉鬱境界」(三：7)。他對契訶
夫擅於處理日常生活的戲劇深感欽佩，甚至認為「質樸深沉比雕琢
賣弄需要有更多的藝術才華」(三：8)。他將契訶夫的作品稱作「散
文性戲劇」，而把其他的作品視為「傳奇性戲劇」。他說：「在這
樣的對比下，我的偏愛很自然地會傾向契訶夫，而不是莎士比亞」
(三：12)。

5　王元化在〈生命、人文和政治文明〉一文中表示，意圖倫理在政治
　　上造成的傷害更大，應該代之以責任倫理。他說：「長期以來，我
　　們只喜愛豪言壯語，只追求宏偉目標和烏托邦理想，至於為實現這
　　些理想和目標，會帶來什麼樣的後果，老百姓要付多少代價，都可
　　以在所不惜。這是一種只講意圖倫理的政治。但是，政治家更重要
　　的還必須講責任倫理」(王元化，2004：57)。本文未見於《王元化
　　集》。

　　在1950年代初撰寫論哈姆雷特的性格那篇論文時，王元化已初
步感到《哈姆雷特》是部值得細細品味的作品。隔離審查期間專心
閱讀莎劇終於徹底改變他的看法，同時也修正了他的美學思想。他
對莎士比亞的戲劇世界有了全新的體會。他說：

> 我再讀莎劇首先感到的是他的藝術世界像澎湃的海洋一樣壯
> 闊，沒有一個作家像他那樣精力充沛，別人所表現的只是生活
> 的一隅，他的作品卻把世上的各種人物全都囊括在內。我不知
> 道他憑藉什麼本領去窺探他們的內心隱秘，這是對他們脅之以
> 刀鋸鼎鑊，他們也不肯吐露的。(三：21)

　　這樣的體認無疑拓展了他的視野，在欣賞契訶夫式的「散文性
戲劇」之餘，王元化也能夠品味像莎劇那樣的「傳奇性戲劇」。此
時他對莎士比亞的戲劇成就可謂推崇備至。

二

　　在大量閱讀莎劇之後，王元化開始蒐集莎士比亞的研究資料。
緊接著胡風案的是反右運動，然後是大躍進所帶來的三年災害，生
活極為艱苦；那幾年政治情勢益形嚴峻，許多知識人都受到牽連。
王元化這樣評論當時的學術與文化界：「學術界批判了厚古薄今的
所謂名洋古之風，文學凋零，理論荒蕪，眼見本來已經十分慘澹的
文化園地更加枯萎下去，使人產生了說不出的愁悶」(三：25)。即
使在這樣的困難環境之下，他和夫人張可仍然盡其所能搜羅有關莎
劇的研究資料。張可原來就在上海戲劇學院研究莎劇，王元化在與
張可討論之後逐漸有了心得，認為「莎劇研究最好先從西方莎劇評

論的迻譯入手，因爲這方面工作幾乎還很少有人注意到」(三：24)。
這正好說明了何以夫妻倆日後會留下那麼多有關莎劇評論的翻譯。

　　《王元化集》第三卷的《莎劇解讀》其實大部分爲王元化與張
可翻譯的莎劇評論[6]。在〈《莎劇解讀》跋〉中，王元化特別說明這
些譯文是「兩人在五十年代末六十年代初共同工作的一點紀念」，
他們將譯稿「謄抄在兩厚冊筆記本上，共有四百五十多頁」。這些
譯稿當時並未出版，原因不難了解：「當時正是大躍進年代，思想
界批判了厚古薄今，出書的政治要求極爲嚴苛，像這樣的著作想要
出版是不可能的」。王元化「在謄抄這部譯稿時，在每一篇題目下
都標明了『未刊印』字樣，就是爲了讓後來看到這兩本譯稿的人，
多少可以領會一點當時環境的艱辛和我們心情的寂寞」(三：32)。
此外，王元化指出，這些譯稿並不是他們所譯的莎劇評論的全部，
有些譯稿尚未謄抄就遺失了。

　　《莎劇解讀》中所收有關莎劇評論的譯稿計有泰納著《英國文
學史》一書的〈莎士比亞論〉一章、赫茲列特著《莎士比亞戲劇人
物論》的序言與論《奧瑟羅》一章、歌德著《威廉‧麥斯特的學習
時代》中論《哈姆雷特》部分、卻爾斯‧蘭姆著〈關於莎士比亞的
悲劇及其上演的問題〉(此文常見的短題目應爲〈論莎士比亞的悲
劇〉)、柯勒律治的〈關於莎士比亞的演講〉(選自《關於莎士比亞
與其他英國詩人的演講與札記》一書)、湯姆士‧懷特萊(Thomas
Whately)的〈理查三世和麥克佩斯〉(應選自《有關莎士比亞某些戲
劇人物的講話》一書)、尼古爾‧史密斯(Nichol Smith)編《莎士比亞

────────────
6　順便一提，《莎劇解讀》曾經在2008年王元化去世前改以《讀莎士
　　比亞》書名出版，與《讀黑格爾》和《讀文心雕龍》合稱「清園三
　　讀」。

評論集》的序言、威廉・席勒格的《莎士比亞研究》(譯自《戲劇藝術與文學演講錄》一書的第二十二與二十三講)，以及王元化從他人譯文所選輯的〈俄國作家論莎士比亞輯錄〉等。

　　從上述臚列的目錄可以看出，除懷特萊與史密斯相對地較少為人所知外，王元化與張可所譯都是19世紀前後英、法、德等國重要作家有關莎劇的評論，其中像泰納、歌德及席勒格等的評論所據皆為英譯本。進入20世紀之後的莎劇研究則完全闕如。以當時那麼艱困的學術環境，他們所能蒐集的研究資料其實相當有限，因此其翻譯缺少系統是可以理解的。有些書是他們所有，有些則否，像歌德的《威廉・麥斯特的學習時代》即是張可借來翻譯的。這些譯文大部分並非全譯，有些是摘譯，有些尚未譯完，以致流於斷簡殘篇，無法求全，因此我們也不宜以今天的角度細究其得失。〈讀莎劇時期的回顧〉與〈《莎劇解讀》跋〉二文有若干實例敘述他們為搜羅莎劇與莎劇參考資料而不可得的情形，是今天所難以想像的。

　　翻譯這些莎劇評論遇到需要徵引莎劇原著的譯文時，王元化與張可所採用的是朱生豪的譯本。王元化對朱生豪相當推崇，他說：「朱的譯本於抗戰時期在世界書局出版，裝訂為三厚冊。他翻譯此書時，年僅三十多歲。他不顧當時環境艱苦，條件簡陋，以極大的毅力和熱忱，完成了這項難度極高的巨大工程，真是令人可敬」(三：26-27)。他讚揚「朱譯在傳神達旨上可以說是首屈一指的」。他甚至以一連串中國古典文論的觀點與術語描述朱生豪的莎劇翻譯，語多讚譽。在他看來，朱生豪的翻譯「不僅優美流暢，而且在韵味、音調、氣勢、節奏種種行文微妙處，莫不令人擊節讚賞，是我讀到莎劇中譯得最好的譯文，迄今尚無出其右者」(三：27-28)[7]。

7　當時在國共對抗的情形下，大陸大概不可能看到梁實秋在台灣出版

《莎劇解讀》各篇譯文之末皆刊有王元化所撰〈譯者附識〉，多在一、二千字之間[8]。文雖不長，卻頗能反映王元化對這些莎劇評論的體認；而且見微知著，我們甚至可以從中管窺王元化對文學的若干洞見。譬如在泰納的〈莎士比亞論〉的〈譯者附識〉中，他認為泰納所論旨在挑戰法國古典主義者訂下的「清規戒律、條條框框」。他說：「泰納的藝術理論，以筆墨酣暢、風格華麗見稱。……他的語言充滿形象，並且常常是跳躍式的，採用了各種比喻，顯得生動活潑，使讀者產生一種具體感受，從而往往把讀者不知不覺地引導到他的論據方面，自然而然地被他的觀點說服」(三：150-51)。這樣的後設批評其實也反映了王元化所受的中國傳統詩話的影響。就泰納的具體論證而言，王元化指出，泰納「認為莎士比亞本人身上的種種性格特點，都必然會在他筆下人物身上反映出來」(三：151)。

王元化對這樣的立論顯然有所保留。他批評泰納的論點無異「在反對古典派的理智主義的極端時，又趨於相反的直觀主義的極端」(三：151)[9]。這樣的批評其實隱含王元化在晚期反思歷程中對激進主義的不滿[10]。在他看來，任何信念一旦走向極端，就會被誤以為

(續)───────────

　　的莎劇全集中譯的。不過，除朱生豪的譯本外，大陸當時還有卞之琳、曹未風、孫大雨、曹禺、吳興華等的若干莎劇譯本。

8　這些〈譯者附識〉以單獨成篇的形式收於《思辨錄》(《王元化集》，卷五)時附有寫作年代，大部分寫於1960年代初期。

9　這句引文在寫於1962年的《思辨錄》〈泰納〉一則中語氣明顯地較為溫和。他說：「他(泰納)在反對古典主義派時所流露的直觀主義，有其積極方面，也有其消極方面」(《王元化集》2007，卷五：609)。

10　王元化在〈對五四的思考〉一文中表示，五四時期流行四種觀念，激進主義為其中之一，其他三種為：庸俗進化觀點、功利主義及意圖倫理。激進主義指「態度偏激、思想狂熱、趨於極端、喜愛暴力

屬於真理。他在《王元化集》的〈總序〉中表示，一個人「一旦自
以爲掌握了真理，就成了獨斷論者，認爲反對自己的人，就是反對
真理的異端，於是就將這種人視爲敵人」(一：9)。這些話當然別有
所指，是王元化歷經各種激進的政治運動，親歷或目睹各種政治迫
害之後的沉痛體悟，即使在文學與藝術實踐上，他也無法苟同任何
極端主張或激進主義。因此他最後的觀察是，泰納「對具體問題進
行具體分析時，有時不一定嚴格遵循他的思想體系的先驗結構，而
在某些問題上做出了比較符合於實際的探討」(三：151)。換句話說，
極端主義有其局限，必須實事求是，時加調整，以符合實際。

　　我說王元化的評論別有所指，顯然他的指涉不脫當代中國的若
干政治與文化現象，這是歷史研究中所說的當下主義(presentism)。
也就是說，他討論的雖然是莎劇與莎劇評論，但是他更大的、立即
的關懷卻是他所置身的當代中國社會，而且並不局限於政治社會而
已。我們不妨再舉例說明。在蘭姆的〈關於莎士比亞的悲劇及其上
演的問題〉的〈譯者附識〉中，王元化借用蘭姆對著名莎劇演員加
立克(David Garrick)的批評指出，如果用來印證當代中國的某些表演
藝術，「我們就會發現，這些批評竟是如此切中肯綮，好像正是針
對我們的劇場而發的。許多名著改編後演出的情況比蘭姆說的遠爲
嚴重。」他舉例說，「前兩年哄起來的以傳統戲曲形式表演莎劇不
用多說了，最近上演的充滿脂粉氣的電視劇《紅樓夢》與被改得面
目全非的《長生殿》，都使我覺得應該重新考慮蘭姆對表演藝術的
評價」(三：221)。[11]

(續)────────
　　的傾向，它成了後來極『左』思潮的根源」(六：343)。
11　王元化對以傳統戲曲的形式演出莎劇一向期期以爲不可。在《思辨
　　錄》第三三五則〈莎劇在中國的上演〉一文中，他批評說：「現在
　　用戲曲演出的莎劇，據說在莎士比亞本土也博得了稱讚。但是，我

此外，像在史密斯的〈《莎士比亞評論集》序言〉的〈譯者附
識〉中，王元化儘管不同意史密斯將批評家對莎士比亞「應有的崇
敬」貶抑為偶像崇拜，不過他卻利用這個機會闡釋偶像崇拜的意義。
他說：「偶像崇拜往往產生於一種缺乏智慮明達的愚昧，一種幼稚
無知的狂熱，一種犧牲獨立的盲從」(三：280)。這些話當然又是意
有所指。從《思辨錄》論史密斯一則可知，這些話寫於1962年，此
時王元化業已歷經胡風冤案、反右鬥爭等政治運動，這些話想必有
感而發。只是當時他可能無法預見的是，寫下這些文字的四年後，
也就是1966年，文化大革命爆發，此後的十年浩劫，偶像崇拜達到
顛峰[12]。

(續)──────────────

　　仍認為莎士比亞戲劇開始在中國演出，要嚴格採用道安廢棄格義和
　　魯迅所主張的譯文保存洋氣，而不能採用以外書比附內典(格義)及
　　削鼻挖眼(歸化)的辦法。外國人對於用戲曲方式演出莎劇表示稱
　　讚，或是出於獵奇，或是出於要看中國是怎樣理解莎士比亞。但我
　　們的立場不同，我們並不想知道中國戲劇家怎樣使莎士比亞歸化，
　　而是要理解莎士比亞真面目究竟是怎樣的。如果一個從來沒有看過
　　莎士比亞的戲劇的觀眾，看了用中國戲劇形式歸化的莎士比亞之後
　　說：『原來莎士比亞戲劇和我們黃梅戲(或越劇或崑曲)是一樣的！』
　　那麼這並不意味介紹莎士比亞的成功，而只能說是失敗！」(《五：
　　633)。引文中的道安(312-385)為魏晉南北朝時代的高僧，主張廢棄
　　格義，而以多本對讀(即所謂合本)的方式訓解佛經。道安為淨土宗
　　初祖慧遠的師父，對佛教之漢傳貢獻很大。「洋氣」、「歸化」、
　　「削鼻挖(剜)眼」等皆為魯迅用語。魯迅認為翻譯「必須有異國情
　　調，就是所謂洋氣」。他不認為「有完全歸化的譯文」，因此他「不
　　主張削鼻剜眼」，有些地方「仍然寧可譯得不順口」(魯迅 1981，
　　六：352-53)。
12　大躍進後至文革期間最能夠體現偶像崇拜的典型就是雷鋒。用劉再
　　復的話說，「雷鋒典型的意義在於完全抹掉自我價值和任何自由意
　　志，把生命濃縮於讀領袖的書，聽領袖的話，作領袖的好戰士。這
　　個典型標誌著自我的徹底消失」(劉再復 2011：78)。對所謂「雷鋒

三

　　王元化的《論莎士比亞四大悲劇》近十萬言書稿雖然毀於文革，不過在〈讀莎劇時期的回顧〉一文中，他約略重述了他對《哈姆雷特》、《奧瑟羅》及《李爾王》等劇的看法。唯一不曾著墨的是《馬克白》（《麥克佩斯》）。

　　王元化最早讀到《哈姆雷特》時並不能夠全然欣賞，只是在讀了梁實秋譯本的序文後，他對哈姆雷特的性格發生了興趣，因此寫了〈哈姆雷特的性格〉這篇文章。基本上這篇文章想要解答的是哈姆雷特在復仇過程中遲疑的原因。王元化認為，原因「不是由於他的怯懦，而是由於他的生活經歷了一場大變化」(三：4)。換句話說，問題不在於哈姆雷特的性格或心理狀態，而在於他個人與社稷所遭遇的重要危機。哈姆雷特所面對的是謀殺、亂倫、宮廷政變等巨大變故，個人生命與國家命脈都處於危急存亡之秋。「他驚恐地發現腳下布滿陷阱，隨時都會陷落下去。這些突如其來的變化，迫使他不得不懷疑，不得不思考。他需要迅速地弄清每一變故的真相，去追索它們發生的原因，而摒棄以往的盲目熱情、無邪的童稚」(三：4)。在王元化看來，哈姆雷特的認知正好與唐吉訶德相反，他「從巨人身上看到了風車，從貴婦人身上看到了娼妓，從宮廷典禮看到了一場傀儡戲」(三：4)。

（續）

　　精神」，陶東風和呂鶴穎也有類似的描述，即「對黨和領袖無條件盲目崇拜、絕對擁護；只奉獻不索取；沒有反思和獨立思考能力，沒有個體意識和主體精神，完全不知道個體權利為何物」(陶東風、呂鶴穎2011：109)。按：毛澤東於1963年3月5日親筆題寫「向雷鋒同志學習」，官方就將這一天訂為「學雷鋒日」。

到了王元化撰寫其〈讀莎劇時期的回顧〉一文時，這樣的詮釋
有了改變。他回到傳統莎劇評論對哈姆雷特行為的看法(Bradley
1904; Wilson 1935)。他說：「哈姆雷特的遲疑猶豫，除了歸結為他
四周環境的急遽變化外，也應考慮他本身的因素。每個人在迎接同
一環境挑戰時，都會有不同的反應，這裡就有人的性格的作用。環
境固然是性格形成的重要的原因，但遺傳的因素也是不可忽略的方
面」(三：5)。

這樣的詮釋主要目的在擺脫唯環境論，另外考慮到性格的問
題。王元化並未說明他在詮釋上何以會有這樣的轉變，不過可以確
定的是，經由撰文討論哈姆雷特的性格，他對文學的品味獲得了新
的體驗。他的結論是：「一部作品倘使不能喚起想像，激發你去思
考，甚至引起你用自身的經歷，去填補似乎作者沒有充分表達出來
的那些空白或虛線，那麼這部作品就沒有多少可讀的價值了」(三：
14，強調部分為作者所加)。「自身的經歷」是這句話的關鍵詞，在
閱讀的過程中，「自身的經歷」是相當重要的元素，對詮釋的結果
影響至鉅。以「自身的經歷」去閱讀無疑是王元化的重要體會；也
就是說，他重視的是一種自傳式的讀法，強調閱讀經驗中讀者積極
參與的重要性，以「自身的經歷」為觸媒，激發對文學作品的思考
與想像，甚至「填補似乎作者沒有充分表達出來的那些空白與虛
線」。

這種自傳式的讀法更見於王元化對《奧瑟羅》一劇的詮釋。王
元化在隔離審查時閱讀莎劇，最吸引他的是《奧瑟羅》一劇。他不
僅「全身心都投入到奧瑟羅的命運中去」，他所遭遇的精神危機更
是他「讀《奧瑟羅》那時的心境和思想狀況」(三：15)。在讀到《奧
瑟羅》第四幕劇中主角的獨白時，王元化自言「激動不已」。奧瑟
羅在獨白中自歎：「在這尖酸刻薄的世上，做一個被人戳指笑罵的

目標，我還可以容忍，可是我的心靈失去了歸宿，我的生命失去了寄託，我的活力的源泉變成了蛤蟆繁育生息的污地！」王元化以為，奧瑟羅這一席悲憤的話道盡了他內心的絕望，「他由於理想的幻滅而失去了靈魂的歸宿」。他說：「偉大人文主義者(指莎士比亞)筆下的這個摩爾人，他的激情像浩瀚的海洋般，一下子把我吞沒」(三：16)。這種直覺的感受多少帶有浪漫主義的色彩，是一種印象式的批評，只是認真追溯起來，這仍然是一種自傳式的讀法。此之所以王元化緊接着這樣指出：

> 我對奧瑟羅所產生的強烈共鳴，仔細分析起來，是和我從小所受到的教養有着密切關聯。我這一代的知識分子，大多都是理想主義者。儘管不少人後來宣稱向理想主義告別，但畢竟不能超越從小就已滲透在血液中，成為生存命脈的思想根源。這往往成了這一代人的悲劇。(三：17)

換句話說，王元化其實在奧瑟羅身上看到自己。在他看來，奧瑟羅乃至於其妻苔絲狄蒙娜都是理想主義者：「他們違反當時社會常規的愛情，其本身就是帶有濃厚的理想主義色彩的」(三：17)。他們「不問出身、門第、膚色、禮法與習俗的婚姻，竟然發生在威尼斯貴族社會裡」，是完全無法想像的。這樣的愛情理想「一旦和現實社會的堅硬頑石相衝撞」(三：18)，當然最後只有粉身碎骨的悲劇下場。這是理想主義的幻滅。〈讀莎劇時期的回顧〉一文寫於1997年，當時已經77歲的王元化親歷胡風冤案、反右整風、文化大革命、六四天安門事件等政治事件，在思想上又歷經三次反思，對理想主義的幻滅不免感同身受。

莎劇中另一齣頗令王元化青睞的是《李爾王》。他在李爾王身

上看到「一個暴君的專橫與任性」，只有在經歷了苦難之後，這個暴君身上的人性才逐漸復甦顯現。閱讀《李爾王》啓發王元化去了解《長生殿》研究中纏訟多年的問題：究竟《長生殿》的主題是在歌頌愛情或是在政治批判？王元化從李爾王心境上先後的變化，看出《長生殿》中李隆基在失去皇權之後性情上的蛻變。從這個角度看，不論愛情或政治都無法全面涵蓋《長生殿》的主題。這樣的比較研究倒是王元化在閱讀莎劇時的另一種收穫，只可惜我們今天已經無法看到他的論證全貌，無論如何這是一個不小的遺憾。

四

　　1995年11月28日，王元化受邀在上海莎士比亞塑像揭幕儀式上致詞時表示，「莎士比亞的戲劇不僅包括了浩瀚的人生，而且還蘊含了淵博的知識和發掘不完的深邃思想。莎士比亞的光輝並不隨着時間的消逝而褪色」(三：1)。他稱譽莎士比亞爲偉大的人文主義者[13]。在他生命中遭遇精神危機的時候，莎士比亞的戲劇曾經引起他

13　王元化不是唯一視莎士比亞為人文主義者的人。文革十年動亂結束
　　之後，中國逐步走向改革開放，個人意識抬頭。「這個時期中國的
　　莎士比亞產業的主要關懷顯然是一種中國版本的人文主義：批評家
　　多從人性與人權的視角，結合與當代中國相關的社會和政治議題來
　　看待與詮釋莎士比亞。……今天，人文主義不但成為中國莎士比亞
　　批評的主要課題，而且自1978年以後，中國的批評家無不將莎士比
　　亞批評緊扣中國的社會與政治議題」(Zhang 1996: 243)。1986年4月
　　10日至23日，大陸舉辦第一屆中國莎士比亞戲劇節，在戲劇節的學
　　術研討會上，資深導演黃佐臨發言時就特別強調莎士比亞的人文主
　　義。他說：英國文藝復興時期，「寫戲是時代的需要，是社會政治
　　鬥爭的需要，是為了宣揚人文主義，而不是為了向錢看。這在莎士
　　比亞來說尤為突出，他在劇中宣揚人文主義是一貫的，他在《哈姆

的共鳴，不僅解放他的文學思想，更激發他對自身命運的思考。

在王元化漫長的著述生涯中，他花在研究莎劇與譯介莎劇評論的時間其實不長，加上受限於客觀環境，他雖然完成了四大悲劇的研究，文革之初卻因爲憂懼政治迫害而忍痛將手稿付諸一炬，因此就王元化現存的著作而論，我們實在無法較完整地檢視他在莎劇研究方面的成績。在撰寫這篇論文的時候，我參閱了晚近出版的幾部有關莎士比亞在中國的英文專著(Zhang 1996；Levith 2004；Huang 2009)。這幾部專著都對王元化隻字未提，可見王元化在中國莎劇研究方面的成績並未受到應有的重視。王元化誠然未曾受過莎劇研究的專業學術訓練，不過從有限的文獻來看，他對西方莎劇研究的若干傳統顯然並非全然陌生；我們甚至可以就他對《哈姆雷特》與《奧瑟羅》的初步詮釋歸納出一種自傳式的讀法。這是一種知人論世的讀法，映照讀者在閱讀當時的思想、感受或心靈狀態。王元化在莎劇研究上的種種遭遇，當然也反證了當代中國某個歷史階段中許多知識人的坎坷命運。

引用文獻

王元化，〈總序〉，《王元化集》，卷一(武漢：湖北教育出版社，2007)，頁1-10。本文原爲王元化著《思辨錄》〈自序〉，〈自序〉後改題〈記我的三次反思歷程〉，收於王元化著，《清園近作集》(上海：文匯出版社，2004)，頁10-22。

＿＿＿，〈寫在兩篇文章的日譯之後〉，《王元化集》，卷二(武漢：

(續)————————————
雷特》中就大聲疾呼『人是一件多麼了不起的傑作！』」(黃佐臨 1987：9)。

湖北教育出版社，2007)，頁209-213。

_____，〈讀莎劇時期的回顧〉，《王元化集》，卷三(武漢：湖北
　　教育出版社，2007)，頁3-31。

_____，〈《莎劇解讀》跋〉，《王元化集》，卷三(武漢：湖北教
　　育出版社，2007)，32-37。

_____，《思辨錄》，《王元化集》，卷五(武漢：湖北教育出版社，
　　2007)。

_____，〈對五四的思考〉，《王元化集》，卷六(武漢：湖北教育
　　出版社，2007)，頁340-343。

_____，〈記熊十力〉，《王元化集》，卷七(武漢：湖北教育出版
　　社，2007)，頁7-13。

_____，〈我和胡風二三事〉，《王元化集》，卷七(武漢：湖北教
　　育出版社，2007)，頁309-313。

_____，〈生命、人文和政治文明〉，《清園近作集》(上海：文匯
　　出版社，2004)，頁56-62。

李　輝，《胡風集團冤案始末》(武漢：湖北人民出版社，2003)。

胡曉明，《王元化畫傳》(北京：文化藝術出版社：2007)。

黃佐臨，〈莎士比亞劇作在中國舞台演出的展望——在首屆中國莎
　　士比亞戲劇節學術報告會上的發言〉，中國莎士比亞研究會編，
　　《莎士比亞在中國》(上海：上海文藝出版社，1987)，頁1-17。

陶東風、呂鶴穎，〈雷鋒：黨—國倫理符號的建構與解構〉，《二
　　十一世紀雙月刊》，總126期(2011年8月)：106-20。

路莘，《三十萬言三十年：「胡風案」側記，1955-1985》(銀川市：
　　寧夏人民出版社，2007)。

劉再復，〈多元社會中的「群」「己」權利界限〉，《明報月刊》
　　46：10(2011年10月)：74-79。

魯迅，〈「題未定」草〉，《且介亭雜文》，《魯迅全集》，卷六(北京：人民文學出版社，1981)，頁350-360。

羅銀勝，《王元化和他的朋友們》(武漢：湖北人民出版社，2009)。

Bradley, A.C. *Shakespearean Tragedy*(London: Macmillan, 1904).

Huang, Alexander C.Y. *Chinese Shakespeares: Two Centuries of Cultural Exchange*(New York: Columbia Univ. Pr., 2009).

Levith, Murray J. *Shakespeare in China*(London and New York: Continuum, 2004).

Wilson, John Dover. *What Happens in Hamlet* (Cambridge: Cambridge Univ. Pr., 1935).

Zhang, Xiao Yang. *Shakespeare in China: A Comparative Study of Two Traditions and Cultures*(Newark: Univ. of Delaware Pr., and London: Associated Univ. Pr., 1996).

　　李有成，現任中央研究院歐美研究所特聘研究員，研究興趣為當代英美文學、文學理論及文化批評等，近著有《在理論的年代》、《踰越: 非裔美國文學與文化批評》、《他者》、《離散》等。

各說各話乎，公共對話乎？
唐小兵著《現代中國的公共輿論》讀後有感

李金銓

一、前言

　　中國近代報刊大致有三個範式：第一個範式是國共兩方面的黨報，這裡不必多說。第二個是以《申報》、《新聞報》為代表的商業報。第三種範式是以《大公報》為代表的專業報。《申報》、《新聞報》和《大公報》商業運作都相當成功，但《大公報》更受知識人尊敬。林語堂毒罵《申報》「編得很濫」，《新聞報》則是「根本沒有編」，卻讚揚《大公報》是「最進步、編得最好的報紙」，「肯定是訴諸教育過高的民眾」[1]。此外還有許許多多風花雪月、有聞必錄的獵奇「小報」，為文人所唾棄，但近年來有學者為它們「洗冤」。當然，任何分類都不能絕對化而導致非白即黑，當時許多大報也以小報作風招徠讀者。

　　唐小兵博士的《現代中國的公共輿論》，企圖比較《大公報》的「星期論文」(1934-1937)和《申報》黎烈文主編時期的「自由談」

1　林語堂，《中國新聞輿論史》，劉小磊譯(上海：人民出版社，2008)，頁134。

(1933-1934)[2]。他分析的重點是：「爲什麼這兩個知識群體選擇了這兩家報紙作爲輿論陣地，這兩個知識群體是怎樣歷史形成的，其內部交往結構又是怎樣的，體現了怎樣的一種文化權力的場域？」(頁9)本書有清楚的問題意識，涉及的層面甚廣，包括這兩個詮釋社群的話語，自我意識和內在緊張，論述的義理、主題、價值取向和風格。唐著證據充足，分析細緻，推論步步爲營，最後聯繫並歸結到公共輿論的宏大敘述。我在拜讀以後頗受啓發，願意狗尾續貂，發表一些粗淺的讀後感，以求教於作者和各路方家[3]。

　　1905年科舉制度取消以後，知識群體日趨邊緣化，於是傳統士大夫轉型爲現代知識人，紛紛透過媒介、學校和學會，重新進入政治中心。本書所關切的毋寧是近代中國知識界「救亡圖存」和追求現代性方興未艾的一部分。場景是1931年日本引爆九一八事變，侵華日亟，中國何去何從？知識人「想像」哪些方案、思想、辦法可以拯救一個貧窮落後、愚昧無知、內憂外患的文明古國？他們對「亡國」、「亡天下」深有切膚之痛，也普遍認同「以天下爲己任」的理念，在政治上、經濟上或文化上皆以「中國」爲安身立命的「實在」共同體，絕不會把它當成一個抽象而縹緲的建構。他們對於「現代化」的想像一直是相當實在的，不是虛無的遐想[4]。這些救國方案

2　唐小兵，《現代中國的公共輿論：以《大公報》「星期論文」和《申報》「自由談」爲例》(北京：社會科學文獻出版社，2012)。

3　承密蘇里大學張詠教授提供許多發人深省的意見，做爲本文修訂的基礎。唐小兵博士的回應糾正了我的若干缺失，此外沈薈、劉兢和路鵬程博士也有所教益，特此一併致謝。

4　Leo Ou-fan Lee (1990), "In Search of Modernity: Some Reflections on a New Mode of Consciousness in Twentieth Century Chinese History and Literature," in Paul Cohen and Merle Goldman, (eds.), *Ideas across Cultures: Essays on Chinese Thought in Honor of Benjamin I. Schwartz*,

從文化保守主義、自由主義(包括杜威／胡適的實踐主義)、無政府
主義、到社會主義(包括從英國引進溫和的費邊社社會主義，乃至激
進的共產主義)，不一而足。但中國思想界病急亂投醫，「主義」駁
雜，「問題」混亂，各種勢力的滋長與鬥爭，更反射報人的熱情與
無奈。本書選擇兩個關鍵的論壇園地，做具體而微的話語個案研究，
企圖從小見大，以刻畫出「現代中國的公共輿論」的樣貌和問題，
透露了「後五四時代」啓蒙知識界和文化界的分道揚鑣，他們在上
世紀三十年代以後在兩條政治和思想路線分歧，其間更隱隱約約預
示國共政權的消長與更替。

　　這兩個報紙牽涉幾個重要的時代背景和社會生態。第一，晚清
到民國，通商口岸(尤其是上海)是中國報業和出版業匯聚的中心，
因爲這些口岸代表資本主義初興的基地，是中國現代化的前沿，不
僅工商和交通發達，而且華洋雜處，容易接受外來的新思潮。報紙
寄生於租界管治的權力縫隙，享受較大的言論自由；1933年國民政
府中宣部在租界成立新聞檢查所，在這以前上海租界的言論是免於
政治審查制度的。《申報》在上海，《大公報》在天津，南北輝映，
都是拜賜於租界對言論自由的保護。第二，五四運動爆發十年以後，
文化重心南移，文人紛紛由北平南下，「上海這十里洋場既是革命
作家的發祥地，又是舊派文人的大本營，家國前途未卜，上海文壇
卻初放異彩」[5]。全中國只有上海這個「國中之國」，有能力包容、
支持這麼龐雜的文藝活動和報刊聲音。一些左派異議文人在當局的
迫害下，躲到租界尋求庇護，即使人身安全未必完全有保障，至少
可以鑽空子在租界宣揚政治理念；有趣的是他們基於民族主義，對

　　　Cambridge(MA: Harvard University Press), pp. 109-135.
　5　王德威，《如此繁華》(香港：天地，2005)，頁112。

租界既認同又排斥，可謂愛憎交加(唐小兵，頁121)。第三，這兩派共同面對的國民黨是「弱勢獨裁政權」，有獨裁之心，無獨裁之力，新聞控制表面嚴厲，實質上存在很多漏洞。這應驗了當年儲安平的先見之明：「老實說，我們現在爭取自由，在國民黨統治下，這個「自由」還是一個『多』『少』的問題，假如共產黨執政了，這個『自由』就變成一個『有』『無』的問題了。」[6]最生動的例子莫過於魯迅本身，他為《申報》的「自由談」寫文章，屢遭中宣部的書報檢查員刪除若干句子和段落，但他在編成文集出版時，不但把那些文字補全，還特意在還原的文字下面畫黑點標示出來。一般來說，國民黨勢力顯然滲透不到報社的底層，只能在外部選定異己的報老闆和主筆，或威脅，或利誘，或暗殺，但這些手段往往產生與預期相反的效果。第四，1920年代中國的教育界和法律界開始有職業覺醒，不惜挺身捍衛他們的權益，而1930年代新聞記者的群體日益成熟，也努力爭取新聞自由，言論獨立，力圖擺脫政黨的控制。江浙人士得風氣之先，在知識界和新聞界尤其如此；晚清時，報業是這些科舉落第、仕途失意、落魄文人的歸宿，但民國以後新式學堂畢業生和留學生漸漸成為主流，記者的社會地位提高，大報主筆和老闆儼然成為社會名流，甚至躍居黨國要人的行列[7]。第五，對本書更重要的背景，如前所述，就是日本在東北製造九一八事變，又接踵在上海製造一二八事變，全國抗日情緒高昂，更激發報人以「文章

6 儲安平，〈中國的政局〉，《觀察》，1947，第2卷，第2期。

7 王敏，《上海報人社會生活(1872-1949)》(上海：辭書出版社，2008)，頁32-39。有報人在回憶錄感嘆這個職業辛苦，也有人說大報記者出入富賈名流。無論如何，社會上對記者職業的確日漸認同，北平燕京大學和上海聖約翰大學新聞系吸收不少家境好的學生，《申報》新聞函授學校學生也有不少來自醫生和公司職員等正經職業。

報國」的迫切心裡，《大公報》開設「星期論文」，《申報》的「自由談」改變風格與論調。

二、文本與脈絡：兩個詮釋社群

商業市場勃興是報紙專業化的原動力，這在美國報業發展史看得很清楚[8]。在上海和全國，《申報》是最老牌的報紙，《新聞報》則是銷路最大的報紙。《申報》創刊於1872年，史量才於1912年接辦。清末民初《申報》只有訪員，沒有記者，是江浙落拓文人的歸宿，內容以奏摺、官方文書、各省瑣錄、詩詞和廣告(商家市價、輪船航期，戲館劇碼)為主，沒有太多新聞。以1922年為例，《申報》新聞占不到報紙篇幅的三分之一，而國際新聞只占新聞的4%，根本微不足道；北平《晨報》和天津《益世報》也好不了多少[9]。話說回來，如果《新聞報》純屬商業經營，《申報》卻在上個世紀三十年編印全國地圖，發行年鑑、《點石齋畫報》和《申報月刊》，成立新聞函授學校和業餘補習學校，形成文化事業經營[10]。直到那個時候，中國知識人對《申報》評價還頗苛刻，林語堂抱怨它因循守舊，以一些無聊的消遣性文章充篇幅，徐鑄成也批評該報文字「不關痛癢」[11]。與此截然異趣的，則是德國海德堡大學漢學系瓦格納教授

8 Michael Schudson (1978), *Discovering the News*(New York: Basic).
9 林語堂，《中國新聞輿論史》，頁146-147。
10 王敏，《上海報人社會生活(1872-1949)》，頁69-70。
11 林語堂，《中國新聞輿論史》，頁135。徐鑄成批評段祺瑞執政時期，《申報》「國家大事很少觸及，專談小問題，而且文筆曲折，兜圈子，耍筆頭，不傷脾胃，不關痛癢，友人比之為《太上感應篇》」。徐鑄成，《報海舊聞》(上海：人民出版社，1981)，頁11。

及其同事們。他們民粹式地美化《申報》、《點石齋畫報》和滬上
小報，宣稱這些報刊把中國帶進「全球公共體」(global public)。我
懷疑他們借用中國史料，過度迎合哈貝馬斯的「公共領域」宏大架
構[12]。

1931年九一八事變以後，舉國沸騰，面對日本侵華的民族危機。
《大公報》為了鞏固中央的領導中心，轉而成為國民政府當局的諍
友。對比之下，《申報》的史量才卻由溫和轉趨激進，他邀請黃炎
培、陶行知等人撰寫評論，大聲疾呼團結抗日，嚴厲譴責國民黨「安
內攘外」的剿共政策，導致於1932年7、8月間，長達37天，《申報》
被國民黨禁止郵遞到上海租界以外的全國各地[13]。後來雖然言和，
但史量才拒絕黨部派員到報社內指導。當他赴南京見蔣介石時，還
對蔣說：「『你手握幾十萬大軍，我有申、新兩報幾十萬讀者，你
我合作還有什麼問題！』蔣立刻變了臉色。」[14] 1933年起，他請由
法國回來的黎烈文接編「自由談」，銳意革新，一登場就宣稱要「牢
牢站定進步和現代的立足點」，宣揚民主科學，反對專制黑暗，「絕

12 Rudolph Wagner, ed. (2007), *Joining the Global Public: Word, Image, and City in Early Chinese Newspapers, 1870-1910* (Albany: SUNY Press). 書評見李金銓，〈過度闡釋公共領域〉，《二十一世紀》，2008年12月，110期，頁122-124。

13 黃瑚、葛怡廷，〈從九一八事變後《申報》所刊內容看史量才政治立場的轉向進步〉，載傅德華、龐榮棣、楊繼光主編：《史量才與〈申報〉的發展》(上海：復旦大學出版社，2013)，頁150-159。史量才與宋慶齡、楊杏佛等人過從甚密，在同一陣線上反對蔣介石對共產黨人的迫害。

14 黃炎培陪同史量才去見蔣介石，這是根據黃的回憶，轉引自熊月之，〈《申報》與近代上海文化〉，載於傅德華、龐榮棣、楊繼光主編，史量才與〈申報〉的發展，頁6。按，史量才購進《新聞報》一半股權，故稱兩報有數十萬讀者。

不敢以茶餘飯後『消遣之資』的『報屁股』自限」。黎烈文首先停掉張資平的三角戀愛小說，接著帶進魯迅、茅盾、郁達夫、巴金、老舍、葉聖陶等作家，「自由談」儼然成為左翼的喉舌。但黎烈文飽受國民黨的壓力，在1933年5月3日撰〈編輯室啓事〉，諷刺時局為「天下有道，庶人不議」，故「呈請海內文豪，從茲多談風月，妄談大事，少發牢騷」。他的編輯生涯只做了一年五個月，1932年冬起，1934年5月9日止。史量才於1934年遇刺身亡，魯迅接著於1936年病逝。

　　魯迅為「自由談」寫過133篇雜文，用過39個筆名。1933年前半年批判國民黨剿共不抗日，下半年集中於社會與文藝批判，1934年則是批判幫閒文人、文壇及文化現象，這些文章全部編入《偽自由書》、《准風月談》，其餘編為《花邊文學》。他自言「論時事不留面子，貶錮弊常取類型」。根據魯迅新聞繫年的資料，從1933到1935年，我的統計顯示他的筆炮所及，至少轟炸48人次(包括黎烈文編務時期34人次，張梓生時期14人次)，「重災」對象包括林語堂(7次)、胡適(4次)、楊邨人(4次)、梁實秋(3次)、張若谷(3次)和施蟄存(3次)。他「不留面子」，照轟同黨的廖沫沙和田漢[15]。魯迅在為「自由談」投稿以前，已經在許多報刊炮轟過許多人(如章士釗、陳西瀅、梁實秋、徐志摩)，這個統計不過是冰山一角而已。「自由談」固然以魯迅為中心，但不僅止於魯迅，魯迅和其他同文的話語和關係網絡都必須做更細緻的整理，才能看到比較整體的圖景。

　　《大公報》自稱是文人論政、言論報國的公器，不惜高薪養士，

15　王春森、許蘭芳編著，《魯迅新聞觀及其報業緣》(鎮江：江蘇大　　學出版社，2012)。魯迅的話引自頁93，統計根據新聞繫年的資料，　　見頁448-549。

希望辦成《泰晤士報》般的影響力。《大公報》正因爲經營方式和
管理制度成功，客觀保障了它的言論獨立。但該報卻始終懷疑商業
和金錢的腐蝕力量，矢言「不求權，不求財，不求名」，極力維持
儒家自由知識分子輕財重義的作風。它認爲言論獨立必須來自知識
人的良心，而不是市場機制的調節，故高懸「不黨、不賣、不私、
不盲」的原則，並獲得1941年密蘇里新聞學院頒發的外國報紙獎，
允爲中國新聞界最高的專業和道德標竿[16]。「星期論文」(1934-1949)
學自歐美的傳統，出自張季鸞的主意，商請胡適登高一呼，並由胡
適出面組稿，象徵學界與報界的合作，蔚爲自由派知識陣營的言論
重鎭。15年間總共登出750篇，作者多達200多位，一直維持到國共
政權易手爲止。

　　一直以來，左派控訴《大公報》對國民黨當局「小罵大幫忙」，
儼然成爲顛撲不破的定論了。其實，在抗戰以前《大公報》批評國
民黨和蔣介石頗爲嚴厲，但九一八事變以後，張季鸞爲了鞏固領導
中心，轉而支持國民政府，蔣且以國士待之。張季鸞於1941年去世
後，胡政之與蔣介石來往並不密切，繼任主筆王芸生與國府若即若
離，其言論更受到國共雙方的責難。近年來學界開始出現翻案文章，
尤其以方漢奇的見解最受重視，他認爲《大公報》實際上幫的不是
國民黨，而是替共產黨爭取中間力量的支持[17]。必須指出，《大公
報》以「不黨」爲號召，一旦發現記者有國民黨的背景即予辭退，
但國民黨的身分是公開的，而共產黨的地下活動卻是秘密的，黨員

16　李金銓，〈序言——文人論政：知識分子與報刊〉，載李金銓主編，
　　《文人論政：知識分子與報刊》(桂林：廣西師大出版社，2008)，
　　頁16-19。(繁體字版，台北：政大出版社，頁22-25)。

17　方漢奇，〈再論《大公報》的歷史地位〉，載方漢奇等著，《大公
　　報的百年史》(北京：中國人民大學出版社，2007)，頁1-23。

的身分更是隱蔽的。最後1949年楊剛和李純青策反時，謎底揭曉，發現《大公報》有許多地下黨員長期埋伏其間[18]。《申報》的社會教育事業本來就任用李公樸、艾思奇(化名李崇基)等一批左翼人物，撰寫抗日反蔣的文章[19]。若謂《申報》與左聯和地下黨沒有千絲萬縷的聯繫，或謂地下黨對該報的編輯政策和言論方向毫無影響，當屬匪夷所思。可能囿於資料未解密或政治禁忌，本書在這個問題上面著墨不多。

本書作者引述王汎森的話：「思想之於社會就像血液透過微血管運行周身，因此，這必定與地方社群、政治、官方意識型態、宗教、士人生活等複雜的層面相關涉，故應該關注思想概念在實際甚或世界總的動態構成，並追尋時代思潮、心靈的複雜情狀。」(頁12-13)這是作者認定的研究取向和分析策略。一言以蔽之，我想作者是企圖聯繫文本(text)到語境(context)，即是把文本放到政治、經濟和文化脈絡來理解。由於「讀後感」不能取代文本閱讀，又限於篇幅，我無意也無法詳介唐著豐富的主題和細微的分析。我僅歸納幾個重點於下表，掛一漏萬，自所難免：

18 李金銓，〈記者與時代相遇〉，載李金銓編著《報人報國：中國新聞史的另一種讀法》(香港：中文大學出版社，2013)，頁409-416；天津《大公報》的地下黨員多為周恩來在南方局的舊部，見楊奎松：〈新中國新聞報刊統制機制的形成過程：以建國前後王芸生的「投降」與《大公報》的改造為例〉，載上書，頁356-368(尤其是頁360-361)；《文匯報》一報有地下黨員近20名，見徐鑄成，《回憶錄》(北京：三聯，1998)，頁190。據此推論，《大公報》各地設有多館，地下黨員當遠多於《文匯報》。

19 見傅德華、龐榮棣、楊繼光主編，《史量才與〈申報〉的發展》，頁109。

	《大公報》星期論文	《申報》自由談
籍貫	江浙人士占一半 (1934-1937統計共40人)。	江浙人士占一半以上 (1932-1935年統計共43人，江浙籍22人)。
撰文作者	北方著名大學教授(以北大、清華、燕京、南開爲主)，留美學人高達一半，次爲留英者。言論爲其教書以外的副業。	許多自學或讀師範學校，留日者占三分之一，但多未獲學位。文藝青年出身，多是賣文爲生的左翼職業革命家。蝸居上海亭子間。
與當局關係	九一八事變(1931)以後，擁護中央，與政府合作，爲其「諍友」。參加政府者(含入閣、國民參政會、當技術專家、政治顧問)占40人當中的65%。	一半以上爲左聯成員。面對當局書報檢查，左翼又內部傾軋。
論政主軸	以精英專業學理出發，從事知識啓蒙。從自由主義立場溫和批評，督促政府漸進改革，實施民主憲政。「制度內改革」(change within the system)。	憑新聞閱讀所得，以階級立場訴諸民粹和道德主義，並據以分析具體的社會現象。否定國民政府的合法性。「改革制度」(change of the system)。
論政風格	多數具名負責。同人論	多數用筆名，少具真

	政，和而不同。自許以「公心」正面表述，與《大公報》的「四不主義」精神相契合。	名。言論立場一致對付當局，但內部傾軋不已，可謂「同而不和」。以「推背圖」(反話正說、「正面文章反看法」)爲論述方式，如投槍匕首，冷嘲熱諷。
話語性質(Williams, 1977)	主流／支配(dominant)論述，兼及另類(alternative)論述。	敵對(oppositional)論述。
代表人物	胡適、丁文江、蔣廷黻、傅斯年、翁文灝、張奚若、吳景超、潘光旦、蕭公權、梁實秋。	魯迅、茅盾、周揚、郭沫若、胡風、瞿秋白、郁達夫、巴金、老舍、葉聖陶、田漢、夏衍、曹聚仁、馮雪峰、胡愈之。

先說文本的解讀。唐著說要辨析關鍵詞的意義，其實他用的還是樸素閱讀的老辦法，使文本的意義在閱讀中跳出來，並找到內在聯繫。這是不可或缺或取代的步驟，但如能用一種「話語分析」的方法進一步解讀，主題應該更鮮明有序，更有系統，層次更分明。「話語分析」的方法仍在各學科領域發展之中，差異甚大，有的還不太穩定。我推薦的是社會學家蓋姆森所提出的「建構性話語分析」，步驟是先把報紙言論的文本解構打散，再往返反覆重構，歸納集合成爲幾個「意識型態叢束」(ideological packages)，從而在解構和重構的過程中獲得一種全面而嶄新的理解。每個「意識型態叢

束」由隱喻、舉例、警句、描寫、視覺映像、後果、道德原則等元素烘托而成。一個總結性話語包括幾個次級話語，一個次級話語又可能包括幾個第三級的話語，形成既提綱挈領、層次分明而又意義豐富的枝葉網狀結構[20]。這個分析方法當然不是萬靈丹，但若配以成熟而靈活的學術判斷，卻有助於深刻解讀文本。我獲益於此，頗願推薦一試。

其次，作者把兩個詮釋社群成員的「生命世界」(life world)聯繫到話語的解讀。概括來說，平津派學者以江浙籍美英歸國學人居多，在著名大學任教，他們從自由主義的學理出發，自許憑藉「公心」，多以具名的方式為國是建言，說的是正面話，其論述目的是追求「制度內改革」(change *within* the system)，督促政府溫和漸進，實行民主憲政。胡適在《新月》時期對國民黨批評嚴厲，後來與蔣介石的關係改善，又加上共赴國難，轉而與蔣溫和合作，也是溫和的批評者[21]。其他學者也先後入閣或當政府顧問。

20 William A. Gamson (1988), "A Constructionist Approach to Mass Media and Public Opinion," *Symbolic Interactionism*, 11:161-174; William Gamson, A. David Croteau, William Hoynes, and Theodore Sasson (1992), "Media Images and the Social Construction of Reality," *American Journal of Sociology*, 95:1-37.

21 高力克，〈在自由與國家之間：新月社、獨立社留美學人的歧路〉，載李金銓編著，《報人報國：中國新聞史的另一種讀法》，頁130-134。胡適致羅隆基函(1935.7.26)說：「蔣先生是一個天才，氣度也很廣闊，但微嫌近於細碎，不能『小事糊塗！』」又函蔣廷黻(1937.4.25)說：「蔣介石先生確是一個天才，只可惜他的政治見解嫌狹窄一點，手下人才又不太夠用，真使人著急。」見耿雲志、宋廣波編，《胡適書信選》(上海：三聯，2012)，頁240、278。此後，1956年胡適在台北的《自由中國》發表文章，勸蔣介石學美國總統艾森豪，以無智「御眾智」，以無能「乘眾勢」，絕對節制自己，不輕易做一件好事，不輕易做一件壞事，才能做一個守法守憲

　　相對的，上海左翼文人也以江浙人居多，多半教育不完整，生活窮愁潦倒，大多以匿名方式，憑新聞閱讀的敏感性，再通過瞿秋白等地下黨人所提供的政治情勢和動態，在十里洋場賣文爲生。他們多半和左翼文聯有組織和思想的關係，故以半懂非全懂的階級立場看問題，訴諸民粹和道德主義，「正面文章反看法」，反話正說，即以號稱「推背圖」的方法分析具體的社會現象，爲的是挑戰或顛覆主流的話語。這批文人否定國民政府的合法性，矛頭指向當局，希望從根本「改革制度」(change of the system)。被魯迅稱爲「正人君子」、「博士」(胡適、劉半農)、「漢子」絕非好事，因爲那純是挖苦。他罵梁實秋爲「喪家的資本家的『乏走狗』」，更是毫無保留的人身攻擊了。他對國民黨的否定幾乎是全盤的、徹底的，連政府爲策安全轉移北平文物到南方，在魯迅看來也成了置北平民眾(包括青年學生)安危於不顧的證據。

　　用英國文化研究的術語來說，平津學者提出的是「主流(支配)論述」(dominant discourse)，與當局的基本立場若符合節，或「另類論述」(alternative discourse)，肯定當局的主旨或假設，再提出另一種途徑以達成之；而上海文人提出的則是「敵對論述」(oppositional discourse)，與支配性的論述針鋒相對[22]。最後，從這張人際網絡圖裡，何不按圖索驥，尋找在各自的社群中誰是意見領袖，誰是追隨者，誰是當中的橋樑，誰是偶而投稿的邊緣人物？它們的組織形式、互動方法是什麼？他們的言論和組織、行動之間的關係何在？

(續)

　　　的總統。此文乃犯蔣氏之大忌，見張忠棟，《胡適與雷震》(台北：自立晚報社，1990)，頁156-157。

22　Raymond Williams (1977), *Marxism and Literature* (New York: Oxford University Press).

三、關於方法論研究設計的幾個問題

在方法論上，本書採用典型韋伯式的「理想型」(ideal type)比較法，從兩個報紙的論壇中投射出去，看到中國近代「反傳統啓蒙」(anti-traditionalist enlightenment)的知識人所形成的兩個截然不同的詮釋社群。「理想型」的分析以小見大，圖以有限的案例，提煉有普遍意義的洞見，在做法上一方面假設內部的同質性，一方面放大外在的異質性，以便比較觀察。在這個比較、推理、歸納的過程中，力求邏輯嚴謹，證據充分，而且必須恰如其分，否則解釋過度，猶如解釋不及。我以爲在比較「外在的」異同以後(即統計學上的between variances)，必須回頭檢查「內部的」差異(within variances)，內外兼顧，始窺全豹。試舉以下這些問題來說明：

1. 這兩個詮釋社群是自覺建構的，還是後設概念？

以「星期論文」和「自由談」象徵中國自由派和激進派的闡釋社群，是不是報館有意識建立這種言論風格與言論陣地，因而責成編輯精心挑選特定的的作者？作者是自覺的站隊，還是自然而然形成的？「星期論文」作者的群體自覺是否較顯豁？「自由談」除了靠史量才和黎烈文在檯面主導，還有沒有左翼文聯的組織力量在地下運作？

尤其重要的是：本書是否以「後設」的概念分析文本，以呈現鮮明的主題？文人是自由人，並不專屬哪家報館。許多報人在回憶錄提到爲各不同的報刊投稿，有爲了稿費，有爲了複雜的社交網絡(鄉誼、人情、校友)[23]，因素不一，但他們未必優先考慮政治立場，

23 例如1933年12月27日魯迅致台靜農信，說他不能在「自由談」發表

何況言論壁壘未必如後人想像的那麼涇渭分明。陶希聖回憶，「星期論文」辦得成功，是因為張季鸞從中聯絡平津教授，禮貌隆重，稿酬優渥；而同在天津的《益世報》，因為沒有張季鸞這種魯仲連式風格的人，學術副刊就辦不好(唐小兵，頁102)。胡適和丁文江固然是《大公報》「星期論文」的重量作者，卻也是《申報》邀捧的文化聞人。1931年，《申報》五十週年的大開本紀念冊中，最重頭的就是胡適等人的文章。同年，《大公報》出滿一萬份，胡適的賀辭盛讚《大公報》比老牌的《申報》和《新聞報》辦得好。1932年《申報》六十週年，又特別推出丁文江主編的巨冊《申報地圖》，銷售很好。在1927年移居上海以前，魯迅曾給廣州《國民日報》和《國民新聞》投稿，文章並為《中央日報》轉載。報紙與作者的關係如此交錯，如何形成兩個截然不同的論述社群？

2. 個案時間抽樣的問題

在時間上，黎烈文於1934年結束「自由談」的編務，張梓生接任後，不久「自由談」就壽終正寢了。「自由談」結束以後，「星期論文」才正式登場，一前一後，嚴格來說是沒有比較分析的「同時性」的。《申報》在上海，《大公報》原在天津，要到1936年4月1日《大公報》在津滬同時發行，兩報才同時以上海為家[24]。唐著

(續)—————————————————————————————

文章了，但《申報月刊》尚能發表，「蓋當局對於出版者之交情，非對於我之寬典，但執筆之際，避實就虛，顧彼忌此，實在氣悶，早欲不作，而與編者是舊相識，情商理喻，遂至今尚必寫出少許。」王春森、許蘭芳編著，《魯迅新聞觀及其報業緣》，頁498-499。

24 《大公報》開滬版時，《申報》和《新聞報》帶頭抵制，後來請杜月笙出面擺平。(徐鑄成，《回憶錄》，頁69)。但後來上海的報業公會每兩週舉行「星期五聚餐」，中堅分子包括《申報》總經理馬蔭良和胡仲持、《大公報》滬館副經理李子寬和徐鑄成、《新聞報》

著眼於詮釋社群的話語，本來不必完全拘泥或計較時地的參差，但
為了求全，似不妨以間接的辦法補救這個缺陷。什麼辦法？胡適出
版同人雜誌《獨立評論》(1932-37)在先，再同時為「星期論文」
(1934-49)組稿，使自由派的言論流通更廣，由於兩者發刊時間部分
重疊，作者群也接近，唐著如能比較「星期論文」和部分《獨立評
論》論述主題的異同，當可進一步建立「星期論文」對自由派言論
的代表性，也增強「自由談」與「星期論文」的可比性。

3. 兩報「內部」的橫向和縱向閱讀

　　「星期論文」足以代表《大公報》嗎？《大公報》足以代表自
由主義嗎？「自由談」足以代表《申報》嗎？《申報》足以代表激
進主義嗎？本書作者以時間縱向閱讀「星期論文」和「自由談」各
文，好處是目標單純，思路清晰。但這裡涉及三個解釋上的問題：
其一，如此「孤立式」閱讀，可能導致過度解釋，割斷文本與整張
報紙風格和立場的有機關係(下面再談)；其二，只有研究者才會這樣
閱報，讀者總是瀏覽大概以後，再細看若干內容；其三，如果不橫
向閱讀報紙的其他內容，恐怕不易為「星期論文」和「自由談」的
文本清晰定位。

　　以橫向比較來說，《大公報》最拿手的是社評、各種學術和時
事周刊(如「星期論文」)，以及國內外特派記者的通訊特寫。「星
期論文」的創設原來有意讓主筆每週休息一天，故如能從側面比較
「星期論文」和前後兩任主筆(張季鸞和王芸生)所寫的社評異同，

(續)────

　　嚴獨鶴，加上《立報》的成舍我、薩空了。他們不但定期吃喝聯歡，
　　也交換廣告發行信息，討論如何對付新聞檢查。1937年，上海淪陷，
　　《大公報》、《時事新報》和《立報》自動宣布停刊，但《申報》
　　照常出版。

當能更清楚看到整個意識型態光譜的異同與變化。另一方面，黎烈文(和繼任的張梓生)時期的「自由談」對抗建制，勇猛辛辣，前後不過兩年多，在《申報》老店內部究竟算是化外的「言論租界」，還是整個報紙風格與論調的延伸——換言之，是例外，抑或常態？在功能上，「自由談」與黃炎培、陶行知等人的反蔣言論是否有配合與分工？除非橫覽《申報》其他新聞和廣告版面，甚難了解「自由談」的文本是在報內什麼語境下形成的。

除此，《申報》前後兩段的「自由談」還得進一步縱向比較。「自由談」創於1911年(比史量才接手《申報》還早一年)，原由王純根主持，後來由吳覺迷、姚鵷雛、陳蝶仙、周瘦鵑等接棒，統稱為「鴛鴦蝴蝶派」。1920年代，軍閥混戰，政權的控制較弱，他們用冷嘲熱諷的筆調諷刺時局。這種風格和內容流行這麼多年，自有其市場和慣性。1932年，就在鴛鴦蝴蝶派當紅鼎盛期，史量才突然心血來潮，說變就變，一剎那舊貌換新顏，全都以魯迅匕首式的革命雜文風格取代？這個急轉有無過程，與老主筆陳景韓(陳冷)離職有無關係？鴛鴦蝴蝶派從此在《申報》銷聲匿跡？前後兩段的「自由談」難道只有斷裂，沒有延續與承傳？果屬如是，史量才戲劇性轉變思維(包括聘請黎烈文為編輯)有何過程，他面對國家存亡如何選擇言論方向，他與國民黨鬥爭如何相激相盪，而黎烈文又如何能夠快速組織一支左翼的寫作隊伍，左翼文聯是否在背後發揮或隱或顯的作用，這些問題想當有層層的權力交涉，至關重要，焉能輕輕一筆帶過？

一般人貶斥鴛鴦蝴蝶派是「報屁股」文章，以風花雪月、奇聞異事、獵奇趣味，提供市民茶餘飯後消遣的談資，不能登大雅之堂。1950年代以後官方許可的中國現代文學史，獨尊魯迅、茅盾式向國民黨白色恐怖「投槍」的雜文為「新文學」的正宗，連帶批判「鴛

鴦蝴蝶派」為「五四逆流」，而胡適派雖本是「五四正流」，卻因
為政治立場而成為「反動派」。魯迅這批人是看不起鴛鴦蝴蝶派的。
1931年，魯迅在〈上海文壇之一瞥〉痛罵上海文人輕薄無聊，專以
寫作「才子加流氓」的小說為能事，矛頭對準鴛鴦蝴蝶派的小說[25]。
次年，魯迅譏評鴛鴦蝴蝶派為「肉麻文學」，以「夜來香」為例，
「真集肉麻之大成，盡鴛鴦之能事，聽之而不骨頭四兩輕者鮮矣」，
代表「洋場上顧影自憐的摩登少年的骨髓裡的精神」[26]。然而是否
除了「肉麻」與無聊，鴛鴦蝴蝶派就一無是處？若干受到「後現代
主義」啟發的學者顯然不服氣。李歐梵辯駁道，鴛鴦蝴蝶派在二十
年代以文字遊戲作合法鬥爭，以諷刺的文學風格表達民意，其發揮
批評政治的功能甚至比三十年代魯迅的意氣之爭還大[27]。循此思
路，陳建華稱道鴛鴦蝴蝶派在感知層面發揮「大眾啟蒙」的功能，
雖然與五四的思想啟蒙模式不同，卻代表「被壓抑的現代性」，開
拓的言論空間更是近代史上的「黃金時代」。鴛鴦蝴蝶派反映了都
市中產階級的日常慾望與物質文化，涉及生活各方面──包括新婚
姻戀愛觀、家庭問題、社會弊病、民眾苦難、新思想與舊道德的矛
盾──而且以嬉怒笑罵的方式邊緣戰鬥，以至於挑戰並顛覆宰制的
權威、傳統與成規[28]。這個爭論看來還會繼續下去。

25 王德威，《如此繁華》，頁125。

26 王春森、許蘭芳編著，《魯迅新聞觀及其報業緣》，頁512(見1934
 年5月8日條)。

27 李歐梵：〈「批評空間」的開創──從《申報‧自由談》談起〉，
 《二十一世紀》，1993，19期，頁39-51。

28 陳建華，〈共和憲政與家國想像：周瘦鵑與《申報‧自由談》，
 1921-1926〉，李金銓主編，《文人論政》，頁186-209。陳氏認為
 「鴛鴦蝴蝶派」是「被壓抑的現代性」，見陳建華：《從革命到共
 和：清末到民國時期文學、電影與文化的轉型》(桂林：廣西師大

4. 兩報「外部」在報業生態中的橫向比較

在上海，報紙以商業運作爲主，《申報》能推出「自由談」這種專欄，其他大報(如《新聞報》)又如何？幾家大報和林立的小報有無互動？大報與小報讀者是否互通？小報是否提供文字粗通的都市邊緣人逃避社會壓力，長期而言小報是否促進報刊的「非政治化」？是大報乏善可陳，市民只好看小報？我們知道：小報作者間中爲大報供稿，魯迅常從小報找評論的材料，左聯的徐懋庸跑到小報去回罵魯迅，大報也有小報作風。總之，這方面的關係比想像中複雜，但嚴謹的研究尚付闕如。

我想必須檢視整個報業生態，才能斷定《大公報》和《申報》是否獨樹一幟，甚至鶴立雞群。茲舉例二例說明之。第一，除了《大公報》和《申報》，其他報紙也開辦類似的論壇，這兩報獨特在那裡？《大公報》標榜「四不」，力求不偏不倚；《申報》的「自由談」由鴛鴦蝴蝶派轉成左翼言論堡壘。成舍我的《立報》用人不拘一格，各種專欄左右言論兼容並蓄，他的作者和《大公報》或《申報》有無交叉重疊，是否另成一格的言論派別？第二，1933年儲安平接編《中央日報》的「中央公園」副刊，辦得像「自由談」那樣色彩鮮明，言辭犀利，只要不反對現行政治體制就行。該報副刊一方面批評林語堂的《論語》，說他提倡幽默是開文壇惡毒謾罵的風氣，另一方面又批評魯迅和他身邊那幫普羅文學作家,「不務正業」，爲人極不寬容，只會諷刺冷嘲，挑起筆戰，但又不給解決問題的答案。尤有進者，「中央公園」除了支持當局以外，無論作者群、文章性質、言說方式，還是關注的問題，均與「自由談」驚人相似。

(續)―――――――――――――――――――

出版社，2009)，頁 iv。

1934年改版，儲安平逐漸脫離「自由談」的風格，轉而模仿《大公
報》的「星期論文」，終因人脈不足而告失敗[29]。儲安平仍是自由
主義者，一個初出茅廬而有理想的編輯，深受「自由談」和「星期
論文」兩個典型的影響，不言可喻。儲安平刊發文章支持蔣介石的
「新生活運動」，如同近代中國其他知識分子，他的自由主義夾雜
了民族主義和權威意識。他從英國回來編《觀察》，變成激進的反
對派，那是後來的事了。

5. 兩個詮釋社群的內部差異

以整體而言，「星期論文」的平津學者和「自由談」的上海文
人有顯著的差別，但他們的內部差異也不可忽視。我們除了注意主
旋律，還要聆聽多樣的變奏曲，因為其間的緊張狀態有時可能危及
主旋律的完整性。自由派陣營鬧過一些彆扭，但因為和而不同，仍
然維持很好的交情。例如九一八事變以後，因為胡適擔心中國沒有
貿然開戰的條件，力主和談，委屈求全，以換取時間長期準備，傅
斯年為此憤而威脅要退出《獨立評論》；後來胡適又力排眾議，獨
戰群雄，反對蔣廷黻、丁文江和錢端升等人主張以「新式獨裁」取
代民主；及至抗戰時期，學術中心遷移到後方，西南聯大的自由派
教授紛紛向左轉，「星期論文」作者群的意識光譜包括左中右，更
不是單一或統一的論調[30]。

「自由談」的成員黨同伐異，糾紛未已，情況更加複雜嚴重。
唐著把林語堂、徐訏、豐子愷、夏丏尊、吳稚暉等人都算到「自由

29 韓戍，〈初做編輯——儲安平在《中央日報》(1933-1936)〉，《傳
記文學》(台北，2013)，102卷4期，頁46-74。

30 章清，《「胡適派學者群」與現代中國自由主義》(上海：古籍出
版社，2004)，頁418、467。

談」的作者陣營裡(頁162-166)，我覺得這個標籤未免貼得浮泛，以致有誤導的危險。這些作家未必屬於或靠攏左翼陣營。林語堂是推重《大公報》而輕視《申報》的。以魯迅和林語堂而論，「相得者兩次，疏離者兩次，其即其離，皆出自然」(林語堂語)[31]。這應該是他們兩人再度「疏離」的時候，魯迅換各種不同的筆名在「自由談」撰文，大肆攻擊林語堂，指斥他倡導的「幽默文學」和「閒適文學」為「油腔滑調」、「油滑輕薄猥褻」、「實不過是『黑頭』和『丑腳』『串戲』時表現的滑稽而已」、「只是一種名存實亡的『零食』，因此不管它如何變換手法，也總是不能避免沒落的命運」，「也只能當它『頑笑』看」。魯迅不滿又不屑地說：「民族存亡關口還倡導什麼『性靈』文學！」[32]資料顯示，此時兩人尚有社交來往，但魯迅用化名把該罵的話都罵盡了。魯迅之於林語堂，誠如西諺所言：「有這種朋友，那裡需要敵人？」舉此一例，可概其餘。

魯迅覺得國民黨的白色恐怖和書報檢查不足畏，反而是左翼內部射出來的冷箭更難防。魯迅在上海被推為左翼文聯的精神領袖，但他與黨書記周揚的陣營有許多矛盾。周揚他們提出「國防文學」的口號，魯迅這邊提出「民族革命戰爭的大眾文學」，除了口號和路線，加上宗派情結，雙方動了肝火意氣，明爭暗鬥，可謂水火不容。魯迅致函友人說：「最可怕的確是口是心非的所謂『戰友』，因為防不勝防。……為了後方，我就得橫站，不能正對敵人，而且瞻前顧後，格外費力。」(轉引自唐小兵，頁240)。他說田漢是「同

31 陳漱渝，〈「相得」與「相離」──林語堂與魯迅交往史實〉，載陳漱渝、姜異新主編，《民國那些事──魯迅同時代人》(桂林：漓江出版社，2012)，頁1-15。林語堂的話引自頁2。

32 王春森、許蘭芳編著，《魯迅新聞觀及其營業緣》，見頁454、491、510、514、518、524、532、535新聞繫年各條目。

一營壘中人，化了裝從背後給我一刀…我的對於他的憎惡和鄙視，
是在明顯的敵人之上的」³³。田漢是魯迅筆下「四條漢子」之一，
其他三條則是周揚、夏衍和陽翰笙。周揚企圖以組織名義指揮魯迅，
被魯迅斥為「奴隸總管」³⁴。正因為魯迅視「四條漢子」為死敵，
文革期間「四人幫」算起老賬，他們遭受了無限上綱的迫害。還有，
年輕的廖沫沙(化名林默)毫不知情，竟然寫文章罵魯迅雜感是「買
辦」的「花邊文學」，魯迅在文章結集時故意取名《花邊文學》以
為反諷³⁵。魯迅即在病重，還忍不住和左翼陣營內靠攏周揚的徐懋
庸打了一場熱滾滾的筆戰³⁶。魯迅(未名社)與郭沫若(創造社)歷史上
恩恩怨怨更是離奇，他們化友為敵，惡言相向，郭沫若要魯迅收回
不必要的「民族革命戰爭的大眾文學」。但1966年文革時期毛澤東
審批江青所提出的《部隊文藝工作座談紀要》，肯定1930年代魯迅

33　房向東，〈「同一陣營」：「旗手」與「戰友」的紛爭──魯迅與
　　「四條漢子」〉，載陳漱渝、姜異新主編《民國那些事──魯迅同
　　時代人》，頁339-366。魯迅對田漢的批評，引自頁344。

34　景凱旋，〈魯迅：一個反權力的離群者〉，《書屋》，2004，第10
　　期。

35　陳漱渝，〈廖沫沙誤傷魯迅〉，載陳漱渝、姜異新主編《民國那些
　　事──魯迅同時代人》，頁384-387；　王春森、許蘭芳編著，《魯
　　迅新聞觀及其報業緣》，頁520，見1934年6月28日條。

36　魯迅抱重病作文，闡明自己堅決擁護並加入抗日統一戰線的立場，
　　徐懋庸等人在小報罵魯迅「筆尖兒橫掃五千人，但可惜還不能自圓
　　其說」。魯迅致友人信，說徐懋庸「忽以文壇皇帝自居，明知我病
　　到不能讀，寫，卻罵上門來，大有抄家之意」，見王春森、許蘭芳
　　編著：《魯迅新聞觀及其報業緣》，頁557，1936年8月25日條。又
　　見陳漱渝，〈「敵乎友乎？余惟自問」──徐懋庸臨終前後瑣記〉，
　　載陳漱渝、姜異新主編，《民國那些事──魯迅同時代人》，頁
　　367-372；房向東，〈「傳話人」與「替罪羊」──徐懋庸夾在魯
　　迅與「四條漢子」之間〉，同書，頁373-383。

提出的「民族革命戰爭的大眾文學」，批判另一派的「國防文學」
為走王明右傾投降主義的錯誤路線，迫使郭沫若立刻表態，由仇魯
迅轉為親魯迅，毛甚至親批把郭文送《光明日報》發表，並由《人
民日報》轉載[37]。這些左翼的鬩牆之爭，不是一段無足輕重的歷史
雲煙，而對於1949年以後的政治鬥爭(例如「胡風案」和文革)、輿
論導向和文字鬥爭的風格，都具有血淋淋的指標意義，值得重新梳
理審視[38]。

　　魯迅和胡適在《新青年》時代志同道合，後來在政治取向上鬧
翻了，彼此很少來往，不管魯迅怎麼罵，胡適都不還口。胡適早年
受梁啓超啓蒙，但在他留學歸國以後治學方法和政治見解都與梁大
相徑庭。魯迅文風接近梁啓超「筆鋒帶有感情」，但他對梁的政治
主張和文學成就似頗不屑，曾言：「諾貝爾賞金，梁啓超自然不配，
我也不配，要拿這錢，還欠努力。」[39]梁啓超和胡適宣揚清代考據
的成就，魯迅幾近栽贓地詛咒說，外敵入侵的關頭做這種事，「便
不妨向任何新朝俯首。對新朝的說法，就叫『反過來征服中國民族
的心』」[40]。魯迅常提到邵飄萍和《京報》對他的影響。邵飄萍常

37　葉德裕：〈郭沫若對魯迅態度劇變之謎〉，載陳漱渝、姜異新主編，
　　《民國那些事——魯迅同時代人》，頁301-313；廖久明，〈也談
　　郭沫若對魯迅態度劇變之謎〉，同書，頁314-322。

38　錢理群：〈胡風、舒蕪與周揚們(上)(下)〉，《書城》，2013，2
　　月號，頁5-17；3月號，頁12-22，此文甚有啓發意義。

39　1927年春致台靜農函，要求轉告劉半農，辭謝瑞典探測學家提名魯
　　迅參加諾貝爾文學獎。魯迅曾為美國記者斯諾列舉中國五大雜文作
　　家，依次為周作人、林語堂、魯迅、陳獨秀、梁啟超。可見文人的
　　關係不斷在變化。

40　王春森、許蘭芳編著，《魯迅新聞觀及其報業緣》，頁523，見1934
　　年7月23日條。

爲《申報》寫北平通訊，徐鑄成爲《京報》寫上海通訊。魯迅寫「自由談」的雜文時，攻擊力和戰鬥力特強，大有萬夫莫敵的氣概，這時他已進入個人生命的最後驛站，揆其文風、意理、人際和政治網絡，是否一以貫之，和以前各階段有何同有何異？這兩個論述社群承先啓後的關係是什麼，尤其值得注意。

四、唐著所引申出來的幾個值得討論的問題

平津胡適派的自由主義學者，與以魯迅爲中心的上海左翼文人，意識型態南轅北轍，卻一致高估了言論報國、以文字改造社會的力量。他們都是「反傳統主義的啓蒙者」，處於價值激烈衝突和社會轉型的前沿，全面抨擊舊傳統，鼓吹新西潮，但他們從小在內心深處受到中國文化的浸淫薰陶，揮之不去，故在文化認同、價值取向和思想模式各方面大抵具有中西的「兩歧性」[41]。平津派學者迷信文字和思想的力量，顯然是延續中國士大夫「立言」不朽的傳統。魯迅儘管懷疑文字的力量和立言的價值，假定他不看重自己「投槍匕首」的文字，根本犯不著陰鬱尖誚，對敵對友、對舊文化、對國民性動那麼大的怒，我想這是典型魯迅式的弔詭。

問題是中國沒有建立一個現代意義的「市民社會」，儘管新式學會社團逐漸興起，中產階級逐漸形成，白話文應運普及，社會意識跟著提高，但影響所及仍以都會爲限[42]。即使《申報》和《大公

41 張灝，《幽暗意識與民主傳統》(台北：聯經，1989)，頁173-174。
 例如胡適承襲傳統價值，整理國故，而且有濃厚的群體意識，而不
 是西方近代的個人主義。魯迅勸青年學子毋讀中國書，他自己卻多
 讀線裝書。

42 民國報刊只在大都市流通，殆無疑問，但幾個全國性大都市報刊的

報》的流傳再廣，也是點的，限於都會的知識群，不是面的。中國幅員廣大，識字率低，城鄉差距大，報紙無法滲透到全國社會底層，下層社會的啓蒙還必須靠傳統文化的形式(如演說、戲曲)[43]。儘管如此，以零星的資料推斷，上海報刊覆蓋率或許可觀[44]，但反觀各報館局促在狹窄不到一百米長的望平街，落魄文人蝸居亭子間，這幅浮世繪不啻刻畫了十里洋場的邊緣角落。近代中國報刊在型塑哈貝馬斯式「公共領域」有何角色與貢獻，現在總結起來實在過早，在更多紮實的經驗研究出現以前，我毋寧保持一種謹慎懷疑的態度[45]。

　　平津自由派教授有知識的優越感，把啓蒙視爲理所當然的分內事。胡適除了在二戰期間應召出使美國，曾多次婉謝汪精衛和蔣介石的入閣邀請，卻口口聲聲表示願意留在政府之外，做國家的「諍

(續)——————————————

普及率應該是蠻高的。以1946年爲例，全國報紙發行量僅200萬份，近半集中在上海南京(60萬份)、北平天津(30萬份)。在上海南京一帶，《新聞報》號稱銷20萬份，《申報》10萬份，南京《中央日報》7萬份，上海《大公報》5萬份。見賴光臨：《七十年中國報業》(台北：中央日報社，1981)，頁193-194。

43　李孝悌，《清末的下層社會啓蒙運動，1901-1911》(台北：中央研究院近代史研究所，1998)。

44　若按1946年的數字計(見注42)，上海和周圍市民階層透過閱報所、家庭鄰里交換、茶館會館訂報，報紙傳閱率應該比發行量大數倍。市民甚至以《申報》統稱報紙。每份《申報》要轉賣三次，早晨先以原價賣給中等收入階層，報販回收以後中午轉賣中低收入者，晚上再賣給低收入階層。顧執中幼時家貧，舉債度日，所看的《申報》就是晚上買的。陶隱菊的回憶錄也提到這一點。以《申報》10萬份銷路計，假定每份賣三次，每次10人傳閱，則閱報率高達300萬人。若再加上《新聞報》、《大公報》和其他大小報，報紙在上海市民生活中扮演什麼角色，報紙對中國「現代性」有何影響，都尚待做許多基礎研究。

45　李金銓，〈報國情懷與家國想像〉，載李金銓編著，《報人報國》，頁24-34。

臣」，做政府的「諍友」，頗有「作之師」(educate the chief)的味道。
他早年提倡「好政府主義」，這個「低調民主」碰到「高調革命」
便窘態畢露，被中共戴上一頂「小資產階級」的帽子[46]。《獨立評
論》的成員如翁文灝、蔣廷黻、何廉等人，在一個「前現代」的國
民政府工作，始終是權力圈的外人，做裝飾品，算是「尊」而不「重」。
即連胡適出任駐美大使時，也受盡外交部長宋子文的污穢氣，宋子
文連對美交涉的文件都不給胡適看[47]。坦白說，中國的中產階級不
成氣候，這些教授高高在上，生活在大都市，交往圈和世界觀也多
半在知識階層內，和底層民眾是脫節的。

左翼文人訴諸大眾，對於自己能不能代表大眾，充滿了身分的
焦慮感。他們的話語從「結合工農」取得武裝的道德感，既企圖為
工農代言，又想啓蒙他們；一方面顛覆既有秩序，一方面建構一個
單元而專制的話語。底層民眾是否領受得了文人的代言和啓蒙，懂
不懂文人的話語，都不應該想當然耳。左翼文人後來紛紛投奔延安，
發現氣氛和上海迥然不同。魯迅是左翼陣營中的「離群者」，他是
悲觀痛苦的虛無主義者，他反對所有的權力；在左翼陣營中，唯有
他未對民粹派的「到民間去」贊過一詞，而只一味猛烈批判群氓的
國民性。他罵阿Q式愚昧頑劣欺騙的國民性，不比罵當權者或其他
文人少。只要民眾落後，他就要啓蒙他們，就要對他們進行思想革
命，所以「他的接近民眾，始終是出於個人的反對權力，而不是追
隨民眾，更不是充當民眾的代表。」[48]魯迅了解的馬克思主義相當

46 潘光哲，〈《我們的政治主張及其紛爭》：1920年代中國「論述社
 群」交涉互競的個案研究〉，載李金銓編著，《報人報國》，頁169-170。
47 黃波，〈將心托明月，明月照溝渠〉，《書屋》，2004，第11期。
48 景凱旋，〈魯迅：一個反權力的離群者〉，《書屋》，2004，第10
 期。我相信，魯迅再生，目睹有昏人盲目美化文革時期的工農德性，

零碎，他使用階級分析是因爲符合他同情弱者的需要。

　　在林毓生看來，胡適和魯迅都承襲了傳統中國政治文化「意圖倫理」(韋伯所說的ethics of intention)的謬誤，即是企圖把「政治道德化」(修齊治平，內聖外王)，認爲政治問題可以用文化、思想、道德的方案來解決，政治活動不許參雜絲毫道德曖昧。這種邏輯如果推到極端，則爲了實現崇高的意圖，當可不擇手段，以不道德的方法完成道德的意圖[49]。林毓生批判「意圖倫理」，同時提倡韋伯的「責任倫理」，願意承認世界不完美，知道良善的意圖可以導致相反的效果，因此有時候願意以妥協的方式處理問題。這正是西方自由主義的精神，不會徒爲保全玉碎(意圖)，而打破瓦全(責任)。在這一點上，我以爲胡適和魯迅是有分別的，因爲胡適不止相信思想與文字，還頗具政治感和判斷力。

　　唐小兵的關懷最終歸結到「公共輿論」的問題。他沒有像瓦格納般削足適履，以中國史料去迎合哈貝馬斯的理論；至少他的答案是開放的，未如瓦格納在「先驗上」假定「公共領域」的存在。哈貝馬斯建構的「公共領域」，一方面免於資本主義的異化，一方面免於列寧專制主義的異化，追求近乎烏托邦的境界，使人們能夠充分地進行批判性的溝通，互相爭鳴，使理性更澄明[50]。相對於此，英國文化研究巨擘威廉斯(Raymond Williams)闡發「意識爭霸」的過

(續)—————————————————————

　　　必將橫眉怒目，起而斥之。

49　林毓生，《政治秩序與多元社會》(台北：聯經，1989)，頁234、238。
　　按，蘇維埃革命成功，羅素訪問蘇聯以後即作此說，因此修正以前同情蘇俄的態度。

50　Jürgen Habermas (1989), *The Structural Transformation of the Public Sphere: An Inquiry into a Category of Bourgeois Society*, translated by Thomas Burger with the assistance of Frederick Lawrence (Cambridge, MA: MIT Press).

程說：「鮮活的霸權恆是一個過程。……它必須不斷地被更新、再生產、保衛與修正。同時，它也不斷受到它本身以外的壓力所抗拒、限制、改變和挑戰。」[51]霸權不是一個謙和揖讓的靜態成品，「爭霸」是充滿競爭乃至鬥爭的動態過程，論爭團體相爭互鳴，有進有退，有分有合，有合縱有連橫，有助力也有阻力，是主動不斷積極介入的過程。參酌威廉斯的洞見，我在評論瓦格納的書時表達以下的看法：

> 既然「公共領域」是理性溝通的「動態」場域，除了文本(text)分析，我們必須看到「人」的活動，瞭解傳播者(報刊及其主筆)和受眾如何透過文本(內容)而產生甚麼互動(思想變化、行動、效果、影響)。……我們需要內證(文本的理路)與外證(語境和脈絡的聯繫)交叉配合，才能推敲「公共領域」是如何運作的：各受眾群體(闡釋社群)究竟如何解讀報刊文本？它們是各說各話，還是圍繞公共議題展開生動的溝通、對話和辯駁？在這個互動的場域中，報刊到底是調節者、仲裁者，或是議題設定者？在眾聲喧嘩中，讀者有沒有進一步化對話為公共行動？[52]

回顧本書關注的問題，我們知道「自由談」作者一致反對國民黨，但政治幫派嚴重分歧；「星期論文」是自由派學界同人的組合，背景和理念接近，較易建立溝通和共識，但歷史上也是有演變的。問題是這兩個詮釋社群「之間」，有沒有溝通、詰難、交鋒、共識的基礎？資料顯示，上海左翼文人動不動冷嘲熱諷平津的教授們，

51 Raymond Williams (1977), *Marxism and Literature*, p.112.
52 李金銓，〈報國情懷與家國想像〉，頁32。

例如魯迅經常肆意揶揄「胡博士」(胡適)和梁實秋等人，曹聚仁挖
苦「胡聖人」，極盡深文周納之能事，但「胡博士」和他的朋友們
對來自上海的挑釁一概不回應，處之泰然。1936年9月，魯迅步入生
命最後階段，仍致函曹靖華，說到北平的報紙還肯記載他病重，「上
海的大報，是不肯載我的姓名的，總得是胡適林語堂之類」，言下
忿然[53]。那年年底，胡適致函蘇雪林，勸她要公私分明，攻擊私人
行為是「舊文字的惡腔調」；又說論人須持平，並讚揚魯迅早年的
文學作品以及小說史研究是上乘的。胡適說：

> 魯迅猛猛攻擊我們，其實何損於我們一絲一毫？他已死了，我
> 們盡可以撇開一切小節不談，專討論他的思想究竟有些什麼，
> 究竟經過幾度變遷，究竟他信仰的是什麼，否定的是些什麼，
> 有些什麼是有價值的，有些什麼是無價值的。如此批判，一定
> 可以產生效果[54]。

我抄錄這段話，實有感於這種寬容開放的態度是建立「公共領
域」的必要前提，在舉國一片黨同伐異聲中猶如空谷足音。胡適自
稱是無可救藥的樂觀主義者。他對魯迅們表現出來的氣度可能源於
他的過度自信，因為他「覺得這一班人成不了什麼氣候。他們用盡
方法要挑怒我，我只是『老僧不見不聞』，總不理他們」。魯迅他
們「成氣候」與否，姑不置論，我要指出的是：探戈舞要有伴才跳
得起來，一個巴掌打不響，胡適他們不回應，上海左翼文人只能唱
獨角戲了。有去無回，中間斷線，這兩條平行線不交叉，這就形成

53 王春森、許蘭芳編著，《魯迅新聞觀及其報業緣》，頁557-558，
　　見1936年9月7日條。
54 耿雲志、宋廣波編，《胡適書信選》，頁274-275 (1936年12月14日)。

了「各自表述」、各說各話、信者自信的局面，我們看不到「公共
輿論」複雜往復的互動、爭鳴、折衝與溝通。再說上海淪陷以後，
《申報》並未遷到後方，在孤島與日偽合作繼續出版，有道德污點，
抗日戰後自然被國民黨方面接收，1949年被中共封掉。國共內戰時
期，《大公報》走中間路線，直到最後眼看國民黨大勢已去，主筆
王芸生宣布向共產黨「投降」[55]。公共輿論縱使萌了芽，也來不及
長出苗。

　　報紙當然有話語，但各報的話語與話語之間如果只像孤立的浪
花，起起落落，沒有掀起互動的壯闊波瀾，那就未必形成有現代意
義的「公共輿論」；而光把各種話語雜然並陳，聽任它們獨自喧囂
不已，縱然增加參與者和旁觀者的熱鬧，卻也無法促進「公共領域」
的理性溝通。當然，報刊言論不能脫離社會脈絡單獨看，即使京滬
兩派各說各話，沒有在戰場上直接交鋒，並不意味它們在輿論環境
中毫無作用。整體而言，媒介在社會學家所說「界定局勢」(definition
of situation)和「現實的社會建構」(social construction of reality)的過
程中有形和無形都扮演不可或缺的角色。因此，我們得追問這些言
論對各自的(甚至對方的)讀者群發揮多少影響力，留下什麼文風，
帶進什麼新觀念，解決什麼問題？它們如何促進溝通上下，聯繫左
右？我們有無證據說明報紙摧枯拉朽，加速國民黨政權的潰敗？於
此，唐著所選擇的兩個個案提供了什麼短期和長期的象徵意義？眾
人走過的路必然留下痕跡，有的徑道也許被歷史煙硝湮沒了，如何
挖掘殘留的蛛絲馬跡，連點成線，連線成面，則是一場艱辛而必要

55　楊奎松，〈新中國新聞報刊統制機制的形成過程：以建國前後王芸
　　生的「投降」與《大公報》的改造為例〉，載李金銓編著，《報人
　　報國》。

的歷史重構。若不先廓清這些多層互動的場域，以及考察這些對話的機會與限制，空口抽象討論「公共領域」只怕是浮游無根的。

最後，我們勢必要討論自由主義和激進主義命運在中國的消長。余英時在分析中國近代史上的胡適時提出一個重要的問題：為什麼以胡適為代表的自由主義和實踐主義思想擋不住共產主義的狂流？原因當然很多，但也涉及胡適思想的內在限制。胡適是提倡「多談些問題，少談些主義」的人，在方法論上援引杜威的路徑，「大膽的假設，小心的求證」，堅持有幾分證據講幾分話，他自然不願觸及「中國是什麼社會」這樣全面性的論斷，但也因此無法滿足一個劇變社會對於「改變世界」的急迫要求[56]。國共政權交替以後，胡適在中國大陸聲名狼藉，猶如喪家之犬，毛澤東於1950年至1952年發動全國政治運動批判胡適，1954年至1955年更大規模清算胡適思想[57]。滯留大陸的胡適派學者紛紛出面劃清界線，而且扭曲歷史，上線上綱地詆毀胡適，他們自己且淪為「反右運動」的祭品。胡適先流亡美國多年再回台灣，他曾被蔣經國的軍方政工勢力猛力圍剿[58]。至於胡適在《自由中國》運動的角色，論者已多，我就不再畫

56 余英時，《中國思想傳統的現代詮釋》(台北：聯經，1987)，頁568-569。杜威的美國弟子也面臨這個困境，左翼進步主義分子轉而追隨馬克思主義。我想到社會學家C. Wright Mills，他原來立基於實踐主義，充滿社會改革的銳氣，與當時主流結構功能論的保守傾向格格不入，後來他開始接觸馬克思主義，愈變愈激進，在英年早逝以前寫過政治性冊子支持古巴革命。

57 楊金榮，《角色與命運：胡適晚年的自由主義困境》(北京：三聯，2003)，頁318、323。

58 尤其重要的是國防部總政治部發布了極機密「特種指示」，長達61頁，名為《向毒素思想總進攻！》，詛咒胡適和《自由中國》最屬。軍方控制的報刊隨歌起舞，大肆攻擊心目中的敵人。該機密文件收錄於雷震，《雷震回憶錄》(香港：七十年代社，1978)，頁109-145。

蛇添足了[59]。

　　魯迅在中共建國以前13年即已瞑目,沒有親眼看到當局給他的
無上崇榮。但他的幽靈飄盪不逝,被官方樹爲一貫正確的「神主牌」,
當年的敵友在政治上都走過不同的崎嶇路,「胡風案」株連甚廣,
郭沫若在文革期間捧魯迅以避禍,但其著例而已。魯迅一介獨立的
知識人,個人主義色彩極濃,他反對一切權力,從不屈從任何權力;
毛澤東只能團結並利用知識人,而不許他們鬧獨立。魯迅知道知識
人對社會的感受永遠是痛苦不滿的,他對作家與政治人物的關係是
深有戒心的:文學在革命的第一階段發出怒吼,預示反抗的到來;
第二階段,行動取代寫作;第三階段,文學不是歌頌革命,就是弔
輓舊社會與舊文化的滅亡[60]。魯迅被推爲左翼文聯的精神領袖,卻
從未入過共產黨,其頑強、不屈服權力尤甚於其他同路人。據魯迅
的兒子周海嬰憶述,1957年毛澤東到上海小住,湖南老鄉羅稷南問
毛澤東,要是今天魯迅還活著,他可能會怎樣?毛深思片刻後回答
說:「以我的估計,要麼是關在牢裡還要寫,要麼是識大體不做聲。」
[61]有人懷疑周海嬰只是耳聞,毛澤東不可能說出這種話。就算毛沒

59　例如林淇瀁,〈由「侍從」在側到「異議」於外──試論《自由中
　　國》與國民黨機器的分與合〉,載李金銓編著,《文人論政》,頁
　　310-350(政大版,頁351-393);張忠棟,《胡適五論》(台北:允晨,
　　1987),頁259-293;雷震,《雷震回憶錄》。

60　林毓生,《政治秩序與多元社會》,頁260-261。

61　周海嬰,《魯迅與我七十年》(南海出版公司,2001)。另外,1950
　　年有讀者向《人民日報》提問:「如果魯迅活着,黨會如何看待他?」
　　國務院文化工作委員會主任郭沫若(他與魯迅曾有恩怨)親自答覆
　　說:「魯迅和大家一樣,要接受思想改造,根據改造的實際情況分配
　　適當工作。」牛漢,〈我與胡風及胡風集團〉,《當代》雜誌,2008,
　　第1期,頁83。

有說過，這句話的確引人深思。以魯迅骨頭之硬，會屈從於「新社會」的黨令嗎？當年被魯迅百般揶揄的胡適博士，晚年相信魯迅如果還在一定「是我們的人」，這是一廂情願，還是有些道理？

　　魯迅的光輝革命形象也許沒有褪色，但大陸學界開始重新發現、評價胡適的現代意義，胡適已經蔚然成為顯學。例如當年的左翼知青李慎之，一輩子崇拜魯迅的深刻勇敢，輕視胡適的膚淺怯懦，但他到了晚年(尤其是「六四」以後)痛定思痛，卻不斷宣揚要回歸五四，以前跟著魯迅把傳統個人道德「破」得殆盡，現在更應該向胡適學習如何「立」民主制度了[62]。揚胡而不抑魯，李慎之的態度也許是一葉知秋。有趣的是當年在國民黨壓力下去職的「自由談」編輯黎烈文，命運如何？抗戰結束後(1945)黎烈文即已隨陳儀赴台，出任《新生報》副社長，後來滯留在台大當法文教授，日子想必不會過得太愜意。1958年版《魯迅全集》的注釋斥責他「後墮落為反動文人，1949年全國大陸解放時逃往台灣」，直到1987和2005年版的《魯迅全集》才除去這個罪名，2009年《魯迅大辭典》用了1000字介紹他與魯迅和左翼作家的親密關係[63]。歷史與政治的糾纏曲折詭譎，是是非非，實在一言難盡，唐小兵博士倘能聯繫個案分析到事情後來的變化，當必更有「鑑古知今」的深意在焉。

五、結論

　　報紙是「公器」，代表輿論。要是不服膺這個古典民主理論的

62 李慎之，〈回歸『五四』，學習民主——給舒蕪談魯迅、胡適和啟蒙的信〉，《書屋》，2001，第5期。

63 孔見、景迅(2012)，〈《魯迅全集》注釋中的黎烈文〉，載陳漱渝、姜異新主編，《民國那些事——魯迅同時代人》，頁144。

基本假設，則目前的討論便無立足點。「星期論文」的作者強調「公心」，《大公報》以「不黨、不賣、不私、不盲」的原則自許。然而何謂「公心」？「公心」是否就是「四不」？《大公報》強調發表意見不帶成見，不以言論做交易，不公器私用，願向全國開放，不盲從、盲信、盲動、盲爭，我認為是儒家自由主義與西方新聞專業主義的結合，是近現代中國新聞專業精神的標竿[64]。《申報》象徵中國近代資本主義發展前沿的雛形文化產業，迎合新興都市中產階級文化的市場需要。這兩報代表本文文首所提到「專業報」和「商業報」的主要典型。

唐小兵博士選擇《大公報》的「星期論文」和《申報》的「自由談」為個案，以小見大，生動刻畫了五四以後在「救亡圖存」、內憂外患、追求國家現代化的過程中知識群體如何分化，而這個知識群體分化是和整個中國政治社會的變化互為表裡的。以這兩報的言論堡壘為鏡子，投射到中國報業發展與公共輿論的狀態，到知識群體與意識陣營的分合，到報界、知識界和政治錯綜複雜的關係，以至於管窺中國何去何從的軌跡。個案研究做得出色，應該施展這種獨特的「秘密武器」，剝筍見心，嚐一臠而知全鑊，猶如牛頓從蘋果引申到地心引力的定律。當然，在從小向大、由裡往外推的過程中，牽涉到許許多多邏輯的跳躍，那就必須小心翼翼，步步為營，從種種直接和間接證據旁敲側擊，還原歷史，真實呈現「人」與「事」在歷史場景下交織演出的一場戲。

唐博士實事求是，廓清了一些新聞史的複雜輪廓。歷史面貌是必須聯繫文本和層層語境經過闡釋獲得了解的。環顧長期以來中國

64 李金銓，《超越西方霸權：傳媒與文化中國的現代性》(香港：牛津大學出版社，2004)，頁66-70。

大陸正統新聞史界的書寫，一方面片面堆積流水帳似的史料，一方面根據黨意或己見空發議論，好就好到底，壞就壞到底，愛之欲其生，恨之欲其死，而這個歷史評價又隨著政治氣候而變化。因此，魯迅的臉譜是一貫「正」的，而胡適的臉譜是一貫「歪」的。大陸歷史學界人才輩出，各自精彩，努力掙脫政治的魔咒。我不專治新聞史，但以我片面的觀察，知道新聞史研究遠遠落後於整個歷史學科之後。在中國，新聞史寫作最需要提倡樸實的學風，嚴格的訓練，講究用問題意識、邏輯推理和經驗證據，從點到線到面到結構，鋪陳並呈現有意義的歷史圖像。學子切勿一下子就跳到「史論」，史實貧瘠，贅論滿篇，事情沒有搞清楚就「微言大義」起來了，實在不是很好的學風。本書作者本科念新聞，後轉攻歷史，再從事新聞史研究，現在回饋給新聞史界，也算是飲水思源的「古風」。

　　在唐博士這本書，我們看到的是「歷史的」胡適，是「歷史的」魯迅，不是以後人的偏見給他們畫成神或鬼，而是兩個活生生、有個性、有關懷、有情有仇、有重大影響和有主客觀限制的人。從胡適，到「胡適群」，到自由派；從魯迅，到「魯迅群」，到左翼激進派；它們象徵了中國近代史上兩個詮釋社群，提供中國兩條道路的部分藍圖。1949年以後，但凡有獨立人格的知識人，不論左右，歷經反右和文革的種種運動，無不慘遭磨難或滅頂。然而那些人所播下的思想種子，是否已經完全湮滅在政治瓦礫和歷史塵土？不，以今視昔，我們還感受得到那一代知識群體的熱血在奔騰，他們所說的，所做的，所爭吵的，舉凡民主憲政、新式獨裁，到民族解放、階級平等、個人自由，無不餘波蕩漾，在國族血脈和知識人心中隱隱發作。他們的言論牽動中共建國以後歷次的政治運動，他們提出來的問題至今仍然活力蓬勃，此所以李慎之要提倡要接續胡適對自由民主的啟蒙，也是唐小兵要回去研究胡適和魯迅的緣故。先驅者

的思想魂魄還不停地與當代人對話、詰難,鬥爭。我們不斷還原歷
史,廓清事相,分析他們思想的根源、潛能與限制,並賦予我們所
處的時代意義,其動力在此,其目的也在此。

　　李金銓,香港城市大學媒體與傳播系講座教授兼傳播研究中心主
任。研究領域包括國際傳播、媒介政治經濟學、傳播與社會理論以
及新聞史。中文近著有《文人論政:民國知識分子與報刊》(2008)
和《報人報國:中國新聞史的另一種讀法》(2013)。

吳介民
《第三種中國想像》論壇

從更新台灣想像出發：
讀吳介民《第三種中國想像》

王超華

一、從《自由人宣言》談起

　　台灣2008年二次政黨輪替，國民黨籍馬英九當選總統，作為主要政績目標，持續大力推進台海兩岸關係。2012年馬英九成功連任，各方咸認有賴於中國大陸對台灣政治經濟的重要性；面向大陸／中國，逐成為各種政治力量共同認可接受的現實乃至未來目標。馬英九政府繼續不斷拋出諸如互設代表處和服務業貿易協定(服貿協議)等兩岸關係新議題。與此同時，包括民進黨高階領導在內的各色政治人物，紛紛尋找特定方式和機會，與對岸建立「非正式」的聯絡關係。是否接觸早已不是問題，如何(how)與對岸交涉或談判，成為觸發島內政治爭議的關鍵。2013年4月，守護台灣民主平台等組織的學界人士發布宣示兩岸關係立場的《自由人宣言》，就是因應這一情勢而來。雖然兼及「人權早收清單」等政策建議，這個文件主要是從原則立場展開論述，強調兩岸關係重點應放在社會層面的交往，政府間的談判則必須首先明確人權、自由等原則，否則絕對不應進入政治協商領域。

　　由於這份早收清單所列各項並非台灣政治目前最引起爭議的政

策內容，支持宣言的輿論，大多以提供版面或空間的方式，由不多
的幾位發起者自行出面解說或反擊。這個宣言所引起的輿論反響，
主要來自反對者的猛烈抨擊。幾家報館紛紛發表社論和短評，有的
聲稱宣言強調「社會」就是否定國家，是「國家死滅論」；還有的
在五月初大談五四精神的愛國實質，非常沒有台灣特色地指責宣言
背離了五四的方向。網絡上某些一貫以左翼自居的人士也加入聲
討，認為「人權」早已成為國際霸權實施控制的藉口，宣言不過是
在盲目追隨西方(顯然忘記了人權本來就是台灣社運團體為外籍勞
工和外來配偶爭取權益的長期立場)。這些劍拔弩張的抨擊聲勢，頗
不成比例，大有要將宣言所代表的思路「消滅於萌芽之中」的態勢，
難免令人好奇，宣言究竟動了哪些人的奶酪？

　　以「自由人」相標榜，強調人權和公民社會的價值，這是宣言
值得肯定的地方。與近年來香港評論動輒訴諸香港的「核心價值」
不同，台灣至今沒有形成能夠激揚公民自信、具有相當社會共識和
長遠願景導向的基本價值表述。比較而言，短視的「發展經濟」仍
然是政客和媒體最常用的激勵手段。結果，民間社會所重視的回歸
在地，常常被傾向政商利益的開發項目所擠壓拋棄，造成始料不及
的衝突。即使人們在兩岸對比中為台灣民主而驕傲，但自由民主概
念流於模糊抽象，究竟如何在選舉以外的日常生活中踐行，如何以
此為標的並展開互激互盪的辯論，尚未受到足夠的注意。也許正因
此，我們才會看到不耐煩宣言以自由、人權、公共社會為號召的寫
手們，公然祭出「國家」或「民族」或「文明」等概念，與宣言賴
以立論的這些「普世價值」相對抗。但是，如果台灣真的視國家民
族為最高價值，自由人權和公共社會只不過居於從屬地位，那麼至
少從社會和體制惰性來說，擔心戒嚴的幽靈有可能重新滲入日常生
活的細節，應該不是過度渲染的危言聳聽。

　　這並不是說，《自由人宣言》毫無瑕疵。毋寧說，突出若干孤立的概念作爲一個社會的「核心價值」，是一種簡單化進路，其效果很可能事與願違：原本奉爲核心價值的觀念，被迅速工具化，失去其支撐日常理性判斷的基礎意義。宣言發布後，發起者邀請各界人士參與辯論。王丹曾指出，作爲兩岸關係立場的基本闡述，宣言在面對大陸時，帶有令人遺憾的傲慢。可以說，這也是筆者的印象。爲甚麼會這樣？宣言的文本相對簡潔，參與起草宣言的吳介民教授另有專書《第三種中國想像》詳細論述。而且，在與宣言有關的研討會發言和後續的撰文說明或訪談中，吳介民也曾反覆重申他專書中的意見。可以想見，這兩個文本有基本的重合和延續。以下本文即從《第三種中國想像》一書入手，審視台灣智識思想界面對大陸論述的一些盲點和誤區。筆者認爲，提倡跳出固有思維模式的第三種中國想像，如果不能同時跳出固有思維模式的台灣認知，不但論述中會出現種種自相矛盾，而且很可能完全不具備實踐意義[1]。

二、中國想像中的跳躍與錯置

　　吳介民在序言中強調，《第三種中國想像》是一本有意實踐公共書寫的著作，他力圖在堅持思想理念的同時，不跳脫現實，向公眾開放具備一定思考辯論難度的思想議題。這本三百多頁的著作，在相對感性的簡短序言之外，由長短不一的十六章，組成篇幅基本均衡的三大部分：「對中國說三道四」；「生活在台灣」；「華麗

1　筆者在此竭誠感謝吳介民教授慷慨贈閱《第三種中國想像》一書，
　　並盛情邀請筆者參與此次筆談討論，同時也感謝他提供有關《自由
　　人宣言》發起人等相關信息。

背後的冷酷」。其中第三部分的三篇文章，脫胎於作者在中國大陸
進行社會學田野調查的研究，分別討論台商在大陸的生存策略和公
民身分差序下的大陸農民工階級。這些社會學研究雖然不屬於狹義
的政治社會評論，但在某種意義上仍可說是在對中國說三道四，邏
輯上講，可以為他所提倡的另類中國想像提供必要的實地觀察，理
應放在「生活在台灣」這部分內容之前。那麼，目前這種排序，僅
僅是出於整飭的需要嗎？顯然，作者有意將這部分的學術討論區別
於第一部分基於公共介入而主張的中國想像。不過，仔細閱讀又會
看出，這兩部分必須區隔的原因恐怕還在於，他的學術研究，並不
能有效支持他本人關於中國想像的主張。

　　第一部分第二章與書名同題，具體論述了吳介民所謂的「第三
種中國想像」，也比較清晰地暴露出這個提法的內在問題。其中首
要的缺陷是，他並沒有將對中國現實的認識作為談論不同中國想像
的前提。本來，中國現實中矛盾複雜的表象，各種不同角度、立場
所提供的分析和判斷，以及學者個人在知識和理性基礎上對這些表
象、分析、判斷做出的評價，都應該是辨析不同中國想像時必做的
功課，也是保證公共討論質量的重要條件，而且能夠幫助台灣學者
在面臨中國崛起的全球條件變化下，參與國際上有關中國想像的學
術研討和政治辯論。然而，作者卻選擇了一種狹義的政治視角，將
中國想像定義為台灣在現實政治中的選項，使得其主張受到島內政
治的嚴重框限。雖然他批評島內輿論迄今仍延續藍綠二分的對立邏
輯，將中國或者看作財富與機會，或者看作威脅與風險，兩種觀點
分別只捕捉到中國的局部剪影，但他主張的「從社會觀點出發，客
觀分析兩岸問題，但不迴避主觀的價值選擇」，已經用「兩岸問題」
取代「中國大陸情勢」作為另類中國想像的基礎，顯現出台灣視角
下忽略大陸實情的傾向(頁31-32)。

　　前提有偏差，論證難免出現漏洞。吳介民在三個層面上討論他的第三種中國想像：從對大陸現實的認定，到將其對照於台灣民主化進程，再到具體政策建議(頁41-61)。只可惜，這三步論證的銜接，並不那麼完美。在確認中國大陸現實的時候，他承認，由於強大的維穩體制，中國社會針對官方的批判和反抗不能採取組織串聯的形式；因此，只要中共核心集團內部沒有出現不可妥協的分裂，「則持續威權統治加上局部而低程度的自由化，或許是最大的可能性」，但同時中國又隨時可能發生難以收拾的社會動亂。在後一情況下，由於「社會抗爭不會自動轉型為民主選舉體制」，反倒有可能在缺乏組織的情況下變成動亂失序；到時「勢必衝擊現有經濟活動，尤其台商密集的東部沿海，這將是台灣不得不面對的現實。」(頁41-43)同時，他痛陳跨海峽政商勾結攫利已經在危害台灣民主(頁43-50)。這才是他大聲疾呼更新中國想像的主要動因。顯然，這和他所批評的中國威脅論，相去不遠。

　　在這樣危急的情勢下，他提出的第三種中國想像，卻又要「寄望跨海峽公民運動」。根據何在？他說：第一，實證觀察上，目前中國的社會氛圍頗類似美麗島事件(1979)前後的台灣；第二，邏輯推演上，因為兩岸同為華語社會，且國共兩黨同為列寧式政黨，因而兩岸有結構上的類似性。所以，他得出結論——台灣民主化經驗，在威權統治者和民主力量兩方面，對於大陸都非常重要(頁55-56)。且不說這種觀察推演的粗糙和禁不起推敲，問題是，大陸各種不同力量是否會如他所願，也這樣認為呢？吳介民的回答，可以在這一章的題解中看出端倪：

　　　　假如台灣無法「擺脫」中國，則須釜底抽薪，逆向思考，反守
　　　　為攻。台灣可以經營的「價值高地」，就是爭取華語世界的「文

化領導權」。這個領導權的內涵，不局限於狹隘的「語言文化」，
而是民主、人權、文明性、在地多元文化等普世價值。

也就是說，「寄望跨海峽公民運動」的動員能量，來自喚醒台
灣掌握「價值高地」和華語世界「文化領導權」的自豪感；對岸的
態度，大約是寄託在德風偃草的預期效果上了。同時，爲使台灣能
夠充分認識並經營自己的優長之處，又必須在描述其中國想像之
前，首先劃清兩岸界域(頁50-55，「統獨是一個真實議題」)。在兩
岸優劣對比基礎上建構起來的中國想像，難怪王丹批評說有傲慢的
嫌疑。

這種建構同時存在脫離現實的隱憂。以上兩方面的想像，在吳
介民的討論中進一步演化爲兩岸實際操作中，四個具體的政策方
向：(1)人權議題納入兩岸既有經濟協商談判議程；(2)人權民主議題
列入兩岸超越經濟範疇的廣泛協商對話；(3)尋求兩岸在社會層次的
連接，型構跨海峽公民社會，涵蓋所有進步性的經濟社會文化主題；
(4)兩岸任何未來的政治共識，必須建立在承認政治差異的前提上，
反對暴力吞併，並應以「華語世界」取代「中華民族」作爲人民(包
括各自轄區內的原住民族)相似文化背景的指代(頁55-61)。這些政策
方向，在《自由人宣言》中有不同程度的體現。在《自由人宣言》
研討會上，陳宜中曾針對類似條款提出質疑：這種以爲能夠在海峽
對岸實施的行動假設，除了高調口號宣示己方意願以外，究竟有多
少可行性？

三、社運與政黨，政黨與民間

進一步考察，可以說，這本書提出的第三種中國想像，不但是

從島內政治出發，而且有著很明確的政黨政治視角。但此處必須立即說明，首先，最重要的是，這種視角並非如那些反對《自由人宣言》的媒體言論所大肆攻擊的那樣，必須以國家和民族利益予以回擊。《第三種中國想像》和《自由人宣言》屬於支持民進黨的社會群體裡新出現的聲音，至今也還沒有獲得該黨政治人物公開的高調背書。作者們在主張和呼籲時，也努力以開放的姿態與台灣社會各種不同聲音對話交鋒，並未將自己囿於黨派立場。其次，同樣重要的是，這裡所說的政黨政治視角，主要指書中對歷史的建構，但在其歷史敘述中消失或忽略的成份，卻不是傳統藍綠對立論述中的民進黨或國民黨。恰恰相反，吳介民在書中肯定了從「黨外」到民進黨正式挑戰政權的道路，也肯定了蔣經國在台灣民主化進程中曾經起到的正面作用，比很多以往的民進黨歷史敘述都遠為進步、開放。不過，這仍未能阻止他在回顧歷史時，出現兩黨雖然未必重視但仍耐人尋味的遺漏或誤置。筆者以為，本書歷史論述中的主要問題包括：以選舉民主政治貶低由自力救濟運動鋪展開的社會運動；以基於族群的「民間社會」消解基於社會意識的「民間社會」概念；以及忽略中國因素在台灣民主化進程中的促進作用。

　　吳介民關於台灣民主化歷程的理念框架，在一定程度上承襲19世紀以來政黨政治與社會動員之間關係的諸種理論，但他並不認為社會運動是進步政黨的基礎，而是相反，將前者視為從屬於後者。結果，論述中出現歪曲史實和自相矛盾等問題。他以拉美和南歐曾出現的軍事獨裁為例，認為沒有「民主運動組織」(這是他論述民主政黨時採用的一個泛化指稱)作中介的社會抗爭，會變成動亂失序，為軍事政變鋪路(頁43)。這非但並不符合智利或希臘等國軍事政變的史實，同時也是在盲目複述軍事獨裁者的文飾說辭。他把這個思路推演到台灣民主化歷史，總結說：「台灣能夠和平終結國民黨威

權統治，一個關鍵的過程是：1980年代中期，民主運動組織與大眾
階級社會力結盟，迫使蔣經國採取政治自由化措施來疏解巨大而潛
在的革命性壓力；因而為1990年代李登輝時代的政治民主化排除了
障礙。」(頁56)依此邏輯，似乎台灣1980年代中期風起雲湧的社會
抗爭，假若沒有民進黨這個當時強而有力的民主運動組織作為中
介，也會有可能變成動亂失序，迫使蔣經國走上與採取政治自由化
措施相反的道路。

　　吳介民很清楚，用這樣的邏輯解釋台灣當年的歷程，過於牽強。
在另一章的歷史敘述中，他首先確認了1986年前後，人民展現了集
體抗爭的力量，包括環保組織在內的各種社會運動都出現了廣泛的
橫向組織串聯，並非散亂無序。同時，他也承認，這個時期，「黨
外」運動卻恰好進入沈潛期，參與「黨外」的一般人士，「對走上
街頭仍心存保留。」(頁182-183；188-194)他對二者之間關係的評價
是：「自力救濟運動，對當時的黨外民主運動而言，形成了某種程
度的保護或掩護作用，同時一再曝露國家機器的統治正當性危機。」
(頁183)既然如此，社運產生的革命壓力要如何處理才能被敘述成民
主運動組織(即民進黨)的政治成功？

　　這裡，蹊蹺而突兀地出現了一個新論題：「克勞塞維茲魔咒：
社運工具化的長期效應」(頁188)。吳介民挪用克勞塞維茲名著《戰
爭論》認定戰爭本質是政治的延伸這一概念，引述謝長廷等人在黨
外運動早期的言論為證據，論證社運在這些政治人物的整體世界觀
中，並不具有主體性，只有工具價值，這是他們無法堅持社運的原
因。但是，這個引論方式存在著嚴重的偷換概念場域錯誤。克勞塞
維茲的論述基於歷史事件提供的實例，目的是探求隱藏在歷史事件
內部的客觀規律，而不是歷史人物主觀心智所傳達的「政治世界
觀」。謝長廷等人對社運有工具化認識，不能等同於社運在實際的

民主化進程中所起到的作用、所扮演的歷史角色。吳介民迴避了從他本行的社會學視角去討論社運和當時「黨外」運動與蔣經國政權之間互動的多重關係，轉而引導讀者從這些活動者的角度去理解社運在台灣的起伏：「一旦政治領域開放，選舉政治成為常態，黨外運動者即回歸政治領域，不再耕耘社運領域。」(頁189-90)這裡，他以一種客觀描述的姿態，在措辭上將社運與政治對立，又將政治領域狹隘地等同於選舉政治，從而為這些人將社運視為工具的態度提供了理性化空間和正當性言說。雖然他承認他們的這種政治世界觀造成長遠危機，但他自己的論述效果，卻不僅解脫了這些當年黨外運動者拋棄社運的政治責任，而且延續了他們貶低社運政治內涵的一貫態度。結果，社運在台灣政治生活中被工具化的狀況，雖然令人遺憾，但似乎也只能莫可奈何地以「魔咒」命名。讀者不能不質疑：吳介民本人是否也認為社運本質上只是政治的延伸，社運自身並不具備政治領域裡的主體性？

　　從廣義來說，以追求社會進步價值為標的的運動，都可以看作是社會運動，政治選舉權只是其中之一，是基於民權平等原則上的一個訴求，並不能完全等同於公民權利平等，更不能全然取代其他社會進步價值(例如，環境訴求的深層價值包含了全體人類乃至全體生物共存共享地球資源的認識)的政治主體性。在世界現代政治史上，社會運動本身的政治內涵，及其建設長遠願景、維護基本價值共識的方式，為民主社會裡的政黨政治提供了堅實基礎。缺乏社會運動支撐的民主選舉制度，很難避免被既得利益集團掌控而流於形式的命運；這正是目前台灣政治面臨的重大危機之一。

　　有意無意地貶抑社會運動社會意識的政治意涵，使得吳介民能夠將注意力集中在基於情感經驗的身分認同政治。這是因為，他需要面對另一類重大現實問題，其中包括2004年大選槍擊案後，抗議

選舉結果的街頭運動，和2006年的百萬「紅衫軍」抗議陳水扁政府
貪腐。為此他提出「第二民間」的概念。首先，他認定民主化以來，
存在著不分藍綠的「台灣民族主義情感的普及化」。其次，他指出
英文 civil society 譯作「民間社會」時，曾在台灣解嚴前後發揮巨
大社會動員能量，但在民主化之後，譯義對應的其實是訴諸理性的
「公民社會」，而「民間社會」的英文表述本應是 folk society。經
過這些鋪墊，他得以將民進黨執政期間發生的社會動員歸類為「第
二民間」，a second kind of folk society。即使依他的建議譯成英
文，這也是頗為奇怪的詞組。這個命名的背後，是以基於情感經驗
的身分認同來解釋晚近(但並非最近，另見下文)若干社會動員現
象：「第一民間發源於政治自由化的啟動階段，當時即是反對運動
的主要支持動力。第二民間，指涉明示或暗示地反本土化、非本土
化、或反台獨價值的社會群體，重要的族群組成是外省籍國民，但
是也包含本省籍。」(頁207)

　　任何社會現象都具有繁雜多樣的面向，而任何命名都具有本質
化的功能。「第二民間」這一概念，表面上並不是以族裔劃分，也
沒有依政黨的藍綠顏色歸類，而且還以承載著傳統正面義涵的「民
間」名義對不同立場政治群落的社會動員表達了相當程度的同情和
理解。但另一方面，啟用沒有直接指涉對象的序數稱謂，必然將受
眾注意力導引到特定解釋方向。其實際效果，仍然不脫以族裔、統
獨、藍綠來框限街頭運動的解讀，忽略各次運動動員當中蘊涵的社
會價值面向。這樣的思想實踐，顯然並不真正具備作者所自許的希
望跳出藍綠兩分的潛力。

　　乍看起來，吳介民並不拒絕引入社會運動在族群之外的正面意
義。解釋「民間社會」在台灣民主化進程中的義涵演變時，他說：
「在威權統治下，民主運動動員社會力量反抗專制，當時的民間社

會,不證自明地被視爲進步而近乎同質的組成。」(頁203)他也承認,台灣經歷第一次政黨輪替之後,雖然族群意義的「民間」仍然蓄積有強大的情感訴求威力,但在「進步意義」上有局限性(頁206)。這些陳述中所使用的「進步」一詞,顯然不僅指涉政治上結束威權統治,而且包含了廣泛的社會訴求。值得注意的是,書中同時引用錢永祥關於這一義涵演變的論述,可是,錢永祥致力於分辨「社會意義之下的民間概念」和「族群意義之下的民間力量」,認爲二者合流之後,後者奪取了前者所主張的反對正當性(頁205),吳介民接續的討論卻繞過「社會意義的反對正當性」這一命題,將主要精力都放在論述台灣民主化帶來民族主義情感普及化,營造他的「第二民間」概念,以族裔和統獨來解釋陳水扁總統任期內的街頭運動。即使論述「民間社會:灰色的抵抗空間」,他關注的角度,也仍然限定在「政治社群(共同體)的認同範圍」之內(頁91)。結果,與「克勞塞維茨的魔咒」相似,他再次以「這種發展不可避免」的姿態放棄將社運作爲獨立議題。

　　《第三種中國想像》和《自由人宣言》出現於2013年夏天之前。吳介民注意到,新的社會矛盾正在激發出新運動能量,年輕世代「不受舊權力邏輯拘束,與既有政黨政治沒有瓜葛」,主要通過網絡社交媒介傳播資訊並串聯,「動員能力超乎原先想像」,並從中看到破除他所謂「克勞塞維茲魔咒」的希望(頁194),但卻沒有將這些因素引進關於「民間社會」和「第二民間」概念的討論。筆者不禁聯想到此後的八月初,發生二十多萬人「白衫軍」震撼聚集凱達格蘭大道,爲軍中臨退伍前遭霸凌致死的洪仲丘下士送行,刻意匿名的活動組織者並呼籲民眾共同支持社運關注的其他重大事件。這樣的社會動員和社會力,設若納入本書作者關於台灣「民間」的分析框架,又該如何命名,難道要依序稱作「第三民間」、「第四民間」?

如果這個建議顯得荒謬，那是否也同時顯示出，將此前的大規模民
間抗議活動都做簡單二分(例如，作者並未提及的要求司法改革的白
玫瑰抗議)，其中也有荒謬之處？

四、選舉政治切割中國想像

　　社運和民間之所以會在這本書的論述中出現上文提及的扭曲形
態，重要原因在於，吳介民將選舉政治置於他一系列分析的中心地
位。走筆行文，他也會偶爾談及「民主不只是選舉」，民主體制需
要「健全的公民社會來鞏固」。但這些問題並未得到真正展開。或
者，更確切地說，他心目中的「公民社會」，與他定義的「民間社
會」差異並不大，同樣是「以『生活化的共通感受』為前提」，以
互相傾聽、感受對方的經驗為手段，「進而存異求同，獲致政治生
活的共同基礎」(頁90-92；212-214)。他似乎並未充分意識到，他的
這種理解，與依賴制度維護、鼓勵不同意見立場之間尖銳交鋒和思
想激盪的智識理性「公民社會」進路仍有相當距離。對他來說，「民
主政治的一個核心特質是：以制度的確定性，來緩和權力競爭的不
確定後果；其中又以選舉制度的影響最為深遠」，才是貫穿全書各
種不同論斷的基調(頁214)。其中，回顧台灣民主化進程時，以選舉
結果劃分歷史階段，絕口不提1989年天安門抗爭和六四鎮壓對台灣
政治變革的影響，可以說是這本論述中國想像的著作中的重大忽略。
　　具體而言，書中梳理兩岸關係和台灣政治變革時，混雜著三種
不同的角度和脈絡：國際環境；台灣人的中國想像；以及台灣民主
化進程。首先，吳介民認為，國際地緣政治的脈絡在台灣有三個歷
史階段。1949年大陸易幟造成兩岸對峙並使台灣成為全球冷戰格局
的重要組成部分；但因美國在1970年代初期調整與台北北京的關

係，又決定了台灣早於世界其他各地提前進入後冷戰初期；最後，
中國崛起，台灣經濟也被置於其勢力範圍影響下。這三個階段中，
冷戰期和後冷戰初期的劃分，應該是社會共識。問題是將中國崛起
劃定在1996年，未免草率(頁78-81)。事實毋寧是，1997-1998年東亞
金融危機，中國貨幣銀行系統雖然沒有發生相應動盪，但出口製造
業遭受巨大衝擊，國有企業資金產品鏈仍嚴重脫節，國內市場購買
力低下，形成連年滯脹。朱鎔基於1998年正式接任總理，大力推動
國有企業轉型私有的「改革」，開放土地買賣融資試點，並將住房、
醫療、教育等公共服務產品先後以「產業化」名義推向市場，為的
是「拉動內需」、擺脫滯脹壓力。當時美國總統克林頓還沒有將中
國貿易最惠國待遇與人權談判脫鉤，每年北京都要花大力氣在華盛
頓遊說(民運人士魏京生、王丹都是這個階段因北京與華盛頓做交易
而獲釋的受益者)。這也是朱鎔基積極談判加入世貿組織的根本動力
之一。世貿沒有辜負他的期望。中國於2001年年底正式成為成員國
後，對外貿易成倍飆昇，滯脹不戰而退。這之後五年左右，特別是
2008年8月北京成功舉辦奧運會，9月即發生美國雷曼兄弟公司倒
閉，中國經濟在其後的全球金融風暴中似乎保持了一枝獨秀。這才
是中國親官方人士在2006年前後開始營造中國崛起言說的大背景，
也是後來世界一般輿論開始接受這個崛起的時機。吳介民的認定比
這個時間點要早大約十年。

　　產生這個時間差的原因，在於吳介民將北京的對台政策變化及
其在台灣激發的輿論效果，混同於由國際形勢對比判斷而來的「崛
起」，也在於他關注的其實是大陸如何試圖以霸權力量箝制台灣民
主進程。1996年台灣舉行首次總統直選，中國飛彈軍演威脅。他說，
這次選舉標誌著「台灣確立了主權在民的實質獨立國家地位。正因
為如此，北京才會擺出不惜一戰的威脅姿態，試圖阻擾台灣的民主

進程。」飛彈威脅下，台灣人忽然發現，要實踐自己的民主選舉權
利，就必須正視強鄰對台灣的領土要求(頁80)。因此，三個階段的
劃分，雖然事先說明是要討論「中國因素在台灣的演變」，而且引
進了「國際政治體系強權結構變化的趨勢」，但最終目的卻是呈現
第二個脈絡，即，他總結出來的台灣民眾心目中三種接續發生的中
國想像：冷戰時期被威權強加的空洞抽象「共匪」概念；後冷戰初
期到1990年代中期的無限商機；以及1996年以來強權威脅的陰影。

　　但是，這第二個脈絡的呈現，同樣有以偏概全的問題。例如，
假若說威權時代國民黨以「中華道統」自居，一兩代人在這樣的教
育下成長，還不說日據之前若干世紀裡地方文字教育也有相似文化
傳承，則「中華－中國想像」自然不會只有當代共黨統治的內容，
至少會有對「神州」山水的遙想？兩岸有限開放、遊客數量不多的
時候，大陸旅遊風光節目曾盛極一時，無論其中有多少是威權時代
洗腦教育的效果，總應該算作台灣社會「中國想像」的一部分吧？
再比如，台商西進，除1980年代已經落腳者外，1992年鄧小平南巡
講話後，優惠政策引起一波增長；1996年台灣跟進政策優惠，又一
波增長，而且延續到亞洲金融風暴後期，當時遺留的關廠工人問題，
至今仍未解決，可知有關商機的想像，並未因首次總統直選遭遇兩
岸危機而消退，而且在那之後也並沒有僅僅局限於反本土或非本土
人士。

　　更爲重要的缺失，是1989年北京天安門抗爭和六四鎮壓在台灣
引起的巨大反響。由於台灣少年棒球隊第一次訪問大陸，又由於亞
洲銀行首次在北京召開年會，台灣郭婉容出席，大批台灣記者湧入
北京。前所未有地，北京民眾的抗議得到台灣新聞媒體全面覆蓋的
即時報道。5月20日北京宣布戒嚴，台北總統府發表聲明譴責，呼籲
「北平」政府「揚棄專制的作爲」，走向「政治民主化，經濟自由

化，社會多元化，文化中國化」的道路，顯然是當時一種很能爭取
民心的中國想像。那些天，島內從南到北的大專學生，紛紛發起聲
援簽名和募捐，動輒集聚上千人。六四前著名歌手聯手創作演唱《歷
史的傷口》，迅速流傳開來。但這首歌及其傳唱，並非台灣聲援天
安門的孤例。六四鎮壓後，時任總統的李登輝親身出現在電視鏡頭
前宣讀聲明，提出任何政權的存在都應當建立在民意的基礎上。在
國父紀念館廣場舉行的「大陸民運死難同胞追悼會」現場，也有民
進黨設立的攤位，橫幅上大字書寫「民主進步黨聲援大陸民主運動，
360小時接力絕食」。這樣的中國想像，顯然無法僅僅用尋找商機來
概括。

　　這就聯繫到歷史回顧中的第三個脈絡——如何敘述台灣民主化
歷程。由於各方推諉罪責爭奪功績而深涉現實政治利益，這在島內
是高度敏感的話題，不同立場的聲音強調不同的歷史階段、事件、
人物，常常出現各種敘說之間少有交集的狀況，令觀察者慨歎，相
對客觀公正的台灣當代史，短期內恐怕只能寄望於局外人。吳介民
在此做出了可貴的努力，肯認黨外民主運動人士、社會運動、蔣經
國為首的國民黨統治集團等因素，各以不同方式為台灣走上和平民
主轉型道路做了推手，超越了以往藍綠截然兩分互為壁壘的荒謬政
黨史觀。弔詭的是，在天安門抗爭和六四鎮壓的問題上，藍綠雙方
卻深有默契，誰都不願主動提及。1989年夏季之後半年多時間裡，
台灣社會發酵動盪的規模與深度，在整個民主化進程中真的就那麼
無足輕重不值一提嗎？

　　吳介民的處理方式，是將台灣民主化此一階段的進程分期，劃
定在1992年年底的國會選舉：「1992年底的國會全面改選，是台灣
民主轉型的重要指標。民進黨在這次選舉中，取得約三分之一的席
次，構成國會的重要力量。從此，各種社會改革開始走向議會路線，

兩黨政治的雛形也逐漸形成。」(頁186)換言之,有時他會主張,民
主政治中選舉制度的影響最爲深遠;而另外的時候,卻會以某次選
舉的結果取代選舉制度,作爲轉型的重要指標。假如前後一致貫徹
始終,堅持以「影響最爲深遠」的選舉制度(而非結果)衡量台灣民
主進程,就必然要承認,在選舉制度上改變統治合法性來源的變革,
首先發生在書作者本人曾參與過的1990年3月「野百合學運」。三月
學運提出的「解散國民大會」、「廢除臨時條款」、「召集國是會
議」、「政經改革時間表」等要求,經李登輝及國民黨「主流派」
接納。當年召開國是會議,第二年,「萬年國代」全體退休,《動
員戡亂時期臨時條款》廢止,並通過《中華民國憲法增修條文》,
這些不可或缺的步驟爲本書作者看重的1992年底國會全面改選奠定
法理基礎。可是當他梳理民主進程歷史時,竟然完全沒有提及這些
史實。

　　野百合學運在此後台灣政治生活中聲譽大起大落,經由某些高
調行事的個人綑綁,一個「學運世代」的光環被迅速消費殆盡。事
實上,近年來有關民主化進程的一般輿論日益強調自解嚴前後開始
高漲的社會運動,在一定意義上正是要(而且已經做到了)破除野百
合學運起到過關鍵角色的印象。可是,這種矯正即使有其必要性,
也還無法充分解釋,爲甚麼持續僅僅一週的三月學運,最終觸動了
實際變革的機關。

　　依筆者所見,實際情況毋寧說是,1989年北京發生的政治風暴,
爲台灣當時的執政、在野兩黨,尤其是爲已經受到一定程度社會激
盪但尙因猶豫而未參與任何社運活動的一般大眾特別是青年學生,
在一個躁動且希冀有所爲的時刻,開啓了一扇做出積極回應的窗口
(試想2013年8月20萬民眾上街,應該也有相似的並非基於組織的動
員機制)。當時,政治人物連續數月面對民眾大談特談民心所向、政

權的民意基礎、自由和人權的價值、中國大陸血腥鎮壓對比出台灣
作為中華文化復興基地的重要性等等美妙高調；而民眾也受到媒體
輿論引導，對這些高調做出正面的積極回應，對大陸政治事件的即
時發展表現出前所未有的關注。當時青年學生的主要回應方式，就
是致力於激發感同身受、與對岸同行的意願。徵集簽名、募捐、舉
辦演唱活動，成為理所當然的手段。社會精英階層自上而下捲入這
個高調表態的熱潮，這在台灣歷史上恐怕可以說是前所未有。全球
媒體聚焦北京，也帶動了台灣媒體持續大談民主自由人權，這同樣
可說是在台灣歷史上前所未有。這樣的環境氛圍，改變了國民黨統
治集團與可能發生的群眾抗議的關係，使其既受到更多道義壓力，
也提高了強制驅離的門檻。這個環境氛圍，加上天安門抗爭的範例，
為九個月之後野百合學運捲入的各方人士提供了與以往任何時候都
不相同的行動腳本。那次持續一週的學運，從九名學生進入禁止聚
會的中正紀念堂廣場靜坐開始，到各界擔心其安全而紛紛前往聲
援，之後數千大學生迅速加入抗議行列，提出限期答覆的條件，而
且靜坐後期轉向絕食，再到李登輝決定會見抗議學生，幾乎每一步，
都可以看到天安門隱隱約約的影子。

　　這一理解包含認定三個主要相關的事實。首先，當時台灣社運
已經有風起雲湧之勢，但在這些抗議活動中，幾乎沒有以學生身分
出現的青年團體。社運的激盪影響，令年輕人浮躁不安但又不知如
何是好。在這個意義上，天安門抗爭及其世界反響，為他們的參與
開啟了一扇做出積極回應的機會窗口，也提供了當局難以決然拒絕
的抗議模式。其次，天安門和三月學運之間影響力的傳播方式，並
非明確有形。前者的感召力更多是通過後者的道德自豪感而實現，
而不是拘泥於感召源。在這個意義上，二者之間關係要比表面形態
的雷同更深刻，但同時前者卻並非引發後者的直接政治原因，也不

能直接解釋後者發起時的主觀動因。再次，更具體一些，三月學運
中的道德自豪感，包含一種「天下興亡，匹夫有責」的氣概，其責
任感指向社會共同體的未來方向和希望，與天安門學生也有類似之
處。在中國大陸，這是官方戰後多年都加以肯定的五四傳統，天安
門抗爭也因此屬於現代大學文化近百年歷史中爆發最劇烈的一次。
台灣情況則有所不同，三月學運時極其強烈的「大學生」身分認同
在國家政治生活層面上的自豪感，在二戰以來近七十年的台灣大學
校園文化傳統內，只出現過偶爾的爆發，並非持續的主流。這次突
然爆發(不同於保釣時，先有多次書面和口頭論爭做上街的思想準備
和動員)，也可以看作是天安門「感召」、「激發」帶來的實際效果
之一[2]。

　　以上理解，也可以從反向假定來設問：假如當年沒有天安門和
六四，或者雖然有但台灣並沒有密切追蹤積極反應，國民黨和學生
兩方面是否仍然會以相同方式展開1990年3月的學運？而如果當時
沒有這一場學運，台灣民主化進程是否仍然會依同樣步驟以同樣速
度發展？毫無懸念地，筆者對這兩個問題都會給以非常明確的否定
答案。不甚明瞭的，是吳介民將如何回答，或者其他在台灣社會、
文化、思想各界活躍的思考者們將會如何回答。筆者在台灣工作兩
年，看到台灣社會面對大陸時總是以自己的民主制度自豪，同時卻
對紀念六四全然無動於衷，當時曾為此深感困擾。蓋因此種現象與

2　此處主旨在討論天安門與台灣當年加速政治改革契機的潛在關
　　係，因此在三月學運方面，重點考察其外在形態的相似性與精神上
　　的親近；在當局回應方面，主要考慮領導者個人動機或善意之外，
　　為甚麼強行驅離成為幾乎不可能。因此必須請讀者注意，這樣的
　　討論，自然會忽略當時台灣事態的具體內在政治脈絡，並非對當時
　　事件的完整呈現，也並不試圖做整體評價。

1989-1990年間台灣民眾對天安門和六四的反應截然不同。二十多年來，天安門抗議在中國大陸成為禁區，今天二十來歲的大陸青年，如果沒有特意上網搜尋，很可能對天安門抗爭一無所知。難以想像的是，同樣的事情也發生在台灣：今天二十來歲的台灣青年，可能有機會了解三月／野百合學運，但卻無從想像，1989年夏天，天安門曾經激動了台灣社會整整一個夏天，直接影響到(那些此前絕無街頭運動經驗的)在校大學生進行政治抗議的意願和方式，啟動了加速台灣政治體制改革的扳機。

　　事實上，二十餘年來，緘口不提1989年台灣社會對天安門的反響，是台灣統獨爭議雙方的共業，也使得天安門和六四成為僅僅供島內政治消費的符號，藍營不願公開與北京叫板(其中中國時報更是無視當年自己的派外記者六四遭到槍擊的史實，發文質疑六四鎮壓是否真有其事)，綠營則主打以此定義對岸邪惡，同時每年定期攻擊國民黨在六四議題上軟弱，雙方都剝離了當年兩岸民眾共同感受到的理想主義和抗爭精神，剝離了當年兩岸先後發生學運民運之間的內在聯繫。同樣曾經熱血經歷的歷史，難道在民主化之後的台灣，也必須為了政黨政治的利益需求，而刻意遺忘嗎？這就是台灣社會對自己青年一代承擔道義責任的方式嗎？以天安門和野百合學運來檢驗，可以看出，雖然吳介民努力提倡跳出中國機會論和中國威脅論兩分立場、展開第三種中國想像，但同樣的兩分仍繼續支持著他對歷史進程有選擇的敘述，也因此使得他針對目前狀況的主張，顯得不那麼有說服力。

五、致力公民社群願景的台灣想像

　　確切地說，吳介民這部著作的重點，並非回顧歷史，也不是盲目樂觀地想像一個令人信任的中國，而是呼籲讀者和社會大眾關注，一個崛起的專制中國，對於台灣實現了二十多年的選舉民主制度，是潛在的也是事實上的威脅。他以相當的篇幅考察事例，分析論證中國因素正在日益滲透台灣政治生活。在這個意義上，《自由人宣言》和《第三種中國想像》不但注意到中國因素滲透的現實，而且致力於針對其中的隱憂，提出明確主張，在思想和政策層面分別展開論述並開放交流，確屬難能可貴。但正因為問題和主張都很急迫很重要，才更需要認真檢視其中值得商榷之處，以便深入開拓這一亟待努力的方向。

　　確實，一個崛起的專制中國，正在世界範圍政治領域內產生與以往不同的影響，引起各地觀察敏銳者的關注。不過，其影響迄今尚未帶來規模相應的深刻反省、探討、論爭，蓋因對其摹仿挪用的效果，主要發生在西方以外的非民主或新近民主化國家的國內政治領域，蠶食般的細微變化通常得不到西方主流媒體的足夠重視，即使有時注意到，也往往會看作是後發國家本身的問題，很少會聯想到國際範圍不同政治言說的競爭已影響到受眾國家。具體而言，從國際關係方面的實踐來講，中國恐怕並不比新老殖民主義更惡劣。再者，中國的實踐本來就未必需要用過往西方在全球劃分勢力範圍的標準去衡量。因此，各非西方國家的政府和統治集團完全可以從自身國家民族利益出發，決定要如何與中國打交道。

　　真正的問題是在這些國家的國內政策方面。那裡的統治集團統治階層，正在發掘並學習中國政府國內政策的特別之處——如何能

夠像北京那樣，既防止民眾通過民主制度分享政治資源、參與政治決策，又將民眾範式爲同一規格的原子化勞力出售者兼消費者，方便統治階層成員充分利用晚近資本主義全球化提供的金融投機與實體經濟相對分離、民族經濟體受國際金融資本綁架失去獨立性等等便利條件，以經濟危機要脅社會，使其屈從既有體制和既有統治者，並在維穩基礎上牟取政經暴利自肥。後冷戰時代，以往的軍火交易正在更多地讓位於地產和基礎建設開發，壟斷著國際金融體系與在地實體經濟交結的樞紐地位。這類開發在保加利亞、土耳其、巴西等很多國家都成爲社會抗議的直接觸媒。如吳介民注意到的，海峽兩岸也正在出現同樣問題(〈土地不管身後事〉)。與台灣不同的是，其他國家出現這種狀況，未必會有中國直接插手操弄民意和政策的明顯痕跡，但統治者使用類似中國維穩邏輯的言說，卻從來不在少數。維穩言說幫助他們在西方世界面前解脫責任，並得以維護他們在全球金融網絡內的巨大經濟利益。

　　台灣進步力量面對的危機和挑戰，因而發生在至少兩個層面上，既有中國作爲世界經濟強國以政商聯盟直接干預台灣社會進展方向的一面，也有世界範圍內金融資本主義壟斷經濟方向，令勞動條件和收入差距惡化，使在地經濟遭受巨大壓力的一面。而且可以說，這後一個方面，是更爲根本的危機根源。吳介民同樣注意到了這兩方面的問題(例：頁43-48；215-218)，但在論述中，卻出現矛盾糾結。他傾向於專注在來自北京迫在眉睫的危機(筆者同意說：這種危機現實存在且迫在眉睫)。他相信，台灣不應只將對岸看作撈錢的商機，台灣也絕不應「淪落爲一個成天緊張兮兮的戰備社會」。不過，當他同時說出「保護台灣社會民主化的成果，既是我們與北京政權斡旋的最後一道防線，也是可善用的籌碼」，要以「經營道德高地」來反制北京時，讀者也不禁懷疑，這個思路是否已再次陷入

他自己命名定義的「克勞塞維茲魔咒」——自由、民主、人權等價
值，固化成工具符號，服務於抵制北京對台灣本土化民主政治的白
蟻侵蝕效應，而不再是需要在台灣社會民主的實踐中，時刻警覺、
辨析細節、與公民意識和社區願景共同成長的開放型概念。

　　問題還在於，脫離社會實踐的道德高地，恐怕永遠無法有效地
經營出來。無論是啟動審查制度和暴力打壓，還是開動宣傳機器多
方引導，中國大陸幾十年來的經歷最鮮明地顯示出，道德的正面經
營會收穫甚麼樣的成果。與此相反，民眾基於起碼的道義信念投入
抗爭實踐，常常會始於看似孤立無援的窘境，終於社會大眾廣泛的
理想主義迴響。1989年北京學生絕食和1990年台北學生靜坐，都經
歷了第一夜情勢不確定的緊張，就是現成的例證。另一方面，掌握
輿論機器的既得利益集團，據有言說權威的公共知識分子，又確實
有可能從負面角度破壞社會運動的道義基礎。從引起重大爭議的台
北士林文林苑王家被迫拆遷，到2013年夏天苗栗縣長劉政鴻惡意強
拆大埔拒遷四戶，再到同時的台灣白衫軍抗議，無論參與抗議者方
面存在甚麼問題，值得注意的是，總有各色評論及時出爐，削減抗
議者可能聚集的道義感召力，而且總是削減得相當有效。台灣憲法
所能提供的道義聲援，卻又與民眾現實生活距離遙遠。無形中，政
府當局「依法行政」的立場變得越來越穩固，越來越難以挑戰，民
主選舉制度，幾欲變成行政獨大的裝飾花瓶。在這樣的環境氛圍裡，
提倡經營一個面對北京但缺少內部自省的道德高地，看起來難免有
些自娛的色彩。

　　真正需要做的，恐怕是在台灣開放有關長遠願景和社會道義底
線的公共討論，在討論中既昇華抽象論述，也堅持介入每日生活中
的實例，特別是經濟生活中反映政治價值的有爭議實例，努力將實
例與制度建設連接，反省並改善台灣政治、經濟、司法等相關制度，

令其能夠更為切實地體現並衞護自由、民主、人權等基本價值。這可以說是期待，期待建設起超越藍綠、注重社會政治辯論和經濟共享的第三種台灣想像。筆者相信，只有通過這樣的踐行，才有可能實際考慮吳介民書中的建言：社會民主，是台灣與北京斡旋的最後防線。

王超華，旅美獨立學者，曾於中央研究院近史所研習，專攻中國現當代思想史，兼及政治、文學、文化研究等，曾發表相關中英文編著和論文多種。

閱讀吳介民的《第三種中國的想像》

魏聰洲

　　近年來，台灣學界的出版品，很少能像這一本著作同時產生以下兩種效應：一是立即發揮政治影響力，成為公民社會與政黨的觀念座標；二是能夠激起幾乎所有政治光譜的回應與批評，左右藍綠無一缺席。本書的核心價值在於提供了一個觀看華語核心世界的新視野：不再是以國界為前提，而是揉合了階級、境內移民、身分認同、地緣政治等多視點思考；也正因為立基於此，第三種中國想像於焉可能。

　　以下文字分為兩個部分，首先是對於書中十七篇文章(含序)進行串聯，透過個人的重新詮釋，畫出一個「一高二低」圖像[1]；其次則是對本書最核心部分——關於打造一個華語公民社會作為藥方——進行評論[2]。

1　此圖像的提出當然是無法盡述兩國境內與之間的複雜情況，這只是一個利於解釋主要互動關係的簡化模型。「高地」一詞借用自作者在該書中將台灣公民社會描述為「價值高地」。

2　因本書社會效應可觀，故本評論不只回應該書的論點，也一併回應該書所引起的社會效應，後者主要是指自由主義式的公民社會想像。

發國難財的政經高地

　　「一高二低」的高者，指的是這個華語核心世界存在一個政經高地，其勢力可高度流動，國界不對其構成障礙，作者在書中所精心描寫的跨海政商聯盟，就是其重要組成。至於「二低」，則是指「一高」以鄰為壑的受害者，分屬台、中二國並各自局限於所屬國界之內。中國一方的低地匯集區，是因差序格局而被制度性排除的城鄉二元體制受害者與少數民族；台灣一側的低地，所感受到的受害經驗則與民族認同情感及民主價值有關。當然，這三個匯集區之間存在連續性，比如：一位台商可能同時略沾政經高地的好處，又願支持台灣民主進一步優化。

　　眾多中國國民之公民資格的跛腳，是實現高地匯集區的經濟基礎：「中國資本主義發展的『硬道理』：高速經濟增長乃依靠對民工的無情剝削。而剝削的基礎是一套相應的公民身分差序體制。」[3]此差序體制製造了一群沒有祖國當靠山的類國際移工，「中國民工的歷史性處境，既非傳統農村的『一袋馬鈴薯』，亦非現代都市的『無產階級』，他們在自己祖國的土地上，變成了『異鄉客』。」(頁304-305)由此觀之，中國今日得以穩坐世界工廠的寶座，是向未來借貸龐大社會成本以排除他國競爭。中國學者丁學良指出了此社會成本：「中國模式縱使在中國行得通，也無法推廣，因為它是在犧牲廣大農民與勞工的基礎上建立起來的；而且這種開發模式對環境生態的剝奪也太厲害。」(頁36)

3　吳介民，《第三種中國想像》(台北：左岸，2012)，頁294-295。以下該書的引文頁碼將直接在文中標明。

我們可以說，高地匯集區的暴利，作爲一種國難財[4]，必需靠著維持中國社會的不民主、不平等才得以持續。因爲被剝削對象占人口的可觀比例，此國難財足以滿足一定比例的資產階級與知識分子[5]；在缺乏後二者支持的結構下，除非是國際干預或暴民路線，否則難以望見中國的民主轉型。的確，在體制性的剝削之下，該國社會已成爲一個不安定壓力鍋，可徵諸人們日常生活溝通模式的暴戾化：「在北京待上幾天，也讓人感到焦慮不安，而且這焦慮無所不在……『渴求文明』的焦慮狀態，精確地陪襯了中國作爲上升中大國的現狀。」(頁16-17)更爲公開的，是大規模抗爭的頻繁湧現；所以中國政府投入大量的維穩預算，並合理化國家暴力對抗爭群眾的迫害——說服資產階級支持官僚霸權的維持，否則，發國難財的他們，終得面對被剝削者要求清償。

不過並非所有高地匯集區成員均需考慮清償的潛在威脅，裸官、雙重國籍家庭以及台商們均可見機一走了之。台商除了有退場優勢外，還因特殊身分而具有進場優勢：這些人是有祖國當靠山的國際商人。但所謂的靠山，不是指靠祖國政府正式或非正式協商，而是間接倚靠著台灣的民主資產與主權地位——中國爲了影響台灣國內政局，必需把這些台商奉爲「經濟上的『特權團體』」(頁243)，也就是說，只要台灣不被併吞、民主不崩潰，此特權就會被維繫著[6]。

4　國難財原指趁國家有難時撈取的不當利益，這裡的國難則是指：向未來借貸龐大社會成本之危機。

5　吳介民，頁39：「中共對社會仍握有相對高的掌控力，除了對底層社會的監控與鎮壓能力，對知識分子的收編也頗收效。十多年來，知識分子的待遇改善很快，生活愈來愈豐厚。」

6　同上，頁243-244。書中一位台商的言論值得一提：「我一點也不怕兩岸關係緊張；愈緊張我就愈有利可圖。為什麼？因為那個時候北京必須更加籠絡我們，更不敢讓我們跑掉。」

中國國民黨官僚民族主義的經濟收割

台商的進場優勢除了來自現實政治局勢，也來自歷史遺產：中國國民黨至少賦予台灣居民三項利於進場去分享中國國難財的「高級文化」[7]能力：一是中華民國文化殖民體制所培養的華語能力；二是從黨國教育習得的大中國意識型態，也包括中國文化知識以及通曉中國民族主義式語言的操作；三是因著台灣過去威權體制及其遺緒，從中磨練出與威權官僚體系「應對進退」的好身段。借由此三項高門檻能力，台商得以在此民族情緒高漲的國度裡，被視為「自己人好辦事」，並且迅速摸清該國「關係政治學」(頁221-248)的操作原理，從而把其他國家的競爭對手拋諸腦後。

因工作型態的改變，需讓高級文化能力透過中央教育廣為傳播，以使特定政治實體得以維持經濟效率，其實就是Gellner對於文化民族主義如何誕生於工業化社會的經濟解釋[8]。在二戰後數十年時

7 這是Gellner用詞，參見Gellner, Ernest,《國族主義》(*Nationalism*)，李金梅譯(台北：聯經，2001)，頁32：「文化的同質性就在於這種政治連結⋯⋯，一個高級文化(被周圍的官僚體系所利用)的主宰權(應該加上其「接受性」)是政治、經濟和社會公民權的前提。假使你符合上述的條件，你就可以充分享受到你擁有的公民權(droit de cité)。假使你無法符合上述的條件，你就會變成社會的次等公民，隸屬於傭僕的地位。」本文將高級文化加上括號時，是表示所指的文化能力不只是語言，還有文化默契領會能力，如此處所列的二、三點。

8 參見同上，頁27-32：「只要政權能在一段時間內保持經濟的成長，就會被廣為接受，反之，就會失去權威。⋯⋯在工業社會裡，⋯⋯工作已經逐日變得文字化，每一個人都必須學會這種溝通的基本技巧。這也是人類有史以來，首度出現識字率如此普及的時代；也是

間，中國國民黨與中國共產黨在各自所掌握的領土上，經營著同一套官僚民族主義，即使這段期間人流、物流、金流因政治因素而有障礙，但就中國民族主義觀點，這只是一種因冷戰意外而產生的租界性分隔，所以二者均有將主權與治權分而視之的辭令，治權的獨立是有時效性的，台灣仍舊是屬於中國。主權之說，中國國民黨取得治理台灣的合法性；治權之說，中國民族主義及中國文化必需在台灣社會紮根；國家敘事及文化階序觀，也皆以中原為朝拜對象。而中國國民黨作為中國民族主義及中國文化之唯一掮客，又可從扎根過程加強其統治的合法性。

　　綜合「祖國靠山論」以及「官僚民族主義的經濟收割論」，儘管在政治學概念裡，民主與威權、獨立與殖民皆有本質性的對立，但歷史的巧合卻使它們相繼成為形成跨海政商聯盟的助力。

　　脫離本書談論的範圍，依此觀點來解釋當下政情也是一樣有效的。2008年與2012年中國國民黨接連於大選獲勝，可視作 Gellner 對於民族主義與市場經濟關係相扣主張的具體展現：「成功」的掮客被選民犒賞了。更「幸運」的是，此經濟上的「成功」，如前所言，是建立在一種無需顧忌未來清償的剝削之上。作者批評：「台商就比較沒辦法省思到，這種以『後門特權』為背景的『紅包文化』，實際上包含了對勞動者與環境的制度性剝削。」(頁245)不僅台商，

(續)────────────

　　人類首次將高級文化轉便成為社會主流的時代。」另參見Gellner,
　　Ernest,《國族與國族主義》(*Nations and Nationalism*)，李金梅、黃
　　俊龍譯(台北：聯經，2001)，頁68-69：「在工業時代，……高級文
　　化以嶄新的意義取得支配地位。……高級文化傳遞的文字慣用語及
　　溝通風格卻變得更具有權威性與規範作用，而且，重要的是，它普
　　遍滲透於社會中。……每一個高級文化都想要有一個國家，而且最
　　好是它自己的。」

絕大部分的台灣人對於台商在中國的剝削都是無感的；國家是用以
維繫公共倫理的重要機制，但很遺憾地，這也表示著國界或多或少
限制了該倫理考量對象的範圍。

對民主與本土價值的威脅

　　雷同於中國的情形，在台灣一側，也是由低地匯集區去承受高
地區的外部成本，只是這個社會負債是無法逃避與壓抑的，必然會
以加劇政治鬥爭的方式呈現。在成就兩岸政商聯盟的過程中，低地
匯集區深受以下兩個階段的磨難：一是來自上世紀中國國民黨的一
黨專政，產生了包括租界化、政治迫害、華語文化霸權、本土文化
缺乏現代化工程、台灣住民普遍對生活土地的史地認識不足、黨產
造成的政黨競爭不公等問題，大部分仍舊桎梏著今日的台灣社會；
另一則為當下階段，隨2005年「國共平台」的建立，台海政商聯盟
的影響力正式從經濟範疇擴大進入政治範疇，致使中國政府旨意成
為島上政界與媒體界的「心中大警總」[9]，衍生出諸多新世紀的民主
問題與主權問題。

　　作者在書中把民主與民族問題連結起來：「台灣的歷史經驗顯
示：沒有適當而生根的本土價值網絡，就不可能維繫民主化運動，
因為本土化並非狹隘族群意識的反映，而是『生活在台灣』此一安
身立命的社會需求。」(頁121-122)此本土化等於文化反殖運動；「台
灣享有國家條件或國家地位(stateness)，因此民主體制得以確立。而

9　「心中的小警總」指的是因為惶恐政治性報復，必須進行自我審
　　查；台灣在民主化過程中原已快擺脫此陰影，但在新世紀又重回，
　　此時的制裁者已不在島內，而是中國這個超級大國，故以大警總取
　　代小警總。

香港已經合併於中華人民共和國，北京若允許香港實施民主，無異
於搬石頭砸自己的痛腳。」(頁128)儘管台灣民主與台灣主權的支持
者並未完全重疊，但作者上述的見解仍是完全有現實性的。

　　中國國民黨作為台海政商聯盟之台方政治勢力代表，過去「成
功」代理中國文化與其民族主義，現下則靠著「心中大警總」的威
勢，代理[10] 21世紀的中國新品：足以左右台灣住民投票行為的「台
海和平」。台海雖無戰爭之虞[11]，但此和平話語讓許多台灣選民相
信：若民進黨執政，台灣至少將受到中國的經濟杯葛。借「和平」
二字所製造的心理威脅，成功收割了選票，特別是對於那些有一定
身家財產在中國的台灣選民。但就以上分析，在兩岸經濟利益多為
台海政商聯盟把持的情況下，中國若進行經濟杯葛或武力恐嚇，首
先受害的就是該聯盟，所以這種威脅實難以施行。

　　除了話語的力量之外，新政治棋局的形成也有利於中國國民
黨。只要中國對台灣的壓力與反對黨對中國的抵抗力達成穩定平
衡，該黨不僅可繼續坐擁政治對手的努力成果，維繫跨海政商聯盟
的持續運作，還可自我平添幾分仲裁者的色彩而贏得自許為「中間
選民」者之青睞。在此新棋局形成後，台灣很可能陷入一黨長期執
政，其代價是可觀的：不只是因為缺乏政黨輪替而去民主化，政府
運作愈來愈不透明，轉型正義、司法改革、軍隊國家化愈來愈困難，
更會因為中國政府的索酬，台灣的主權會一步步流失，如本書中所

10　吳介民，頁83：「兩岸間的國家和解(détente)，理應是為了追求更
　　好的社會、更好的政治生活……。但是，國共兩黨合作演出的是，
　　私密化、黨天下的協商。」
11　該見解可參見以下兩份著作：1. 黎安友、施道安，《尋求安全感的
　　中國》(台北：左岸，2013年4月)。2. Anderson Perry, 王超華譯，〈南
　　中國海上的藍與綠〉《台灣社會研究季刊》，55期，2004年09月。

言：「馬政府為了勝選，已經把自己套牢在自己參與製造的危機之中。」(頁110)不論短期或長期的觀察，低地匯集區都是歷史輸家；至於大發國難財的跨海政商聯盟，當台灣主權嚴重流失至東亞地緣政治局勢失衡、為中國所併後，他們也會因為失去利用價值而成為歷史名詞。

公民社會作為藥方

如何制止這個悲劇逐漸成真呢？在此歷史分水嶺之前，台灣還是有選擇權嗎？這個世紀大哉問，正是本書的終極關懷：「跨海峽公民社會的力量尤其值得珍惜：兩岸社會之間(包括香港)連接NGO與進派人士，在華語世界引領水滴石穿的民主化運動。」(頁138)作者並批評目前兩種主流觀點的不足：「第一種觀點只看到財富與機會……。第二種觀點則看到威脅與風險……。這兩種想像中國的方式，皆是冷戰時代國民黨統治下『威權發展主義』(authoritarian developmentalism)的衍生物。」(頁31-32)

作者認為：「台灣……最重要的『戰略武器』，就是台灣相對於中國所擁有的自由民主生活以及細膩多元的民間社會。……台灣可以經營的『價值高地』就是爭取華語世界的『文化領導權』。」(頁55-56)在操作上，作者提出的方案是：「第一，人權議題列入兩岸協商談判議程。……第二，在超越經濟層次的廣泛兩岸協商中，將人權民主議題列入對話內容，尤其牽涉到任何關於兩岸國家機構間之政治關係安排。……第三，兩岸尋求在社會的層次，形成跨海峽的社會連結，甚至進一步形構跨海峽公民社會。……第四，在未來可能發生的政治互動上，台灣先要求北京承認兩岸在政治社會制度上的差異性，在這個基礎上，再談政治性共識。」(頁56-60)

作者對於公民社會寄予厚望，甚至認為可以抵抗去主權趨勢：「台灣事實獨立的現狀空間正在流失，但並非不可爭取保全，端視如何建構成熟的、進步的社會防衛機制。台灣社會必須以社會團結為基礎，深刻認識到所謂的『藍綠惡鬥』是菁英統治集團宰制政治權力的一種手法。而社會團結的前提是：公民社會要能夠成為一個具有共同政治文化的社群，不同政治黨派之間共享起碼的政治價值並珍惜之。」(頁54)

公民社會的至上性

對於公民社會如此寄予厚望，由歷史的觀點來看，通常是發生在知識界對國家此一角色有所質疑的時刻，如十八世紀的經濟自由主義者亞當‧斯密，即認為社會關係是經濟本質的，自外於任何主權形式。國家只能作為自由競逐的外圍保障者，不應去介入其中的運作；而公民社會可由「看不見的手」所調節，也能經此調節實現人性和諧的本質。縱使20世紀的經濟大危機，讓「看不見的手」之說大失擁護，但另一種為公民社會「加冠晉爵」的觀點卻取而代之；鑑於全體主義帶來的災難、政治菁英社群的封閉、政黨鬥爭中的虛假意識等等，現行民主制度被多所質疑，在此不滿下，公民社會的重要性不僅被抬高至超越國家，甚至被認為是實現理想政治的不二空間，本文以至上性(primacy)稱呼此觀點。

新型態的至上性受惠於政治自由主義觀點：為了成就一個人人皆可是個體國王(individu-roi)的公民社會，須盡可能降低國家干預，民主最好只是一種抽象無私的程序遊戲並由法律主宰，公民資格須從倫理框架、文化框架中解放，而將共識聚焦於普世價值、個體權利即可；另一種較不這麼「去政治化」的態度，則與六八學運有密

切關係，公民社會被視爲市場及國家二者聯盟的對立面，此對立面
甚至不該再屈就政治(這裡指的是政黨、制度、官僚⋯⋯這些阿圖賽
爾所稱的意識型態的國家工具)之下，而該化身爲一個具自我管理能
力與權力的政治體，發展出一種新而可靠的民主政治。

公民社會的至上性在1980年代取得鐵證：蘇維埃式全體主義下
的東歐，靠著異議行動以及社會組織(教會、工會、社團⋯⋯)的私
下隱密運作，再加上西歐知識界的唱和，終於重建公民社會、引發
群眾動員、重返民主。如此的歷史經驗，若能在台海兩岸重演(台灣
知識界如同當年西歐同儕)，應該就是作者鼓吹「跨海公民社會」所
期待的美麗願景之一。

不過，公民社會的至上性想像也招致不少質疑。針對政治自由
主義的見解，思考如何同時「共同存在(« l'être-ensemble »)」與「個
別存在(«l'être-soi »)」的Marcel Gauchet[12]認爲：僅以個體權利爲依，
只會讓政治所關注者化約爲個體，然而民主，終究只能是生活在一
起的民主，我們需要一種爲集體性而行動的集體性，而由選舉所合
法化的國家主權力量，自不應爲了堅持個體原則而被抵制或忽視。
再者，公民社會不一定能加固社會內聚，如瓦爾澤所啓示[13]：並不
存在一種可以橫跨各領域的正義原則，公民社會無可避免是片斷
的；事實上，本書也提出「第二民間」(頁171-176)的說法來暗示「團
結一體的公民社會」想像終究會是虛幻一場。此外就功能而論，因
公民社會無法持續進行特定行動，所以不僅難以超越、甚至也無法
補充國家的傳統功能。最後，儘管公民社會的角色，足以扮演相對

12 Gauchet, Marcel, "Quand les droits de l'homme deviennent une
 politique," *Le Débat*, n.110, 2000, pp. 258-288.
13 參見Walzer, Michael, Sphère de justice. *Une défense du pluralisme et
 de l'égalité* (Paris, Seuil), 1997.

於市場(個人利益)與國家(公共倫理)的反權力(contre-pouvoir)，但其行動卻必然會絆於一個古典悖論：內蘊社會不平等的公民社會，如何去挑戰已經由投票而取得政治性公平的國家權力呢？

去除公民社會的至上性及其困難

去除公民社會至上性的想像後，會發現之前對於國家的諸多質疑，其實也多適用於公民社會本身。公民社會從來無法自外於市場邏輯，因權力難以集中，它甚至比國家更無力於抵抗市場。關於權力不平等的問題，在公民社會之內未必小於以選票作權力基礎的代議政治，邇近有富賈背景的「媽媽監督核電廠聯盟」一出場即獲得舉國矚目，即是例證。就效率來看也有問題，例如公民社會斷斷續續投入台海人權議題，並不會比在政府內成立一個人權部來得理想。最後，所謂的「藍綠惡鬥」也不是政治菁英界專有的現象，公民社會內部也有類似的意識型態分裂，並且，此分裂不該被簡化為是感染自政治菁英界的「虛假意識」。

除了爭議該至上性，我們還得一步嚴格評價台灣公民社會的體質，比如：島上是否存在一個站在「價值高地」戰略位置的公民社會？儘管答案應該是正面的，尚且需謙遜一點面對此問題，理由有二：一、儘管有嚴峻的打壓，中國的異議者社群對中國問題的了解、其行動勇氣、對普世價值的堅持及社會影響力，皆已站得比台灣同儕還高了，如有本書所專述的廖亦武(頁68-71)。二、更重要的是，我方的作業尚未完成；台灣的公民社會若要涉入中國事務，其入門條件，是它的實力必須大到足以讓跨海政商聯盟有些忌憚，但現階段遠非如此，這使得我們必須把大部分精力拿來經營台灣公民社會，而非對岸。

在台灣，去除該至上性之所以會成為難題，奠基於下列兩項誤解：一是不願正視公民社會的片斷本質，反而將之定位為一個實現社會共識的空間；二是將公民社會視為國家的完全對立面。此兩點皆隸屬於公民社會的自由主義式想像，前者讓我們將戰線退至普世價值，所有會激起各自立場辯論的範疇，如文化、宗教、認同、階級利益等等……這些政黨們彼此識別敵我的項目，都將被剔出行動考慮；至於後者，則讓我們將國家此主權運作機器視為個人自由及權利限制的來源，故不再關心、甚至敵視主權議題。然而，就台灣所處的地緣政治、主權狀況及歷史條件，上述立場必將無力於對抗「一高二低」結構。

就地緣政治而言，退至普世價值戰線，意謂著對於中國文化民族主義的不設隄防。如前所述，「一高二低」結構之所以能維持，在中國為城鄉二元體制，在台灣則為中國文化民族主義，那吾人實不應只顧忌前者之弊，卻無視後者對台灣的危害。更何況，中國文化民族主義的經營是不斷地躍進：除了本書點出的黨國陰影重返教科書(頁113-125)之外，立基於威權時期文化殖民的「成就」，現下中國國民黨政府正戮力經營跨海文化創意產業，亦即要將所謂的跨海政商聯盟，朝向跨海政商文聯盟發展，期盼經由文化消費行為的趨近，讓兩岸的官僚民族主義——因歷史經驗不同，過去無法順利合流——可漸漸合而為一。

就主權課題，國家主權理論家布丹在《共和六書》(*Les Six Livres de la République*)主張：國家的本質在於主權的存在，而君王的絕對權力體現了主權，主權的位階高於任何公民法律，公民自是無法分享國家主權。這種反契約論的觀點，其實正在「二低」之間具體地實踐著：有一道無形之牆，隔絕他們分享國家主權。在中國，低地匯集區的組成是矮人一截的「異鄉人」；在台灣，儘管政治制度以

民主形式運作，但人民意志僅能參與治權討論，難以擴至主權層次，例如，所謂的正名制憲實非台人之不願，乃租界化之客觀條件所不許。而一個非主權分享者所組成的公民社會，未能正視己身的弱勢立場乃源於主權分享資格之不備，反因爲自由主義式的公民社會想像，而去排斥主權議題經營，那可能就要算是上述該至上性想像的受害者了。

另外，台灣的威權歷史所遺留下來的社會不公平，不僅許多是涉及了認同、文化、族群等領域，並且一直是「一高二低」架構的運作基礎，若我們採自由主義立場去面對這些歷史傷痕，只會讓現下市場機制式的多數暴力，不自主地去接續、延伸當年的暴力事業。

最後，或許應提出一個本質性的疑問：若力求跨海華語公民社會的浮現，並且寄望其所關懷的議題僅以普世價值、個體權利爲限，而不應對涉及文化或認同類別的爭議採取立場[14]，這樣的自我定位是有其矛盾點的：以華語此文化能力來進行公民社會的疆界劃定，這一起手已經就是種文化範疇的經營了，立場已然先行浮現。

至上性想像阻斷了公民社會對於許多議題的觸角，涉入這些議題的確會讓「跳脫藍綠」式的公民社會不再可能實現，但在台灣特殊的體質下[15]，社會防衛機制原本就不可能是槍口一致對外的；更實際地談，我們原本就不該把公民社會當作經營目標，它只是行動發生的社會空間，而行動才應是經營的對象。

總而言之，本書提供的第三種中國想像，其實就是希望聯合「二低」及其同情者來夾擊「一高」；在「一高」獨攬各自國家主權並且盤據兩岸市場優勢位置的情況下，公民社會似成了最後的可操作

14　如凝聚台灣認同以反制中國文化民族主義在台灣的躍進。

15　吳介民，頁56。這裡特別談到國土復歸運動已在台灣社會浮現。

空間。今日,公民社會一詞在台灣看似已被賦予至上性、可被期待,
實肇因於此一不堪的政經背景。本文贊同善用公民社會此空間進行
大進擊(包括對中國公民社會進行台灣主權地位的軟性遊說),但鑑
於台灣現下對該空間有過度樂觀期待的趨勢,故在此提醒讀者們:
別忘了公民社會本質性的缺陷,也莫陷入種種至上性迷思而自我設
限。

　魏聰洲,巴黎社會科學高等研究院(EHESS)歷史與文明研究所博
士候選人,研究日殖與國民黨產業官僚之管理/統治行動如何於台
灣進行現代化疊合。

國民身分差異制度與「中國因素」：
讀吳介民《第三種中國想像》

陳映芳

　　台海兩岸開放以來，文化學術界的交往頻繁、熱鬧。但是，在實際的研究、交流中，我們看到，雖然不少大陸學者很願意將今日台灣社會視為大陸發展的重要參照，但真正能對台灣社會投入細緻、規範的調查研究的大陸學者卻並不多。雙方學界的真正交集，更多的是圍繞著大陸議題而展開。而這樣的交流得以一路推進，多少得益於一些台灣學者對大陸社會演變狀況的真誠關注。

　　因緣使然，多年來，吳介民先生以及他的同事們、學生們的系列成果，成了我了解台灣學界的重要視窗之一。也所以，拜讀他的《第三種中國想像》，其中有些章節我已經不算陌生。儘管如此，理解來自對岸的視線以及思想，對我來說，依然不是件容易的事。

「中國因素」：是什麼讓人焦慮？

　　與一般的學術文本不盡相同，《第三種中國想像》並非單純的學術論文結集，用作者的話說，它也是一種「公共書寫」的實踐成果——從事這樣的寫作，「某種程度，也在抵抗『順從附和的心態』」。因此，對大陸讀者而言，解讀這樣的文本，可能面臨雙重的課題：對作者的「中國觀」及大陸問題思考的理解，以及對這一位學者背

後的這一代、這一群台灣學者的精神結構的了解。後面這個課題，需要我們對台灣社會歷史和作者代表的這一代學者的生命歷程及學術姿態關注。在這篇小文中，筆者只能就前一個議題談些個人感想。

中國的「崛起」，作為一種「灼熱的現實」，應該是刺激作者持續地思考和研究大陸問題的重要動因。雖然他在序言中寄望於他的台灣讀者：這本書能「讓你對『中國因素』如何影響台灣與世界，有些真切感，但同時釋放你的焦慮，並經常帶給你靈感。」不過，閱讀他的文字，我能夠體味到，這種焦慮並不只是一種狹隘意義上的「台灣的焦慮」，它涉及到了有關人類價值的某些普遍焦慮。

「中國因素」如今已經成了一個充滿歧義的時髦詞彙。這個詞不僅見諸一些國際高峰論壇，它也頻頻被各種觀察家用以分析全球市場走勢，它還被大陸一些主流學界用來闡釋中國的政治、經濟發展模式。當然，與此同時，它也被世界各國的一些學者和公民行動者用以批判、抵制國家／權貴資本主義制度下的權力壟斷、社經不公等等，就如同我們在介民先生的文章中讀到的那樣。顯然，「中國因素」並不是一個非黑即白的、可以被直截了當地加以接受或拒絕的存在。在各種各樣的中國想像中，人們或者熱衷於論證中國在世界經濟秩序重組過程中的角色地位，或者不安於中國的發展方式給業已形成的資本主義文明帶來的影響。在這樣的背景下，台灣民眾如何面對大陸「崛起」的壓力、如何確認「中國因素」的意味，是身為一線研究者的吳介民的課題。在《第三種中國想像》中，作者明言他意圖在「機會論」和「威脅論」之上，嘗試實踐另一種理解大陸社會／政治現狀的態度。為此，作者曾帶著他的學生研究團隊和同事們，一次次來到大陸作實地調查。在此過程中，我們看到，作為研究對象的「中國」被研究者具體區分為「政權與社會」、「統治精英與庶民大眾」等等，對種種不公平、不平等的制度的描述和

批判，構成了他們的「中國研究」的重要特色。

> 中國走資後，國家不斷從福利領域撤退，原先許多補貼都變成
> 商品。但是總體而言，大城市的中產職工仍享受較好的福利待
> 遇。農民、下崗工人、民工(跨區域遷徙、戶籍身分為農民的打
> 工者)則被排除在福利體制之外，頂多只是次等公民。同樣是中
> 華人民共和國的公民，被區分成各種不同的群體，享受的權利
> 有極大的等差。[1]

對於中國社會不公現狀的尖銳的、公開的批評，讓介民先生的研究有了超越兩岸間政治藩籬的思想空間。筆者注意到，上引這篇題為「第三種中國想像」的署名文章，在大陸的一些重要學術／思想網站上，被廣為傳播，它事實上已經成為大陸學者分析社會制度、批評現狀的重要參照。

關於中國種種政經制度、社會政策，近年來，可以看到不少學者的分析、批評。從中我們可以感受到一種雙重的擔憂：人們既為中國的底層勞工和環境生態的現狀而憂(《第三種中國想像》一書的封面，正是如版畫又如雕塑般被定格的、農民工在拆遷現場艱苦勞作的形象)，也為所謂「中國模式」的形成背景和可能產生的影響而憂——即使其他國家／地區因為不存在中國式的戶籍制度、中國式的土地制度，且建立有政治的民主制度、有公民社會等等，因此人們有理由相信，民眾不可能讓這一種發展模式在他們國內通行無阻。但是，這樣一種發展模式所展現的國家權力與資本集團在犧牲

1　吳介民，《第三種中國想像》(台北：左岸文化事業出版公司，2012)，
　　頁35-36。

廣大農民與勞工的權益、破壞生態環境的可能性，不能不讓人們警惕、深思：其他各國、各地區，「中國版」的發展模式即使不可能被照樣搬抄，可權力和資本難道就不會創設出同樣可能依賴血汗工廠或其他低人權優勢的「A 國版」或「B 國版」來嗎？事實上，中國的世界工廠，也正是在全球資本、各國政府以及世界各地的消費者的各種形式的協作、默認下被成功地打造出來的——就此而言，「中國因素」也是世界的。

　　相對而言，吳介民先生在他的《第三種中國想像》中，對「中國模式」是否可能被其他國家模仿的問題表示了較為樂觀的否定態度。他引用丁學良等學者的判斷，強調了缺乏倫理正當性的發展模式不可能向外推銷的道理，並認為台灣政治民主化的成果是可資抵制低人權發展模式的防線。不過，他也不無保留地表示了某種擔憂：「但前提是，我們不能讓台灣淪為一個成天緊張兮兮的戰備社會、一個右傾化的國家」[2]。

關於國民身分差異制度

　　對「農民工」體制的研究，被許多學者認為是了解這三十多年中國經濟崛起的秘密、揭示中國社會不公的制度背景的重要途徑。對此，介民先生有敏銳而直接的闡釋：

> 公民身分差序的制度型態，使民工遭到系統化、制度化的不平
> 等待遇。在實際運作上，這是國家政策、地方官僚與資本結盟
> 所造成的後果。過去三十年來，資本與國家對民工赤裸裸的宰

2　《第三種中國想像》，頁169。

制，以及階級與身分的雙重剝削，是中國快速成長的公開秘密……從國家社會主義時期，轉型到國家資本主義時期，其公民身分差序制度的連續性，是相當關鍵的因素。」(《第三種中國想像》，頁310-311)

費孝通先生的《鄉土中國》及其「差序格局」概念早已成為中國研究的經典性論述，不過，「差序」概念被運用到對當代中國社會中的身分系統的研究，還是近幾年的事。2006年閻雲翔教授在〈差序格局與中國文化的等級觀〉一文中，對「差序格局」概念作了再闡發：他將「序」延伸到了對中國「縱向的剛性的等級化」關係的分析，並強調這種關係有賴於一整套「社會文化制度」而得以維繫和不斷再生產[3]。其後，「差序格局」被不同的學者運用於對中國現實社會關係的研究[4]。2011年，介民先生在他的長文〈永遠的異鄉客？公民身分差序與中國農民工階級〉中，運用「差序」概念和「公民身分」概念，對農民工的制度性身分作了規範性定義。他借用了英文"differential citizenship"[5]以及費孝通的學說，加以提煉而形成了「公民身分差序」概念。並據此探討了資本主義工業化進程、國內移民、差序公民權三者之間的關係[6]。該文在當時成為推動我和我的學生們重新審視農民工制度、進一步推進相關研究的重要學術參照。

3　閻雲翔，〈差序格局與中國文化的等級觀〉，《社會學研究》2006年第4期。
4　如馮仁政，〈沉默的大多數：差序格局與環境抗爭〉，《中國人民大學學報》，2007年第1期。
5　此概念曾被Munro關於對南非公民權利的研究，被Wang and Belanger用於有關台灣外籍配偶新移民公民權利歧視研究。
6　《第三種中國想像》，頁262-316。

在這樣的研究過程中，圍繞1949年以來大陸國民身分制度的演
變，如何區分社會主義、後社會主義時期具有某些身分制、等級制
特點的國民身分制度與西方資本主義社會曾經實施、或今天仍以各
種形式保留的「公民身分差序」制度之間的屬性差異？如何說明1970
年代末以來發生的制度性的延續或演變？這些問題成為筆者持續思
考、並試圖作出說明的問題。在一篇近文中，筆者曾就介民先生的
「公民身分差序」概念作了回應的嘗試。

> 當研究者將「差序格局」概念移用於對中國社會縱向的身分地
> 位系統的定義、分析時，我們一方面有可能更為立體地構連社
> 會關係的圖式，另一方面也有可能將對某種社會制度的分析引
> 向社會結構以及文化傳統的層面加以理解。而吳介民關於公民
> 身分的討論，不僅將中國的問題放入到了世界各國資本主義工
> 業化過程和公民身分制度的演變過程中加以觀察比較，同時也
> 有效地揭示了農民工同時受著階級和身分的雙重剝削(雙重地
> 位)這麼一個事實，以及這一公民身分差序制度在社會轉型過程
> (從 state-socialist epoch 向 state-capitalist epoch 的轉變)的連續
> 性。[7]

與此同時，筆者也不無困惑地意識到，「差序格局」概念在費
孝通先生的研究中，主要被用以對中國社會中人－己關係的聯結方
式的分析，在原初的意義上它主要被用以對歷史地、社會地形成的
社會交往模式的結構分析、文化分析。當這一概念被用來定義當代

7　陳映芳〈社會保障視野下國民身分制度及社會公平〉，《重慶社會
　　科學》，2013年第3期。

中國的身分制度時，它能否有效地揭示一種由國家設計並強制性推行的身分制度、地位秩序的實質，這依然是值得斟酌的。

關於1949年以後的大陸社會的身分制度、社會分層制度，一些社會學者曾明確地將其定義爲規範意義上的「身分制」，如李強教授在下文中所分析的那樣：

> ……正是在這種情況下，由嚴格的戶籍制度、單位制度、幹部工人區分的檔案制度、幹部級別制度等構成的身分制度便應運而生了。該制度將戶口、家庭出身、參加工作時間、級別、工作單位所有制等等作爲社會遮罩的基本指標，對於社會群體進行區分。到了1950年代中後期，這樣一套非財產所有權型的社會分層，已經形成了一套比較穩定的制度體系，並一直持續到1979年的改革開放以前。對於這套社會分層制度體系，我們可以稱之爲：「身分制」。
>
> 以先賦因素來確認人的身分地位，這樣一種體制的最大特點就是講究等級、秩序。當這種身分得到了法律、法規的認可以後，各身分群體也就難以越軌，沒有了跨越身分界限的非分之想。每一個人都被定位在一定的等級上，整個體制井然有序。[8]

在社會學原理中，「身分制」是指以中世紀歐洲社會爲原型的社會分層制度，它的基本特徵是由法律規定的權利／義務／職能等的區別化，以及人身束縛、世襲等等。它也是一套由上—下、優—劣的位階秩序所構成的支配－服從關係。這樣的特徵同樣見諸社會

8　李強：〈中國社會分層結構的新變化〉，《社會學人類學中國網》，
　　http://www.sachina.edu.cn/Htmldata/article/2005/10/414.html

主義中國的身分制度中：以「政治」和「城鄉」爲基本維度構成的
「中心－邊緣」關係無處不在，離權力近的群體容易獲得地位資源，
而農民是最邊緣的群體[9]。在另一位社會學者李金的研究中，當代中
國的社會分層制度被定義爲「家產身分制」。研究者根據韋伯對「家
產制」、「身分制」的定義和分析，用「家產身分制」概念來說明
中國具有「父權主義」特點的國家－個人關係，以及當下中國「對
現代化成就的追求中所形成的官僚體系、社會合作體系、再分配體
系」是如何在「一直在不斷地、人爲地促動著社會的身分化過程」
的機制[10]。

　　與這些社會學研究相類似，一些歷史學者也將當代中國身分制
度定義爲身分制、等級制。如高華教授在《身分與差異──1945-1965
年中國社會的政治分層》中探討了當代中國政治身分歧視制度的形
成和機制[11]。王海光教授在有關血統論、城鄉二元身分制度等的研
究中，也一直致力於梳理身分制在中國的起源與演變[12]。他們的一
個共通之處，是都涉及到了對當代中國身分制度與蘇聯人口／政治
管理制度的淵源關係的探討。這樣的研究將問題延伸到了兩個源頭
之上：俄國中世紀農奴制度和蘇聯社會主義國家的等級特權制
(Nomenklatura)[13]。

9　李強，〈中國社會分層結構的新變化〉，《社會學人類學中國網》，
　　http://www.sachina.edu.cn/Htmldata/article/2005/10/414.html

10　李金，〈走向家產身分制──簡論中國社會分層秩序的演變及其問
　　題〉，《南京師大學報(社會科學版)》，2006年11月第6期。

11　高華，《身分與差異──1945-1965年中國社會的政治分層》，香
　　港亞太研究所列於 USC Seminar Series No.17，2004。

12　王海光，〈城鄉二元戶籍制度的形成〉，《炎黃春秋》，2012年第
　　12期，頁6-14。

13　在筆者有關中俄社會分層系統的比較研究中，「等權等級制」

　　關於當代中國社會不公現象的制度因素，魏昂德(一譯華爾德)
在他的社會主義中國企業研究中，明確地將中國社會定義爲「身分
社會」。他揭示了存在於各種工人類別中的身分序列(國營企業的正
式職工－城市集體工業中的工人－城市企業中的臨時工－集體鄉鎮
企業中的農村工人等)，以及各種企業之間工人生活條件的身分等
級，並以人與人之間私相授受的「庇護主義」關係來詮釋1949年以
後的縱向結構，他把這種型態稱爲「新傳統主義」[14]。在弗裡曼等
人的中國農村研究中，研究者則用了「國家階梯」、「特權」、「特
權者」、「特權幹部」、「體制內－體制圍牆外(『被排斥者』)」、
「受國家偏袒者」、「受寵者－被遺棄者」等各種詞彙，來說明圍
繞著國家軸心的、國家製造的等級制。研究者用社會主義國家的「封
建等級性」來說明那一種不平等的社會結構的本質屬性[15]。

　　前述歷史學家、社會學者們所揭示的鑲嵌於縱向關係中的內－
外關係、中心－邊緣關係，確實具有「差序格局」的某種特徵。但
是，在由《鄉土中國》所建構的「傳統中國社會」中，每個人都居
以由親－疏、遠－近關係而構成的、作爲社會交往關係模式的「差
序格局」的中心。相對於此，在以黨國權力爲核心所構成的身分等
級制度中，由中心／頂端而向外、向下的延展是單向度的，二者間

(續)————
　　　(Nomenklatura)也被用作定義原社會主義國家不平等結構的核心概
　　　念之一。陳映芳，〈俄羅斯社會分層系統的轉變〉，載馮紹雷、相
　　　藍欣主編，《轉型中的俄羅斯社會與文化》(上海：上海人民出版
　　　社，2005)，頁3-29。
　14　Walder, Andrew G.(華爾德)，《共產黨社會的新傳統主義：中國工業
　　　中的工作環境和權力結構》(香港：牛津出版社，1996)。
　15　Edward Friedman(弗裡曼)、Paul G. Pickowicz(畢克偉)、Mark
　　　Selden(賽爾登)著，陶鶴山譯，《中國鄉村，社會主義國家》(北京：
　　　社會科學文獻出版社，2002)。

存在著本質的不同。此外，儘管社會制度的形成多可能有傳統的社會／文化的因素在起作用，且新制度的長期運行不可避免會影響到人們的社會交往模式及各種觀念，無論如何，中國大陸的一整套身分制度首先是一種由國家意識型態、法律制度、政府政策支撐的正式制度，它也是由國家主導的工業化、市場化、城市化運動推動下形成的社會分層制度，它還是國家對社會施行支配的一種管理制度。

　　順著這樣的學術脈絡來思考，對於當代中國身分制度，「差序格局」概念是否可以有效地替代「身分制」、「等權等級制」等其他概念？到底用什麼樣的概念才可以來規範地定義這樣一種複雜的制度，這確實是個令人躊躇的議題。

誘人的等級

　　回到前面提及的一個問題：中國的政經制度和發展方式所以讓其他國家或地區的人們感到不安，到底是僅僅因為其經濟高效率或政治強勢所造成的外在壓力，還是因為它令人們覺得有可能被擴散、被傳染？

　　筆者曾在2012年的一個中日論壇上，聽到一位日本教授明確地主張：上海的經濟奇蹟得益於農民工制度，日本應該向上海學習，調整(減少)現有的對外國勞務人員的社會福利保障。顯然，在那位日本學者看來，所謂的「上海經驗」(「中國經驗」)，與上海性或中國性無關，它首先是功能性的，是一種對外來遷移群體(在中國主要是鄉城遷移群體，在日本是外勞群體)實施社會排斥的有效制度，它是可以借鑑、移植的。

　　如果日本吸納外勞的社會政策果然發生這一類變化，我們當然可以將其視為「中國經驗」示範性作用的一個結果。但同時我們也

可以認爲：所謂的「中國因素」，其實本來就潛在於其他社會內部，它意味著面對誘惑的制度可能性。

同理，像城鄉分割的戶籍制度，原本也並不是傳統中國社會遺留下來的「歷史殘餘」，而是在特殊的政經制度下、應了種種功能需要而被制度設計者移植或創制出來的。而且，在社會主義實踐階段建立起來的一整套不平等的國民身分制度，在「改革開放」以來的幾十年中非但沒有被取締，相反有更加精緻化和分化加劇的趨勢[16]。這樣一種明顯有悖於國家意識型態(「平等」作爲社會主義的核心價值)的制度，到底是如何可能的？

人們曾普遍相信，在「現代化」的進程中，公平／平等將是人們普遍認同的價值理念，平權也將是現代國家致力於推進的基本制度，可是現實中，一整套身分系統，不僅包括戶籍身分，還包括職業身分、政治身分、居住身分等在內，一一被國家權力細緻地納入到社會保障、社會管理等制度中來。這些等級化的身分制度的推廣、實踐，除了引發過一些利益受損群體(如退休養老金雙軌制[17]中的企業退休職工群體)的抗議，以及人們對某些幹部特權制度(如幹部醫療特權待遇)的普遍不滿以外，總體上，並沒有引發超越於具體群體利益之上的針對身分等級制度本身的激烈的價值爭辯，也不曾見有等級制受益群體的公開抵制。對於這樣的現象，「制度限制」顯然

16 陳映芳，〈社會保障視野下國民身分制度及社會公平〉，《重慶社會科學》，2013年第3期。

17 「退休金雙軌制」是指1990年代初開始施行的兩套並行的養老金體系，一套是政府部門、事業單位的退休制度，由財政統一支付；另一套是社會企業單位的「繳費型」統籌制度，是單位和職工本人按一定標準繳納。二者的支付方式和享受標準都不一樣，支付標準前者為後者的3-5倍。

已經不足以有效地說明人們的忍受與沉默(「公民不行動」)。

　　通常,當人們解釋政經不公的社會現狀時,大多會歸因於資本、權力的邏輯,或多少被物化了的「結構」,同時學者們也習慣於將一個個生活者化約為利益衝突的階級／階層或族群。但是在現實中,某些不公制度的建構,恰恰可能是因為權力成功地迎合了人們普遍的心理需要、隱祕欲望。以知識分子集中的大學為例,自2008年起,助教、講師、副教授、教授的職稱系列,其工資等級被進一步區分成為13個等級[18]。在這種將全體教員列入其中的強制性的等級體系之外,各地大學還普遍設置有一系列獎賞性的「專家」、「人才」等特殊身分[19],用以區分教師的不同等級(這些身分亦以不同的經濟待遇為主要特徵)。除這些身分系列之外,與黨政部門相類似,政治／行政的身分系統同樣運行於作為「國家事業單位」的大學內部,一部分教授因為擔任大學內部的黨務／行政職務,或兼任民主黨派、人大代表、政協委員的相關職務,因而同時享受著處級、局級甚至更高的幹部待遇。

　　這樣一系列的職業身分／政治身分的優渥地位及待遇,這些年來,不僅持續地、有效地吸引著教師們為之打拼競爭,它們同時還吸引了大批境外、海外的華人學者,甚至外國學者前來競聘、就任。這中間,不乏在價值上曾對身分等級制度持批判、否定立場的學者,

18 高校教師共分為13級,其中正教授分為一、二、三、四級,副教授分為五、六、七級,講師分為八、九、十級,助教分為十一、十二級,最後一級是原級,即剛進校還沒定級的教師。

19 國家級:國務院特殊津貼專家、長江教授、千人計畫專家(海外高層次人才引進計畫)、跨世紀人才等;地方級(上海市為例):上海市優秀學科帶頭人、上海市領軍人才、上海市東方學者、上海市曙光學者、上海市啟明星、上海市浦江人才、上海市晨光人才等;校級:特聘教授、終身教授、各類冠名教授等。

也不乏在規則層面(如駐校工作期限等規定)打擦邊球、甚至打假球的學者——在等級特權的誘惑面前，價值觀、職業倫理等等對於人的束縛，顯得脆弱無力；文化與制度的關係、個人與國家的關係，是如此地充滿了種種不確定性。所謂等級身分制的成功秘密，或許就在於權力對人的欲望、對人性弱點的有效操作。

對於這種種現象，筆者還無力從學理層面來加以清晰的說明。而介民先生的一系列文章和發言，他對於「中國因素」的強烈意識，從不同角度激發我思考：社會制度背後的諸因素究竟源出何處。筆者注意到，在今年的一次訪談中，介民先生曾談到大陸權益均等和發展之間的關係，他認為這二者本不是兩難的問題，應該存在著諸多的可能性，但是中國的發展模式似乎已經深入人心，因為受益的階層(沿海中產階級)已經成為現體制的支持力量[20]。就筆者對等級身分制的思考而言，或許可以說，現制度的顯在的／潛在的支持力量，其實亦普遍地存在於各種社會關係的深處，存在於人們的意識深處。如果說其他國家及地區的人們對這樣一些制度在大陸中國的通行無阻感到不安，大概正是基於這樣一種共通的憂思吧。

陳映芳，上海交通大學國際與公共事務學院社會學教授，主要研究城市社會學、青年社會學等。著有《城市中國的邏輯》、《「青年」與中國的社會變遷》、《在角色與非角色之間：中國的青年文化》、《圖像中的孩子：社會學的分析》，主撰並主編有《都市大開發：空間生產的政治社會學》、《棚戶區：記憶中的生活中》等。

20　宋廣易：「吳介民：論兩岸關係和中國政治改革」參見共識網：
　　http://www.21ccom.net/articles/zgyj/thyj/article_2013022877931.html

從台灣出發的中國想像

吳介民

　　《第三種中國想像》出版之後，引發一些討論，但一直缺乏系統性的批評。《思想》規劃這個主題書評，並由王超華、魏聰洲、陳映芳三位學者，分別從其關注議題提出批評，論點豐富而深入，筆者非常珍惜這個對話機會。

《自由人宣言》與本書

　　首先需要澄清，由「台灣守護民主平台」發表的《自由人宣言》與本書的關係。這是兩份相互獨立的文本，但王超華的切入點是「從《自由人宣言》談起」，以為我「參與主持其事」，並推論「這兩個文本有基本的重合和延續」。我讀到王超華評論的第一版時，立即給她寫一封電郵，說明我雖然「參與」自由人的起草與發表，但不能說我「主持」其事。

　　《自由人宣言》從頭到尾是個集體行動。草稿總共有六個起草者，每個人的貢獻無分軒輊，前後歷經超過半年的討論、撰寫，中間經過「台灣守護民主平台」的理監事會議審議、修改，召開過擴大咨詢會議之後，最後由「民主平台」會員大會，逐條逐字討論修改通過，才授權正式發表。這個過程極其慎重而緩慢，也相當符合

「基層民主」。

　　我也說明，《第三種中國想像》是否如她感受的，如此直接影響到《自由人宣言》，我不敢說。其實，「以人權來 engage China 的想法」、「與中國公民社會交流培力」，這些其實也是這些年來部分台灣進步本土派逐漸形成的共識，自從2008年以來，國共合作升高，歷經陳雲林事件、反媒體壟斷運動等等，「人權」的提法，更可能是某種時代精神。

　　在王超華的定稿中，「參與主持其事」置換為「參與起草宣言」，其餘大致保留原文。但她所認定的，「這兩個文本有基本的重合和延續」，恐怕流於「印象式閱讀」，因為：(一)如我給她的信中談到：以人權來 engage China、與中國公民社會交流培力，是這些年來一些人的共識或時代精神。(二)本書是筆者個人的創作；《自由人宣言》是集體創作、民主審議而成的文本。(三)本書除了「公民社會」與「人權」之外，還有許多與《自由人宣言》不相干的論述。《第三種中國想像》，是筆者長達二十餘年中國╱兩岸研究的醞釀，所提出的構想，書裡頭詳細鋪敘台商研究、中國民工與公民權、台灣民主化動力、國家認同與「中國因素」的辯證、國共合作等等主題。同樣的，人權的提法，在本書中尚屬大綱式提議，而「台灣人權促進會」、「民主平台」、「兩岸協議監督聯盟」與其他 NGO 社運組織在此之前，已在實作兩岸人權路線。《自由人宣言》可說是公民團體經過數年實踐之後的一份階段性總結文件；這份文件也詳細而具體地提出了「兩岸人權路線」的短、中、長程目標與作法。

　　因此，把這兩個文本「送作堆」，筆者認為很不妥當，對民主平台也欠公允，在此鄭重說明。

社運與政治部門的關係

　　關於社會運動與政治部門應該保持什麼關係，筆者和王超華的價值觀接近，但她認為我「肯定蔣經國」、「貶低自力救濟運動」、「不認為社會運動是進步政黨的基礎」。這個解讀，與我對1980年代自力救濟社會運動的說法相反。

　　〈生活在台灣〉這一章明確提出了「社會力」向「政治力」轉化，並且論證這股奔放的社會力，如何促成政治開放與民主化：

> 1986是台灣社會鉅變的一年。這一年，黨外民主運動組織新的政黨，黨國威權政體在國內外壓力之下，走上政治自由化的道路。……促使國民黨讓步的一個重要原因，是市民社會的逐漸成熟，人民展現了集體抗爭的力量，向壟斷政治權力的統治者要求自由與民主。……從1970年代開始，社會力開始轉向政治力發展，並且逐漸湧入街頭，逼使黨國體制暴露出控制的弱環。……令國民黨更加不安的是，往後幾年，社會自發的集體抗爭(「自力救濟」)不斷湧現，使黨國控制機器疲於應付。……當時的黨外幹部，即使是批判公職掛帥的年輕黨工、黨外雜誌編輯，對走上街頭仍心存保留，呈現相當謹慎小心的心態。因此，自力救濟運動，對當時的黨外民主運動而言，形成了某種程度的保護或掩護作用，同時一再曝露國家機器的統治正當性危機(本書，頁180-83)。

　　以上引文指出：自力救濟社會運動，在一個重要歷史時刻，護衛了民主運動，進而迫使蔣經國作出政治自由化的讓步。

　　王超華另一個誤解，可能是沒有注意到我對民進黨的批判。從黨外時期到確立「選舉總路線」(1992年左右)，民進黨一步步陷入「將社運工具化」泥淖，我以「克勞塞維茲行動邏輯」來批判其「收編社運」傾向。但王超華卻認為我「解脫了黨外運動者拋棄社運的政治責任」。恰恰相反。我的原文就是在批判他們這種行動邏輯的後果，並且指出民進黨在執政又下野之後，迄今面對許多社運場合，不是「缺乏著力點」，就是「置身事外」。我也明確指出，最近幾年社運復甦的一個原因是：新一代運動者正在破解「克勞塞維茲魔咒」(頁188-94)；她／他們正在揮別想像力匱乏的老朽政治部門。

南歐與拉美經驗

　　筆者關心中國近年來不斷升高的民眾抗爭，是否能轉化為民主化的動力，或是相反地，演變成社會動盪，而提出南歐與拉美經驗。這裡強調的是社會抗爭力量與「強而有力的民主運動組織」互相掩護或「結盟」的重要性。但王超華認為筆者「復述軍事獨裁者的文飾說辭，歪曲史實」。讓我們看看這兩個區域的當代政治史。先舉南歐幾個比較政治學的有名案例：意大利、西班牙、葡萄牙。

　　1922年，當意大利政變傳聞甚囂塵上之際，儘管當時墨索里尼沒有足夠實力，甚至在領導「向羅馬進軍」後，還考慮出逃國外。結果，國王伊曼紐三世出於情勢誤判與忌憚，竟邀墨索里尼出任首相，開啟意大利長達十八年的法西斯統治。換言之，政變前的意大利，並沒有強而有力的民主運動，而是國王說了算。二戰結束前夕，墨索里尼被共黨游擊隊槍決。戰後，意大利改為共和，首次給婦女投票權。那個年代，執政者可輕鬆靠選舉維持統治正當性，但貪污腐敗嚴重(拉美也幾乎都如此)，徒有選舉形式卻沒有真正強韌的市

民社會，選上的政客愛怎麼就怎樣。從1960年代末到1980年代初，
意大利開始進入「公民戰鬥」(意大利赤軍連是當時最有戰鬥力的一
個團體)，透過理想與犧牲，長期被天主教保守勢力教化的人民慢慢
覺醒(這是義共創始人之一葛蘭西身陷墨索里尼的監獄時念茲在茲
的問題)，才有後來相對穩定健全的選舉政治。企圖軍事政變和墨索
里尼統治下的意大利，確實缺乏強有力的民主運動組織。

　　西班牙內戰之後，佛朗哥長期統治下，社會狀態跟台灣比較像，
其間有零星反抗，到佛朗哥晚年，西班牙出現更多成熟的民主運動
組織。佛朗哥在1975年去世，西班牙在1978年通過新憲，恢復民主
選舉形式。當1981年由軍隊背後支持的「反叛軍」試圖奪權，西班
牙國王胡安·卡洛斯一世透過電視轉播，命令企圖政變的軍方投降。
這跟當初義大利國王伊曼紐三世把政權交給政變者正好相反。為什
麼1980年代的西班牙國王可以這麼做？除了兩國國王的「歷史性選
擇」不一樣，西班牙經過多年抗爭，已有相當規模的公民組織支撐
著新生的民主體制。

　　葡萄牙的民主化經驗跟前述兩國截然不同。不但推翻第一共和
(1926)透過政變；推翻第二共和(1974)也透過政變。前者的流血政變
建立四十幾年威權統治；後者由低階軍官領導的不流血政變(「康乃
馨革命」)，開啓了葡萄牙的民主化。從威權強人下台後的民主鞏固
來看，葡萄牙優於西班牙。為什麼？因為，葡萄牙的「康乃馨革命」
使民眾進行大量政治動員，建立民眾相對堅強的權利意識，其後在
國家和社會議題上，各類群體更有組織力，進而有效爭取國家資源
的支持。相對之下，西班牙的公民組織多屬地區性，跟政治部門比
較沒有聯繫。

　　至於拉美，許多國家在20世紀初，都有橡皮圖章式的民主選舉。
在冷戰時期，這些國家幾乎沒有例外地，不是遭逢政變，就是政權

被威權強人把持(雖然假借了選舉形式)。威權政體所以持續，都以
壓制自發公民組織為前提，宣布集會結社為非法，把異議者關進監
獄，都是威權統治的要件。拉美國家從1980年代中後期，有的延遲
到1990年代末期，開始新一波民主化。帶動這波民主化的國家，都
具有強力的運動組織，例如巴西和阿根廷。晚近最猛的公民組織則
非委內瑞拉莫屬。由於這些組織的存在，拉美國家因此較難走回軍
事政變的老路。其中，最標誌性的失敗政變，是委內瑞拉2002年4
月的軍方起事，即使背後有「美國老大哥」支持，公民終能以有組
織的行動，迫使軍方撤手。

　　至於王超華提到的智利與希臘等國的軍事政變，我們知道，智
利和希臘的軍事政變，都有美國中情局介入的軌跡，其中，希臘還
加入英國情治單位的力量。就這兩國的政變而言，「外力」是關鍵
因素，但「外力」所以這麼明目張膽，跟「內力」(內部政治結構與
民主運動組織)不強也有關。

　　以上這些國家的經驗，能不能為當前中國政治轉型帶來一些啟
示？能不能為不斷升高的官民衝突、擔心社會潰散的學者、遭受鎮
壓的公民運動、以及海外民運捎來一點訊息？將問題意識拉回台
灣，我們發現，外來的「中國因素」(這裡指其負面性)之所以可能
侵蝕台灣民主，正因為民主體質與公民社會仍有缺陷(回頭再細究這
個問題)。王超華因為我強調「強而有力的民主運動組織」的重要性，
而論斷我貶低社會運動，這樣的推論未免簡陋。

中國特色的國民身分差異制度

　　提到「中國因素」，陳映芳在一場中日論壇上，敏銳地觀察到
「中國因素」與「中國模式」成為全球性焦慮的來源：一位日本學

者主張日本應該學習上海對外來民工執行的等差化社保制度。換言之，每一個國家／社會內部的「結構缺陷」或「功能需求」，使得「中國因素」有機可乘，使「中國模式」顯得誘人。

陳映芳指出，「中國模式」或中國發展經驗中一個顯著特徵是「國民身分差異制度」，她也在文獻探討與跨國比較上，提出補充與對話。其中關鍵的問題是，應該以什麼理論語彙／概念，來掌握「中國身分制」的特性？並且質疑筆者定義的「公民身分差序」是否精準？陳映芳提綱挈領指出：差序格局是指，由傳統鄉民社會所演化形構而成的人際交往模式，性質上是橫向或局部關係；而1949年後的身分等級制則是，以黨國權力為中心、由上而下鍛造而成的不平等制度，也是縱向或全域關係。那麼，中國社會主義革命前後，這個歷史性變化，是連續的、還是斷裂的，或者說哪個成分比較大？原來用來描述鄉民社會的「差序」概念是否仍適用於當代中國？

筆者的「公民身分差序」，乃採取歷史制度分析取向的定義，將「傳統」與「現代性」兩個元素揉合於同一個概念。從「鄉民社會」到「國家社會主義」，再到「國家資本主義」階段，中國社會結構中的「中心－邊緣」權力關係的變遷，存在著一條可追溯的線索。筆者嘗試簡要描述如下。

原來是「社會」為「中心」的關係，逐漸置換為「國家」為「中心」的關係，中間一個扣連環節是：黨國機器在革命過程以及尤其是建立人民共和國之後，對於社會的滲透能力的快速進展，統括在人員與物資徵調(包含徵／募兵與財政汲取)、公安與司法功能(包含鎮壓能力的投射)、意識型態灌輸(包含宣傳與教育)、基礎設施(包含鐵公路、通訊系統)等各方面能力的鉅大提升。這是曼恩(Michael Mann)所稱的「基礎能力」(infrastructural power)。

國家這個「大中心」，收編了原先存在於基層鄉民社會中無數

個如同「一袋馬鈴薯」般散布於廣袤土地上的「小中心」的功能。但是這個收編過程並非行雲流水般順暢,而是經過數十年、許多次大規模動員與清洗而逐步獲得的。國家這個「大中心」的運作以法制為基礎,社會上的「小中心」以人際關係為基礎。大中心收編、取代了小中心們,但是並沒有完全消滅它們,而是讓其歸順中央這個「大中心」,並且成為黨國機器運作的附屬品。因此,圍繞著形式化的制度,「關係政治」便應運而生,蔓生於整個社會生活之中。當前,「權」與「錢」的交換關係,是這個歷史變遷的一個後果。

　　總的趨勢,從1949到今天,中國的「中心性」(centrality)快速提升。然而,伴隨著這個具有高度現代性的中心性的提升過程,中國傳統中重要的文化行為構成元素——以及費孝通所定義的「差序格局」——卻頑強地留存下來,因為形式制度與非形式化的行為模式需要互相搭配,才能使一整套制度運行順暢,換言之,兩者存在著親和性。現在,「差序」不只運行於橫向的社會交往關係,也運作於縱向的等級化身分關係,不只表現於公民身分上,也表現在戶籍、企業等級、幹部、工資與社保等制度,甚至是陳映芳指出的近年來大學工資的「等級化」(而成為誘人特權),幾乎無所不在地體現在政治經濟社會各個領域。在此「中心性」躍升的歷史中,某種中國特色的「超現代性規劃」腳本如影隨形;在此過程,法制能力提升,法治躊躇不前;而晚近,原先的均等分配則被不平等與等差待遇大幅取代。為何如此明顯的不平等可以存續?陳映芳指向心理學的解釋:「所謂等級身分制的成功秘密,或許就在於權力對人的慾望、對人性弱點的有效操作。」這個論點值得將來深入討論。

從台灣出發的問題意識

　　王超華認為本書的中國想像，存在「跳躍、錯置」，「沒有將對中國現實的認識作為談論不同中國想像的前提」，「選擇了一種狹義的政治視角，將中國想像定義為台灣在現實政治中的選項，使得其主張受到島內政治的嚴重框限」。這些指摘很嚴格，也很嚴肅。我的回應是，首先，世界上不存在沒有在地觀點的中國想像，就像不存在沒有在地觀點的台灣想像一樣。筆者是在處理兩岸關係的脈絡中檢討對中國的想像。「想像」不是天馬行空的意識流，而是從特定價值立場出發的願景凝視。本書出發點，就是想從「中國機會論」與「中國威脅論」的二分法跳脫出來，告訴讀者中國現狀不是鐵板一塊、中國的國家—社會關係正在轉變、中國正在形成充滿活力的公民社會、「中國崛起」的歷史背景與條件、台灣經濟社會面臨「中國因素」的挑戰、中共對台灣的統戰工夫的細膩。因此，「第三種中國想像」不是一套刻板的方法，而是一種分析問題的切入點，嘗試激發讀者的(社會學)想像力，採取正面直視中國的態度。基於這樣的問題意識，如果本書不是從現實出發，如何提出論點？正因為中國因素深刻影響著台灣，我們才必須從炙熱逼人的「現實政治」出發。為什麼從台灣問題意識出發的中國想像，就是「狹義的」？

　　第二，關於中國崛起的時間點。本書描述1949年以來「中國因素」在台灣所呈現的三個階段：冷戰、後冷戰、與中國崛起。中國崛起需要一段發展時間。筆者將中國崛起的時段，列為「1996年迄今」，是因為：(一)中國崛起需要財政基礎，而龐大外匯是一個重要基礎。中國政府在1992年之後開啓沿海發展戰略，並經由「加工出口工業化」策略，利用壓低民工工資與其他要素價格，推動出口

創匯。從1990年代中期開始,已經擺脫1980年代經常面臨的外貿入
超,從一個外匯短缺國家,蛻變爲一個貿易出超國家,在本世紀第
一個十年飆速累積外匯存底,奠定其在國際上大肆進行物資採購與
公司併購的基礎。(二)1996年解放軍飛彈演習威脅台灣總統選舉,
是中美兩國在1971年「和解」之後,第一次的軍事對峙,瀕臨戰爭
邊緣。中國敢於向美國挑戰,擺出爲了獲得台灣領土主權不惜一戰
的姿態,在冷戰結束之後,這是第一遭。王超華認爲我把通說的中
國崛起時間點提早了十年。實際上,筆者並沒有主張1996年中國就
「已經崛起」,而是指出它的起始點,何況「中國崛起」尙在發生
中,除非在可見的未來中國經濟遭逢衰退反轉,或是一直陷於「中
等收入陷阱」。

　　第三,王超華認爲我關於中國╱兩岸的學術研究,不能有效支
持我關於中國想像的主張。這個,應該留給讀者判斷;而且需要的
話,讀者可以查閱我沒有收進本書的相關論文。但是,得出這個結
論的「推理」方式顯得古怪,認爲我將「華麗背後的冷酷」這一卷(包
括兩篇論文),放在最後,是出於「學術研究不能支持中國想像的主
張」。我編排文章的思路與此「推理」大異其趣。考慮兩篇論文篇
幅相當大,仍留有學術語彙與格式,擔心妨礙讀者閱讀上的順暢,
才決定放到最後面;文章順序安排除了考量主題之間的凝聚性,也
有由淺入深的用意。

　　此外,關於「民間社會」,筆者對「第一民間」與「第二民間」,
是以「國家與情感認同」作爲區辨。台灣是存在著國家認同分歧的
社會,我們在分析問題時,非但無法迴避這個現實,更應該以精確
語彙來掌握現象[1]。「民間社會」是從具體的歷史政治動態中提出的

　1　王超華說我把「第二民間」的英文取名為 "a second kind of folk

分析概念，而且細心的讀者也不難看到，筆者對「民間社會」，相較於「公民社會」，抱持著較高的批判性。「民間社會」之信任基礎的理念型，乃是基於情感召喚的信任(「搏感情」)；而「公民社會」之信任基礎則基於說理論辯的信任(「講道理」)。我在書中已經詳細說明這一組詞彙的概念演化史，在此不贅[2]。

民主防衛：駁「人權工具論」

　　人權論述是否可能落入「工具論」？

　　需要理解人權論述是在什麼脈絡中產生的。為什麼筆者和許多台灣民主生活的守護者一樣，會對「民主倒退」、「威權復辟」、「負面中國因素侵蝕台灣民主」如此擔憂？原因即在於台灣的民主，尚年輕而不成熟，儘管我們擁有一個似乎鞏固的選舉制度，但在民主品質、經濟社會民主、司法公正獨立等方面尚有不少缺陷。當然，中共試圖影響台灣政治的意圖明顯(而這裡還牽涉到兩岸之間高度不對稱的經濟與政治關係)，「中國因素」之所以能夠長驅直入影響台灣的內部政治經濟，也和民主不夠深化、公民組織不夠強勁有關。此外，在政治部門，台灣的政黨(政治力)被「跨海峽政商集團」收編，也是中國因素發揮作用的一個主因。

　　在此背景下，台灣一些人開始凝聚出「以人權與民主作為社會防衛」的構想。這是台灣社會抵抗威權復辟、外來專制侵蝕的最後一道防線。這道防線之所以至關緊要，還需考慮政商集團收編政治

(續)────────
　　society"，但我並沒有使用 "a second kind of" 這個說法。
2　關於此概念史，有興趣的讀者可以進一步閱讀吳介民、李丁讚，〈傳遞共通感受：林合社區公共領域修辭模式的分析〉，《台灣社會學》(2005)，第9期，頁119-163。

部門的現象。因此，立基於公民社會的民主防衛運動，如果缺乏從
草根發展起來的強而有力的運動組織，便無法迫使政黨推動進步政
策。公民運動論述中，人權既是自足的目的，也是實踐民主的手段，
兩者共構而同一。

　　王超華批評說：「自由、民主、人權等價值，固化成工具符號……
而不再是需要在台灣社會民主的實踐中，時刻警覺、辨析細節、與
公民意識和社區願景共同成長的開放型概念。」價值符碼如果沒有
批判性反思，確實可能淪爲工具符號。台灣民主尚未成熟，還有缺
陷，但不表示一無可取，也不表示草根社區組織生活中沒有在實踐
民主與人權。前文提到「民主平台」發表《自由人宣言》之前的審
議過程，可以作爲草根民主的一個案例。而許多投身公民社會和人
權組織的運動者，關於實踐中的辨析細節與開放性，當可提供更多
鮮明的見證。王超華的提醒值得謹記；但運動尚在發展初期，便認
爲人權論述將淪爲「工具論」或「脫離社會實踐」，未免躁急。

公民社會缺乏「效率」？

　　魏聰洲認爲我寄厚望於公民社會，使之「至上化」。這個評論
剛好與王超華認爲我輕忽社會運動的重要性，有矮化之嫌，形成有
趣的對比。我們當然不能浪漫化公民社會，台灣公民社會仍不夠強；
公民社會本身即有「去中心化」傾向，不像國家機器一樣具有高效
率的指揮調度能力；而公民社會的根本價值不在效率。筆者也不主
張公民社會可以「超越國家功能」。筆者的公民社會觀，思想資源
來自於托克維爾，遠多於來自亞當·斯密。這裡所定義的公民社會
並非由「看不見的手」所調節(斯密)，訴諸「自律性市場」(博蘭尼
所批評的)，或是「經濟化的市民／公民社會」(馬克思所批評的)。

　　這裡的公民社會是指，在國家、市場(資本)之外的社會領域，
乃抵抗國家專制與市場專制(或國家資本兩者聯手)的陣地，由草根
／基層組成的自發組織(複數)所生成的場域。不能預設這些複數公
民組織之間具有同質性，多元文化利益旨趣的異質性更可能是常
態；異質組織之間有時候相互競爭甚至對抗，但有時也可以針對特
定議題進行結盟，就像我們經常觀察到的現象。因此，「權力難以
集中」、沒有「效率」，就被認為是公民社會在政治效能上的天生
缺點。魏聰洲認為，在政府內設立人權部，會比公民團體斷續投入
台海人權議題來得理想。針對這個提議，筆者的思考是：(1)公民社
會所主張的價值理念，若能夠在國家機器內實作，理當樂觀其成。
(2)民主選舉的週期，以及政黨通常只著眼於短期間內獲取、鞏固政
權，因此使得國家機器的運作經常呈現「黨派性」或政策不連續，
因此公民社會獨立地、持續在國家與政治部門之外鼓吹／實作價值
理念，是必要的。換言之，不能在國家成立人權部之後，公民社會
的人權組織即讓位或撤守。沒有公民社會的施壓監督，不能保證國
家的不作為與偏差的效率會得到糾正。畢竟，晚近台灣的政治現實，
還不時透露出第三世界的味道。

天安門與野百合

　　台灣的民主化有沒有受到中國的積極影響？如果有的話，是以
何種方式呈現？王超華討論了天安門運動的重要性，主要論點是：
(1)中國1989年的天安門學運影響了台灣1990年的野百合學運(又稱
三月學運)。(2)天安門學運通過影響野百合學運，而對台灣的民主化
有積極作用。她認為，沒有討論天安門和野百合之間關聯性是「重
大忽略」。首先，不討論，並不表示忽略或忽視。天安門運動本身

在現代政治史上當然是一個重要事件。事實上，本書有四處討論到
天安門事件。再者，王超華說我在梳理台灣民主進程時完全沒有提
及野百合學運與民主進程的關聯。事實上，本書有論及。但是，筆
者對上述兩個命題都有保留。

> 野百合學運的抗爭戲碼與展現形式，確實可能受到前一年天安
> 門學運的暗示或啓發，例如絕食。但是，兩者之間存在著王超
> 華所論證的關聯嗎？論據顯得相對薄弱，而且她所理解的野百
> 合運動，似乎也是去脈絡的。她認為這個運動「突然爆發」；
> 「當時台灣社運已經有風起雲湧之勢，但在這些抗議活動中，
> 幾乎沒有以學生身分出現的青年團體」。就以後美麗島(1979
> 年—)而論，台灣各地的校園學生抗爭活動並沒有被徹底壓制，
> 校園內讀書會(閱讀左派、社會運動與民主政治文獻等)、抗議
> 性社團、校園民主運動等等，在1980年代初期已逐漸蓬勃，到
> 了自由化關鍵年的1986前夕，校園已經相當熱鬧。其中不少大
> 學生還參與校園外的社會抗爭與民主運動。就以筆者所接觸的
> 有限經驗，從北到南，文化大學、中興大學(當時台北校區)、
> 台大、政大、中央、中原、東海、成大、高醫都有抗議性社團
> 以及各種地上、地下活動。再以筆者所熟悉的台大校園來講，
> 單單看1986年的一系列校內外抗議運動，就知道當時青年團體
> 的組織力：李文忠事件(五月，校方動用警察驅趕抗爭學生)——
> 鹿港反杜邦(暑假，由大學新聞社發動的參與在彰化鹿港的反杜
> 邦設廠運動，並出版了調查報告書[3])——大新社停社事件(十

3　《台大學生杜邦事件調查團綜合報告書》(台北：牛頓出版社，
　　1986)。但須注意，當時到鹿港參與運動的不只台大學生，還有其

月，校方懲戒大新社參加校外運動所引發的抗爭)──自由之愛
運動(十月開始，全校社團大串聯，抗議校方懲戒大新社、壓制
言論自由、爭取校園民主自治，延續到第二年大學法立法請願
運動)。

到了1988年，陸續出現幾個全國性的學生運動組織，校際串聯
非常密集。1990年三月學運初始參與的各校社團學生，已十分
熟悉彼此，早有動員的準備，並積蓄了整個1980年代的抗爭能
量。野百合運動，是一次大爆發，但絕非「突然爆發」[4]。台灣
的學運有自己的發展韻律，同時也受到世界各國學運社運的影
響(包括中國天安門)，但如果天安門學運對三月學運的影響，
沒有王超華所說的那麼鉅大，那麼第二個論點就難以成立。這
並不否定三月學運對民主化的推進之功，但具體作用有多大，
留待將來討論。

　　王超華的尋索中，一個潛在提問是：1989年之後，爲何台灣對
於天安門運動的關心度降低？第一，媒體報導的熱潮冷卻。第二，
台灣政治從「國民黨式的中國中心觀」轉向「本土化」。第三，中
共1995、1996年兩度對台灣飛彈軍事威脅，介入台灣選舉，朱鎔基
2000年在台灣總統大選時，威嚇台灣人的兇惡形象深烙人心，許多
台灣人從此更加疏離中國；更不必提近年來，中共每逢台灣大選必
定介入；中共把中國的形象搞壞了。因此，區分中國的國家與社會

(續)────────────────

　　他大學社團學生。

4　這裡對1980年代學運歷史脈絡的陳述很簡化，可參考的文獻不少，
　　包括：鄧丕雲，《80年代台灣學生運動史》(台北：前衛出版社，
　　1993)，范雲編，《新生代的自我追尋：台灣學生運動文獻彙編》(台
　　北：前衛出版社，1993)。

是必要的，區分中共與中國社會也是必要的；中國的公民社會也是
中共這個專制政權的受害者。而這正是本書致力耙疏的一組命題。

　　至於原來打著反共旗幟在1989年動員各種媒體大肆報導「六四
血腥鎮壓」的國民黨，爲何最近這些年暗啞不作聲？答案很簡單：
國共進入了「第三次歷史性合作」，國民黨怎麼可能再去揭「瘡疤」？

　　王超華的提問，最大的意義在於提醒：中國與台灣的互動，對
台灣政治產生了哪些重大影響？天安門運動在什麼意義下，可以作
爲兩岸公民社會交流的資產？

民主傲慢嗎？

　　筆者主張：民主，是台灣面對中國政府咄咄逼人的主權宣稱，
在政治上賴以生存的「價值高地」；而在兩岸之間長期的競爭之中，
台灣應爭取華語世界的「文化領導權」(內容包括民主、人權、文明
性、在地多元文化等等)。需說明的是，這裡的「文化」概念，援引
自艾里亞斯對文化(Kultur)與文明(civilité)的區分。根據其「考古」，
文明起源於較爲外顯的禮儀、禮節行爲規範，而文化是指精神氣質
的涵養以及人格的養成培育；文化的範疇與價值深度遠大於文明[5]。
而「文化」作爲「領導權」的提法，則轉借自葛蘭西關於革命政黨
須先在公民社會取得思想領導地位(以剝除統治集團的意識型態宰
制)的說法[6]。根據上述定義，兩岸社會距離此定義下的「文化養成」，
都還有相當長的路要走。這個說明，也回應魏聰洲認爲「以文明性

5　有興趣的讀者，請參閱Norbert Elias, *The Civilizing Process* (2000, Blackwell)。
6　根據葛蘭西這個構想，公民社會乃是文化領導權存在的場域。

的議題為限而不視文化為經營範疇」的質疑；但須強調的是，當我們在談論兩岸互動或各自的國家－社會關係時，文明性的要求特別指向政權——具體來說，政權的暴力、政治力與經濟力應該受到節制。扼要言之，政權暴力需要被馴化。

　　誠如王超華指出，台灣仍是一個年輕的民主體制，缺陷不少，最近更面臨民主倒退、威權發展復辟危機，公民團體群起抵抗；而中國仍處在後極權主義的一黨專政下，對於那些獻出自由與生命的反抗者，筆者滿懷敬意。魏聰洲也提到：「中國的異議者社群對中國問題的了解、其行動勇氣、對普世價值的堅持及社會影響力，皆已站得比台灣同儕還高了。」參與「新公民運動」的笑蜀說：「中國公民社會面對的根本就是一群不開化的土鱉。他們愛穿西裝，愛拿美元，愛說英語，甚至對西方儀禮也極其純熟，他們也以此自豪，以此顧盼自雄。但無論形式上怎樣西化，他們骨子裡的江山意識，主子意識，獨占意識，他們對公民社會、對自由平等本能的排斥和敵視，注定了他們仍然只是野蠻人。」[7]

　　「爭取文化領導權」之論，意在抵抗「披著文明外衣的野蠻人」；將兩岸之間的政治對立或競合關係，放在一個更廣闊的人類政治史視野中；並且將分析的重心，從國家機器拉向公民社會一端。這個主張中，「爭取」是動詞(to strive)，是奮進的方向，並非認為台灣已經獲得領導權，並且高高在上地睥睨對方。筆者所設想的畫面是：兩岸公民社會之間在「文化」領域中的相互提攜與良性競爭，在人權議題上合作，共同抵禦專制政治。

　　民主若有一把「量尺」，人們據之作出比較，是因為人們在意

7　笑蜀，〈像王功權一樣地告別恐懼／當下中國：土鱉與新公民的較量〉，《新新聞》第1385期，頁82-83，2013/9/19。

民主，是因為人們對民主有所嚮往，因而在乎別人對我們「民主與否」之品評。類似的邏輯，如果你不認為「威權發展模式」是正面價值，就不會在意別人批評你不夠「威權發展」。因此，在互相關照衡量中，我們大概肯認了民主作為一種可欲的政治生活型態。

進一步思索，「民主」的內涵豐富而多義，從選舉民主、形式民主、經濟民主、社會民主、到審議民主等等。筆者贊成王超華所論：社會運動為民主體制中的政黨政治提供堅實基礎；缺乏社會運動支撐的選舉民主，恐難避免遭利益集團掌控。魏聰洲從另一個角度指出：公民社會一詞今日在台灣看似已被至上化、可被期待，實肇因於國共兩黨合作盤據兩岸市場優勢之的政經背景。這些確實是當前台灣民主體制面臨的重大挑戰。再者，「民主」放諸四海皆準嗎？這是可辯論的。任何國家／社會或個人與團體，認為應追求比民主更為良善的政治生活方式，那麼便應該致力於論述與實作，接受開放討論與檢驗。

最後，也不要忘記，台灣無時無刻不遭受中國政府在軍事、外交上的壓制，晚近則增加了「收購」台灣的經濟手段。如果台灣「擺脫」不了中國，反之在文化領域、在民主價值上與中國競爭，爭取台灣作為一個共同體的存在感，這樣積極面對中國的主張，何以「傲慢」？這種主張，並非關起門來的「缺乏內部自省的自娛」；無寧是一個小國，一個不斷歷經殖民統治的社會，作為國際社會的「賤民」[8]，在強權環伺的夾縫中，化歷史悲情為生存奮進的胸懷。

思索這些問題時，筆者曾經提出，台灣在爭取民主的過程中，

8　參見吳叡人，〈賤民宣言——或者，臺灣悲劇的道德意義〉，收於
　　徐斯儉、曾國祥編，《文明的呼喚：尋找兩岸和平之路》(台北：
　　左岸文化公司，2012)，頁165-180。

受到世界上許多人權團體的支援,現在是回饋世界的時刻。我們不
必放大自己歷史中悲劇的特殊性,而應在共通經驗上多做溝通。

　　陳映芳說:「(對中國身分等級制度)的顯在的/潛在的支持力
量,其實亦普遍地存在於各種社會關係的深處,存在於人們的意識
深處。如果說其他國家及地區的人們對這樣一些制度在大陸中國的
通行無阻感到不安,大概正是基於這樣一種共通的憂思吧。」這句
話表達了「中國因素」帶來的全球性焦慮的共通心理,也指向台灣
的憂思。

　　筆者感謝三位評論者的銳筆,希望藉由批判與反批判,能夠讓
兩岸知識界往「互相讀懂對方」的方向前進。《第三種中國想像》
在人聲鼎沸的塵囂中,若有任何價值,大概是在無垠的大海中放置
了若干浮標,標示微明的航向……

　　吳介民,中央研究院社會學所副研究員。研究興趣包括政治經濟
學、政治社會學、台灣、中國。與范雲、顧爾德合編《秩序繽紛的
年代1990-2010:走向下一輪民主盛世》(2010)。翻譯Albert Hirschman,
《反動的修辭》(2002)。網址:http://www.ios.sinica.edu.tw/
fellow/wujiehmin/。

致讀者

　　擁有生命，我們才能擁有其他的一切，包括自我意識；死亡則消滅一切，包括作爲一己生命主體的「我」。生命乃是人生當中的一切可能性所繫，但是每個人的生命必然在死亡中結束，從而終結一切可能性。

　　生命與死亡：這是你我一生中最關鍵的兩件事，卻也是我們最少、最不情願、最沒有能力去探討的議題。不知生，焉知死？可是不知死，不了解生命本身的偶然、脆弱、無常，我們又焉能「知生」呢？必須承認，人類幾乎完全沒有能力直接認識死亡。我們注定要混淆兩個對立的範疇，永遠只能透過「生」去理解「死」，只能把死亡想成另一種生命的形式，例如安息、輪迴、或者往生，結果我們對生與死的了解都不真實。

　　關子尹先生在本期《思想》上的文章，透過與古今中外許多思想家的對話，深入挖掘人類對死亡的認識。關先生是一位認真、傑出的哲學家，這篇文章的思想分量是十分厚重的。——但是必須強調，關先生想要認識死亡，並不是出於理知的好奇，而是因爲他自身承受過死亡的打擊與折磨，逼迫他尋找面對死亡之道；最後他訴諸人類的心靈空間（「記念」），克服死亡的絕對毀滅能力。這篇文章存在地展現人性面對死亡時的無助與希望，對讀者造成的撼動與警醒也是十分厚重的。

　　死亡近身之時，我們多少會開始敬虔地思考。每一位讀者，都經歷過對自己具有特殊意義的人（或者動物）的死亡，也都終究得面

對死亡逼近自己的那一時刻。相信關先生這篇文章，會讓讀者們有所觸動。如果您對死亡有自己的觀點與分析，歡迎您寫成文章交給我們發表。

吳介民先生所著《第三種中國想像》，堪稱這一年最具有現實意義的學術著作之一，出版以來，在島內以及香港，都引起矚目。如何理解兩岸關係，而兩岸「民間」應該以什麼方式互動，應該以什麼價值為動力、為圭臬？對這些嚴肅的議題，吳先生發展出了不同於一般思路的問題意識，也提出了完整的觀點，值得兩岸四地的知識分子關注、討論。本期發表的三篇評論文章，分別來自台灣、大陸以及海外大陸知識分子。他們對吳先生的論點多所檢討，而吳先生也寫出長文回應，進一步澄清他的立場。對這些議題的討論，我們也盼望能夠繼續推進。

本期的專輯以「音樂與社會」為主題，著眼點顯然與此前的各期專輯大異其趣。但如本專輯的各篇文章所示，社會的脈動與思想的走向在流行音樂之中昭然若揭，跟文字論述一樣值得分析探討。這個專輯是本刊的一次嘗試，希望今後繼續開拓其他相對而言比較陌生的領域。本期專輯係由編委王智明先生規劃、推動；他並且擔負了整個專輯八篇文章的編輯工作。在此特別向他致謝。

最後要向作者與讀者致歉：本刊自稱「季刊」，不過經常一年只出到三期。今年由於編者的個人因素，屆此竟然只出版了兩期。請各位原諒本刊的條件有限，不能夠按時出版。今後我們會更加努力，也期待作者、讀者的參與和支持。

編者

2013年10月

思想24
音樂與社會

2013年10月初版 定價：新臺幣360元
有著作權・翻印必究
Printed in Taiwan.

編　　　著	思 想 編 委 會	
發 行 人	林　載　爵	

出　版　者	聯 經 出 版 事 業 股 份 有 限 公 司	叢書主編	沙　淑　芬	
地　　　址	台 北 市 基 隆 路 一 段 1 8 0 號 4 樓	校　　對	劉　佳　奇	
編 輯 部 地 址	台 北 市 基 隆 路 一 段 1 8 0 號 4 樓	封面設計	蔡　婕　岑	
叢書主編電話	(0 2) 8 7 8 7 6 2 4 2 轉 2 1 2			
台北聯經書房	台 北 市 新 生 南 路 三 段 9 4 號			
電　　　話	(0 2) 2 3 6 2 0 3 0 8			
台 中 分 公 司	台 中 市 健 行 路 3 2 1 號 1 樓			
暨 門 市 電 話	(0 4) 2 2 3 7 1 2 3 4 e x t . 5			
郵 政 劃 撥 帳 戶	第 0 1 0 0 5 5 9 - 3 號			
郵 撥 電 話	(0 2) 2 3 6 2 0 3 0 8			
印　刷　者	世 和 印 製 企 業 有 限 公 司			
總　經　銷	聯 合 發 行 股 份 有 限 公 司			
發　行　所	新 北 市 新 店 區 寶 橋 路 2 3 5 巷 6 弄 6 號 2 樓			
電　　　話	(0 2) 2 9 1 7 8 0 2 2			

行政院新聞局出版事業登記證局版臺業字第0130號

本書如有缺頁，破損，倒裝請寄回台北聯經書房更換。　ISBN　978-957-08-4281-4 (平裝)
聯經網址：www.linkingbooks.com.tw
電子信箱：linking@udngroup.com

國家圖書館出版品預行編目資料

音樂與社會/思想編委會編著．初版．臺北市．
聯經．2013年10月（民102年）．352面．
14.8×21公分（思想：24）
ISBN　978-957-08-4281-4（平裝）

1.音樂社會學　2.文集

910.15　　　　　　　　　　　　102020922